Canon EOS 6D

数码单反摄影

完全攻略

精彩演绎版

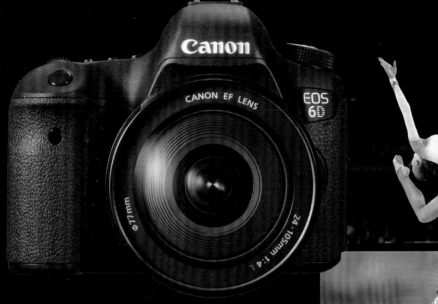

樊文婧 等编著 朱清 刘志嘉 摄影

Canon

机械工业出版社
China Machine Press

图书在版编目（CIP）数据

Canon EOS 6D数码单反摄影完全攻略／樊文婧等编著．—北京：机械工业出版社，2013.6

ISBN 978-7-111-42963-0

Ⅰ．C… Ⅱ．樊… Ⅲ．数字照相机－单镜头反光照相机－摄影技术 Ⅳ．①TB86 ②J41

中国版本图书馆CIP数据核字（2013）第131866号

　　本书主要根据Canon EOS 6D数码单反相机的功能和特点，结合这款相机的菜单设置，对相机的机身功能、技术知识、美学知识、视频拍摄、各种题材的实拍经验、后期处理技巧进行了细致而深入的阐述，力争让读者在阅读本书后，能够对Canon EOS 6D有一个更深入的认识，充分利用这款相机拍摄出更好的照片。本书适合所有的Canon EOS 6D用户。

机械工业出版社（北京市西城区百万庄大街22号　　邮政编码　100037）
责任编辑：李　荣
北京画中画印刷有限公司印刷
2013年7月第1版第1次印刷
185mm×260mm · 19.25印张
标准书号：ISBN 978-7-111-42963-0
定价：99.00元

凡购本书，如有缺页、倒页、脱页，由本社发行部调换
客服热线：（010）88378991　88361066　　　　　投稿热线：（010）88379604
购书热线：（010）68326294　88379649　68995259　　　读者信箱：hzjsj@hzbook.com

前　言

佳能公司于1933年成立，至今已有80年的历史，也是我们最为熟知的一个相机品牌生产商。其旗下的数码单反相机以简单、易用、高性能，受到了广大摄影爱好者的喜爱，Canon EOS 6D就是其数码相机的优秀代表。

作为佳能公司发布的第一款入门级全画幅数码单反相机，Canon EOS 6D机身重量仅为675g，十分轻量便携，同时，它的各项技术规格却并不显得低档：2020万像素的全画幅CMOS图像感应器、DIGIC 5+影像处理器、iFCL 63区双层测光系统、ISO感光度范围50~102400、支持HDR模式和多重曝光，这些参数相比于Canon EOS 5D Mark Ⅲ丝毫不逊色。特别是机身内置有WiFi传输功能，更方便用户传输和分享图像。无论是新上手的摄影初学者还是想升级全画幅的摄影发烧友，这款相机都能很好地满足需求，它为摄影者的创作提供了良好的条件。

本书内容：

1. 对Canon EOS 6D的一些特色功能和机身按钮进行了详细介绍，让用户更容易上手这款相机。

2. 详细讲解了Canon EOS 6D对焦、测光与曝光、光圈、快门、ISO感光度以及白平衡、色彩空间、照片风格等摄影知识，并将Canon EOS 6D的菜单设置融入其中，让用户更清晰地认识到这些菜单的作用和效果，增强用户对相机的实时操控能力。

3. 对构图、光影、色彩等美学知识进行了讲解，让读者一步步掌握摄影艺术的真谛，创作出更出色的摄影作品。

4. 对摄影创作中一些常用附件进行介绍，并详解佳能EF镜头的一些基础知识，为用户精心推荐了20款适合Canon EOS 6D的高品质镜头。

5. 介绍如何使用Canon EOS 6D录制短片，以及录制和回放短片时的一些要点和技巧。

6. 对风光、人像等常见主题摄影的实拍进行介绍，并对拍摄这些题材的一般规律进行阐述。

7. 总结了一些常用的后期处理方法，让读者能够快速学会这些图像处理技巧。

本书特色：

- 针对性强——全书结合Canon EOS 6D相机讲解，针对性更强。
- 内容全面——详解Canon EOS 6D的性能和使用方法；对焦、曝光、白平衡、照片风格等摄影技巧；构图、光影、色彩等美学知识；镜头和附件的搭配；视频的录制；风光、人像等题材的实拍经验；图像的后期处理。整个摄影知识体系循序渐进，非常适合初中级水平的影友学习。
- 图文并茂——本书在编写时插入了大量精美的图片，并为这些图片附上详细的拍摄参数，使读者更加直观、清楚地了解拍摄背后的数据。
- 实用技巧——在本书中的一些重要知识点后还有"技巧点拨"，这些都是笔者的经验总结，能够帮助读者更好地掌握一些实用的拍摄技巧。

除署名作者外，参与本书编写和资料搜集的人员还有郑奎国、姜浩、蒋娇、邹庆横、李江、刘飞晗、邹庆本、丛霖、陈艳、周连保、苏桂兰、李虹、杨爱东、崔燕、郭怀鹏、陈明峰、陈明霞、崔燕、陈艳华等。

由于笔者水平有限，在编写本书的过程中难免会存在疏漏之处，敬请广大读者谅解和指正。

编者

2013年6月

Canon EOS 6D
数码单反摄影完全攻略

目 录

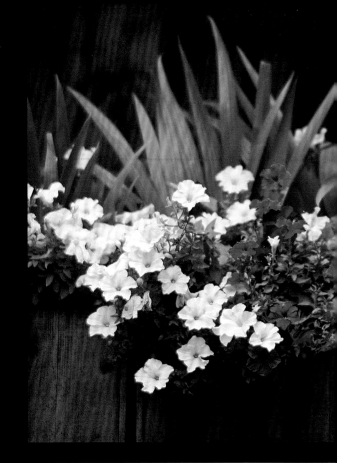

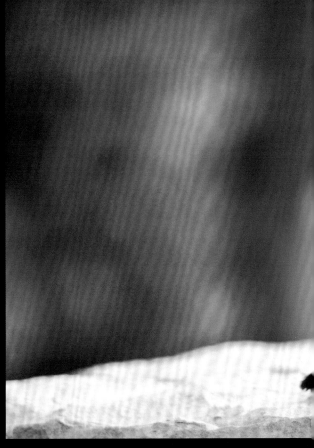

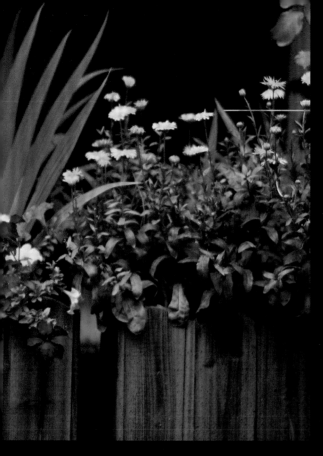

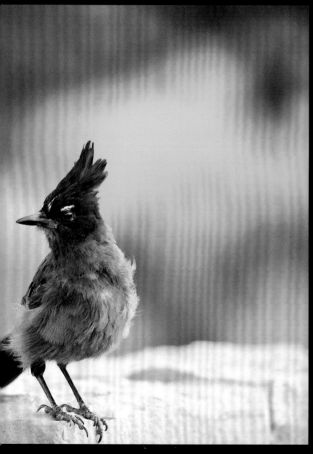

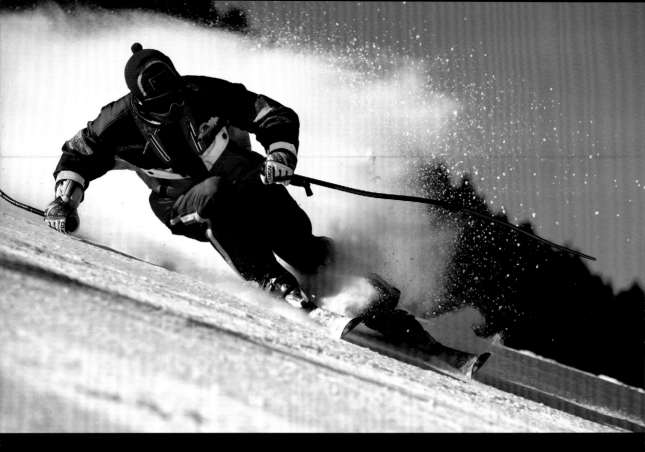

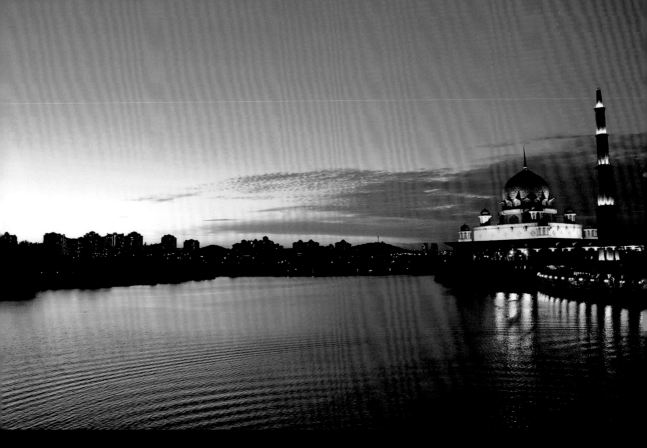

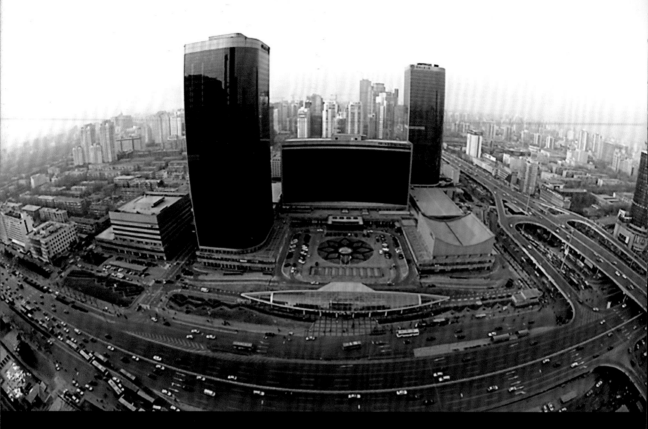

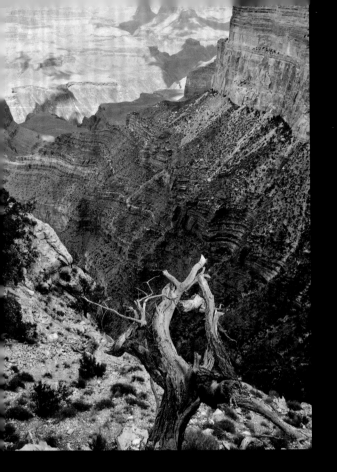

第15章　照片后期处理

更大视野、更美背景——佳能EOS 6D揭秘

佳能于2012年9月正式推出全画幅数码单反Canon EOS 6D，它是一款搭载了2020万像素CMOS感光元件、DIGIC 5+图像处理器、全高清摄像、全画幅的数码单反相机。

1.1 约2020万像素的全画幅CMOS图像感应器

佳能EOS 6D搭载了约2020万有效像素的全画幅CMOS图像感应器，尺寸约为35.8×23.9mm，约是APS-C规格的2.6倍。佳能EOS 6D不仅能够得到高解像感，还能在大幅虚化背景的同时获得细致表现。其图像感应器注重分辨率、画质、高感光度低噪点性能、宽动态范围、连拍等性能的平衡，投入了多项技术以提高画质，实现了更宽广的动态范围。

✤ 约2020万像素的全画幅CMOS图像感应器

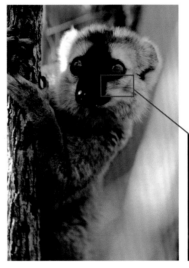

| 光圈: f/5.6 | 快门: 1/400s |
| 焦距: 40mm | 感光度: ISO 1600 |

✤ 本画面为Canon EOS 6D样张，其背景虚化效果极好，细节表现也非常出众。

使用Canon EOS 6D拍摄人像时，不仅能清晰地表现人物主体的细节，还能将大光圈镜头的品质充分发挥出来，大幅度虚化背景，突出人物主体。

| 光圈: f/3.5 | 快门: 1/250s |
| 焦距: 40mm | 感光度: ISO 400 |

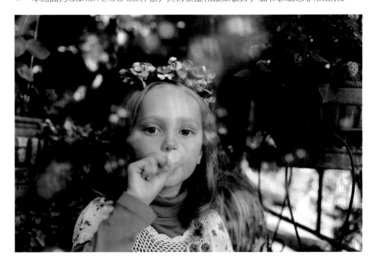

1.2 搭载DIGIC 5+影像处理器实现高速连拍

佳能自主开发、生产的高性能DIGIC 5+数字影像处理器将CMOS图像感应器传来的约2020万像素的庞大信息迅速并恰当处理，其处理速度实现了大幅高速化。DIGIC 5+担负着相机内部图像生成、降噪处理、RAW显像、最高约4.5张/秒的高速连拍、即时补偿不同镜头产生的不可避免的多种色像差、全高清短片拍摄等多项处理任务，使EOS 6D得以兼备高画质和高性能。

※　DIGIC 5+数字影像处理器

EOS 6D相机通过4通道高速读取的新型全画幅CMOS图像感应器和高性能DIGIC 5+数字影像处理器对快门等机械单元进行高速、高精度控制，实现最高约4.5张/秒连拍，最大连拍张数约为73张，并且具有约10万次快门寿命的高耐久性。

※　快门单元

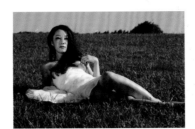

※　最高约4.5张/秒的高速连拍，能够让摄影者从中挑选出最满意的照片。

※　在高速连拍功能下，捕抓到草坪美女抚弄头发最完美的瞬间。

光圈: f/11	快门: 1/125s
焦距: 85mm	感光度: ISO 100
曝光补偿: -0.3EV	

1.3 切实捕捉被摄体的对焦系统

EOS 6D搭载了新研发的11点自动对焦感应器，中央感应器配置了由对应F5.6光束线型感应器交叉组合而成的十字形自动对焦感应器和用于检测纵向线条的

对应F2.8光束线型感应器，在提高捕捉被摄体性能的同时，若安装最大光圈大于F2.8的镜头，则能发挥更加精密的对焦性能。

✢ EOS 6D搭载的自动对焦感应器

| 光圈: f/5.6 | 快门: 1/320s |
| 焦距: 400mm | 感光度: ISO 100 |

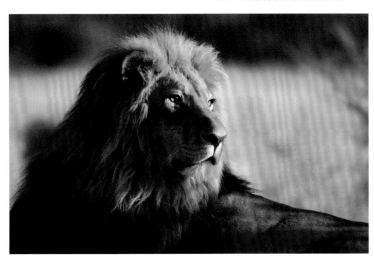

✢ 用户可自由选择Canon EOS 6D的11个自动对焦点，实现精确对焦，拍摄高画质的图像。

1.4 实现精确测光的63区测光感应器

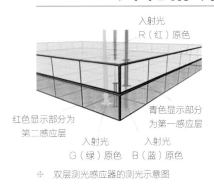

入射光
R（红）原色

红色显示部分为
第二感应层

青色显示部分
为第一感应层

入射光
G（绿）原色

入射光
B（蓝）原色

✢ 双层测光感应器的测光示意图

| 光圈: f/8 | 快门: 1/21s |
| 焦距: 70mm | 感光度: ISO 200 |

EOS 6D搭载63区双层测光感应器，将画面分成63区，不容易受逆光和点光源的影响，从而得到稳定的曝光。它不仅能测光，还能检测出红色和蓝色光的光量，且

通过灵活运用自动对焦信息、以主被摄体为重点进行测光，就能获得更稳定的曝光。灵活运用亮度、颜色、距离信息进行测光的系统就是iFCL智能综合测光系统。

✢ Canon EOS 6D的iFCL智能综合测光系统和63区双层测光感应器，让相机在光线比较复杂的情况下获得准确的曝光。

1.5 最高ISO 102400的感光度和高画质的降噪功能

EOS 6D搭载新开发的全画幅CMOS图像感应器的基本性能，加上高性能DIGIC 5+数字影像处理器的图像处理，实现了和EOS 5D Mark III相同的ISO 100-25600常用感光度。

EOS 6D扩大了高感光度范围，即使在光量少的室内和夜间也能得到高速快门，因此手持拍摄时可以有效抑制被摄体抖动和手抖动。并且，其低感光度范围也很广，利用低感光度即使是在明亮的室外使用大光圈定焦镜头也能以接近最大光圈的设置轻松拍摄。EOS 6D具有扩展ISO感光度设置的功能，和EOS 5D Mark III一样，可以选择L（相当于ISO 50）、H1（相当于ISO 51200）、H2（相当于ISO 102400）的ISO感光度。

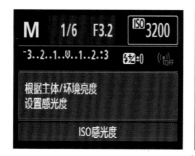

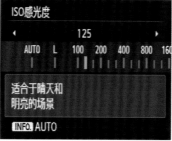

✣ 在液晶屏上设置感光度值

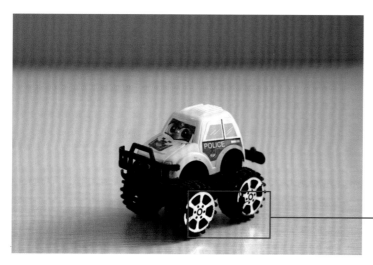

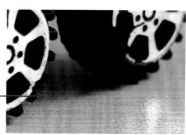

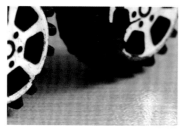

ISO 50

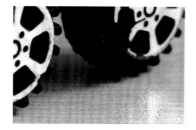

ISO 100

ISO 200

ISO 400

ISO 800

ISO 1600

ISO 3200

ISO 6400

ISO 12800

ISO 256000

ISO 51200

ISO 102400

✧ 以上12幅图为Canon EOS 6D在不同感光度下的表现，大家可以看到在ISO 3200和ISO 6400时，画面开始出现噪点，但并不明显，仍在可接受的范围内；在ISO 12800和ISO 25600时，噪点明显增加；在ISO 51200和ISO 102400时，噪点已严重影响画质。因此，如果摄影者想要得到高画质的图像，建议采用ISO 3200以下的感光度数值。

　　EOS 6D搭载了高ISO感光度降噪及长时间曝光降噪两种降噪功能。在手持相机进行夜景拍摄或禁用闪光灯等需要高感光度拍摄的场景中，高ISO感光度降噪功能可用来抑制高ISO感光度拍摄时产生的噪点，而长时间曝光降噪功能可针对拍摄时间等于或超过1秒的图像进行降噪处理。

关闭高ISO感光度降噪功能

开启高ISO感光度降噪功能

❊ 以上照片在拍摄时采用了ISO 25600的感光度，第一张照片关闭了高ISO感光度降噪功能，放大后可以看到噪点非常多；第二张照片拍摄时开启了高ISO感光度降噪功能，放大后可以看到噪点明显少很多。因此，建议在夜景和B门摄影时开启此功能，这样才能拍出画质良好的照片。

1.6 轻便、小巧的高坚固机身

　　EOS 6D机身尺寸约144.5×110.5×71.2mm，采用了符合中级机型风格的设计，在精炼的造型中融入了便携的轻快感和高坚固性，具有优秀的便携性，对于想在山野或旅行地等拍摄高精细画质的风光照片，但又担心笨重的相机会成为负担的摄影发烧友来说，这款相机更加易于使用。

　　EOS 6D的尺寸为144.5（宽）×110.5（高）×71.2（厚）mm，EOS 5D Mark III的尺寸为152（宽）×116.4（高）×76.4（厚）mm。下面是EOS 6D与EOS 5D Mark III的尺寸比较示意图，通过对比大家会发现EOS 6D的机身比EOS 5D Mark III小，灵巧许多。

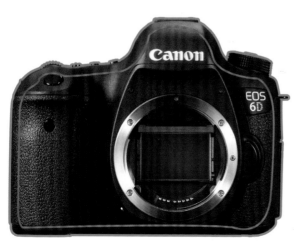

❊ EOS 6D

❊ EOS 5D Mark III

EOS 6D机身采用轻量化、高刚性的镁合金外壳，在带来高质感的同时具有高坚固性。镁合金在实用金属中的比强度很高，具备优秀的抗磁性和散热效果，是作为相机外壳较理想的材质。为保持Wi-Fi通信时良好的无线电穿透性，相机顶部采用了含有玻璃纤维的聚碳酸酯材料。另外，外壳的高耐久涂层提高了相机强度并使其更具品位。

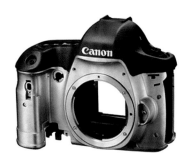

✣ 镁合金外壳

✣ 密封处理

1.7 获得影视制作专业人士肯定的全高清画质

EOS 6D除了可以拍摄充分发挥全画幅CMOS图像感应器高画质、清晰与高感光度特性的1920×1080像素全高清画质外，还可拍摄高清和标清画质短片，针对各画质有多种帧频组合。帧频是表示1秒记录图像张数的单位，其数值越高越能将高速运动的被摄体拍得流畅，还能够抑制高速摇摄时的图像变形。短片压缩方式对应文件较小、方便使用的IPB和适合短片编辑的ALL-I，大家可以根据编辑流程分别使用。

✣ 短片拍摄截图

光圈: f/2	快门: 1/250s
焦距: 85mm	感光度: ISO 100

✣ 这是从视频中截下来的画面，人物主体被拍摄得非常清晰。

1.8　高视野率光学取景器和104万像素的液晶监视器

EOS 6D相机搭载使用了大型眼平五棱镜的高可视性光学取景器，视野率约达到97%，取景器倍率约0.71倍，眼点约21mm。不仅如此，它还可更换对焦屏，配备了明亮且容易观察合焦情况的对焦屏Eg-A II，其清晰的可视性使轻松捕捉被摄体成为可能。

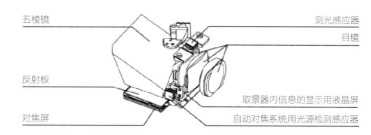

五棱镜　　测光感应器

目镜

反射板

对焦屏

取景器内信息的显示用液晶屏

自动对焦系统用光源检测感应器

✤ EOS 6D搭载的大型眼平五棱镜　　✤ EOS 6D光学取景器的结构

EOS 6D液晶监视器表面采用了防污氟镀膜，使皮脂等污垢难以附着，并且使用重新调整配方的防反射涂层，使图像呈现更自然的色调。最重要的是，相机背面的液晶监视器采用3.0〝、104万点的清晰显示液晶监视器，通过高可视性可轻松实现实时显示拍摄时的合焦和拍摄图像的确认。

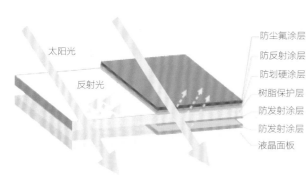

太阳光

反射光

防尘氟涂层
防反射涂层
防划硬涂层
树脂保护层
防发射涂层
防发射涂层
液晶面板

✤ 清晰显示宽屏液晶监视器的结构　　　　　　✤ 104万像素液晶监视器能够更精细地进行实时显示拍摄

1.9　易于进行图像传输和浏览的内置Wi-Fi功能

EOS 6D是佳能相机首次搭载内置Wi-Fi功能的相机，无须另外安装无线文件传输器，就能在距离6D相机30m内和多种设备相互通信。它可与2012年后发售的内置Wi-Fi功能的佳能相机（包含小型数码相机）进行JPEG图像的传输，两台EOS 6D相机之间还能互相传输短片，并且能和Wi-Fi功能的打印机连接，通过计算机使用相机附带的软件EOS Utility还能进行无线遥控，因此，灵活运用Wi-Fi功能可以大幅提高相机的操作性。

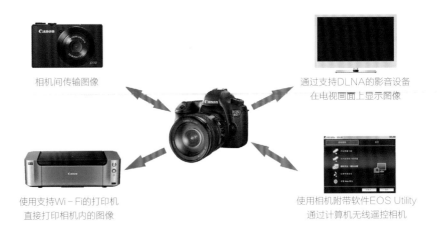

相机间传输图像

通过支持DLNA的影音设备
在电视画面上显示图像

使用支持Wi – Fi的打印机
直接打印相机内的图像

使用相机附带软件EOS Utility
通过计算机无线遥控相机

✤ 通过Wi-Fi可实现的功能

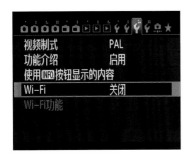 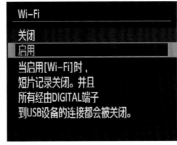 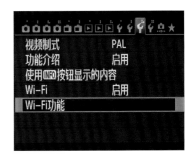

✤ 在设置菜单中找到Wi-Fi选项，进入页面开启Wi-Fi，再进入"Wi-Fi功能"选项进行设定，关于这一功能会在后面做出详细的介绍。

1.10 相机专业名词剖析

▶ 全手动操作

　　所谓全手动操作，是指相机能够根据现场的拍摄情况自动对其参数进行设定，并完成准确的曝光。EOD 6D就是一款支持全手动操作的数码单反相机，摄影者可以对光圈、快门、ISO感光度以及曝光等参数进行手动设定。

光圈: f/10	快门: 15s
焦距: 42mm	感光度: ISO 100

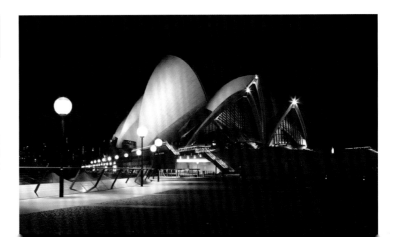

✤ 使用EOS 6D的自动曝光程序不可能拍摄出本画面的效果，只有设定光圈、ISO等参数才能拍摄出如此有艺术气息的画面。

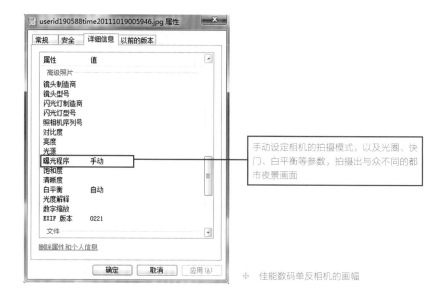

手动设定相机的拍摄模式，以及光圈、快门、白平衡等参数，拍摄出与众不同的都市夜景画面

⊹ 佳能数码单反相机的画幅

就数码单反相机来说，画幅是数码单反相机感光元件的尺寸大小，画幅大小会影响到相机的成像视角，此外，还对景深、画面质量等产生一定影响。从下图可以看出数码单反相机的3种画幅（全画幅、APS-C、4/3）与两种消费级数码相机的大小区别。由于相机的种类、价格和性能等有所差异，感光元件的面积大小也有所区别。

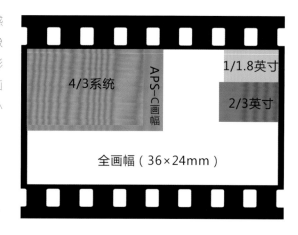

⊹ 不同画幅的成像尺寸

EOS 6D属于全画幅数码单反相机，镜头焦距转换率达到1:1，不受焦距转换系数的影响。其感光元件的尺寸比APS-C画幅更大，受光量也自然会大很多，这样感光元件的感官点的分布会更加均匀、舒缓，曝光也会更充分，记录细节的能力也会更强，可以达到的感光度也会比APS-C画幅相机的更高。

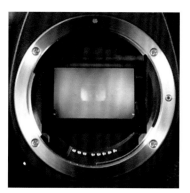

全画幅数码单反相机镜头卡口

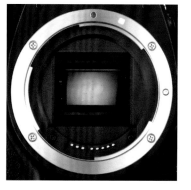

APS-C画幅数码单反相机镜头卡口

⊹ 全画幅与APS-C画幅数码单反相机通过镜头卡口观察反光镜大小的差异，很明显，全画幅的反光镜要比APS-C的反光镜大很多。

像素、最大像素和有效像素

像素是用来计算数码影像的一种单位，如同拍摄的照片一样，数码影像也具有连续的浓淡阶调，我们将拍摄影像放大数倍，会发现这些连续色调其实是由许多色彩相近的小方点组成的，这些小方点就是构成影像的最小单位"像素"（Pixel），这种最小的图形单元在屏幕上显示的通常是单个的染色点，像素越高，其拥有的色板也越丰富，就越能表达颜色的真实感。

✛ 将图片放大后可以看到其在数码相机中的像素分布

最大像素的英文名称为Maximum Pixels，所谓的最大像素是经过插值运算后获得的。插值运算通过设在数码相机内部的DSP芯片，在需要放大图像时用最临近法插值、线性插值等运算方法，在图像内添加图像放大后所需要增加的像素。

与最大像素不同，有效像素是指真正参与感光成像的像素值。最高像素的数值是感光器件的真实像素，这个数据通常包含了感光器件的非成像部分，而有效像素是在镜头变焦倍率下所换算出来的值。在此以美能达的DiMAGE7为例，其CCD像素为524万（5.24Megapixel），因为CCD有一部分并不参与成像，有效像素只有490万。

EOS 6D的有效像素高达2020万，像素点的组合结构密集、丰富，因此，拍摄的照片较清晰。

图像传感器

✛ Super CCD EXR示意图

CCD图像传感器是由很多的微小光电二极管和译码寻址电路构成的固态电子感光成像部件。光电二极管的排列方式有平面阵列和条状阵列两种，前者与传统的胶卷相似，感光速度快，但造价高；后者的工作原理与扫描仪相似，这种方式的感光时间长，但工艺简单，成像质量较高。

富士于2009年推出的Super CCD EXR使用了一种八边形的二极管，像素是以蜂窝状形式排列的，并且单位像素的面积要比传统的CCD大，光线集中的效率比较高，效率增加之后使感光性、信噪比和动态范围都有所提高。

CMOS图像传感器主要是利用硅和锗这两种元素所做成的半导体，使其在CMOS上共存着带N（带负电）和P（带正电）级的半导体，这两个互补效应所产生的电流即可被处理芯片记录和解读成影像。同样，CMOS的尺寸大小影响感光性能的效果，其面积越大，感光性能越好。CMOS的缺点就是很容易出现杂点，这主要是因为早期的设计使CMOS在处理快速变化的影像时，由于电流变化过于频繁而会产生过热的现象。不过，现在量产的高档CMOS已经基本消除了此类问题。

✻　CMOS感光元件

从目前的局势上看，CMOS影像传感器正在不断侵蚀属于CCD感光元件的市场份额，这样的趋势已经不容忽视，按照这个速度发展下去，CCD的地位很快将被颠覆，CMOS一统江湖指日可待。

▶ 影像处理器

在多年数码相机研发的技术积累之上，佳能推出了DIGIC数字影像处理器，这是佳能EOS数码单反相机的"大脑"，它的出色表现直接带来了EOS的高品质。DIGIC是一种多功能的专用处理器，它集图像感应器控制器、自动白平衡、信号处理、图形压缩、存储卡控制和液晶屏显示控制等功能于一身，到目前为止，DIGIC处理器共有五代，DIGIC DV芯片有两代。现在，佳能EOS相机普遍采用了DIGIC II、DIGIC III或DIGIC 4、DIGIC5数字影像处理器。

✻　五代DIGIC数字影像处理器

数码照片的画质、分辨率和尺寸

画质就是画面质量，包括清晰度、锐度、镜头畸变、色散度、解析度、色域范围、色彩纯度（色彩艳度）、色彩平衡等几方面指标。每一个数值的变动都会影响整张照片的画质，而画质是一张照片的"生死符"，即使拍摄的场景再漂亮，曝光再完美，如果画质很差，那这张照片也是一张劣质的照片，无法"挤入"摄影作品的行列。

分辨率就是屏幕图像的精密度，指显示器所能显示的像素的多少。由于屏幕上的点、线和面都是由像素组成的，显示器可显示的像素越多，画面就越精细，同样的屏幕区域内能显示的信息也就越多，所以分辨率是图像非常重要的性能指标之一。人家可以把整个图像想象成一个大型的棋盘，而分辨率的表示方式就是所有经线和纬线交叉点的数目。

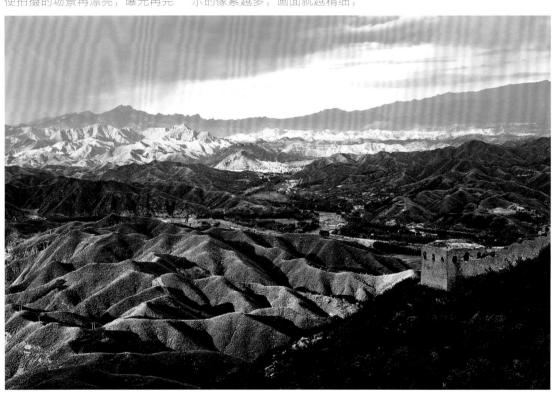

光圈：f/10　快门：15s
焦距：42mm　感光度：ISO 100

✤ 该照片是摄影师用EOS 6D站在长城上拍摄到的叠岭层峦景色，画面悠远，细节清晰。

尺寸

分辨率

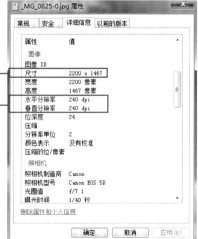

✤ 此图是从计算机上截取的叠岭层峦风光照的属性，大家可以清晰地看到照片尺寸和分辨率的数值不同，是两个不同的概念。

照片的尺寸和分辨率是两个不同的概念，上面已经介绍过分辨率表示一英寸中有多少个像素，因此分辨率越高，图像越清晰。而照片的尺寸就是照片的物理大小，如果分辨率相同，即使照片大小不一样，其清晰度还是一样的。

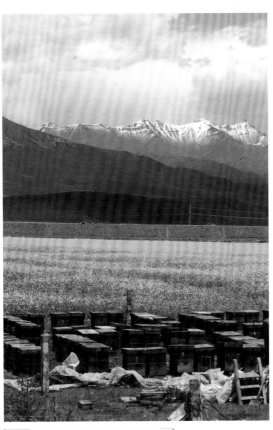

尺寸：4000×600　分辨率：72dpi

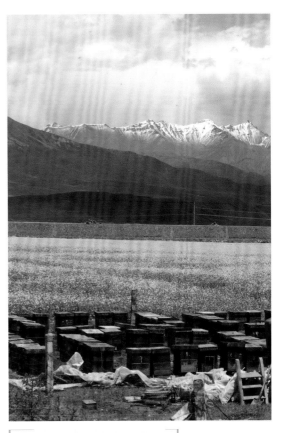

尺寸：2000×3000　分辨率：72dpi

❋ 虽然两张照片的尺寸相差很大，但是分辨率是相同的，因此两张照片的清晰度是一样的。

▶ 标清、高清和全高清

所谓标清，就是物理分辨率在720p以下的一种视频格式。720p是指视频的垂直分辨率为720线逐行扫描，具体地说，是指分辨率在400线左右的VCD、DVD、电视节目等"标清"视频格式，即标准清晰度（Standard Definition，SD）。

物理分辨率达到720p以上则称为高清（High Definition，HD）。关于高清的标准，国际上公认的有两条：视频垂直分辨率超过720p或1080i；视频宽纵比为16:9。HDTV的扫描格式共有3种，即1280×720p、1920×1080i和1920×1080p，

我国采用的是1920×1080i/50Hz。

全高清（Full HD）是指物理分辨率高达1920×1080显示（包括1080i和1080P），其中，i（interlace）指隔行扫描，P（Progressive）代表逐行扫描，这两者在画面的精细度上有着很大的差别，1080P的画质要胜过1080i，对应地把720称为标准高清。显然，由于在传输过程中数据信息更加丰富，所以1080在分辨率上更有优势，尤其在大屏幕电视方面，1080能确保画质更清晰。

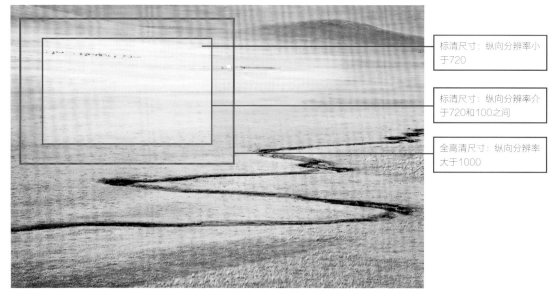

标清尺寸：纵向分辨率小于720

标清尺寸：纵向分辨率介于720和100之间

全高清尺寸：纵向分辨率大于1000

❖ 该图为全高清画面尺寸的示意图，红色边框内为标清画面尺寸示意图，红色边框和蓝色边框中间的部分是高清画面尺寸的示意图。

▶ 取景器的视野率和放大倍率

什么是取景器的视野率？取景器的视野率就是照相机取景器所视范围与胶片或影像传感器实际记录影像范围的比率。为了尽量缩小相机的体积，我们在取景器里看到的影像范围大多会小于胶片或影像传感器实际记录的范围，所以在相机说明书上会看到"此相机取景器的视野率为93%"一类的说明文字。EOS 6D的取景器的视野率达到97%，绝大多数机背取景的大画幅照相机在毛玻璃上取景时的视野率是100%。

❖ 取景器视野率约为97%

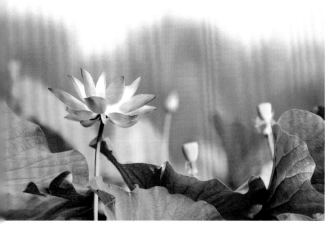

❖ 该照片为实际画面，观察97%视野率的取景和100%视野率的取景可以发现，100%的视野率通过取景器观察到的画面与实际画面几乎一致。

❖ 取景器视野率约为100%

在摄影领域，放大倍率是光学透镜性能参数，是指物体通过透镜在焦平面上的成像大小与物体实际大小的比值。在相机镜头中，最大放大倍率指该镜头在最大焦距（定焦镜头焦距恒定）和清晰成像的最近拍摄距离下的放大倍率值。这时的放大倍率值是这个镜头放大倍率的最大值。

✤ 放大倍率经常用于描述镜头的性能，并且是微距摄影的一个标志，如本画面中，物体通过透镜在焦平面上的成像大小与物体实际大小的比值为1:1，那么一定是微距摄影。

在相机参数中，放大倍率则有其他含义，表示人眼通过取景器观察拍摄环境与人眼直接观察拍摄环境的比值，但要通过使用50mm标准镜头进行测试，因为标准镜头的成像与人眼直接看到的效果是相似的。例如EOS 6D的放大倍率约0.71，表示使用50mm镜头时，通过取景器观看到的画面与人眼看到的大小比例是0.71，也就是说，取景器起到了将景物缩小的作用，缩小比例是1:0.71。

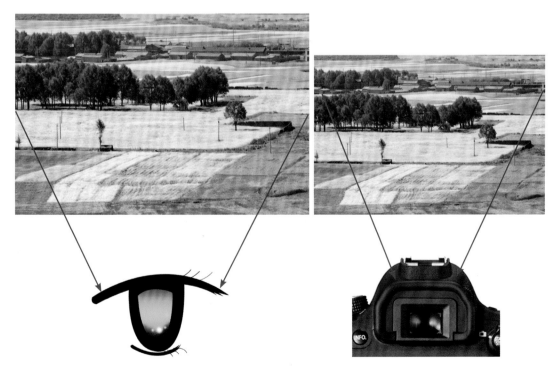

✤ 人眼通过取景器看到的画面与人眼直接看到的画面是不一样的，两者的比值即为取景器的放大倍率。

▶ TTL究竟是何方神圣

闪光摄影时，闪光射到被摄体后经反射回到照相机镜头并通过镜头到达胶片平面，位于照相机室内平面向胶片平面的测光元件，把根据胶片平面测光的结果输入照相机，照相机据此判别适当的曝光量。当达到适当的闪光曝光时，立刻将"停止闪光"的信号经有关电路传递给闪光灯，闪光灯的可控硅整流管立即动作，闪光灯停止发光，全部过程在几百分之一秒至几万分之一秒的时间内完成，通过镜头闪光系统又称为"TTL闪光系统"。

光线

✤ 在摄影中，TTL最基本的含义就是通过镜头，本画面为TTL示意图。

▶ 佳能相机的命名方式

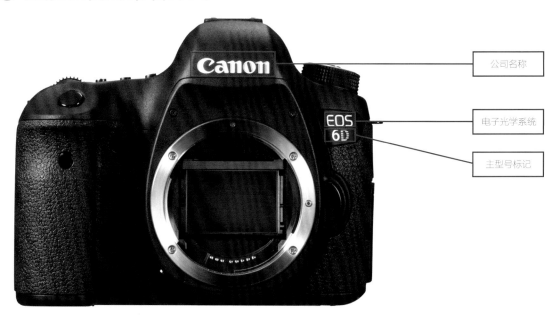

公司名称

电子光学系统

主型号标记

✤ 相机的机身上有该相机的型号，如图中标识的Canon EOS 6D，下面介绍其代表的含义。

- Canon：生产公司名称，它是日本一家享有世界声誉的相机生产厂商，Canon一词含有"盛典、规范、标准"的意思，中文翻译为"佳能"。

- EOS：EOS是Electro Optical System的首字母缩写，中文翻译为"电子光学系统"。

- 6D：6就是阿拉伯数字，代表该款相机的主型号，D为Digital的缩写，意为"数码"。佳能高端机型均以单位数命名，例如1D系列、5D系列，并且数字越多越低端，例如60D、650D、1100D。

▶ 相机的一般标配

大家要想使相机更好地工作，一些必要的配件必不可少，常用的配件有闪光灯、三脚架、快门线、摄影包、遮光罩、电池、存储卡、滤镜、防潮箱、灰卡、黑卡、白卡等。下面介绍一下这些配件的主要作用。

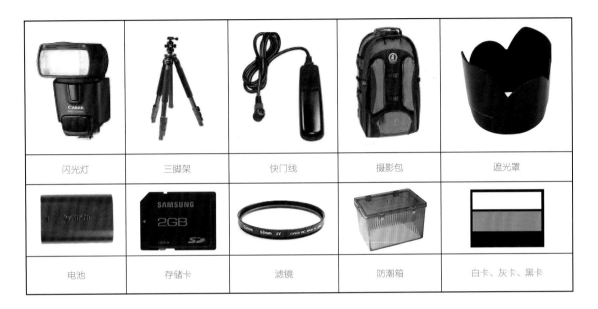

闪光灯	三脚架	快门线	摄影包	遮光罩
电池	存储卡	滤镜	防潮箱	白卡、灰卡、黑卡

- **闪光灯：** 用于加强曝光量，尤其在昏暗的地方，使用闪光灯能使景物更明亮。
- **三脚架：** 用于稳定照相机，使画面更加清晰、稳定。
- **快门线：** 控制快门的遥控线，可远距离控制快门的拍照、曝光等工作。
- **摄影包：** 主要用于携带摄影器材，使外出拍摄时更方便。
- **遮光罩：** 安装在镜头前端，避免虚光进入。
- **电池：** 为相机工作提供动力。
- **存储卡：** 用于存储图像。
- **滤镜：** 可用于保护镜头，也可用来实现图像的各种特殊效果。
- **防潮箱：** 用于存放摄影器材，防止器材受潮、引起霉变等。
- **白卡：** 可用于自定义白平衡，也可充当反光板补光。
- **灰卡：** 可用于准确测光。
- **黑卡：** 用来遮杂光，使曝光所拍画面的不同部位曝光平衡，或用来得到一些特殊的效果。

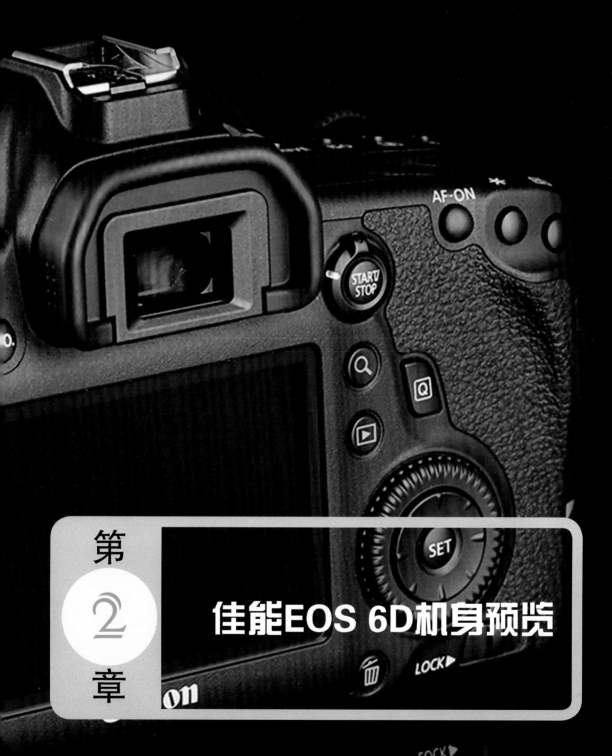

第

② 章

佳能EOS 6D机身预览

大家要想熟练地操作相机，不至于在拍摄时手忙脚乱，必须掌握相机的外设按钮及部件的功能，这样拿着相机才能得心应手，才能拍出好照片。

2.1　拍摄前的准备

▶ 安装和取出电池

电池是相机工作的能量源泉，只有为相机装上充满电的电池，相机才能正常的进行拍摄。电池的安装很简单，下面简单介绍电池的安装和拆卸方法。

1．安装电池

（1）取出一块电量充足的LP-E6电池。

❋　电池LP-E6

（2）打开仓盖。

❋　如箭头所示方向滑动释放杆并打开仓盖。

（3）插入电池。

❋　将电池触点端插入，直到锁定到位。

（4）关闭仓盖。

❋　按下仓盖直到其锁闭。

2．取出电池

（1）打开仓盖。

❋　打开仓盖，掀起保护盖。

（2）取出电池。

❋　如箭头所示方向推动电池锁定杆并取出电池。

技巧点拨：

● 不用相机时，请取出电池。如果将电池长期留在相机内，过度地电流放电会缩短电池的使用寿命。

● 存放电池时，请为电池装上保护盖。

● 存放充满电的电池会降低其性能。

▶ 安装和取出存储卡

如果是新购买的存储卡，或者是在其他相机中使用过的存储卡，在拍摄前，建议先对存储卡进行格式化，以免出现故障或病毒对相机造成损害。除此之外，一般情况下不要对存储卡进行格式化操作。

1. 安装存储卡

（1）打开插槽盖。

（2）插入存储卡。

※ 如箭头所示方向滑动并打开插槽盖。

※ 如图所示，令存储卡的标签侧朝向你，并将其插入直到发出咔嚓声到位。

（3）关闭插槽盖。

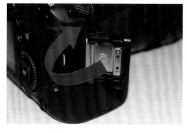

※ 关闭插槽盖，并如箭头所示方向滑动插槽盖直到其锁闭。当电源开关设定在ON时，将在液晶监视器上显示可拍摄数量。

2. 取出存储卡

（1）打开插槽盖。

 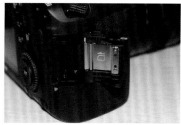

※ 将电源开关置于OFF，确认数据处理指示灯熄灭，然后打开插槽盖。如果显示"记录中..."，请关上盖。

（2）取出存储卡。

※ 轻轻推入存储卡，然后释放使其退出。接着径直拉出存储卡，然后关闭插槽盖。

▶ 安装和拆卸镜头

本相机兼容所有佳能EF镜头，不能与EF-S和EF-M镜头一起使用。

1．安装镜头

（1）取下机身盖和镜头的后盖，将EF镜头上的红色镜头安装标志与机身上的红色EF镜头安装标志对齐，使镜头合于机身。

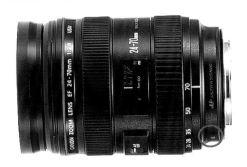

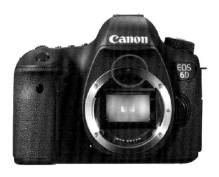

※ 镜头安装标志

※ EF镜头安装标志

（2）将镜头装入机身后，沿顺时针方向旋转镜头，直到听到固定销到位的声音，完成安装。

※ 按顺时针方向旋转安装镜头。

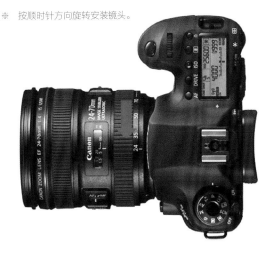

技巧点拨：

● 安装镜头时一定要注意保持机身和镜头的清洁，特别是在室外换镜头时，要将机身略微朝下，以最大限度地避免灰尘等杂物落入相机。

● 一定要注意保持机身与镜头的牢固。

2．拆卸镜头

（1）关闭相机电源。拆卸镜头时一定要注意关闭相机电源，以免损坏相机的电子触点等其他电子元件。

（2）按下镜头释放按钮，按逆时针方向旋转镜头。

镜头释放按钮

※ 按下镜头释放按钮，按逆时针方向旋转镜头。

技巧点拨：
拆卸后要为镜头装上镜头盖，相机也要装上机身盖或安装新镜头。

▶ 设定日期、时间和区域

设定日期、时间和区域是为了方便后期对照片进行归类。当第一次打开电源或日期/时间/区域已被重设时，会出现日期/时间/区域设置屏幕，如果不是，在设置菜单中找到这一选项，按照以下步骤设定时区。

（1）按M按钮显示菜单屏幕。

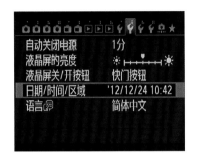

※ 在设置页下选择"日期/时间/区域"，然后按左右键选择设置页，按上下键选择"日期/时间/区域"，再按下SET。

（2）设定时区。

※ 默认设置为"北京"，按左右键选择时区框，按SET显示，按上下键选择时区，然后按下SET。

▶ 选择界面语言

相机的语言设定一定要是大家熟知的语言，否则会影响拍摄时的设定，容易错过精彩画面。

（1）在设置页下选择"语言"选项。

（2）设定语言。

※ 按上下键选择"语言"选项，然后按下SET进入页面，按上下键选择需要的语言，再按下SRT键确认，返回设置页面。

2.2 佳能6D机身结构详解

▶ 正面功能详解

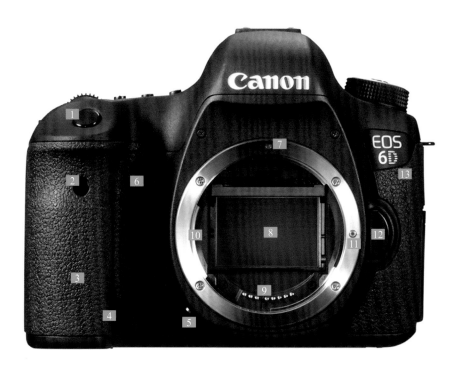

1 快门按钮：快门按钮是控制快门释放的电子开关，有半按和完全按下两级，半按快门将相机从待机状态唤醒，并启动测光、自动对焦功能，锁定测光值和对焦点；完全按下将释放快门并拍摄照片。

2 遥控感应器：使用RC-6或RC1/RC5进行遥控拍摄，拍摄半径约5m，可立即拍摄或使用2s延时。此功能常用于自拍或使用三脚架拍摄风光、微距等。

3 手柄（电池仓）：手柄内部可容纳一个LP-E6可充电锂电池，或连接电池盒兼手柄BG-E11。

4 外接直流电源连接线孔：使用交流电适配器套装ACK-E6可以将相机连接到家用电源插座上，无须担心剩余电池电量。请注意，相机电源开关开启时，勿连接或断开外接直流电源。

5 景深预览按钮：按下此按钮，将镜头缩小到当前的光圈值，在取景器中就可以观察到实际的景深范围。

6 自拍指示灯：当相机设定为自拍时，按下快门按钮后，该灯会闪烁提示拍摄时机，在拍摄照片2s前，指示灯持续亮起。

7 EF镜头安装标志：将镜头上的红点与相机上的红点对齐，本机只能用EF镜头。

8 反光镜：反光镜是将通过镜头的光线反射到对焦屏的一个部件，使用时应避免反光镜沾染灰尘与油污，勿随意碰触。

9 触点：负责镜头与机身之间的信号传递，使用中需保持清洁，并避免刮擦磕碰。

10 镜头卡口：将镜头与机身可靠连接。

11 镜头固定销：镜头安装到位后销住镜头卡口的对应孔位，保证牢靠地安装镜头。

12 镜头释放按钮：按住镜头释放按钮才能转动取下镜头。

13 麦克风：拍摄短片时同步录音，可以使用内置的单声道，还可以外接立体声麦克风录音，录音电平可以自由调节。

▶ 背面功能详解

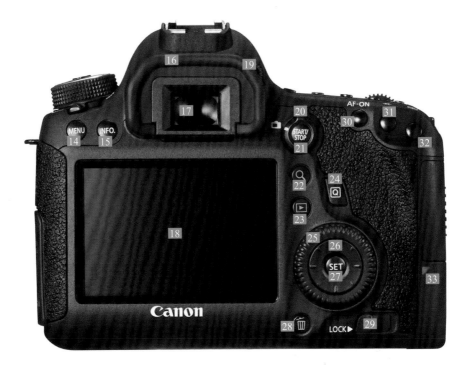

14 MENU菜单按钮： 调出相机操作菜单。

15 INFO信息按钮： 显示拍摄设置和相机设置，在显示拍摄设置时，按下该按钮，可以显示相机的主要功能设置。在回放模式，按下该按钮可以显示图像（短片）的各项拍摄数据及柱状图。每次按下该按钮都会改变信息的显示内容。

16 眼罩： 取景时与眼睛贴合，避免杂光进入；在使用自拍或B门曝光时，为避免杂光通过取景器进入而影响成像，可以使用安装在相机背带上的目镜遮光挡片。

17 取景器目镜： 使用时应避免触碰镜片，如沾染油污，可以使用镜头清洁工具小心擦拭。

18 液晶监视器： 显示拍摄设置、设定菜单、使用实时显示拍摄、回放图像（短片）。

19 屈光度调节： 拨动屈光度按钮调节出清晰的对焦框。轻度近/远视的摄影者裸眼拍摄时，可根据自己的视力进行调节，屈光度调节范围相当于近视300度及远视100度。

20 实时显示拍摄/短片拍摄开关： 切换实时显示拍摄和短片拍摄。

21 开始/停止按钮： 在实时显示拍摄模式下，按下该按钮，液晶监视器实时显示图像；再次按下，结束实时显示拍摄。半按快门按钮，相机会以当前对焦模式进行自动对焦。在短片拍摄模式下，按下该按钮，开始拍摄短片；再次按下该按钮，停止拍摄。在拍摄短片前应先进行自动对焦或手动对焦操作，待对焦完成、主体清晰后再开始拍摄。

22 索引/放大/缩小按钮： 可以用一屏显示多张图像的索引显示快速搜索图像；可以在液晶监视器上将照片放大约1.5倍到10倍。

23 图像回放按钮： 按下该按钮将进入回放状态，显示最后拍摄或最后查看的图像；再次按下，退出图像回放返回拍摄状态。

24 速控按钮： 直接选择和设定液晶监视器上的拍摄功能。

25 速控转盘： 按下功能按钮并转动速控转盘，可选择或设置白平衡、驱动模式、闪光曝光补偿、自动对焦点等，仅转动速控转盘可设定曝光补偿量、手动曝光的光圈设置等。

26 多功能控制钮： 包括8个方向键和中央按钮，可以选择自动对焦点、校正白平衡、实时显示拍摄

时移动自动对焦点或放大框、回放时滚动放大的图像、操作速控屏幕等，还可以选择或设置菜单选项。对于菜单和速控屏幕，多功能控制钮只在上、下、左、右4个方向起作用，对角线方向不工作。

27 设置按钮： 用于选中或确认相机菜单及功能操作。

28 删除按钮： 删除单张图像。

29 LOCK多功能锁： 防止主拨盘、速控转盘和多功能控制钮意外移动而改变设置，开关置于左侧为解锁，置于右侧为锁定。

30 自动对焦启动按钮： 在P/AV/TV/M/B模式下，该按钮与半按快门按钮的作用相同，均为启动相机自动对焦功能。拍摄短片时，可以用自动对焦启动按钮进行自动对焦操作（此时快门按钮不可用）。

31 自动曝光锁定按钮： 当对焦点与自动测光基准点不同时，可以使用自动曝光锁定曝光，然后重新构图并拍摄，该功能也适用于相同曝光设置下拍摄多张照片。当镜头设定为MF时，自动曝光锁只能用于中央对焦点。注意，自动曝光锁不能在B门曝光设定下使用。

32 自动对焦点选择按钮： 手动选择自动对焦点或区域。按下该按钮会亮起自动对焦点中用于高精度对焦的十字星自动对焦点，闪烁的自动对焦点对水平线条较敏感。

33 数据处理指示灯： 显示相机数据的处理状态。该灯亮起或闪烁表示正在从存储卡写入/读取/删除图像或传输数据，此时切勿打开存储卡插槽盖、取出电池或剧烈摇动撞击相机，以免图像数据或存储卡损坏。

▶ 顶面功能详解

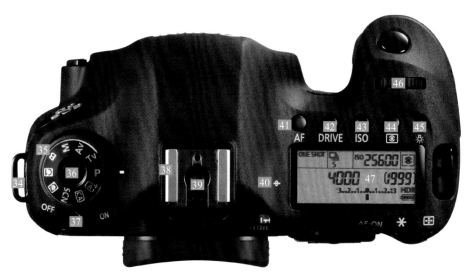

34 背带环： 安装相机背带/腕带。

35 模式转盘： 切换拍摄模式。

36 模式转盘锁释放： 按住该按钮才能旋转模式转盘。

37 电源开关： ON为开启，OFF为关闭。相机在1分钟内若无操作将自动关闭电源进入休眠状态，半按快门按钮即可重新开启。自动电源关闭时间可由用户自行设定。

38 闪光灯热靴： 安装外接闪光灯或引闪器。

39 闪光同步触点： 相机与闪光灯通过闪光同步触点传递信号，使用时应保持触点清洁。

40 焦平面标示： 标记成像表面位置。

41 自动对焦模式选择： 按下该按钮同时转动主拨盘，可以选择自动对焦模式。

42 驱动模式选择按钮： 按下该按钮同时转动速控转盘，可以选择驱动模式。

43 感光度设置： 手动或自动设置ISO感光度范围。

44 测光模式选择： 按下该按钮同时转动主拨盘，可以选择测光模式。

45 液晶显示屏照明按钮： 打开/关闭液晶显示屏照明。

46 主拨轮： 按下功能按钮并转动主拨盘，可选择或

设置测光模式、自动对焦模式、ISO感光度、自动对焦点等，仅转动主拨盘可设定快门速度、光圈设置等。

47 速控面板（肩屏）： 可以在该面板中显示拍摄时的参数设定，以方便用户操作。

▶ 底面功能详解

48 电池舱盖/释放钮： 按下该按钮可打开电池舱盖更换电池。为避免电池短路，取下的电池应装上塑料保护盖存放。

49 三脚架接孔： 安装三脚架云台或云台快装板。

▶ 右侧面功能详解

50 遥控端子： 可以使用快门线RS-80N3、定时遥控器TC-80N3或任何配备N3端子的EOS附件连接到相机进行拍摄。

51 外接麦克风输入端子： 可连接3.5mm立体声插头的外接麦克风，拍摄短片时相机通过外接麦克风录制音频。

52 音频/视频输出/数字端子： 通过随机提供的AV连接线连接具有A/V输入端子的电视机或显示器播放图像或短片。使用随机的USB连接线可以连接计算机，或兼容的打印机直接打印图像。

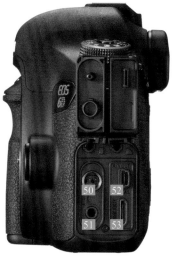

53 HDMI mini输出端子： 通过HDMI连接线HTC-100连接高清电视等具有HDMI输入端子的显示设备播放图像与短片。

▶ 左侧面功能详解

54 **SD卡槽盖**：合上后可保护存
储卡。

55 **SD卡插槽**：插入SD存储卡。

▶ 对焦屏功能详解

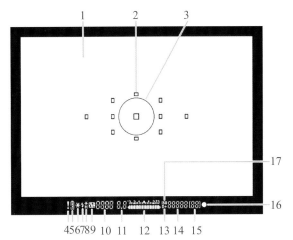

1. 对焦屏	11. 光圈值
2. 自动对焦点	12. 曝光量指示标尺/电子
3. 点测光圆	水平仪
4. 警告符号	13. 高光色调优先标识
5. 电池电量检查	14. ISO感光度数值
6. 自动曝光锁	15. 最大连拍数/剩余多重
7. 闪光灯准备就绪	曝光次数
8. 闪光曝光锁	16. 合焦确认指示灯
9. 闪光曝光补偿	17. ISO感光度标识
10. 快门速度	

▶ 控制面板（肩屏）功能详解

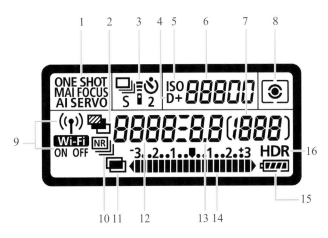

1. 自动对焦模式	9. Wi-Fi功能
2. 自动包围曝光	10. 多张拍摄降噪
3. 驱动模式	11. 多重曝光拍摄
4. 高光色调优先标识	12. 快门速度
5. ISO感光度标识	13. 光圈值
6. ISO感光度数值	14. 曝光量指示标识/
7. 剩余可拍摄张数/自	电子水平仪
拍倒计时等	15. 电池电量
8. 测光模式	16. HDR拍摄

▶ 液晶监视器界面功能详解

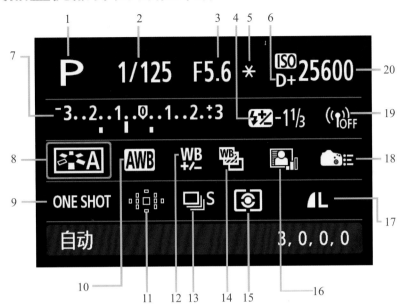

1、曝光模式

2、快门速度

3、光圈值

4、闪光曝光补偿

5、曝光锁定标识

6、高光色调优先标识

7、曝光补偿/自动包围曝光设置

8、照片风格

9、自动对焦模式

10、白平衡模式

11、自动对焦点

12、白平衡矫正

13、驱动模式

14、白平衡包围曝光

15、测光模式

16、自动亮度优化

17、图像画质

18、自定义控制按钮

19、Wi-Fi功能标识

20、ISO感光度

▶ 模式转盘详解

- A⁺：场景智能自动。
- CA：创意自动。
- SCN：特殊场景。
- P：程序自动曝光。
- Tv：快门优先自动曝光。
- Av：光圈优先自动曝光。
- M：手动曝光。
- B：B门。
- C1、C2：自定义拍摄模式。
- 基本拍摄区模式：A⁺、CA、SCN。
- 创意拍摄区模式：P、Tv、Av、M、B、C1、C2。

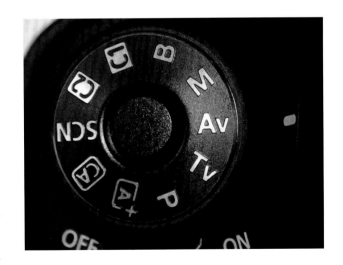

第
3
章

佳能EOS 6D对焦技巧揭秘

对焦是摄影中最重要也是最难的环节，是拍摄数码照片的基础之一，它决定了数码照片成像的好坏，是区分拍摄者是否有经验的最明显的技巧之一。

3.1　认识对焦

▶ 什么是对焦

　　对焦是指调整镜头的对焦环使其与被摄主体准确合焦的过程。通常，数码相机有自动对焦、手动对焦两种对焦方式。自动对焦是利用物体光反射的原理，使反射的光被相机上的传感器ＣＣＤ接受，通过计算机处理，带动电动对焦装置进行对焦的方式；手动对焦是指通过转动镜头对焦环或通过按机身方向键以实现清晰对焦的对焦方式。数码相机时代的手动对焦一般在自动对焦失误时使用，是自动对焦的有力补充，手动对焦在数码时代仍然是不可或缺的功能。

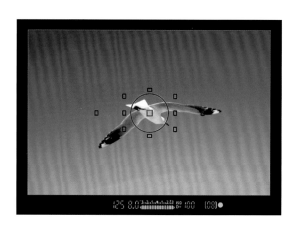

▶ 对焦原理

　　数码单反相机的对焦原理类似于透镜成像，可以将镜头内的多组镜片等效为一片凸透镜，被摄对象发出的光线经过这片透镜会在其另一侧汇聚，汇聚的点即是被摄体的成像位置，感光元件位置是不动的，调整对焦的过程

就是旋转对焦环让成像位置落在感光元件上。如果偏离了感光元件，成像是虚的，调整相机使被摄体成清晰的像的过程就是对焦过程。

　　在这里大家需要知道一点，成像位置并不是焦点位置，而是

在1倍焦距以外、2倍焦距以内，也就是感光元件的位置。如果不调整焦距，成像位置可能会偏离感光元件，这样拍摄出来的照片就是模糊的，调整焦距的过程就是使成像位置正好落在感光元件处的过程。

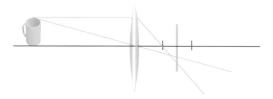

❈　成像位置偏离了感光元件，这样感光元件上获得的成像就是模糊的。

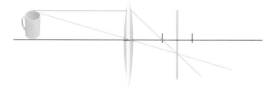

❈　成像位置落在感光元件上，这样感光元件上获得的成像就是清晰的。

3.2　EOS 6D的自动对焦

▶ EOS 6D的自动对焦操作

　　EOS 6D的自动对焦功能简洁且方便，摄影者半按快门，相机便能自动完成一系列复杂的对焦

过程，摄影者只需要负责正确曝光、选择对焦点和注重构图就能拍出属于自己的照片了。

（1）将镜头对焦模式开关设为AF。

（2）将模式转盘转动到创意拍摄区模式中任意想要使用的曝光模式。

※ 创意拍摄区模式有P、Tv、Av、M、B、C1、C2。

（3）按下AF按钮。

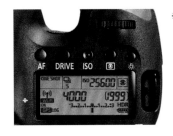

※ 在注视液晶显示屏的同时，转动主拨盘或速控转盘选择自动对焦模式（具体可参见3.3节）的操作。

- ONE SHOT：单次自动对焦。
- AL FOCUS：人工智能自动对焦。
- AL SERVO：人工智能伺服自动对焦。

（4）半按快门，启动与完成自动对焦AF。

单反相机的快门有半按和完全按下两级，当轻轻按下相机进入半按状态时，相机自动启动对焦系统，快速执行对焦任务，当合焦时，自动对焦点将会变为绿色并发出提示音。

※ 自动对焦框红色亮起，自动对焦点变成绿色并发出提示音，表示合焦完成。

（5）完全按下快门进行拍摄。

※ 完全按下快门后拍摄到的画面。

光圈：f/5.6	快门：1/500s
焦距：55mm	感光度：ISO 800

▶ 使用AF-ON按钮启动自动对焦拍摄

对于摄影新手来说，半按快门按钮启动自动对焦和自动曝光测光进行拍摄足矣，但对于在特殊场景拍摄的专业摄影师而言，需要对主体分别对焦和测光，这样才能拍出效果更好的照片，此刻使用AF-ON按钮启动自动对焦功能辅助操作会更加方便，具体操作为按下AF-ON按钮启动自动对焦功能，然后半按快门进行测光和曝光设定。

（1）使用自定义控制按钮设置功能。

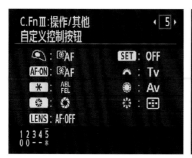 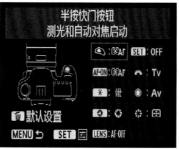 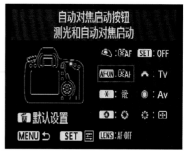

✣ 在自定义菜单2中选择"自定义控制按钮"选项启动AF-ON自动对焦功能。

（2）按下AF-ON按钮自动 （3）按下快门拍摄。

对焦。

✣ 拍摄时按下机身背曲右上部的AF-ON 按钮轻松地自动对焦。

光圈: f/5.6	快门: 1/800s
焦距: 140mm	感光度: ISO 400

✣ 对于这类对焦和测光要求比较高的场景使用AF-ON拍摄就变得简单多了。

▶ 对焦辅助光的菜单设定

在一些光线较暗的室内或其他弱光环境下，相 以辅助相机快速对焦。

机可能无法对焦，开启自动对焦辅助发光功能，可

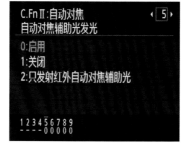 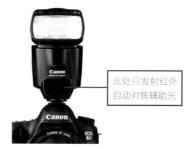

此处只发射红外
自动对焦辅助光

- "0：启用"：光线较弱时，如果加装了闪光灯，那么闪光灯会在需要时闪光进行辅助对焦。
- "1.关闭"：闪光不会自动辅助对焦。
- "2.只发射红外自动对焦辅助光"：在外接闪光灯中，只有具备红外发射功能的闪光灯具有该功能。

▶ EOS 6D对焦点的选择

　　EOS 6D取景器有11个自动对焦点，无论是对风光摄影，还是人像摄影，要想拍摄出成功的作品，选择好对焦点的位置是第一步，对焦所在位置往往是画面中最为突出的点，也是最能吸引欣赏者注意的位置。用最简单的话来说，就是强调什么位置，就将对焦点放在什么位置。在正常情况下，如果我们不加设定，相机一般以中央对焦点作为默认对焦位置。

❋　对焦点选择在最中间的绿色小球上

❋　对焦点选择在红色和黄色两个小球上

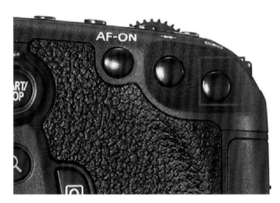

❋　按下自动对焦点选择按钮，选定的自动对焦点将显示在取景器中和液晶显示屏上，所有自动对焦点都亮起后，将会设定自动选择自动对焦点，可以用左、右键或转动主拨盘或速控转盘选择自动对焦点。

方法一：用多功能控制钮选择

❋　可以用左、右键选择自动对焦点，如果所有自动对焦点都亮起，将会设定自动选择自动对焦点，按SET可以在中央自动对焦点和自动选择之间进行切换。

方法二：用拨盘/转盘选择

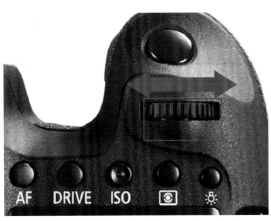
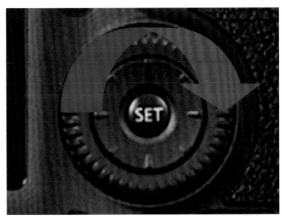

✤ 转动主拨盘选择左侧或右侧的自动对焦点，或转动速控转盘选择上方或下方的自动对焦点。 如果所有自动对焦点亮起，将会设定自动选择自动对焦点。

3.3 根据主体的活动状态选择自动对焦模式

EOS 6D提供了多种对焦模式供用户选择，用户可以根据主题活动状态的不同选择不同的对焦模式，例如单次自动对焦、人工智能自动对焦、人工智能伺服自动对焦，当主体静止、时静时动、运动时可以选择相应的模式对焦拍摄。

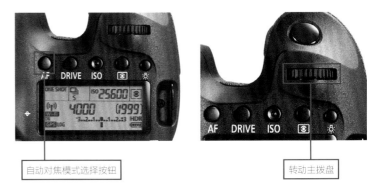

自动对焦模式选择按钮

转动主拨盘

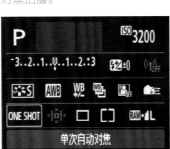

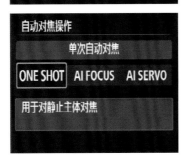

	ONE SHOT	AL FOCUS	AL SERVO
液晶屏显示	自动对焦操作 单次自动对焦 ONE SHOT　AI FOCUS　AI SERVO 用于对静止主体对焦	自动对焦操作 人工智能自动对焦 ONE SHOT　AI FOCUS　AI SERVO 如果主体移动，自动从单次自动对焦切换为人工智能伺服自动对焦	自动对焦操作 人工智能伺服自动对焦 ONE SHOT　AI FOCUS　AI SERVO 用于对移动主体对焦
肩屏显示	ONE SHOT	AI FOCUS	AI SERVO

▶ 对焦模式的选择——单次自动对焦静止不动的主体

单次自动对焦最适用于自然风光、花卉小品、静止的主体，在该模式下，如半按快门按钮，相机将实现一次对焦。成功对焦后，自动对焦点会闪烁红光，取景器中的对焦确认指示灯也会亮起。单次自动对焦一般用于拍摄静止的风光画面。

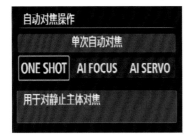

光圈：f/2.8	快门：1/320s
焦距：135mm	感光度：ISO 1000

✢　一般情况下，静态的画面多使用单次自动对焦模式拍摄，使用这种对焦模式的优点是对焦精度很高，画面画质更加细腻一些。

▶ 对焦模式的选择——人工智能伺服自动对焦运动状态的主体

人工智能伺服自动对焦模式一般适用于运动的主体，此自动对焦模式常用于对焦距离不断变化的运动主体，如果拍摄者持续地半按快门按钮，将会对主体连续对焦。

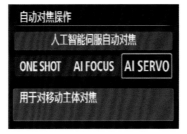

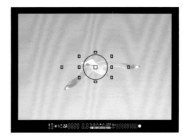

在该模式下，相机首先使用中央对焦点进行对焦，此时，在相机取景框中间的大圆圈内，6个辅助对焦点将会工作，因此即使在持续对焦期间主体从中央自动对焦点移开，仍然可以继续对焦。此外，即使主体从中央自动对焦点移开，只要该主体被另一个对焦点覆盖，相机仍旧会持续进行跟踪对焦。

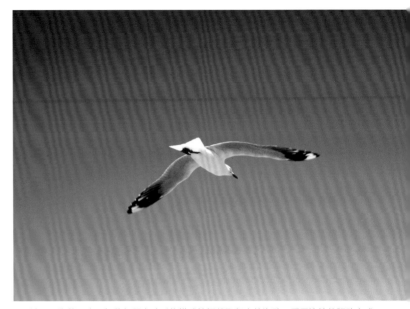

| 光圈: f/8 | 快门: 1/125s |
| 焦距: 34mm | 感光度: ISO 100 |

�чч 该画面为使用人工智能伺服自动对焦模式拍摄的飞行中的海鸥，采用连拍的驱动方式拍摄，可以获得非常精彩的画面。

▶ 对焦模式的选择——人工智能自动对焦时静时动的主体

原本静止的被摄主体会突然开始运动，也就是说画面在静止与运动状态之间进行切换，这种瞬间的切换状态适合使用EOS 6D的AI FOCUS人工智能自动对焦模式进行对焦。严格来说，人工智能自动对焦模式并不是一种能够完成合焦的模式，而只是一种预警状态。使用这种模式时，如果被摄主体突然由静止变为运动，该模式会自动切换为人工智能伺服自动对焦，也就是完成了由静止对焦到运动对焦的切换，最终按下快门时，由人工智能伺服自动对焦模式完成合焦。

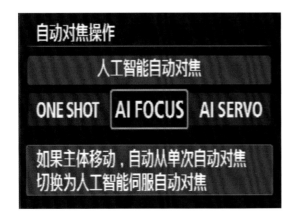

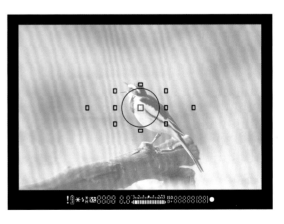

在单次自动对焦模式下对主体对焦后，如果主体开始移动，相机将检测移动并自动将自动对焦模式变为人工智能伺服自动对焦模式。该模式起作用时，会发出轻微的提示音，但取景器中的合焦确认指示灯不会亮起。人工智能自动对焦（AI FOCUS）模式可以说是一种过渡模式，在所拍摄主体由静止变为运动状态时将对焦模式由人工智能自动对焦模式变为专门拍摄运动主体的模式。

光圈: f/7.1　　快门: 1/250s
焦距: 500mm　　感光度: ISO 100

❋　使用该模式可以很好地拍摄小鸟从静
　　止到张开嘴巴的整个过程。

3.4　EOS 6D手动对焦

▶ 手动对焦

　　手动对焦(Manual Focus，MF)是指手动转动镜头对焦环来实现对焦的过程。这种对焦方式在很大程度上依赖于人眼对对焦屏影像的判别和拍摄者对相机使用的熟练程度，甚至是拍摄者的视力。在自动对焦技术诞生之前，照相机都是使用这种对焦方式完成调焦的操作的。虽然现在的数码相机可以实现自动对焦，但毕竟原始的东西才是最稳定可靠的，因此，手动对焦作为日常使用的备选功能依然被保留下来并将长期存在。

▶ 什么时候用手动对焦

　　如果被摄体位于某障碍物后方，而障碍物又位于对焦点附近，自动对焦就会很容易地把焦点对在障碍物而非被摄体上，此时手动对焦就可以大显身手了。如果拍摄时使用大光圈，那么还可以把障碍物虚化掉。例如拍摄笼子中的动物，以及窗户或门另一边的人等。

光圈: f/9　　快门: 1/200s
焦距: 55mm　　感光度: ISO100

❋　由于群鹿在杂乱的草丛中，因而很难
　　使用自动对焦捕捉到精彩的画面，此
　　时使用手动对焦进行拍摄具有很大的
　　优势。

▶ 手动对焦经验之谈

在多数情况下，我们都会选择自动对焦来进行拍摄，但在某些场景下，自动对焦可能难以完成对焦，这时就需要使用手动对焦来进行拍摄了。在使用手动对焦拍摄之前，拍摄者应先将对焦模式切换按钮滑到MF手动对焦模式进行拍摄。

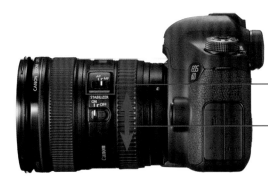

对镜头对焦模式开关设为MF

转动镜头对焦环进行对焦，直到在取景器中呈现的被摄体清晰

✥ 将镜头对焦模式开关设为MF会在液晶显示屏上显示M FOCUS。转动镜头对焦环进行对焦，直到在取景器中呈现的被摄体清晰。

3.5　高手的对焦技巧

▶ 中心对焦点的精确捕捉

EOS 6D中央感应器配置了由对应F5.6光束线型感应器交叉组合而成的十字形自动对焦感应器，它的中心对焦点的配置要比边缘对焦点先进很多，捕捉精度自然比其他的点都强，能够精确、快速地捕捉画面上较小的主体，用来对焦时要比边缘对焦点更占优势，所以一般建议大家尽量使用中心对焦点进行对焦拍摄。

光圈：f/11	快门：1/125s
焦距：100mm	感光度：ISO 320

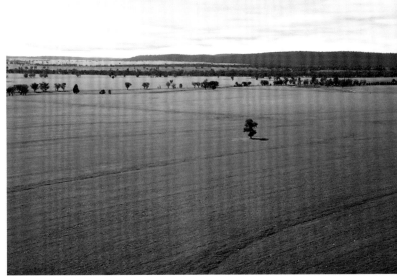

✥ 先使用中央对焦点准确地捕捉到草原上孤单的小树，锁定对焦后再进行构图，拍摄出的画面清晰度高，构图也非常完美。

▶ 常见拍摄题材的对焦点的选择

1. 一般风光画面的对焦位置

在拍摄一般的风光照片时，拍摄者需要在场景中选择兴趣中心，兴趣中心就是画面最吸引人的地方，也是画面最精彩的地方。对焦时将对焦点选择在兴趣中心上即可，它起到把画面中的其他部分贯穿起来，构成一个艺术整体的作用。趣味中心可以是人，可以是物，可以是线、点，也可以是色彩。比如建筑物、树枝、一块石头或者岩层，以及一个轮廓等。拍摄者也可以使用超焦距等技术手法使画面中的物体全部清晰，把自然界中的细节表现出来。

光圈: f/9	快门: 1/200s
焦距: 65mm	感光度: ISO 100
曝光补偿: -0.3EV	

※ 选择黄金分割点处开得正艳的花儿作为对焦点，构图和对焦都无可挑剔。

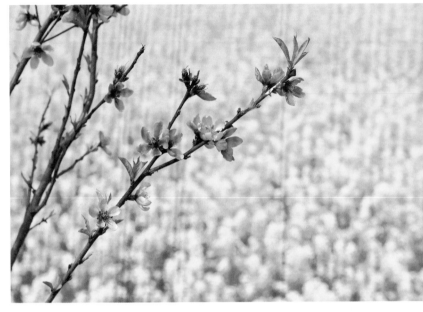

2. 人像写真的对焦位置

在拍摄人物特写时，眼睛是关键焦点。人物的特写照片，一般是以人物脸部为表现重点的半身照片，这类照片需要通过表情神态来达到刻画人物特征乃至内心的目的。

光圈: f/3.5	快门: 1/50s
焦距: 70mm	感光度: ISO 100

※ 选择人物离摄影者较近的眼睛作为对焦点。

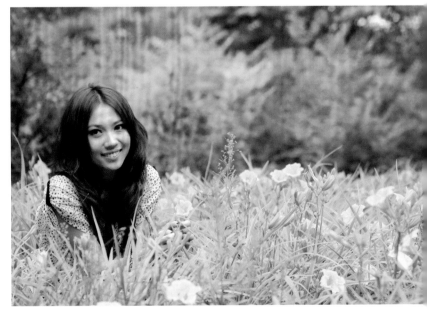

▶ 先对焦还是先构图

方法一：手动选择自动对焦点先构图后对焦

先构图后对焦，顾名思义，是先将想要拍摄到的画面精心构图，再用手动选择对焦点的方法对主体进行对焦，这样拍摄到的画面稳定，主体清晰，是风光摄影中常用的拍摄方式。

方法二：使用中心对焦点先对焦后构图

还有一些摄影者喜欢使用先对焦再构图的方式拍摄，具体操作为摄影者半按快门对兴趣中心对焦锁定后再移动相机进行构图，此刻完全按下快门按钮就可以拍摄出想要的效果。

❖　先构图

❖　先用中心对焦点对主体对焦

❖　再手动选择对焦点

❖　再进行构图

▶ 自动对焦的微调

对于取景器拍摄和快速模式下的实时显示拍摄，拍摄者可以对自动对焦的对焦点进行精细调整，这称为"自动对焦微调"。在通常情况下，拍摄者不需要进行精细调整，只有在机身与镜头匹配出现精度误差而导致对焦精度降低，出现对焦点模糊、合焦不实、跑焦等情况时才进行对焦微调，这是因为在进行调整的时候，可能会影响正确的合焦。自动对焦微调可以对所有镜头统一调整，也可以对某一种镜头进行调整。

技巧点拨：

在进行自动对焦微调的时候，大家需要注意以下几点。

● 最好在将要实际进行拍摄的位置进行调整，这样会使微调效果更加精确。

● 在进行调整时最好使用三脚架。

● 为便于检查调整结果，最好以 ◢L 图像记录画质进行拍摄。

● 由于不同镜头的最大光圈不同，所以同一个等级的调整量也会不同，要反复进行调节、拍摄和检查对焦才能调节好自动对焦的对焦点。

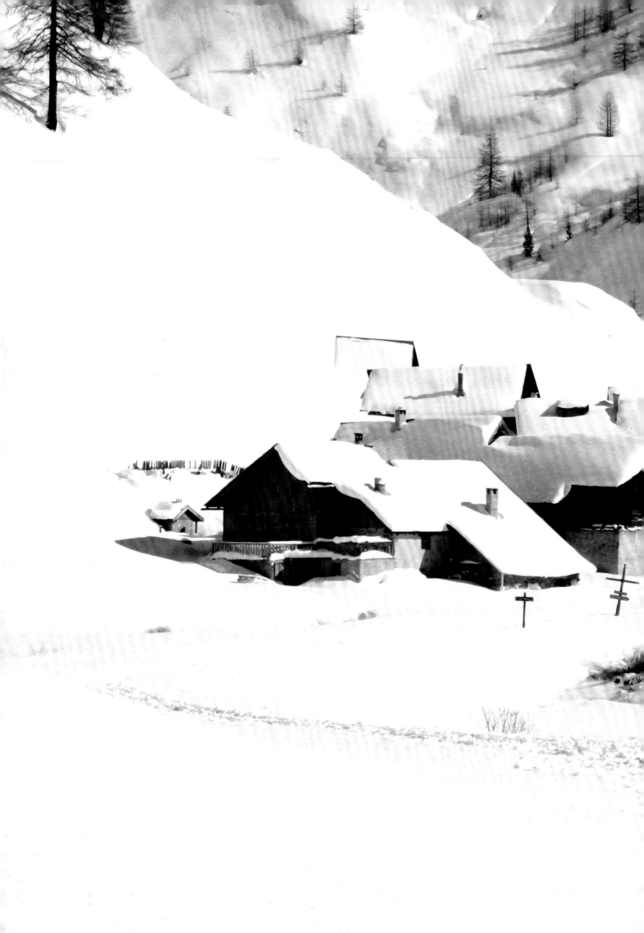

第
4
章

佳能EOS 6D测光和
曝光技术大讲堂

在使用佳能EOS 6D拍摄照片时，拍摄者不是单单掌握对焦知识就可以拍摄出好照片的，测光、曝光、曝光补偿、曝光模式等一系列技术同等重要，本章将详细介绍这些摄影技术技巧。

4.1　测光与佳能EOS 6D的测光系统

▶ 测光初步探索

　　我们看到雪地很亮，是因为雪地能够反射接近90%的光线；我们看到黑色的衣物较暗，是因为这些衣物吸收了大部分光线，只反射不到10%的光线；在白天的室外，环境会综合天空、水面、植物、建筑物、水泥墙体、柏油路面等反射的光线，整体的光线反射率在18%左右。由此我们知道，物体的明暗主要是由其反射率决定的，表面的结构和材质不同，反射率也不相同，反射的光线自然有强有弱，所以我们看到的景物是有亮有暗的。

　　相机与人的眼睛一样，主要通过环境反射的光线来判定环境各种景物的明暗。在拍摄时半按快门，相机会启动TTL测光功能，光线通过镜头进入机身顶部内置的测光感应器，测光感应器将光信号转换为电子信号，再传递给相机的处理器，这个过程就是相机在对环境进行测光，相机会根据这段时间内进入相机的反射光线量，再结合18%的环境反射率来计算环境的明暗度，确定曝光参考值。

　　较暗的场景光线反射率很低，较亮的场景光线反射率很高。

光圈：f/11	快门：1/200s
焦距：35mm	感光度：ISO 100
曝光补偿：+0.33EV	

　　拍摄时，画面中的阴影、房屋和天空等都会有一定的光线反射到相机内，相机根据进入光线的总量，以及反射率即可确定拍摄场景的曝光值。

▶ EOS 6D测光模式的设定

　　Canon EOS 6D的测光元件放置在摄影光路中，光线从反光镜反射到测光元件上进行测光。根据测光元件对摄影范围内测量的区域和计算权重的不同，测光方式可以分为评价测光、局部测光、点测光和中央重点平均测光4种模式，通常建议使用评价测光。

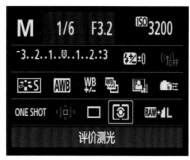 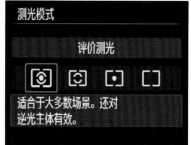

在速控屏幕上进入测光模式页面，根据需要选择测光模式，按SET键确认。

用户还可以利用机身按钮快速调整测光方式，具体操作见下图。

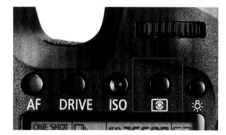

按下测光模式选择按钮

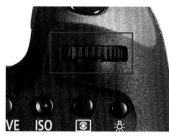

转动主拨盘或者速控盘

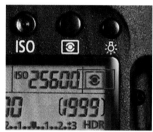

选择想要的测光模式

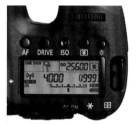

评价测光

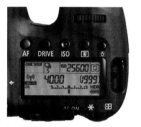

局部测光

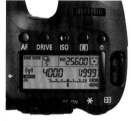

点测光

中央重点平均测光

▶ 测光模式详解

1. 评价测光

　　评价测光是对于整个画面进行测光，相机会将取景画面分割为若干个测光区域，把画面中所有的反射光都混合起来进行评价（画面中央区域的光线会被重点考虑），每个区域经过各自独立测光后，所得的曝光值在相机内进行平均处理，得出一个总的平均值，这样即可达到整个画面正确曝光的目的。可见评价测光是对画面整体光影效果的一种测量，对各种环境具有很强的适应性，因此用这种模式在大部分环境中都能得到曝光比较准确的照片。

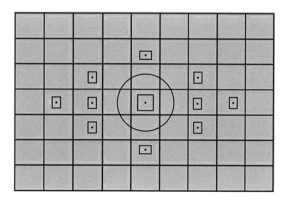

评价测光示意图

评价测光模式对于大多数主体和场景都是适用的，评价测光是现在大众最常使用的测光模式。在实际拍摄中，它所得曝光值使得整体画面的色彩真实、准确地还原，因此被广泛运用于风光、人像、静物等摄影题材。

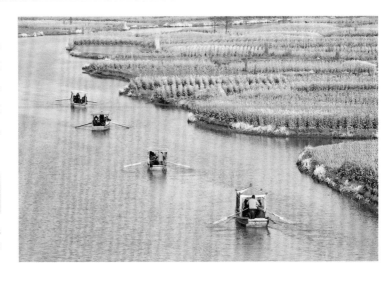

光圈：f/10　　快门：1/160s
焦距：200mm　感光度：ISO 100

▲ 拍摄风光使用评价测光不必考虑测光点的问题，基本上都能获得曝光准确的画面。

2. 局部测光

局部测光是对画面的某一局部进行测光。当被摄主体与背景有着强烈的明暗反差，而且被摄主体所占画面的比例不大时，运用这种测光模式最合适，最终获得的照片中这部分区域的曝光正常，而其他区域的曝光不一定正常，通常是曝光不足或过度。

▲ 局部测光示意图

局部测光模式适合拍摄被摄主体位于画面中的某一部分或区域，并且该区域与周围环境的光线相差较大时使用，这样可以获得所需的局部曝光非常准确的照片。局部测光可以认为是点测光的一个分支，特别适应一些特殊的恶劣拍摄环境的需要。这种测光模式比较适合于舞台、人像等摄影题材，另外在逆光拍摄时也比较好用。

光圈：f/2.8
快门：1/125s
焦距：85mm
感光度：ISO 800
曝光补偿：-1.0EV

▲ 对表演人员进行局部测光，能够确保画面中的这部分准确曝光。

3. 点测光

点测光，顾名思义，就是只对一个点进行测光，该点通常是整个画面中心，占全图9%左右大小进行测光。许多摄影师会使用点测光模式对人物的重点部位（如眼睛、面部）或具有特点的衣服、肢体进行测光，以达到形成欣赏者的视觉中心并突出主题的效果。使用点测光模式虽然比较麻烦，但却能拍摄出许多别有意境的画面，大部分专业摄影者经常使用点测光模式。

✛　点测光示意图

采用点测光模式进行测光时，如果测画面中的亮点，则大部分区域会曝光不足，如果测暗点，则会出现较多位置曝光过度的情况。一条比较简单的规律就是对画面中要表达的重点或主体进行测光，例如在光线均匀的室内拍摄人物。

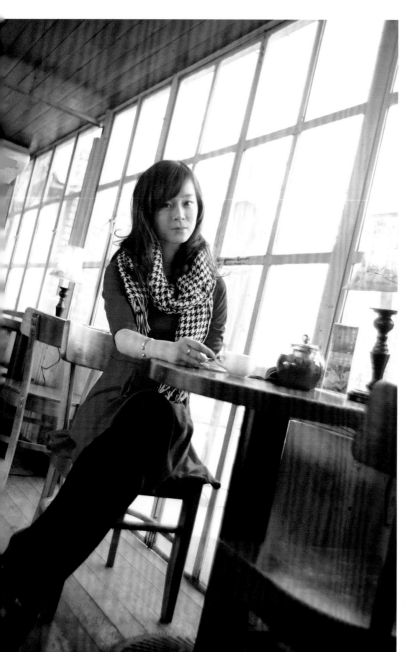

| 光圈: f/4.5 | 快门: 1/2000s |
| 焦距: 60mm | 感光度: ISO 100 |

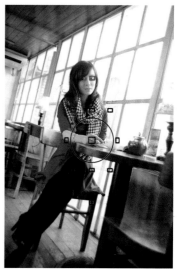

✛　采用点测光模式可以拍摄出具有鲜明明暗对比的画面，强调主体的中心地位。

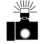

4. 中央重点平均测光

中央重点平均测光是一种传统测光方式，在早期的旁轴取景胶片相机上就有应用，使用这种模式测光时，相机会把测光重点放在画面中央，同时兼顾画面的边缘。准确地说，即负责测光的感光元件会将相机的整体测光值有机地分开，中央部分的测光数据占据绝大部分比例，而画面中央以外的测光数据作为小部分比例起到测光的辅助作用。

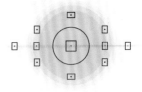

＋ 中央重点平均测光示意图

一些传统的摄影家更偏好使用这种测光模式，通常在街头抓拍纪实拍摄题材时使用，有助于他们根据画面中心主体的亮度决定曝光值。摄影家借助于自身的拍摄经验进行拍摄，尤其是对黑白影像效果进行曝光补偿，以得到他们心中理想的曝光效果。

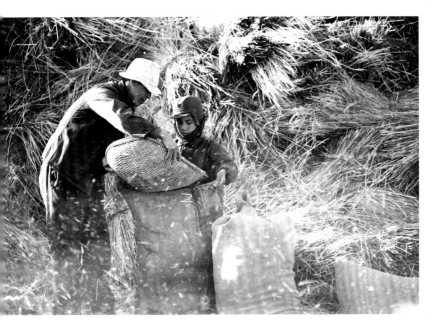

＋ 在使用中央重点平均测光时，测光点周围的部分曝光是准确的，同时相机会兼顾测光点周围的曝光情况。

| 光圈: f/5.6 | 快门: 1/320s |
| 焦距: 100mm | 感光度: ISO 200 |

4.2　佳能EOS 6D曝光和曝光控制

▶ 掌握曝光知识是首要任务

摄影领域最为重要的一个概念就是曝光（Exposure），无论是照片的整体还是局部，其画面表现力在很大程度上都要受到曝光的影响。当光线进入相机后会照射到感光元件CCD、CMOS上，此时感光元件进行感光，将光信号中的强度及色彩信息转变为电子信号，这一过程即为曝光。电子信号经过电子线路处理后进行还原，形成电子图像格式的数据存储在SD、CF等存储卡上，使用相机即可直接观看拍摄的效果。

▶ 正确曝光

正确曝光指采用合适的曝光值进行拍摄，使得图像传感器能够接受精确调整的定量光，获得亮度适宜的照片。如果照片中的景物过亮，而且亮的部分没有层次或者细节，这就是曝光过度，反之，照片较黑暗，无法真实反映景物的色泽，就是曝光不足。

曝光正确的图像，影调和色彩均匀、正常，这样就需要调整光圈与快门速度的组合。

÷ 曝光过度，画面细节丢失

÷ 曝光不足，人物色彩饱和度不足

| 光圈：f/1.8 | 快门：1/500s |
| 焦距：85mm | 感光度：ISO 100 |

÷ 画面既没有失真，也没出现色彩饱和度不足的情况，细节清晰、对比度正常，属于正确的曝光。

▶ EOS 6D曝光锁定逆光拍摄

曝光锁定是复杂光线条件下获得正确曝光的理想工具，当对焦区域不同于曝光测光区域或需要使用相同的曝光设置拍摄多张照片时，按下 ✳ 按钮锁定拍摄主体的测光数据，然后重新构图并拍摄照片，避免重新构图时受到新光线的干扰。曝光锁定常用于拍摄逆光主体，也适用于局部测光和点测光。

自动曝光
锁定按钮

❖　先半按快门按钮进行对焦，再按下曝光锁定按钮，最后重新构图并拍摄照片。

- 取景器中的✳图标亮起，表示曝光设置已被锁定。
- 每次按下✳按钮时，当前的自动曝光设置被锁定。
- 如果希望保持自动曝光锁进行更多拍摄，请按住✳按钮并按下快门按钮继续拍摄。

| 光圈: f/2.8 | 快门: 1/500s |
| 焦距: 45mm | 感光度: ISO 100 |

❖　因为是逆光拍摄，所以摄影师用反光板为人物进行补光，再进行曝光锁定拍摄。

▶ 初步认识曝光三角

　　曝光过程（曝光值）要受到两个因素的影响：进入相机光线的多少和感光元件产生电子的能力。对于前者来说，影响光线多少的因素也有两个：镜头通光孔径的大小和通光时间，即光圈大小和快门时间。这样总结起来就是决定曝光值大小的3个因素，即光圈大小、快门时间、ISO感

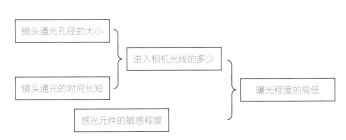

光度大小，这3个参数通常被称为"曝光三角"。

针对同一个画面，确定好曝光值以后，我们调整光圈、快门和ISO感光度，曝光值会相应发生变化。例如，我们将光圈变为原来的两倍，曝光值也会变为原来的两倍；如果在调整光圈为两倍的同时将快门时间变为原来的1/2，则画面的曝光值就不会发生变化，摄影者可以自己进行测试。

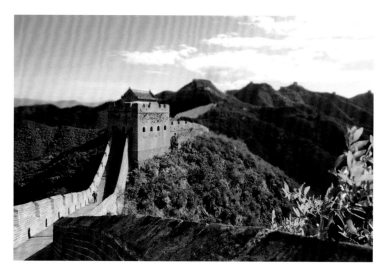

光圈f/4.0　　快门:1/500s

光圈f/8.0　　快门:1/125s

光圈f/11.0　　快门:1/60s

利用不同的光圈和快门值组合，也可以获得曝光一样的画面，只是在画面的景深方面发生了变化（景深详解见第5章）。

4.3　曝光补偿——控制照片明暗

▶ 曝光补偿是什么

曝光补偿就是在相机自动曝光的基础上，有意识地改变速度与光圈的曝光组合，让照片效果更明亮或者更暗的操作功能，用户可以根据拍摄需要增加或减少曝光补偿，以得到曝光准确的画面。Canon EOS 6D相机设定了±5级的曝光补偿，用户在使用Av（光圈优先自动曝光）、Tv（快门优先自动曝光）或P（程序自动曝光）模式时，可以根据需要进行调节。

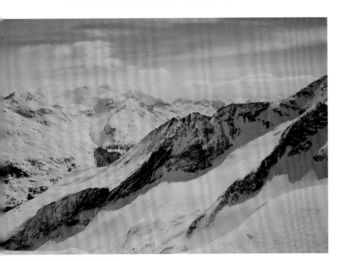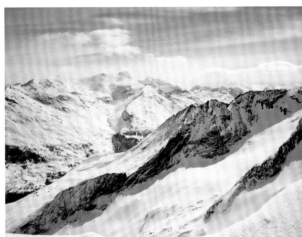

✦　左图为直接拍摄的照片，画面略显昏暗；右图为增加1EV的照片，画面非常明亮。

▶ 佳能EOS 6D曝光补偿的设定

曝光补偿的设定有两个方法，一是通过速控屏幕进行操作，二是通过速控转盘进行操作，用户可以按照自己的习惯进行曝光补偿的设定。

1.　通过速控屏幕进行操作

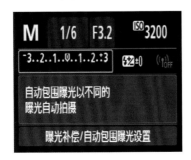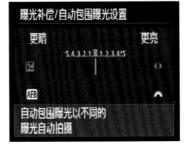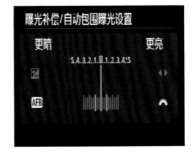

✦　通过在速控屏幕进入曝光补偿/自动曝光设置页面，然后增加或者减少曝光补偿。

2. 通过速控转盘进行操作

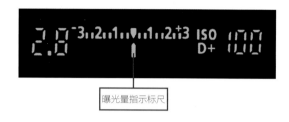

曝光量指示标尺

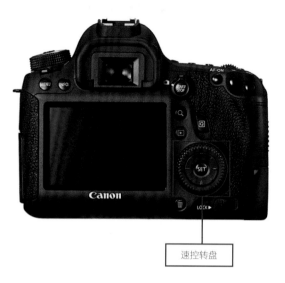

速控转盘

拍摄时，半按快门按钮并查看曝光量指示标尺，在注视取景器或液晶显示屏的同时转动速控转盘，即可快速控制曝光补偿量。

注：如果无法设定，将LOKE开关置于左侧，然后转动速控转盘。

▶ 曝光补偿实用——认识白加黑减

所谓"白加黑减"主要是针对曝光补偿的应用来说的。有时我们发现拍摄出来的照片会比实际偏亮或偏暗，不是非常准确。这是因为在进行曝光时，相机的测光是以环境反射率为18%为基准的，那么拍摄出来的照片的整体明暗度也会靠近普通的正常环境，即雪白的环境会变得偏暗一些，就是呈现出灰色，而纯黑的环境会变得偏亮一些，也会呈现出发灰的色调。拍摄者要解决这两种情况，拍摄雪白的环境时为了不使画面发灰，需要增加一定量的曝光补偿值，称为"白加"；拍摄纯黑的环境时为了不使画面发灰，需要减少一定量的曝光补偿值，称为"黑减"。

曝光补偿0EV

曝光补偿+2EV

※ 在雪地上拍摄时相机会自动降低曝光值，所以我们必须手动增加曝光补偿值还原雪景的色彩。

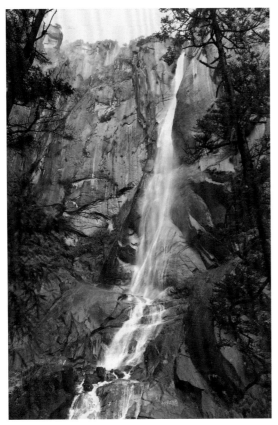
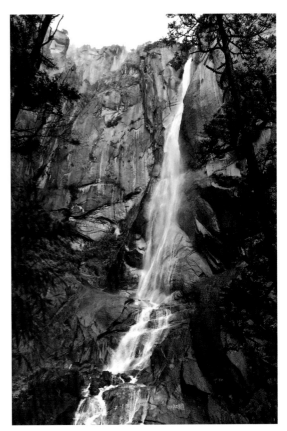

✦ 原照片曝光不准确，整个画面看起来灰蒙蒙的，减少1级的曝光补偿，画面曝光正常，山崖上的沟壑和倾泻而下的水流形成明显的对比。

▶ 查看直方图

拍摄完照片之后进行回放预览，在液晶监视屏上回放刚拍摄的照片，然后按INFO.按钮即可进入详细查看界面，从而查看色阶分布图的状态。在该界面上可以看到光圈、快门时间、ISO感光度、测光方式、照片拍摄时间、照片风格等拍摄参数，最为重要的是，界面中会显示有关照片曝光情况的直方图。

✦ 拍摄后的画面。

直方图表现的是一幅图像中所有像素的亮度分布图。以横坐标X表示像素的亮度，纵坐标Y表示相同亮度的像素数量，这样就能完整地表示出一幅图像的亮度统计图，图中左侧表示纯黑部位，右侧表示纯白部位。通过控制画面纯黑与纯白位置像素的数量，即可控制画面的明暗，也就是曝光程度。直方图也称色阶分布图。

摄影者在拍摄照片时往往无法随时将照片导入计算机观察拍摄效果，而在液晶屏上直接观看照片，这样不仅不直观，也无法对曝光进行精确的控制，这时可以通过观察直方图的方式来进行曝光程度的判断，如果观察到曝光有问题，可以调整拍摄参数重新拍摄。这对于大量拍摄某一类型的照片非常有帮助。

注：其实相机内的直方图效果即后期处理软件Photoshop中的色阶分布图。两者的波形分布情况是一样的，所代表的意义也基本相同。

✛ 在夜景监视器上查看拍摄信息。

✛ 所拍照片的直方图。

▶ 通过直方图控制曝光案例分析

1. 通过直方图控制曝光案例分析——曝光不足

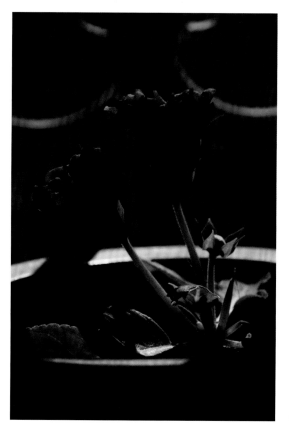

由直方图可以看出，画面像素的亮度普遍不高，多集中在深色区域，有多个位置曝光不足，形成画面暗部较多的情况。纯白区域几乎没有像素，也就说画面中几乎没有由于曝光过度而损失细节的情况发生。最终可以确定，如果拍摄时稍微增加一定量的曝光补偿，则画面的明暗可能会更加均衡。

✛ 画面曝光不足，较暗。

2. 通过直方图控制曝光案例分析——曝光过度

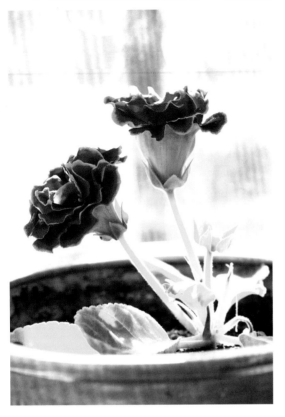

✧ 画面曝光稍显过度。

观察照片画面的直方图，可以发现横坐标左侧的黑色区域很少，这说明照片画面中的像素很少；随着横坐标数值向右移动，像素逐渐增多，最后出现了大量几乎纯白的像素，这说明画面的整体曝光水平偏高，应该降低一定量的曝光补偿。

3. 通过直方图控制曝光案例分析——影调层次不理想

✧ 观察照片画面，可以发现画面整体显得比较平淡，没有很好的明暗影调层次。

分析色阶分布图，可以发现纯黑与纯白的曝光不合理区域几乎不存在，也就是说，画面几乎没有任何的像素损失，曝光是非常准确的，但是，几乎没有任何明暗对比的画面，也就是没有明暗影调层次，这会给人一种相对比较乏味的感觉。摄影者在拍摄这类作品时，如果采用曝光补偿的手法，则可能会使画面整体的曝光不足或者曝光过度，因此无法通过拍摄手法来进行调整，比较合理的选择是在数码后期处理时进行编辑。

4. 通过直方图控制曝光案例分析——动态范围不足

✢ 画面明暗对比强烈，明暗层次的过渡不是很自然。

　　分析色阶分布图，可以看到左侧的纯黑区域与右侧的纯白区域都有大量的像素堆积，这说明画面的暗部已经接近纯黑色，而亮部已经接近纯白色，同时存在曝光过度与曝光不足两种状态，而缺乏曝光正常的部分。这种现象是由数码单反相机的动态范围不够大造成的，可以在相机的设置中开启"动态D-Lighting"功能增加画面中更多的极亮或极暗细节，本画面曝光不合理，但我们知道这种曝光在很多时候都是摄影者的有意创作。

5. 通过直方图控制曝光案例分析——曝光正常

✢ 观察照片，阳光明媚、花儿灿烂、色彩影调均匀，再观察照片的直方图，可以发现照片的大部分区域曝光非常合理，并且明暗影调层次比较丰富，因此这是一幅曝光合理的照片。

4.4　包围曝光——避免曝光失误

▶ 什么是包围曝光

包围曝光是一种通过对同一对象拍摄曝光量不同的多张照片"包围"在一起，以获得正确曝光照片的方法。在使用包围曝光时，相机会连续拍摄3张照片，摄影者会分别得到标准曝光量、减少曝光量和增加曝光量3张不同曝光程度的照片，从而最大限度地挑选出满意的照片。在使用包围曝光时，只能在±2范围内以1/3或1/2级为单位进行调节。

正常曝光　　　　　　　　　　曝光补偿+0.5EV　　　　　　　曝光补偿-0.5EV

✛ 以上3幅图片为采用包围曝光拍出的照片，分别得到了标准曝光量、曝光量减少0.5EV和曝光量增加0.5EV 3张照片，我们可以根据需要从中挑选出自己满意的照片。

▶ 佳能EOS 6D包围曝光的设定

方法一： 选择曝光补偿/AEB页面，在页面上以左、右方向键对曝光补偿进行调节，以主拨轮调整包围曝光设置，按SET键确认。

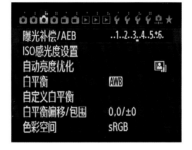

方法二： 摄影者还可以在速控屏幕上直接进入曝光补偿/自动包围曝光设置页面，对曝光补偿和包围曝光设置进行调节。

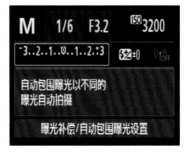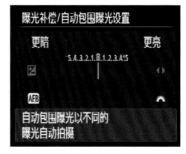

▶ 佳能EOS 6D包围曝光的自定义功能

1. C.Fn I：曝光——包围曝光自动取消

- "0：启用"：关闭了相机、清除了相机的设定或使用了闪光灯，无法再次进行自动包围曝光拍摄了。
- "1：关"：即使关闭了相机、使用过闪光灯或重新进行了一些其他设定，这个功能仍然处于开启的状

态，当你再次打开相机拍摄，仍然会一次性拍摄3张包围曝光的照片。

注： 建议选择启用以确保更多时候是一次性拍摄而不是每张照片的拍摄都使用包围曝光。

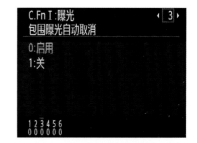

2. C.Fn I：曝光——包围曝光顺序

该设置用于改变自动包围曝光拍摄顺序和白平衡包围曝光顺序，与拍摄的照片效果无关，主要是拍摄完毕后照片的显示次序问题，即0时先显示没有补偿的照片，然后显示降低补偿的照片，最后显示增加补偿的照片；1时先显示降低曝光补偿的照片，然后显示没有补偿的照片，最后显示增加补偿的照片。作者建议选择1。

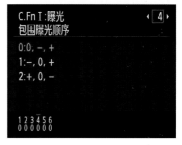

（1）选择"0：0，-，+"时，显示的次序是无补偿、降低补偿、增加补偿。

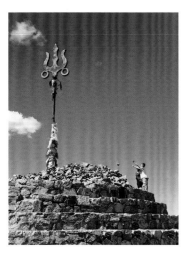 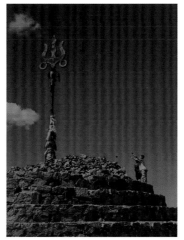

（2）选择"1：-，0，+"时，显示的次序是无补偿、降低补偿、增加补偿。

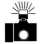
（3）选择"2：+，0，-"时，显示的次序是增加补偿、降低补偿、无补偿。

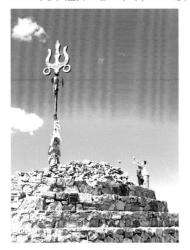
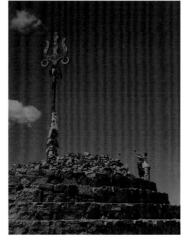
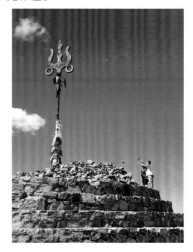

3. C.Fn I：曝光——包围曝光拍摄数量

在设定一定的曝光补偿增量之后，可以设置包围曝光时拍摄的数量，EOS 6D最多可以一次性拍摄7张包围曝光的照片。

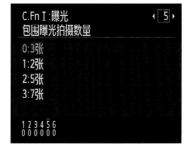

	第1张	第2张	第3张	第4张	第5张	第6张	第7张
0：3张	标准（0）	−1	+1				
1：2张	标准（0）	±1					
2：5张	标准（0）	−2	−1	+1	+2		
3：7张	标准（0）	−3	−2	−1	+1	+2	+3

（以1EV为曝光等级增量）

4.5 优化曝光

● EOS 6D自动亮度优化设定

大家经常会遇到一些明暗反差很大或几乎没有明暗差异的场景，没有明暗反差会显得非常平淡。在这些情况下，相机内置的"自动亮度优化"功能会在一定程度上对这些情况进行修正，使明暗反差大的画面获得更多的极亮和极暗细节，或使反差较小的画面具有更好的明暗层次对比。在相机菜单中选择"自动亮度优化"选项，进入后即可进行设置。佳能数码单反相机设置了自动亮度优化关闭、弱、标准和强4个等级，正常情况下会默认设定为"标准"。

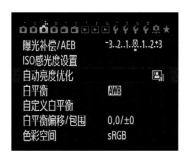
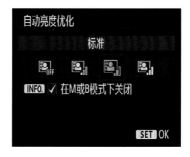

佳能在2008年及之前的机型中，自动亮度优化功能主要是在自定义菜单中设定，在2009年及以后的机型中，该功能已经被设定在常规设定菜单中。开启该功能后，液晶监视屏上会出现自动亮度优化的标志。

关闭自动亮度优化功能

启动自动亮度优化功能

✣ 对比两张照片可以看出开启自动亮度优化功能拍出的照片明暗层次要好很多。

▶ EOS 6D高光色调优先设定

使用高光色调优先功能可以提高图像高光区域的细节，减轻因曝光过度而导致的高光溢出现象，并提升整体画面的色阶表现。这一功能在被摄物体的对比度较高，高光部位容易出现溢出的情况下极其有用。例如在拍摄自然风景时，能够准确地捕捉水花或飘浮在天空中的白云等被摄物体；在进行人像拍摄时，能够准确地捕捉阳光直射的人物肌肤等容易溢出的部位。

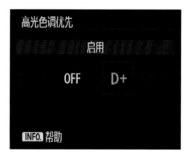

✣ 在菜单中进入"高光色调优先"选项设定该功能的关闭和启用。

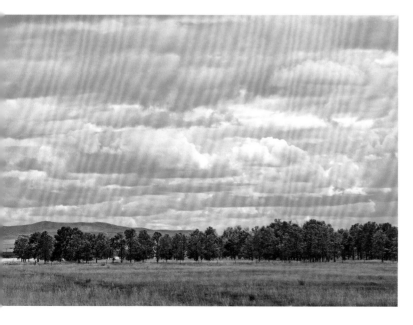

| 光圈：f/7.1 | 快门：1/320s |
| 焦距：200mm | 感光度：ISO 200 |

✣ 开启高光色调优先设定，准确地捕捉到天空中大片大片的白云。

注：在选择这个功能后，最低的感光度只能从ISO 200开始，因此，在不需要时建议关闭此功能。

4.6 EOS 6D高手使用的曝光模式

▶ A⁺ 场景智能自动模式

场景智能自动模式又称为全自动模式，对于摄影新手而言，使用场景智能自动模式是最好的选择。在该模式下，相机会自动分析场景并设定最佳设置。通过检测被摄体是静止还是移动，该功能还可以自动调节对焦。

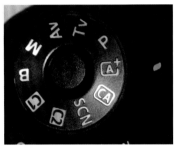

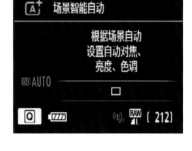

✛ 旋转模式转盘到场景智能自动模式

对于初学者来说，场景智能自动模式是一种极为安全、可靠的模式，使用场景智能自动模式拍摄照片，相机总能拍摄出合理的照片。需要注意的是，使用场景智能自动模式得到的画面效果是一种比较正确但非常普通的照片画面，不会有摄影者所追求的背景虚化、动人剪影、隐藏细节等效果。

光圈: f/13　　　快门: 1/150s
焦距: 55mm　　感光度: ISO 100
曝光补偿: -0.3EV

✛ 使用安全可靠的场景智能拍摄模式拍摄出普通、合理的照片。

▶ P（程序自动）拍摄模式——方便、准确

P模式的全称为Program AE，意思是程序自动曝光模式，它是一种操控更为灵活的程序自动拍摄模式，在控制完美曝光方面有着复杂的程序设定。在P模式下，相机会自动根据感光度和场景的光线情况设定出完美的速度和光圈组合，保证摄影者获得正确的曝光。

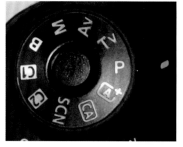 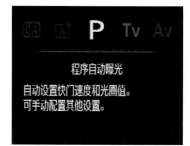 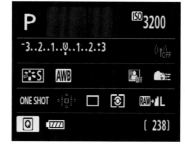

　旋转模式转盘到P模式

P模式在默认不进行调整的状态下类似于全自动模式，在大多数场景中都能得到令人满意的作品，并且相对于全自动模式而言，在P模式下摄影者可以对相机的对焦点、感光度、曝光补偿、测光模式等进行调整，因此其创作空间远高于全自动模式，许多摄影者初入门时都采用这种模式拍摄照片。不过，P模式也并非万能的，它比较适合拍摄亮度均匀的题材，而不适合拍摄一些特殊的场景或表现特殊的效果，在一定程度上限制了摄影者的创作空间。

光圈: f/7.1	快门: 1/500s
焦距: 70mm	感光度: ISO 100

　用P模式拍摄光线均匀的场景，画面曝光正确，色彩表现得很完美。

▶ Tv（快门优先）拍摄模式——用于营造画面的动静效果

Tv快门优先自动曝光模式也是一种常用的曝光模式，在该模式下，摄影者在设定好快门速度后，相机会根据感光度和场景的光线情况自动控制光圈大小，以保证在大部分场景下都能得到曝光准确的画面。使用Tv模式，除了光圈数值不可调外，其他参数都可由摄影者自己控制。

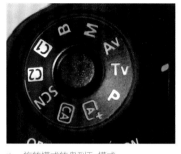 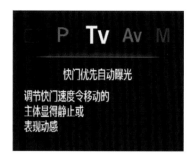 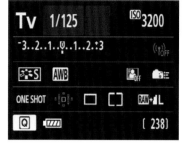

✛ 旋转模式转盘到Tv模式

高速快门能够在拍摄运动对象时抓拍其瞬间的静态影像，即使其凝结；慢速快门在拍摄运动对象时能够表现其运动的动态模糊感。因此，使用Tv模式可以控制被摄运动主体动感模糊或静态凝结。例如，拍摄瀑布时，既可以使用高速快门拍摄水流的静态凝结画面，产生一种爆炸的感觉；也可以使用慢速快门表现出瀑布丝织般的水流效果，给人以梦幻的感觉。

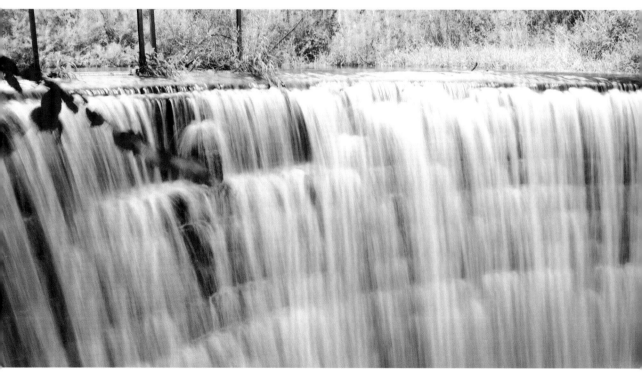

| 光圈: f/22 | 快门: 1/5s |
| 焦距: 18mm | 感光度: ISO 100 |

✛ 采用长时间曝光拍摄水流，能够捕捉到水流的轨迹，表现一种丝织般的感觉。

Tv快门优先自动曝光模式能够让摄影者精确地控制快门速度，创造性拍摄的空间较大，并且能在大部分场景中得到曝光准确的画面，因此被广泛应用于体育摄影、生态摄影、风光摄影、夜景摄影等拍摄题材中，是一种非常实用的拍摄模式。

| 光圈: f/5.6 | 快门: 1/1024s |
| 焦距: 400mm | 感光度: ISO 400 |

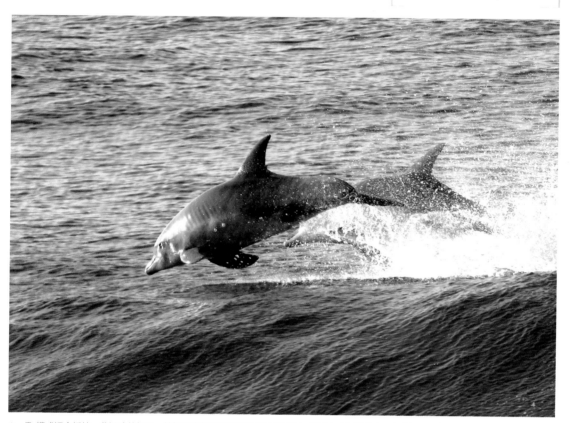

❈ Tv模式适合抓拍一些运动的场景，拍摄时我们只设定较快的快门速度，不关心光圈的大小，也能得到曝光精准的画面。

▶ Av（光圈优先）拍摄模式——适合拍摄绝大部分题材

Av光圈优先自动曝光模式可以说是大部分摄影者最常用的曝光模式，在该模式下，摄影者在确定光圈之后，相机会根据感光度和场景的光线情况自动控制快门速度，以保证在大部分场景下都能得到曝光充足的照片。在使用Av模式时，除快门时间不可调外，摄影者可以调整其他一切参数，例如选择合适的对焦点控制画面局部的清晰程度，调整白平衡控制画面的色调，调整测光模式控制画面中局部或整体的曝光程度等。

❈ 旋转模式转盘到Av模式

拍摄照片时，光圈是决定画面景物虚化与清晰的主要条件，还能在一定程度上决定曝光量的多少，也就是画面的明暗效果。使用光圈优先模式，摄影者可以随时、自由地控制光圈的大小，营造景深景浅或是画面曝光程度高低的效果。为了获得更多的画面细节，使得远景与近景都能清晰，可以开大光圈。另外，在光线较暗的场景中，如果使用小光圈会有较长的曝光时间，这对于手持相机拍摄而言，无法拍摄出清晰的照片，因为相机的曝光时间过长；如果开大光圈，则可以获得相对较快的快门速度，因为曝光量一定时，光圈大则快门时间短，反之则长（光圈开大时F值减小，光圈缩小时F值增大）。

| 光圈: f/3.6 | 快门: 1/100s |
| 焦距: 70mm | 感光度: ISO 100 |

| 光圈: f/9 | 快门: 80s |
| 焦距: 70mm | 感光度: ISO 100 |

✛　光圈是决定景深的重要因素，在采用大光圈时，能够得到极好的虚化效果；在采用小光圈时，能够使画面中远处和近处的景物都比较清晰。

Av光圈优先自动曝光模式的创造性拍摄空间较大，并且能在大部分场景中得到曝光准确的画面，非常适合有一定摄影基础的摄影者使用，在风光摄影、人像摄影、微距摄影、夜景摄影等几乎所有的拍摄题材中，使用Av光圈优先模式拍摄人像，适合采用大光圈，以虚化背景；如果使用Av光圈优先模式拍摄风光，则适合采用小光圈，以使远处和近处的景物都清晰。

| 光圈: f/8 | 快门: 1/160s |
| 焦距: 200mm | 感光度: ISO 125 |

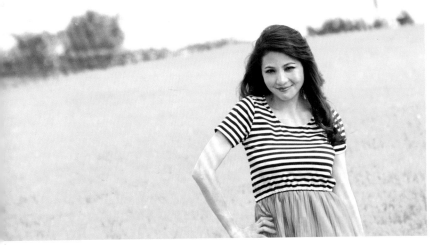

注：在使用中、长焦镜头拍摄人物特写时，光圈最好控制在f/5.6或f/8，这样拍摄的人物面部清晰，而使用f/2.8以下的光圈拍摄，虽然焦点处的眼睛清晰，但其他面部五官虚化。

▶ M（手动）拍摄模式——全手动操作拍摄

对于有经验的摄影者来说，M模式是非常好的选择，在该模式下，相机的光圈与快门等参数都是可调的，完全由摄影者自己决定曝光数值，非常有利于创作意图的实现。在使用M模式拍摄照片时，摄影者可以根据自己的拍摄意图设定光圈、快门、感光度、白平衡等参数，通过这些参数决定画面的色彩、明暗等效果。许多专业摄影者都采用M模式进行拍摄。

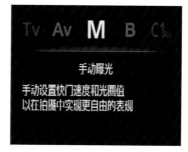
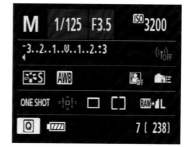

✦ 旋转模式转盘到M模式

在M拍摄模式下，曝光补偿是不可调的，但有时摄影者在确定好光圈、快门等参数后，会发现曝光量会自动偏移，以提醒摄影者所要拍摄画面的曝光程度。指针偏左，表示曝光不足；指针偏右，表示曝光过度。偏移的量越大，曝光不足或曝光过度的程度越大，每偏移1EV，表示曝光量相差一倍，调整时光圈也需要进行相应扩大或减小，这样才能得到曝光准确的画面。

光圈：f/16
快门：1/20s
焦距：200mm
感光度：ISO 100
曝光补偿：-0.5EV

✦ 即使场景中的光线、景物等比较复杂，也能使用M模式拍摄出很好的画面。

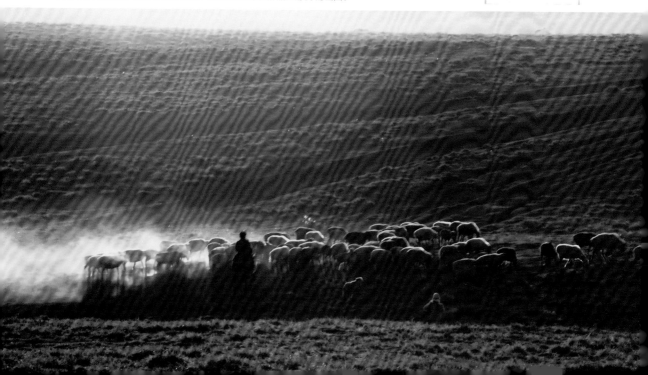

在一些光线比较恒定的场景中，当我们想要得到一组曝光比较恒定的照片时，采用M
模式是非常好的选择，这样能保证整组照片的曝光相同。

| 光圈: f/8.0 | 快门: 1/125s |
| 焦距: 100mm | 感光度: ISO 100 |

B门模式

　　B门的全称是BULB，它是以手动控制时间长短的快门释放器。在摄影中，B门模式是一种通过手按快门按钮时间的长短来控制拍摄画面曝光程度的模式。在采用B门模式时，按下快门按钮后相机的快门帘打开，相机进行曝光；松开快门按钮后，快门帘关闭，曝光结束；如果持续按住快门按钮，则相机会一直进行曝光。

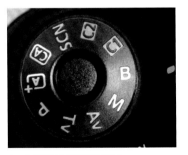

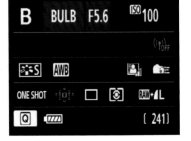

旋转模式转盘到B门模式

　　B门模式通常用于在暗光环境中拍摄一些特殊的场景，例如拍摄星轨、烟花，以及把黑夜拍得如同白天等。在B门模式下，由于快门时间充足，曝光一般比较充分，不过这时应该注意要设置较低的感光度和较小的光圈，以免画面曝光过度。

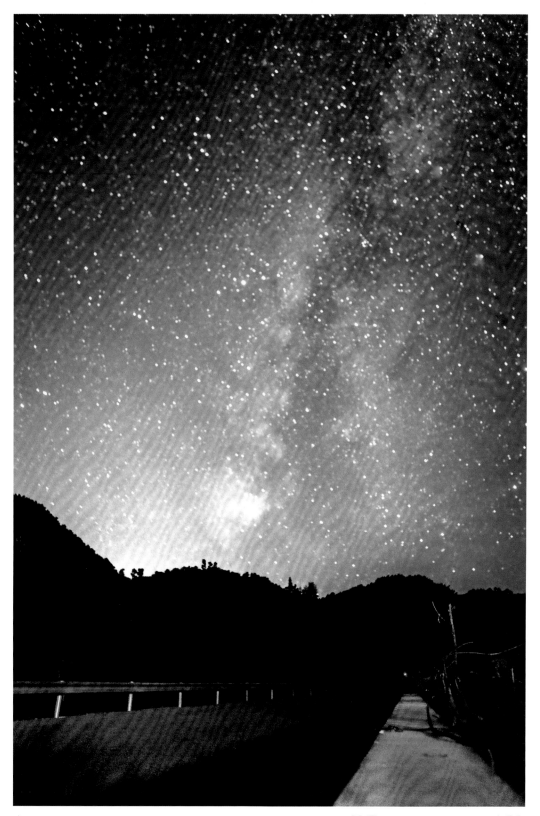

✦ 使用B门模式，通过长时间的曝光，准确地捕捉到了繁星满天的浪漫场景。

光圈：f/2.8	快门：38s
焦距：25mm	感光度：ISO 3200

技巧点拨：

- 使用B门时，如果用手指一直按压相机上的快门，人体自身的抖动会影响相机的稳定性，可能导致画面的模糊，因此，通常需要用三脚架和快门线辅助拍摄。

三脚架　　　　　　　　　　快门线

- 建议启用反光镜预升功能，这样可以提高最终画面的清晰度。

镜头像差校正
外接闪光灯控制
反光镜预升　　　　　　OFF

反光镜预升
启用
OFF　　▽
INFO. 帮助

✛ 建议启用反光镜预升功能。

- 建议关闭长时间曝光降噪功能，如果画面中产生噪点可以在后期处理时修掉，并且效果不比开启降噪功能时的效果差；而使用相机中的长时间曝光降噪功能则要花费大量时间，当曝光时间为5分钟时，同样需要5分钟的时间来降噪，非常耽误时间。

照片风格　　　　　　　　标准
长时间曝光降噪功能　　　OFF
高ISO感光度降噪功能　　▮▮
高光色调优先　　　　　　OFF
除尘数据
多重曝光　　　　　　　　关闭
HDR模式　　　　　　　关闭HDR

长时间曝光降噪功能
自动
OFF　AUTO　ON
INFO. 帮助

✛ 建议关闭长时间曝光降噪功能。

C1、C2、C3——拍摄模式的个性化设定

有时在拍摄某地的画面时，要对相机的光圈、快门、ISO感光度、白平衡等参数进行设定，然后才能拍摄，如果之后还在相同的条件下拍摄同一场景，此时相机的设定早已更改，并且摄影者也可能忘记当时设定的参数。为防止出现这种情况，可以在当时拍摄完成后将拍摄参数设定注册为C1、C2自定义模式，这样之后再拍摄该场景时就可以直接选择注册的模式，相机的拍摄参数即为之前保存注册时的参数。这对于摄影者经常拍摄的场景非常有用，并且即使设定为自定义注册模式，在拍摄时参数仍然可以更改。

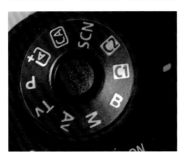　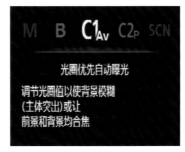　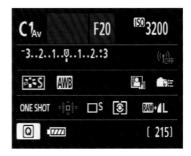

✛ 旋转模式转盘到C1、C2模式

❈ 在设置菜单中选择《自定义拍摄模式（C1、C2）》，进入页面后选择《注册设置》选项，然后选择将该模式注册为C1或C2，在出现的对话框中单击《确定》按钮，完成注册。如果不需要该模式，可选择《清除设置》选项。

| 光圈: f/2.8 | 快门: 1/320s |
| 焦距: 200mm | 感光度: ISO 100 |

❈ C模式能够让摄影者保留常用的拍摄参数设置，拍摄时选择该模式可直接进行拍摄。

| 光圈: f/2.8 | 快门: 1/320s |
| 焦距: 200mm | 感光度: ISO 100 |

✛ 这两张照片是摄影师使用佳能 EOS 6D的自定义注册模式拍摄的，虽然场景角度不同，但能看出它们的风格如出一辙。

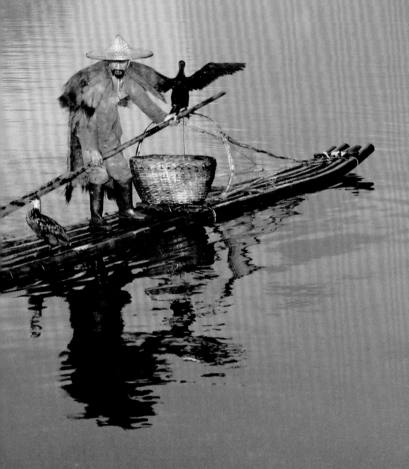

第5章

影响曝光的3个变量

影响曝光值大小的3个变量是光圈大小、快门时间、ISO感光度大小，这3个参数通常被称为"曝光三角"，本章将对它们详细介绍。

5.1 曝光三角——光圈

▶ 光圈的概念

光圈是镜头的一个极其重要的指标参数，通常在镜头内，用来控制透过镜头进入机身内感光面的光量，表达光圈大小用的是F值。对于已经制造好的镜头，我们虽然无法任意改变其直径，但可以通过在镜头内部加入多边形或者圆形并且面积可变的孔状光圈来控制镜头通光量。

我们常说大光圈、小光圈、中等光圈等参数，它们具体是怎样衡量和分类的呢？下面来看衡量光圈的标准。一般情况下，F5.6以下的光圈为大光圈，例如F5.6、F4.5、F4.0、F3.2、F2.8、F2.0、F1.4、F1.2等；F6.3-F9.0之间的光圈

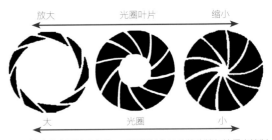

放大　　光圈叶片　　缩小

大　　光圈　　小

❖ 镜头内光圈的示意图，可以通过金属片的收缩与扩展来控制光圈的大小变化。

为中等光圈，例如F6.3、F7.1、F8.0、F9.0等；光圈在F10.0以上时为小光圈，例如F10.0、F11.0、F13.0、F16.0等。

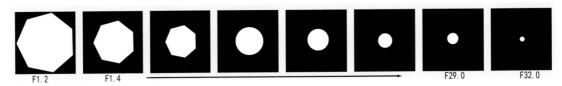

F1.2　　F1.4　　　　　　　　　　　　　　　F29.0　　F32.0

❖ 光圈值与实际光圈孔径大小的对比关系。

▶ EOS 6D光圈的设定

在M、Tv拍摄模式下，转动速控转盘可以调节光圈大小；在Av拍摄模式下，转动主拨盘可以调节

光圈大小；在B拍摄模式下，转动主拨盘或速控转盘都可以设定光圈大小。

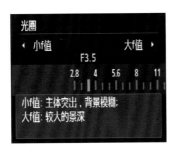

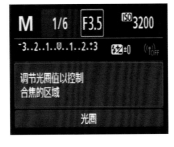

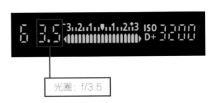

光圈：f/3.5

▶ 光圈的作用

光圈也有两个作用，其一是通过入光量的多少来控制拍摄时的曝光程度，另一个作用是通过改变光圈大小来调节所拍摄照片的清晰与虚化效果。

作用一：控制曝光量

利用光圈大小的变化可以调整曝光值的高低，最终获得明暗不同的画面。光圈越大，进光量越多，画面越亮；光圈越小，进光量越少，画面越暗。

光圈: f/2.8　　快门: 1/800s
感光度: ISO 250

光圈: f/5.6　　快门: 1/800s
感光度: ISO 250

�֣　光圈大小不同，进入相机的光线量也不同，拍摄出的照片的曝光效果会相差很大。

作用二：调节虚化效果

光圈的另一个主要作用是通过调整大小，可以获得画面清晰与虚化的状态。光圈越大，近处的进光量所占的比重越大，远处的景物越虚化；光圈越小，被摄体进光量的分布越均匀，画面越清晰。

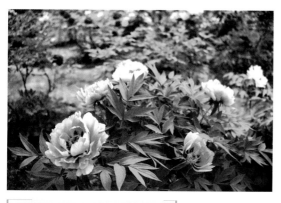

光圈: f/2.8　　快门: 1/800s
感光度: ISO 250

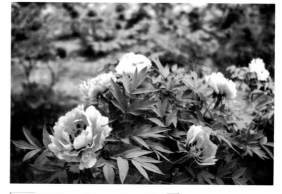

光圈: f/2　　快门: 1/1600s
感光度: ISO 250

�֣　左图为使用小光圈时的效果，右图为使用大光圈时的效果，右图背景的虚化很明显。

▶ 景深究竟是什么

通俗地说，景深就是指拍摄的照片中，对焦点前后能够看到的清晰对象的范围。景深以深浅来衡量，清晰景物的范围较大是指景深较深，即远处与近处的景物都非常清晰；清晰景物的范围较小是指景深较浅，只有对焦点周围的景物是清晰的，远处与近处的景物都是虚化的、模糊的，营造照片画面各种不同的效果离不开景深范围的变化。

▶ 光圈和景深的关系

我们在拍摄照片时，光圈越大景深越浅，光圈越小景深越深。在拍摄人像时，如果想要突出人物主体，需要比较浅的景深，这时需要调大光圈。并且在拍摄景物时，如果想要使拍摄的主体清晰而背景模糊，也需要调大光圈。

✤ 在中间的对焦位置，画质最为清晰，对焦位置前后会逐渐变模糊，在人眼所能接受的模糊范围内。

光圈: f/5.6　　快门: 1/160s
感光度: ISO 100

光圈: f/2　　快门: 1/40s
感光度: ISO 100

✤ 对比两张照片可以明显地看出，左边的照片景深要比右边的深，用户也可以从参数上看右边的光圈比左边的大，但右边的光圈太大，景深太浅，反而没有左边的过渡自然。

除了光圈以外，焦距和物距是决定景深的另外两个重要的因素。不同焦距的镜头，其空间关系和透视都不一样，景深和画面的大小自然也不一样。焦距越大景深越浅，焦距越小景深越深。

| 光圈: f/5.6 | 焦距: 50mm |
| 光圈: f/5.6 | 焦距: 24mm |

※　右边照片的焦距要比左边的小，可以明显地看出景深要比左边照片深很多。

　　所谓的物距就是指拍摄者与被摄体之间的距离，更准确地说，就是相机镜头与对焦点之间的距离，它和景深密切相关，物距越大景深越深，物距越小景深越浅。

| 拍摄距离: 0.5m | 光圈: f/5.6 |
| 拍摄距离: 1m | 光圈: f/5.6 |

※　左图摄影师离模特较近，拍摄出的照片景深要比右图浅，有效地做到了虚化背景而突出主体。

▶ 最佳光圈

一般来说，使用最大光圈与最小光圈都无法表现出最好的画面效果，大多数摄影者在拍摄时会选择能将镜头的性能发挥到极致的光圈数值，以拍摄出细腻、出色的画质，这个数值称为最佳光圈。

最佳光圈是针对镜头而言的，是指使用某支镜头时能够表现出最佳画质的光圈。一般情况下，对于变焦镜头来说，最佳光圈范围是F8.0-F11.0，大家要注意，所谓的画质最佳是针对焦点周围的画面区域，而且从最佳

光圈的数值范围我们可以看出，使用最佳光圈时，既无法表现出足够大的虚化效果，也无法获得很大的景深效果，所以使用最佳光圈要选对时机，不能仅仅因为要使对焦点周围的画质出众而盲目使用。

| 光圈: f/8 | 快门: 1/250s |
| 焦距: 200mm | 感光度: ISO 100 |

✦ 使用最佳光圈拍摄到的画面。

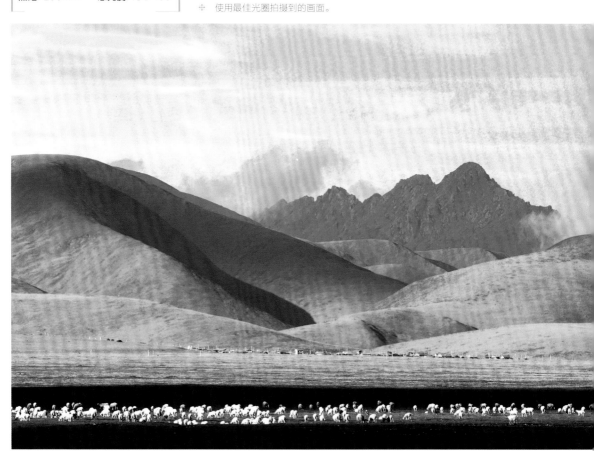

技巧点拨：使用最佳光圈的情况

- 在拍摄大场景风光的时候，摄影点离景物比较远，没有前景，只有中后景，又使用广角镜头拍摄，景物与相机的距离可以看作基本一样。
- 当焦点以外的景物不需要太清晰，但也不要太模糊的时候，可以用最佳光圈。
- 只要主体清晰，其余物体清晰与否都不重要，一般在拍摄民俗纪实时经常会用到最佳光圈。

▶ 实拍中不同光圈的应用

应用一：大光圈

　　了解了光圈的作用，我们就可以在实际拍摄中对其加以运用了，当光线比较弱时，我们可以采用较大的光圈，增加进光量，保证画面的曝光程度。

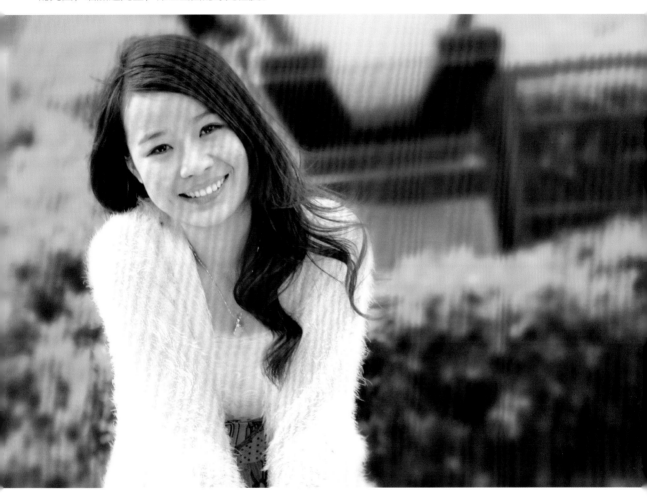

光圈：f/4
快门：1/160s
焦距：159mm
感光度：ISO 100

※　拍摄人像特写时使用大光圈、浅景深，使背景虚化，从而让人物更加突显。

应用二：小光圈

　　拍摄风光画面时，运用f/8-f/16这样的小光圈，在保证画质的基础上控制好景深，小光圈的成像质量很好，不仅清晰度高，而且可以在一定程度上避免噪点的产生。在夜景拍摄中，为了体现光影效果，一般通过小光圈和长时间曝光来拍摄；在溪流、瀑布拍摄中，一般使用小光圈配合慢快门来拍摄丝织般的流水。

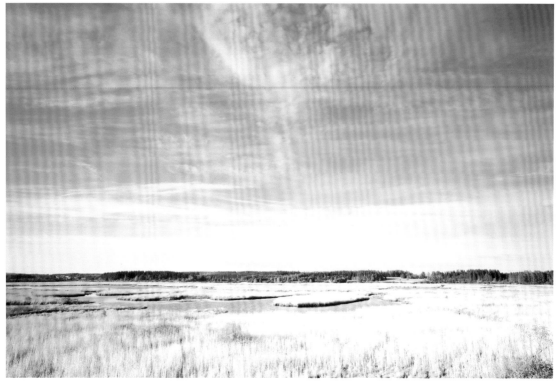

✤ 使用小光圈拍摄辽阔的天空、广阔的大地，景深能够控制得非常好。

| 光圈：f/16 | 快门：1/13s |
| 焦距：23mm | 感光度：ISO 100 |

5.2　曝光三角——快门

▶ 快门的两个含义

快门有两种含义，俗称的快门是指相机顶部的快门按钮，比较准确的定义是指机身前侧阻挡光线照进相机的装置（也有一些快门安装在镜头内，称为镜间快门，但比较少见），在开启这一装置之后，可以控制光线照射感光元件时间的长短，即曝光时间。另外一种含义是指相机的曝光时间长短，在EXIF中有曝光时间这个参数，通常被称为快门时间或快门速度，单位为s（秒）。

快门：1/90s

✤ Cannon EOS 6D机身快门按钮

✤ EOS 6D快门的设定

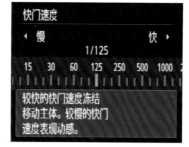

※ 在速控屏幕选择"快门速度"进入，然后旋转主拨盘或者速控转盘选择需要的快门速度。

▶ 快门的作用

快门可以控制画面明暗，可以将运动对象的动感凝结为静态。在拍摄运动对象时，使用高速快门可以捕捉运动主体瞬间的静态画面；而使用慢速快门，可以表现出一种运动模糊的效果，最常见的例子是使用长时间快门拍摄小溪流水，此时能够拍摄出水流的轨迹，如丝质般柔化、飘逸。

作用一：控制曝光量

在控制曝光量这一方面，主要是针对光线条件比较极端的拍摄环境，如夜晚、晨昏这类光线条件较暗的环境，需要使用慢速快门进行长时间曝光，以获得合理的曝光量；若在正午室外的太阳光线下，环境亮度本来很高，则需要使用高速快门，以防止画面过曝。

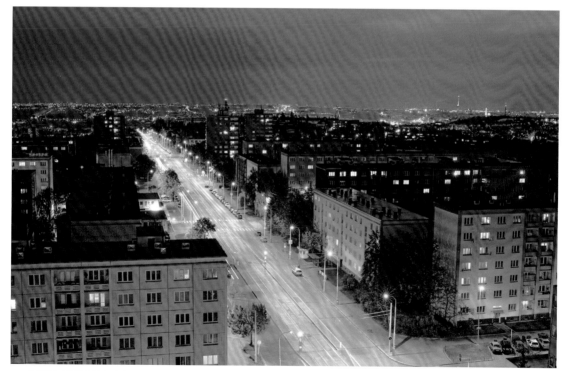

※ 利用相对较慢的快门速度，可以增加曝光时间获得更多的进光量，从而达到正常曝光。

光圈：f/8	快门：30s
焦距：28mm	感光度：ISO 10

作用二：凝结状态

快门还可以控制运动对象的动感与静态凝结状态。在拍摄运动对象时，创作手法通常有两种，一是通过使用高速快门，捕捉运动主体瞬间的静态画面，如同对正在播放的电影进行截屏一样；二是使用慢速快门，表现一种运动模糊的效果。

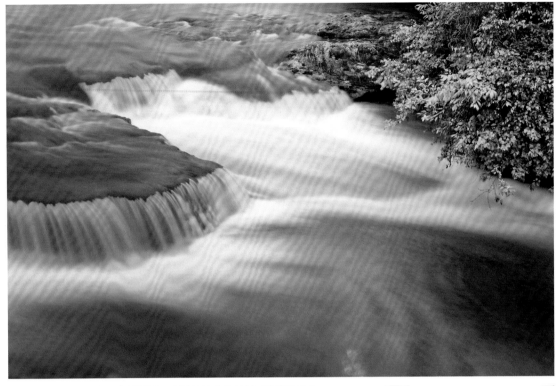

✧　只有在慢快门和小光圈的完美搭配下才能拍摄出这种水流如丝质般的质感。

光圈: f/11	快门: 8s
焦距: 55mm	感光度: ISO 100

作用三：美化意境

　　高速快门可以捕捉运动主体瞬间的静态画面，慢速快门则只能保证静止画面的清晰，当被摄体有动有静时，摄影者可以根据实际情况设定合适的快门速度，使静止的对象清晰、运动的对象模糊，这样可以在静止的画面上呈现出动静结合的感觉，这种拍摄方式的快门速度一般在5s~1/30s之间。

光圈: f/8	快门: 1/30s
焦距: 28mm	感光度: ISO 100

✧　动感模糊的画面可以在静止的图像上呈现出动静结合的感觉。

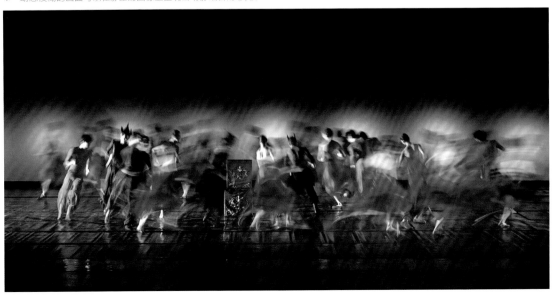

▶ B门

B门的全称是BULB，它是以手动控制时间长短的快门释放器，现逐渐引申为Boundless（无限制）。在摄影中，B门是指按下快门后相机快门帘打开，相机进行曝光；松开快门按钮后，快门帘关闭，曝光结束；如果持续按住快门，则相机会一直处于曝光状态，直到松开快门为止。

Canon EOS 6D的B门功能内置于M模式下的快门选项中，在使用时，设定为M手动拍摄模式，然后转动主拨盘调整快门时间，当超过30s时，即自动变为BULB模式（或者在速控屏幕上选择快门选项，以左、右方向键或触屏手动调节），即为大家通常所说的B门。

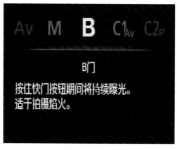
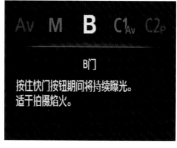
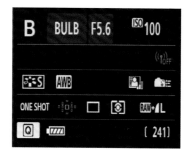

※ Canon EOS 6D的B门需要在M模式下的快门选项中手动选择。

B门拍摄与普通拍摄不同，使用B门时，在按下快门后手指不能松开，按住快门时间的长短取决于曝光程度的需要，松开手指曝光即结束。在这种情况下，通常需要使用快门线来辅助曝光，否则手指的抖动会造成因长时间曝光而画面模糊，摄影者要根据当时场景的光源、色温等条件来具体设定光圈、ISO感光度等参数。

B门模式通常用于在暗光环境中拍摄一些特殊的场景，例如拍摄星轨、烟花，以及把黑夜拍得如同白天等。在B门模式下，由于快门时间充足，曝光一般会比较充分，不过这时应该注意要设置较低和感光度和较小的光圈，以免画面曝光过度。

※ 使用B门拍摄夜景时使用较长时间的曝光能够获得曝光充足的画面，并捕捉到车流的轨迹，体现出夜景之美。

| 光圈：f/20 | 快门：260s |
| 焦距：43mm | 感光度：ISO 400 |

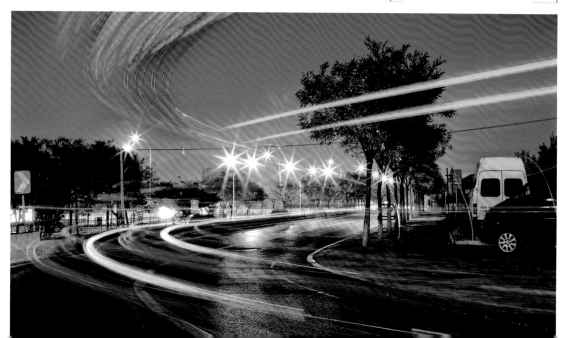

5.3　曝光三角——ISO感光度

▶ ISO和感光度是两个概念

ISO感光度是摄影领域中最常使用的术语之一，在胶片时代表示胶卷对光线的敏感度，分别有100、200和400等。感光度越高，越适合在光线昏暗的场所拍摄，同时色彩的鲜艳度和真实性会受到影响。在数码摄影时代，数码相机的感光元件CCD、CMOS代替了胶卷，并且可以随时调整ISO感光度，等同于更换不同感光度值的胶卷。

其实严格来看，ISO与感光度是两个不同的概念，感光度是指感光元件CCD、CMOS对于光线的敏感程度，衡量这种敏感程度的标准才是ISO，ISO有具体的数值，如100、200、400、800、1600等，数值越大，代表感光元件对光线的敏感程度越高。久而久之，人们就将这两者混在一起，用ISO感光度来统称ISO数值。

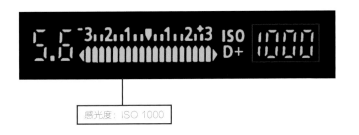

感光度：ISO 1000

✛　Canon EOS 6D的ISO感光度数值范围

▶ 感光度和照片画质的关系

曝光时ISO感光度的数值不同，最终拍摄出的画面的画质也不同。ISO感光度发生变化即改变感光元件CCD、CMOS对于光线的敏感程度，具体原理是在原感光能力的基础上进行增益（比如乘以一个系数），增强或降低成像的亮度，使原来曝光不足偏暗的画面变亮，或使原来曝光正常的画面变暗。这就会造成另外一个问题，在加亮时，同时会放大感光元件中的杂质（噪点），这些噪点会影响画面的效果，并且ISO感光度数值越高（放大程度越高），噪点越明显，画质就越粗糙；如果ISO感光度数值较小，则噪点就会变得很弱，此时的画质比较细腻、出色。

ISO 100

ISO 25600

❋　比较以上两图，大家可以发现第二张图中有许多颜色深浅不一的噪点。

▶ EOS 6D设定ISO感光度的两种方法

方法一：菜单ISO感光度设置

　　EOS 6D具备最高可达102400的超高感光度，但该相机在默认设置下，ISO的感光度范围是100-51200，需要在进行设定后才能使用其最高感光度。

ISO感光度范围	
最小	最大
100	25600

ISO感光度范围	
最小	最大
L(50)	H2(102400)

H2 (102400):
ISO感光度将在短片拍摄模式下
切换至H (25600)

曝光补偿/AEB　-3..2..1..0..1..2.:+3
ISO感光度设置
自动亮度优化
白平衡　AWB
自定义白平衡.
白平衡偏移/包围　0,0/±0
色彩空间　sRGB

　　所谓自动ISO范围，是指设定该选项后，拍摄时相机会根据现场的实际情况，在100-25600范围内自行挑选合适的ISO拍摄。在正常情况下，EOS 6D默认的自动感光度的范围是100-25600，确保在这个范围内可以获得更好的画质，用户也可以对自动感光度的范围进行调整，例如设定为50-102400。

ISO感光度设置	
ISO感光度	3200
ISO感光度范围	50-102400
自动ISO范围	100-25600
最低快门速度	自动
	MENU ↩

自动ISO范围	
最小	最大
100	25600
确定	取消
INFO. 帮助	

设定自动ISO100-25600的默认值时，各曝光模式下可用的ISO值如下所示。

在设定自动ISO感光度后，还可以设定相机拍摄时的最慢快门速度。例如设定相机的最慢快门速度为1/60s，在一些较暗的场景中，要获得这个确保不抖动的快门速度，自动感光度就会设定较高的ISO值拍摄。

拍摄模式	ISO感光度设置
𝖠⁺/ CA/ 🏃/ 💐/ 🌷/ 📷/ 🎿	自动在ISO 100至12800的范围内设置
🏔	自动在ISO 100至1600的范围内设置
🌆	自动在ISO 100至25600的范围内设置
P/Tv/Av/M	自动在ISO 100至25600的范围内设置①
B	ISO 400①
使用闪光灯	ISO 400①②③④

① 实际ISO感光度范围取决于［自动ISO范围］中设定的［最小］和［最大］设置。
② 如果补充闪光会导致曝光过度，将设定ISO 100或更高的ISO。
③ 在𝖠⁺、🏔和🌆模式时除外。
④ 在CA、🏃、🏔、💐、🌷或<P>模式下与外接闪光灯配合使用反射闪光时，将在ISO 400至1600的范围内自动设定ISO感光度。

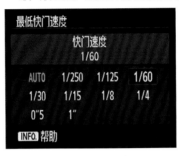

方法二：机身顶部ISO感光度按钮

拍摄时使用机身顶部的ISO按钮进行设置是最方便、快捷的方式。

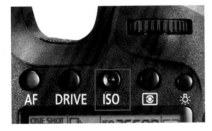
✣ 按下相机顶部的ISO按钮

✣ 旋转主拨盘或速控转盘

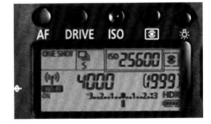
✣ 选择适当的ISO数值

▶ 设置感光度增量

EOS 6D的感光度增量高达ISO 102400，分为1/3级和1级两种，1/3级比1级的调整更加精细，可根据拍摄对象选用。如果以拍摄风光为主，可以考虑使用1/3级进行调整，这样可以最大限度地减少噪点的产生；如果以拍摄纪实或人像为主，可以考虑使用1级进行调整，这样可以快速地进行感光度的切换，以免丧失拍摄良机。

"1/3级"所能使用的感光度	100、125、160、200、250、320、400、……、102400
"1级"所能使用的感光度	100、200、400、800、1600、3200、……、102400

▶ 实拍中不同ISO感光度的应用

1. 高感光度的应用

　　在光线比较暗的情况下选择高感光度进行拍摄，缩短曝光时间、提高快门速度、减少相机抖动，可以保证画面清晰，但感光度的增加一定会降低照片画质，因此需要用户正确地选择感光度数值。

光圈：f/10	快门：1/20s
焦距：25mm	感光度：ISO 3200

※ 该画面中是浓重的阴雨天，光线非常暗，选择高感光度进行拍摄，基本上还原了画面的清晰度。

2. 低感光度的应用

　　低感光度适合拍摄阳光明媚、光线充足的室外。ISO 100被称为标准值，适合在晴天户外使用，如果是多云天气可以使用ISO 200，在阴天或者多雨天的室外可以适当提高感光度。

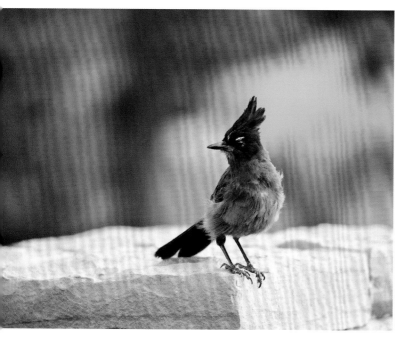

光圈：f/2.8	快门：1/250s
焦距：200mm	感光度：ISO 100

※ 晴天在户外用ISO 100的感光度拍摄小鸟，画面清晰、画质较佳，照片拍摄得非常成功。

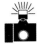
▶ 降噪功能

（1）EOS 6D的高ISO感光度降噪功能设定。通过EOS 6D的高ISO感光度降噪功能设定可降低图像中产生的噪点，虽然降噪应用于所有ISO感光度，但是对于高ISO感光度时产生的噪点特别有效。在低ISO感光度时，阴影区域的噪点会进一步降低。

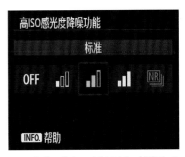

❈ 如果使用RAW格式拍摄，且用户有一定的图片后期处理能力，建议设定为"关闭"状态，因为在后期软件（如光影魔术手、佳能DPP软件、Photoshop等软件）中均有很好的降噪功能，可以达到开启该功能所能达到的效果，且关掉该功能可以节省相机的耗电量。

关闭高ISO感光度降噪功能

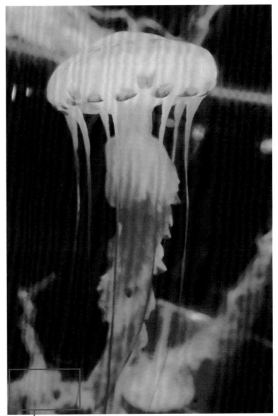

开启高ISO感光度降噪功能

❈ 将两张照片的细节放大可以看出，开启高ISO感光度降噪功能后噪点明显减少，因此建议使用高感光度拍摄时开启此功能。

光圈：f/5	快门：1/25s
焦距：29mm	感光度：ISO 5000

（2）　高ISO感光度降噪的优缺点。在此不做介绍，用户可查阅相关书籍。

（3）　EOS 6D的长时间曝光降噪功能设定。

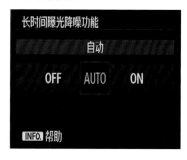

- AUTO：对于1秒或更长时间的曝光，如果检测到长时间曝光噪点，会自动执行降噪操作，该设置在大多数情况下有效。

- ON：对所有1秒或更长时间的曝光都进行降噪，该设置对使用"1:自动"设置无法检测到或降低的噪点可能有效。

技巧点拨：

入门级单反相机的曝光时间超过30s，建议开启该功能；对于高档一些的数码单反相机，曝光时间超过1分钟，建议开启该功能。

大家应注意，开启降噪功能后，相机的响应时间会变长，表现为拍摄完成后，相机会继续处于无法操作的状态，直到降噪完成。即拍摄和降噪是分开的，如果曝光要30分钟，降噪也要30分钟，并且电量消耗较大。

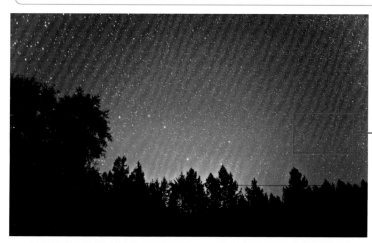

| 光圈：f/2.8 | 快门：57s |
| 焦距：24mm | 感光度：ISO 1000 |

拍摄该照片时未开启长时间曝光降噪功能

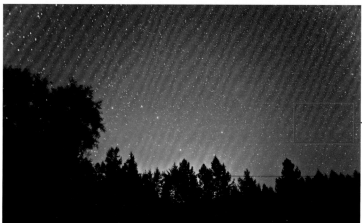

| 光圈：f/2.8 | 快门：57s |
| 焦距：24mm | 感光度：ISO 1000 |

拍摄该照片时开启了长时间曝光降噪功能。

✤　未开启长时间曝光降噪功能拍摄的照片放大后可以看到明显的噪点，开启此功能后噪点明显减少。

第
6
章

相机对色彩的控制——
白平衡、色彩空间与照片
风格

环境色彩并不是照片色彩的唯一决定条件，相机色温与白平衡的
设定、色彩空间的选择、照片风格的设定都对照片的色彩有影响。

6.1　白平衡和色温——还原色彩

▶ 色温与白平衡原理

开尔文认为：假定某一纯黑物体（黑体），能够将落在其上的所有热量吸收，而没有损失，同时又能够将热量生成的能量全部以"光"的形式释放出来，它产生辐射最大强度的波长随温度的变化而变化。例如，当黑体受到的热力相当于500~550℃时，就会变成暗红色，当达到1050~1150℃时，就会变成黄色。天体物理学家就是通过观察遥远星系的光线色彩判断它们的温度的。对黑体加热直到它发光，在不同温度呈现出的色彩就是色温，其单位为K（开尔文）。

色温对照表：

室　内	色　温	室　外	色　温
蜡烛及火光	1900K以下	朝阳及夕阳	2000K
家用钨丝灯	2900K	日出后一小时的阳光	3500K
摄影用钨丝灯	3200K	早晨及午后的阳光	4300K
摄影用石英灯	3200K	平常白昼	5000~6000K
220V日光灯	3500~4000K	晴天中午的太阳	5400K
普通日光灯	4500~6000K	阴天	6000K以上
HMI灯	5600K	晴天时的阴影下	6000~7000K
水银灯	5800K	雪地	7000~8500K
电视荧光幕	5500~8000K	万里无云的蓝天	10000K以上

以上色温为近似值，实际色温依现场环境而定。

在摄影领域，我们早晨或傍晚拍摄的照片通常泛一些淡淡的红色，其他时段的照片可能会呈现出其他颜色，这就是因为各时段的色温不同所造成的。

✥　色温逐渐升高，色彩也由红转黄，温度继续升高，色彩最终变为蓝色。

我们所看到的色彩偏红、偏黄、偏绿都是与白色的对照所得出的，如果白纸的色彩不准确，那么其他景物也会跟着白色偏同样的颜色。我们举一个实例：在室内的钨丝灯下，一张纯白的A4纸会呈现出泛黄的色彩，那么其他景物与这张白纸对照也会偏黄色；在晨曦照射下，白纸会呈现出偏红的色彩，那么其他景物与这张白纸对照也会偏红色。所谓的不同环境，是指不同色温环境中，景物与该环境中白色对照所能还原出的色彩。

✥　红、绿、蓝三色是与白色相对比后给人的色彩感觉。

白纸在室外正常阳光下的颜色

白纸在早晚太阳光线下的颜色

白纸在荧光灯下的颜色

白纸在钨丝灯下的颜色

※ 白纸在不同色温环境下所呈现出的颜色不同，这些不同的颜色即不同环境中的白平衡标准。

▶ 色温与白平衡之间的关系

在不同的光线条件下，三原色叠加后的白色也会给人不同的感觉，数码单反相机不能只设定一种标准的白平衡状态，要有不同环境下的白平衡标准，并且不同白平衡标准的参考量就是对应环境中的光线色温值。例如，日光条件下的色温值为 5100~5500K，那么相机的日光白平衡就应该是在这一色温范围内测定的，同样的，阴天、夜晚等条件下也会有各自的白平衡标准，并对应不同的色温值。也就是说，相机内的白平衡模式与色温是一一对应关系。

※ 白平衡模式与色温是一一对应关系，例如日光白平衡模式对应的色温为 5200K，即表示该白平衡模式是在约 5200K的色温下测试得到的，并设定为相机的日光白平衡标准。

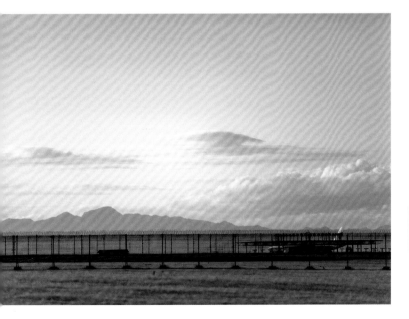

光圈: f/2.8	快门: 1/800s
焦距: 200mm	ISO感光度: 320

※ 在晴朗的白天室外环境中，使用相机的日光白平衡模式通常能够准确地还原真实场景的色彩。

▶ 相机的白平衡模式

相机的白平衡模式是在不同天气、不同光线条件下测出的白色。通常将晴天时的白色作为晴天白平衡标准、将阴天时的白色作为阴天白平衡等。例如，相机厂商将在晴天太阳光线下的白色作为日光白平衡，内置到相机中，这样用户使用日光白平衡模式拍摄晴天时的画面，就能准确地还原其色彩。

白平衡与色温对照表：

白平衡设置	测定时的色温值	适用条件
AWB（自动白平衡）	3000~7000K	由相机根据现场的光线条件进行白平衡设置，其适用范围很广，在拍摄一些都市夜景时比较准确
日光白平衡	约5200K	适用于晴天室外的光线
阴影白平衡	约7000K	适用于黎明、黄昏等环境，在晴天室外阴影处
阴天白平衡	约6000K	适用于阴天或多云的户外环境
钨丝灯白平衡	约3200K	适用于室内钨丝灯光线
荧光灯白平衡	约4000K	适用于室内荧光灯光线
闪光灯白平衡	约5400K	适用于相机闪光灯光线
自定义（手动）白平衡	自定义	用户利用白卡或灰卡精确地测定不同场景的白平衡（2000~10000K）

以上色温为近似值。

▶ EOS 6D白平衡模式的设置及拍摄效果

使用AWB白平衡可以使白色区域呈现白色，**AWB**（自动）设置通常能获取正确的白平衡。如果使用**AWB**不能获得自然的色彩，可以选择适合光源的白平衡或通过拍摄白色物体手动设定白平衡，在基本拍摄区模式下，自动设定**AWB**。

※ 在设置页中选择"白平衡"，然后按下SET键，选择所需的设置，再按下SET键。

自动：4650K

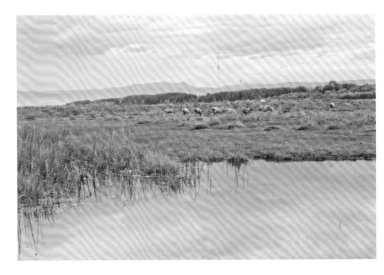

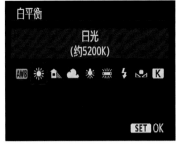

日光：5500K

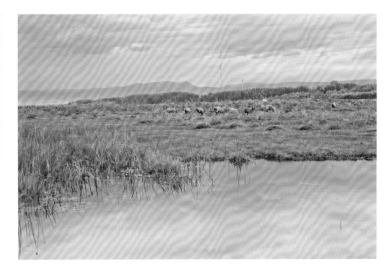

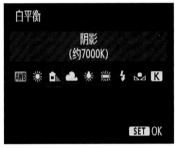

阴影：7500K

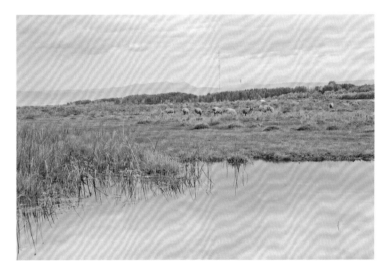

阴天：6500K

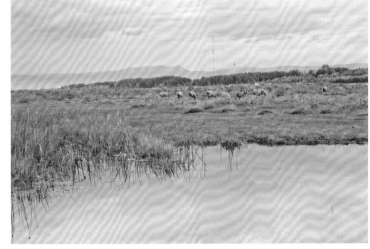

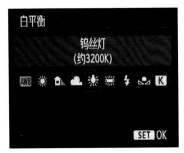

钨丝灯: 2850K

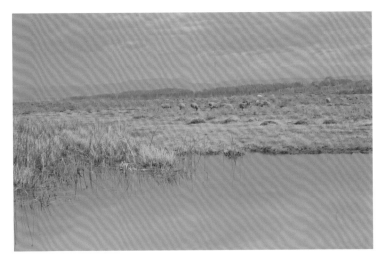

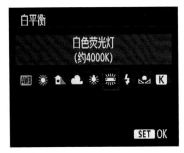

白色荧光灯: 3800K

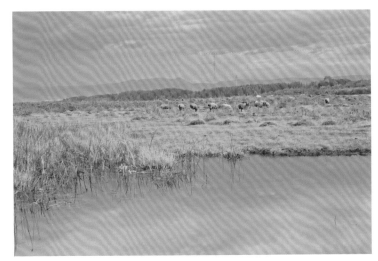

闪光灯: 5500K

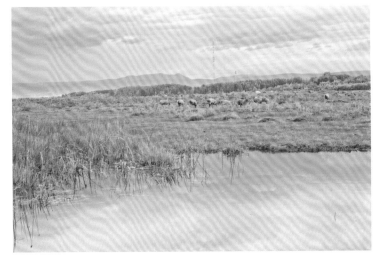

❋ 由此可以看出，不同白平衡下的照片效果不同，如果相机色温高于实际色温，这样拍摄的画面会偏红，如果相机色温低于实际色温，这样拍摄的画面会偏蓝。

▶ EOS 6D自定义白平衡的设定及应用

为追求景物色彩的真实，我们按照实际光线条件选择对应的白平衡，但有时为了追求气氛更加强烈甚至是异样的画面色彩，我们通过自定义白平衡的手段来辅助实现我们的想法。

在EOS 6D相机内，虽然有自定义白平衡的选项，但却是未经过设置的，并不是说在选择界面中直接选择手动预设白平衡就可以使用了，而要通过白色或反射率为18%的灰卡进行设定。在不同环境中，经过自定义白平衡设定的白平衡是最准确的，并且在不同的环境中，需要分别进行自定义白平衡操作，也就是说自定义白平衡只适合现场特定的光源，在下次使用时需要重新进行设定。

（1）找一张白纸，设定手动对焦。

❋ 寻找一张白纸或测光用的灰卡，然后设定手动对焦方式，相机设定Av光圈优先、Tv/S快门优先、M全手动等模式（之所以使用手动对焦，是因为自动对焦模式无法对白纸对焦）。

（2）拍摄白纸。

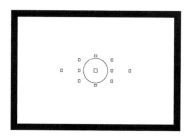

❋ 对准白纸进行拍摄，并且要使白纸全视角显示，也就是说让白纸充满整个屏幕。拍摄完毕后，按回放按钮查看拍摄的白纸画面。

（3）设定菜单。

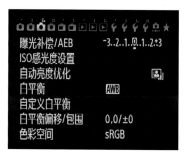 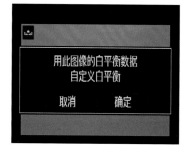

❋ 按MENU按钮进入相机设定菜单，选择"自定义白平衡"选项，此时画面上会出现是否以此画面为白平衡标准的提示，按SET键，然后单击"确定"按钮，即可设定所拍摄的白纸画面为当前的白平衡标准。

注：具体选择标准灰卡的灰色面、白色面还是纯白的A4打印纸进行手动白平衡校准，要看拍摄者的个人喜好，根据作者经验，使用灰卡背面的白色面进行白平衡校准效果最好。有摄影者测试后认为A4白纸的校准效果很不准确，这是因为测试用的纸张质量有问题。

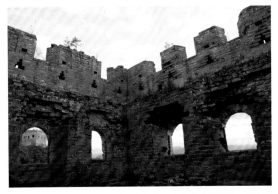

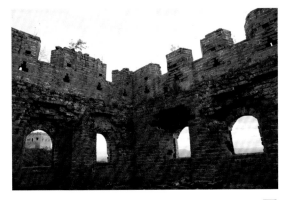

※ 虽然照片的色彩和曝光都没有问题，但有些单调乏味，用自定义白平衡拍摄，照片的色彩饱和多了。

光圈：f/6.3	快门：1/60s
焦距：24mm	ISO感光度：800

▶ 尝试使用白平衡偏移/包围

白平衡偏移/包围是一种类似于自动包围曝光的功能，利用这种功能，只按一次快门就可以同时记录3张不同色温的照片。在白平衡偏移/包围菜单中，"A"代表琥珀色，"B"代表蓝色，"G"代表绿色，"M"代表洋红色，每种颜色都有1~9级校正。当代表平衡值的"小方块"位于四色组成的中央时，表示此时照片的白平衡与预设的白平衡是一致的，通过按相机的方向键，可以向不同的方向调整所需的幅度，从而得到想要的白平衡效果。

向"B蓝色"偏移

标准白平衡

向"A琥珀色"偏移

向"M洋红色"偏移

标准白平衡

向"G绿色"偏移

※ 示例照片虽然偏移地很夸张，但可以很明显地区别这些偏移的色温。

光圈：f/32	快门：1/125s
焦距：135mm	ISO感光度：500
曝光补偿：-0.7EV	

"包围"表示的是包围曝光，在当前白平衡设置的色温基础上，可转动主拨盘将图像进行蓝色/琥珀色偏移或洋红色/绿色偏移包围曝光，这称为白平衡包围曝光（WB-BKT）。白平衡包围以整级为单位，可调至±3级。

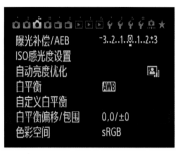
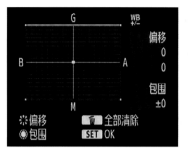
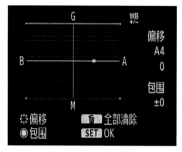

※ 选择"白平衡偏移/包围"选项，在页面上按方向键将图中的白色标记移至所需位置，然后按SET键确认，单击"全部清除"按钮可取消所有白平衡偏移/包围设置。

技巧点拨：

通过相机的速控屏幕也可进入白平衡偏移/包围页面，用户可直接在其中进行设置。

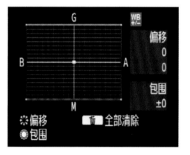

6.2 色彩空间——作品的色彩表现

人眼对于色彩的视觉体验与计算机以及DSLR数码单反相机对于色彩的反应是不同的。通常来说，计算机与相机对于色彩的反应要弱于人眼，因为前两者要对色彩抽样并进行离散处理，所以在处理过程中会损失一定的色彩，并且色彩扩展的程度也不够，有些颜色无法在机器上呈现出来。计算机与相机处理色彩的模式称为色彩空间，主要有两种类型，分别为sRGB色彩空间与Adobe RGB色彩空间。

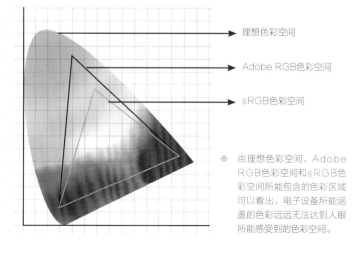

理想色彩空间

Adobe RGB色彩空间

sRGB色彩空间

※ 由理想色彩空间、Adobe RGB色彩空间和sRGB色彩空间所能包含的色彩区域可以看出，电子设备所能涵盖的色彩远远无法达到人眼所能感受到的色彩空间。

▶ sRGB色彩空间——图像采集

sRGB是standard Red Green Blue 的缩写，其含义为标准色彩空间。sRGB是由微软公司联合惠普、三菱、爱普生等公司共同制定的色彩空间，主要为使计算机在处理数码照片时有统一的标准，当前绝大多数的数码图像采集设备厂商都已经全线支持sRGB标准，在DSRL数码单反相机、摄像机、扫描仪等设备中都可以设定sRGB选项。但是sRGB色彩空间也有明显的弱点，主要是这种色彩空间的包容度和扩展性不足，许多色彩无法在这种色彩空间中显示，这样在拍摄照片时就会造成无法还原真实色彩的情况。

▶ Adobe RGB色彩空间——喷绘印刷

Adobe RGB是Adobe Red Green Blue的缩写，它是由Adobe公司在1998年推出的色彩空间，与sRGB色彩空间相比，Adobe RGB色彩空间具有更为宽广的色域和良好的色彩层次表现，在摄影作品的色彩还原方面，Adobe RGB更为出色，另外，在印刷输出方面，Adobe RGB色彩空间更是远远优于sRGB。当前，Adobe RGB主要用于印刷、喷绘广告的设计等相关行业中。

▶ EOS 6D色彩空间的选择

虽然在Adobe RGB色彩空间下拍摄的照片色彩更为细腻、全面，但许多计算机显示器及辅助设备可能不兼容Adobe RGB色彩空间，所以更多时候还是建议用户使用相机的默认设置。

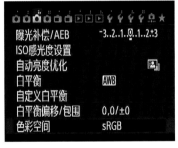
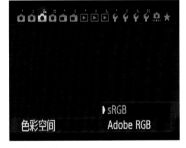

※　进入色彩空间菜单选择sRGB色彩空间，然后按STE键。

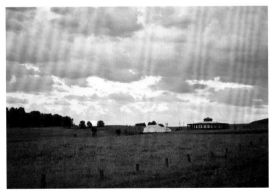
选择Adobe RGB色彩空间

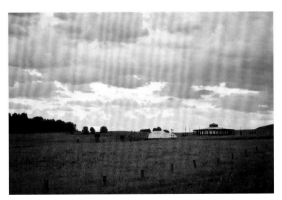
选择sRGB色彩空间

※　两种色彩空间几乎没有区别，用肉眼是无法辨识的。

光圈: f/3.2	快门: 1/160s
焦距: 52mm	感光度: ISO 100
曝光补偿: -0.7EV	

6.3　照片风格——适合不同的拍摄用途

　　为使所拍摄的照片色彩更加出众，画质更加细腻，2005年9月上市的EOS 5D首次配备了照片风格这一功能，至今，所有的EOS数码相机都具有此功能，它通过参数设置与色彩矩阵调整拍摄时的图像特性，分为自动、标准、人像、风光、中性、可靠设置几个选项，它们以不同的色彩倾向和锐度反差分别适合于不同的拍摄用途。

▶ EOS 6D照片风格的设定方法

方法一：在菜单中设定。

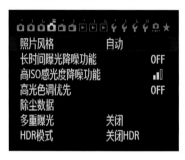

　　※　在菜单中选择"照片风格"进入，然后按需要选择风格。

方法二：通过速控屏幕设定。

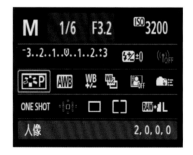
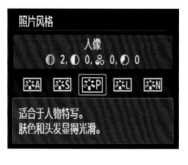

　　※　在速控屏幕中找到"照片风格"选项进入，然后选择需要的风格。

▶ 标准照片风格——常用风格

　　标准照片风格是佳能EOS系列单反相机的基本色彩，其对比度适中，并具有合适的锐度设置，其效果类似彩色负片的效果。标准照片风格也是相机的默认设置，由此拍摄的图像无须处理，基本上可以满足所有拍摄场景。

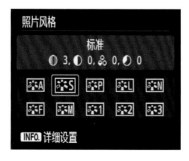
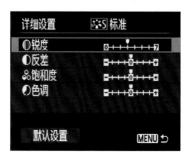

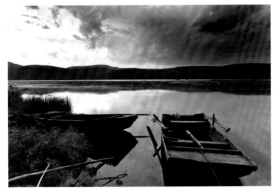 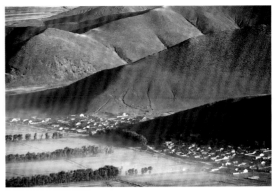

❋ 标准照片风格可以做到曝光、色彩兼顾，基本上能够满足所有的场景。

▶ 人像照片风格——柔和唯美

人像照片风格适用于拍摄人像照片，能够将人物的皮肤拍摄得更加质感和柔和，以表现人物（尤其是女性、孩子）透明的健康肤色。为了再现柔软肌肤的质感，该风格的锐度稍弱，能够拍出一种唯美的感觉。

人像照片风格　　　　　　　　　　　　标准照片风格

❋ 两张照片对比，人像照片风格下的人物柔和、唯美了许多。

光圈：f/8	快门：1/100s
焦距：28mm	感光度：ISO 200

▶ 风光照片风格——饱和透彻

风光照片风格是适合拍摄风光照片的风格，在该风格下拍摄的照片清晰度和对比度较高，色彩比较明快鲜艳，如碧海蓝天、绿荫葱郁、白雪皑皑等色彩效果都比较具有视觉冲击力，所以在拍摄的时候提高色彩饱和度、增加图片锐度会带来更好的效果，使拍出的风光照片景物饱和、天空透彻。

照片风格	◐.◑.♣.◒
A 自动	3,0,0,0
S 标准	3,0,0,0
P 人像	2,0,0,0
L 风光	4,0,0,0
N 中性	0,0,0,0
F 可靠设置	0,0,0,0
INFO 详细设置	SET OK

详细设置	L 风光
◐ 锐度	0—————7
◑ 反差	—————0—————+
♣ 饱和度	—————0—————+
◒ 色调	—————0—————+
默认设置	MENU ↩

详细设置	L 风光
◐ 锐度	0—————7
◑ 反差	—————0—————+
♣ 饱和度	—————0—————+
◒ 色调	—————0—————+
默认设置	MENU ↩

光圈: f/6.3	快门: 1/60s
焦距: 40mm	感光度: ISO 100

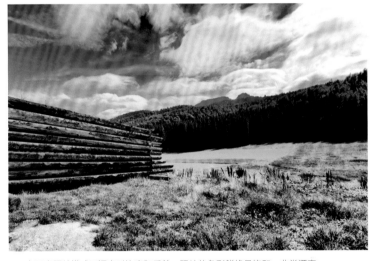

✳ 在风光照片模式下调高对比度和反差，照片的色彩鲜艳且饱和，非常漂亮。

▶ 中性照片风格——后期捷径

　　在中性照片风格下拍摄的照片对比度和色彩饱和度稍低，可以拍摄色彩反差很大或是对比度很强烈的题材，这时可以确保照片不至于色彩和对比度反差过大。而且中性风格的照片是拍摄素材图片的最佳选择，即使以JPEG格式进行拍摄，也能为后期的图像处理保留最多的细节层次。

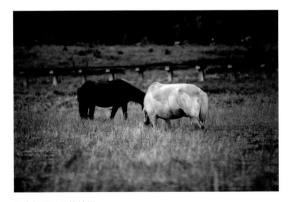

以中性照片风格拍摄

后期简单处理

✳ 以中性照片风格拍出的照片经过后期的简单处理仍然保留最多的细节。

光圈: f/3.2	快门: 1/400s
焦距: 200mm	感光度: ISO 100

▶ 可靠设置照片风格——商品拍摄

可靠设置照片风格适于准确还原被摄体的真实色彩，所以是专业摄影帅在摄影棚中配合标准色温影室灯拍摄商品照片的最佳选择，基本上可以还原物品逼真的色彩和细节。

光圈: f/6.7	快门: 1/250s
焦距: 100mm	感光度: ISO 100

※ 贝壳、珍珠搭配红色的丝绸，在适合商品拍摄的可靠设置照片风格下光鲜亮丽，非常抢眼。

▶ 单色照片风格——黑白复古

顾名思义，单色照片风格可以拍摄出类似以前黑白照片的效果。在单色照片风格下拍摄的照片比纯黑白照片的表现力要强，要柔和，很适合拍摄纪实民风类照片。

光圈: f/5.6	快门: 1/200s
焦距: 35mm	感光度: ISO 200

※ 在单色照片风格下拍摄纪实民风类照片拍出了别样的异域风情，表现力很强。

▶ 锐度、反差、饱和度、色调——风格微调

用户在选好风格以后，如果不喜欢这些风格的照片，还可以针对这种照片风格的"锐度"、"反差"、"饱和度"和"色调"进行设定，以改变图像的表现效果，调出满意的效果。

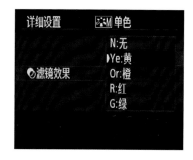

- **锐度**：锐度是指设定所拍摄照片的清晰度，锐度越高，照片越清晰。
- **反差**：反差标识了照片的对比度，色彩、明暗等的对比度，反差越小，照片画面越柔和，反差越大，照片画面的对比度越高。
- **饱和度**：饱和度象征了色彩的浓淡程度。
- **色调**：色调是指调整照片所表现出来的整体色彩风格，例如调高色调，可以使拍摄出来的人物皮肤更加偏黄等。

饱和度-4

| 光圈：f/11 | 快门：1/8s |
| 焦距：105mm | 感光度：ISO 200 |

※ 为过于平淡的画面增加一些饱和度可以突出红色光线和绿色浮萍之间的对比，让画面更加吸引人。

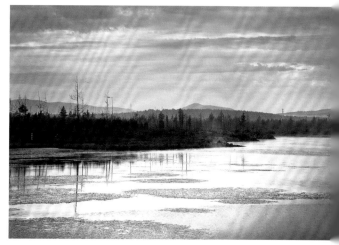

饱和度+4

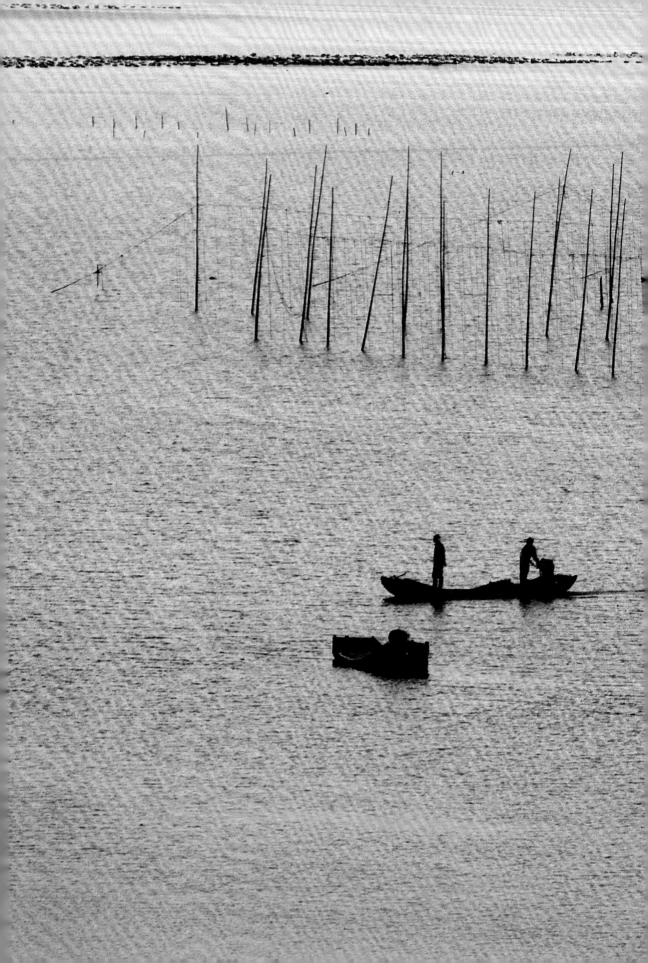

第7章 构图决定一切

摄影是一个艺术创作的过程，当拍摄者将镜头对准想要拍摄的人物、事件或者风景时，总是希望能将最完美的一面展现给欣赏者，为了实现这一目的，除了技术上的要求外，令人回味无穷的是画面的构图。

7.1 摄影构图基础知识要点

照片中的每个对象都是构图中的元素，把这些元素确定并组织布局到照片中，产生和谐的照片，以表现某种思想和审美感情就是摄影构图。而摄影是获取图像的一门艺术，将现实世界逼真地表现出来，所以摄影者要想将美和真完美地结合起来，应该掌握与摄影构图相关的知识并能灵活运用。

▶ 透视——体现空间关系

透视源于绘画，指实际景物的空间远近及大小关系投射到一个平面上所表现出来的状态。在摄影领域，透视指拍摄的实际景物投射到感光元件上，在照片平面上所表现出来的真实景物的远近及大小关系。简单地说，透视就是让一张平面的图片变得有空间感，最为常见的透视关系有几何透视和影调透视，其中，几何透视表现为近大远小，影调透视表现为近处清晰远处朦胧。

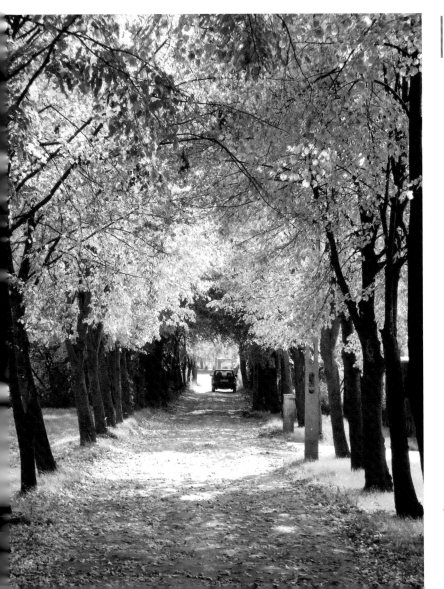

光圈: f/5.6	快门: 1/500s
焦距: 50mm	感光度: ISO 200

✳ 一条林荫小路引导着观赏者的视线到远处，两旁的树近大远小，很有空间感。

▶ 影调层次——表现色彩明暗

影调层次是照片表现出来的景物的明暗和色彩层次。层次是构成影像的基本因素，是处理照片构图表达情感的重要手段。

影调层次好的照片作品，近处清晰、远处如同罩了一层薄纱，并且两者之间的过渡非常自然，显得画面非常悠深，意境妙不可言。其实，这是由于自然界空气层的厚度不同所致。空气透视即是光线在摄影造型中丰富影调层次的一种特殊功能。

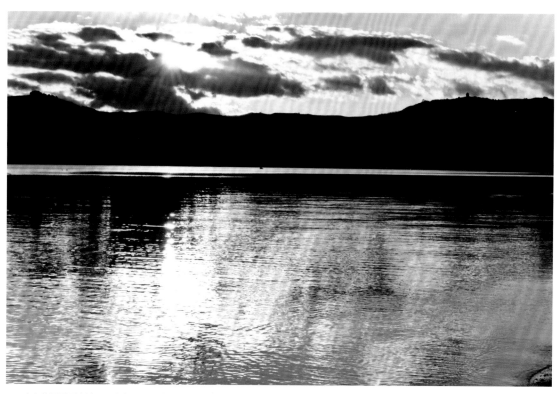

✤ 丰富的影调层次让画面变得更具活力，乌云遮日的景象仿佛就在眼前。

光圈: f/8	快门: 1/250s
焦距: 200mm	感光度: ISO 200

画面的影调层次与用户所拍摄对象自身的明暗层次有关，但也与相机的设定及曝光程度有密切的关系。当相机设定较大的反差时，一般情况下所拍摄画面的影调层次会非常明显，但明暗层次之间的过渡会比较生硬；当曝光过度或曝光不足时，画面的影调层次会有很大的损失。

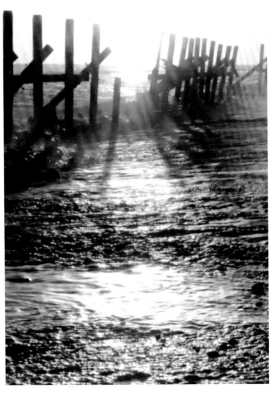

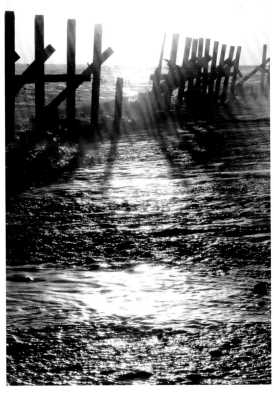

默认设置 提高锐度和反差

❖ 在相机中设定较高的锐度和反差，会比较有利于在光线下表现出更为丰富的影调
　层次。

光圈：f/5.6	快门：1/500s
焦距：50mm	感光度：ISO 200

▶ 质感——描绘逼真画面

物体的质感有光滑和粗糙、清澈和污浊、刚硬和柔软等，不同的质感给人的感觉不同。岩石、海洋、雪、木头等都是天然质感，绸缎、琉璃、塑胶等都是人工处理后表现出来的质感。摄影作品所表现的物体质感是指物体表面的结构感，让画面逼真，用视觉引发触感的神奇效果。

方法一：靠近拍摄寻找质感

当我们靠近一个东西仔细地看时会看到很多细节，例如雪的细小的空隙、丝绸规整的编连组织、树叶碎小的脉络、纸张的纹理、皮肤的毛孔等都能清晰地看

到，这归功于靠近观察，在拍摄时也是一样的，靠近拍摄也会寻找到被摄物的质感，体现出更加真实的物质感。

❖ 靠近木板上的雪层拍摄树叶，雪的质感和树叶的脉络都清晰地呈现在眼前。

光圈：f/11	快门：1/60s
焦距：24mm	感光度：ISO 400
曝光补偿：+0.7EV	

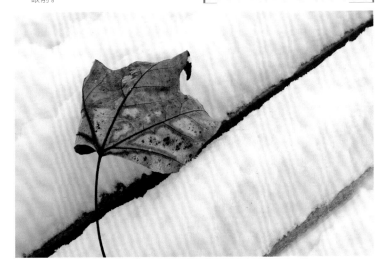

方法二：利用光线突出质感

　　当光线投影在主体表面上时，角度越小，主体的质感越突出，光线越强，质感也会越明显，不同的氛围运用不同角度、强弱的光线来突出物体的质感，摄影师应该学会通过拍摄对象的质感来表达自己的情感。

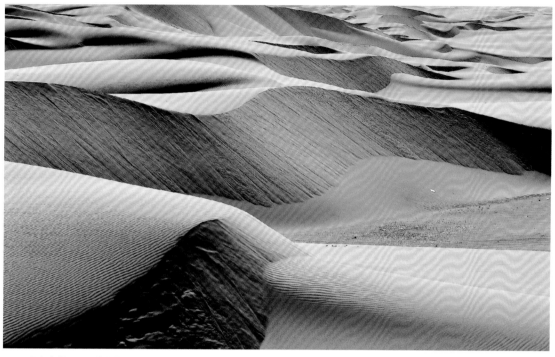

✤ 早晨九点钟，柔和的光线给沟沟壑壑的沙漠覆上了光泽，同时也将沙漠层层厚厚的质感表现出来。

光圈：f/13	快门：1/250s
焦距：70mm	感光度：ISO 200

7.2　构图的三要素——点、线、面

　　构图主要有3个要素，即点、线、面。点是构成图形最基本的元素，线是由最基本的点组成的，进而组成一个面。

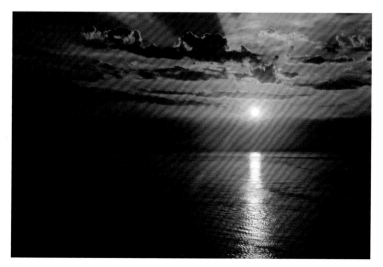

光圈：f/5.6	快门：1/500s
焦距：50mm	感光度：ISO 200

✤ 点、线、面是相对而言的，较大的点可以作为面，将面缩小可以作为点。

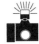
▶ 点——形态基础

点是所有形态的基础。单独点的扩充形成画面中单独的个体，多个彼此孤立的点在画面中又彼此联系和呼应，有的点单个并不突出，只有组成一片才能对画面起到重要的作用；而有的点则作为画面的主体，这样的点在画面中的位置就非常重要，在观看一幅照片时，欣赏者的视觉往往会汇聚到某一个点上，如果将画面的主体点放在视觉焦点上，则会比较引人注目，可以很容易地达到突出的效果。

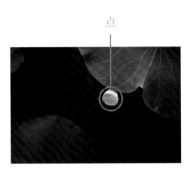

光圈：f/2.8	快门：1/320s
焦距：200mm	感光度：ISO 100

点

❖ 嫩黄的藕在荷叶群的衬托下变成了独立的点，吸引着欣赏者的注意。

▶ 线——视觉要素

在平面图形中，线的种类最多，变化较为多样，例如在拍摄时，起伏的山川线、蜿蜒的河流等都会在画面中抽象为线条。构图学中的线条可以起到装饰、连接、分割、平衡及引导视线的作用，而线条的特性也比较多，不同的线有不同的特点：粗线强劲，细线纤弱；曲线柔情，直线刚直；浓线重，淡线轻，表现在画面构图中都是视觉要素。

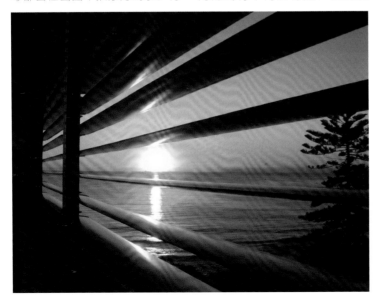

光圈：f/8	快门：1/180s
焦距：30mm	感光度：ISO 100
曝光补偿：+0.7V	

❖ 欣赏者的视线随着百合窗帘的线条看过去，透过缝隙眺望远处的落日。

线

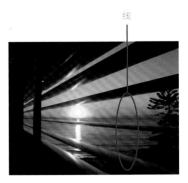

▶ 面——平稳过渡

在照片中，面主要是指具有明显视觉长度和宽度的区域，面可以让欣赏者的视线有自然、平稳的过渡。所有的摄影作品都会具有面，即使是抽象摄影中，虽然画面上只有诸多点、线的组合，但从整体上看也是一张平面。通常来说，一幅风光摄影作品中必然会有几个平面。如果是为了表现面，则面中的元素不宜过多、过杂，色彩和影调以单纯为佳。

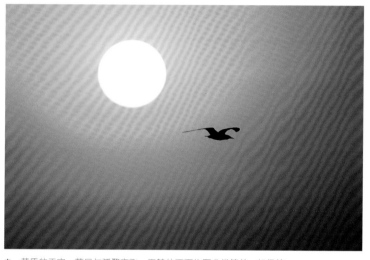

光圈：f/3.2	快门：1/6400s
焦距：400mm	感光度：ISO 100

天空平面

❈ 黄昏的天空，落日与孤鹜齐飞，平静的画面构图非常简单，却很美。

7.3 调整构图

在摄影创作过程中，对构图元素的排列组合是非常重要的一个环节，如何从纷乱的环境中找到值得拍的画面，是一个优秀的摄影师必须要关注的问题。构图离不开主体，那么有主体自然也会有陪体来衬托，需要前景过渡，背景修饰，留白点缀，不同的景物对画面效果有不同的影响，但都是为了构图这一个目的服务的。在拍摄时，需要我们对画面中看到的东西做出自觉的、深思熟虑的选择和组合，然后在实际拍摄中通过调整镜头、设置相机拍摄参数、调整取景范围等技术手段，获得成功的摄影作品。

▶ 主体——表现主题

摄影作品中，主体的作用是让主题深刻地表现出来，往往是画面的中心结构点，其他景物都围绕主体并与其关联呼应。主体有可能是一棵树、一座怪石、一桩树墩、一座桥、一个人、一只小鸟，摄影者通过这些主体鲜明的形象特征体现作品的思想，让欣赏者有所启发、有所感悟。

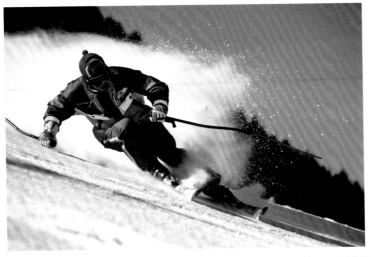

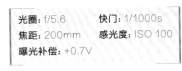

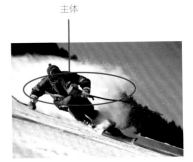

光圈：f/5.6	快门：1/1000s
焦距：200mm	感光度：ISO 100
曝光补偿：+0.7V	

主体

✤ 主体人物在雪场滑雪，摄影者准确地抓拍到他精彩的一幕，表达了生命在于运动的主题。

▶ 陪体——烘托主体

主体固然重要，但如果没有陪体的陪衬，画面将会单调、乏味。陪体能深化主题，让整个画面表达的寓意更加深刻、完整，但陪体的出现绝对不能喧宾夺主，如果气势过大反而会削弱了主体的表现力。

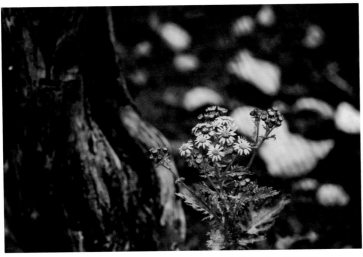

| 光圈：f/4 | 快门：1/1250s |
| 焦距：145mm | 感光度：ISO 100 |

陪体

✤ 娇小的花株在粗壮树根的衬托下显得生命力非常强，表达出一种无畏的精神。

▶ 前景——体现层次

在画面中最靠近镜头的景物称为前景，一般前景的位置能将主体之间的远近距离和层次关系体现出来，让画面变得空间透视感极强。但要注意的是，如果前景靠近实现最前线，那么成像比例自然会很大，所以在运用前景的时候切忌太突出表现前景而分散了欣赏者的注意力。

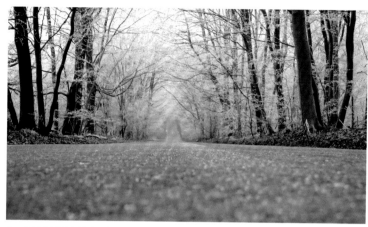

光圈: f/3.2	快门: 1/13s
焦距: 9mm	感光度: ISO 100
曝光补偿: +0.3EV	

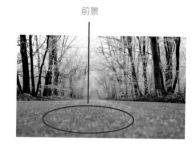

前景

❈ 大片的前景有片片雪花，不仅使画面的空间感很强，还表现出冬天落寞的气氛。

▶ 背景——交代环境

画面的背景通俗地讲就是被摄物体后面的景物。背景在画面中起到至关重要的作用，一个好的背景能烘托主体、交代主体所处环境、增加画面的空间感，反之，会让画面毫无魅力可言。在拍摄人像时，摄影者可以通过适当地虚化背景来突出人物。

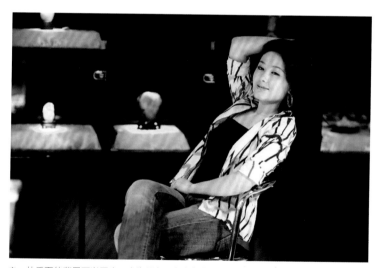

光圈: f/2	快门: 1/125s
焦距: 85mm	感光度: ISO 400

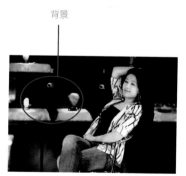

背景

❈ 从后面的背景可以看出，人物是在一个古色古香的房间里，欣赏者可以大胆地想象，她是在博物馆，她是在珠宝玉器店，或者她是在收藏爱好者的家里。

▶ 留白——意境感染

留白指书画艺术创作中为使整个作品的画面、章法更加协调、精美而有意留下相应的空白，即留有想象的空间。摄影中提到的留白是指画面上除了看不到实体对象外的空白部分，将画面中的其他对象联系起来，还能起到突出主体，给有指向性的物体以伸展余地的作用。

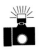

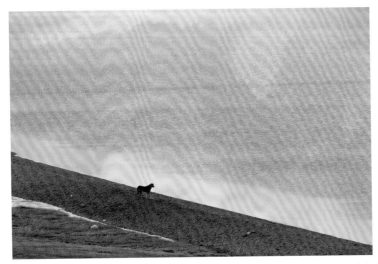

光圈: f/4	**快门:** 1/1250s
焦距: 200mm	**感光度:** ISO 200

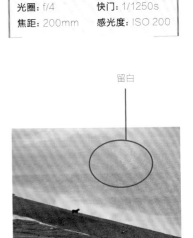

留白

✤　岸边的狗望着遥远的海，右上方的留白不仅让它的视线有足够的延伸，还能让欣赏者好奇它此刻正在想什么。

南宋马远的《寒江独钓图》中只见一只小舟，一个渔翁在垂钓，整幅画中没有一丝水，而让人感到烟波浩渺，满幅皆水，给人以想象之余地，如此以无胜有的留白艺术，具有很高的审美价值，正所谓"此处无物胜有物"。这样的构图手法也一直被摄影爱好者忠爱，运用到自己的创作中，让画面更具有意境。

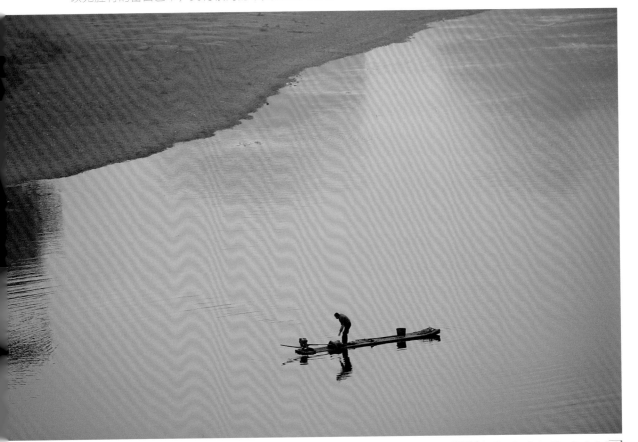

✤　这张照片虽然并没有《寒江独钓图》的浩瀚和苍茫，但这样的留白已经让画面有一番意境在其中了。

光圈: f/2.8	**快门:** 1/100s
焦距: 145mm	**感光度:** ISO 100

7.4 不同拍摄角度的特点

选择拍摄角度实际上是考虑透视和构图的关系，以不同的角度拍摄，透视效果不同，突出的主体也会随着发生改变，仰视和俯视拍摄所呈现给欣赏者的画面也是不同的。

▶ 仰视——强烈的压迫感

仰拍时，相机的位置低于被摄体。在这个高度，被摄体处于相机的上方，透视变化上与俯拍相反，被摄体的高度比实际感觉的要高，易让人产生雄伟、高大的感觉。采用仰拍，天空多占据画面的大部分，并且易摒弃杂乱的背景，使画面简洁，从而更加突出主体。

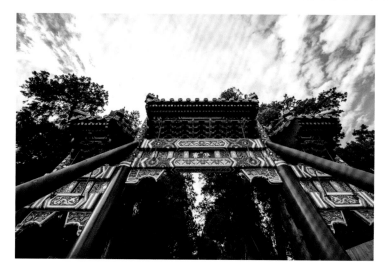

| 光圈: f/11 | 快门: 1/40s |
| 焦距: 12mm | 感光度: ISO 100 |

✜ 画面的建筑物经过仰拍感觉高耸入云，给欣赏者以视觉上的震撼。

▶ 平视——画面身临其境

平视是平行透视，画面比较平稳，纵深感和实际视觉效果基本相符，将欣赏者带入画面，产生舒适、自然的感觉，像是身临其境一般，所以很多摄影者在拍摄风光照的时候喜用平视角度拍摄。

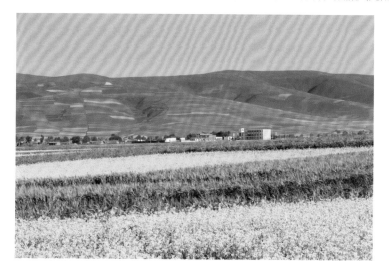

| 光圈: f/4 | 快门: 1/100s |
| 焦距: 170mm | 感光度: ISO 200 |

✜ 前面黄灿灿、绿油油的地仿佛就在脚下，有种触手可及的感觉。

▶ 俯视——空间气势宏大

俯拍时，相机的位置高于被摄体。在这个高度，被摄体处于相机的下方，画面的透视变化很大。俯拍有利于表现地面景物的层次、数量、地埋位置及宏大的场面，给人以深远、辽阔的感受，多用于拍摄山川、河流以及大面积的农田、成群的牧群等。

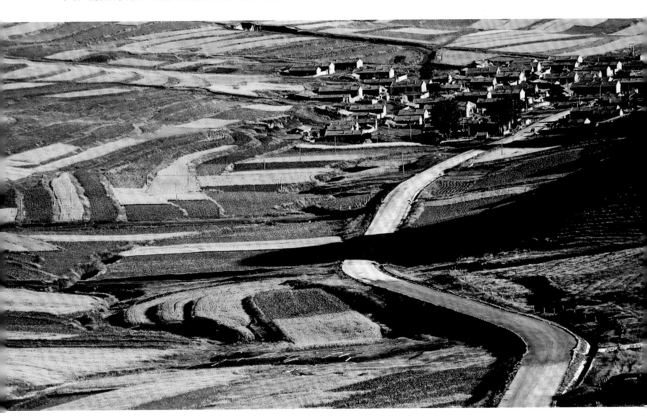

光圈: f/11	快门: 1/180s
焦距: 310mm	感光度: ISO 200

✲ 使用俯拍拍摄村落，能够使画面囊括更多的景物，体现出数量上的优势，使得画面更具空间感。

7.5 画幅

拍摄时，拍摄者首先要对画幅做出选择，画幅通常有横画幅、竖画幅以及方画幅3种类型，前两种画幅最常见。

▶ 横画幅——稳定的方向感

在风光摄影中，为表现宽广的视野和广阔的场景，横画幅被普遍运用，一望无际的草原、连绵起伏的山川、浩瀚无边的大海这些题材都用横画幅来呈现，画面的宽高比例越大，照片的视觉感就越强。

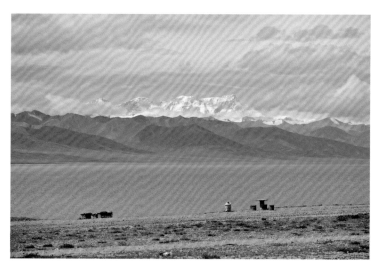

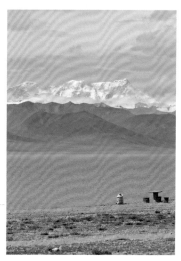

※ 这样的画面很少见到，河川雪山，蓝天白云，是一幅绝佳的大图风景，用横画幅表现
要比竖画幅好很多。

光圈：f/6.3	快门：1/800s
焦距：150mm	感光度：ISO 100
曝光补偿：-0.3EV	

▶ 竖画幅——视线的线条感

竖画幅的纵向线条会将画面中的前景到后景的纵深感夸张地表现出来，能让欣赏者的视线由上到下、由外到内进行观察，竖画幅的构图方式给人以高耸的感觉，这样的构图方式多运用于林木摄影、建筑物摄影中表达宏伟、壮观的意境。

光圈：f/4.5	快门：1/100s
焦距：16mm	感光度：ISO 100

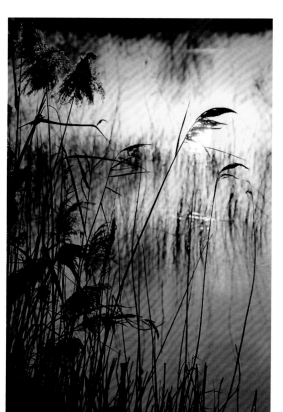

※ 同样的风景，不同的构图，竖幅构图下的芦苇显得高耸壮观，
而横幅构图下显得温婉唯美了许多。

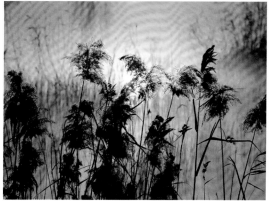

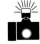

▶ 方画幅——搭配广角镜头

　　方画幅的稳定性是横画幅和竖画幅无法企及的，但它是最呆板的构图方式。正方形构图也有其优点，不仅方便摄影者后期随意裁剪照片，而且搭配广角镜头并在包含大量前景的前提下，能拍摄出具有巨大张力的照片。

光圈: f/11
快门: 1/250s
焦距: 24mm
感光度: ISO 100

※　在正方形构图下，藏族的特色彩旗像一张大网铺天盖地而来，很有气势。

7.6　构图中的对比关系

▶ 大小对比

　　在拍摄的时候根据摄影角度和景物进行选取，将画面中主体与陪衬的大小进行对比，进而突出主体的一种摄影构图方法称为大小对比法。一般情况利用广角镜头，因为广角镜头的透视性能很好，能把画面中近大远小的景物关系表现得淋漓尽致，实现突显主体的目的。

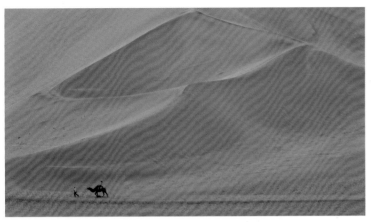

| 光圈: f/18 | 快门: 1/100s |
| 焦距: 120mm | 感光度: ISO 500 |

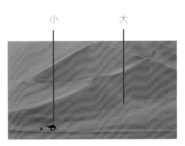

✤ 远远看见两个人和骆驼行走在辽阔的沙漠中，相比之下觉得生命很微小，可见在大自然面前一切都那么渺小，通过大小对比突出了主题。

▶ 远近对比

远近对比构图是指利用拍摄画面中主体、陪体、前景及背景之间的距离感，来强调主体所处的位置和重要性。一般情况下，主体会处于离镜头较近的位置，欣赏者的视觉感受也是如此。由于需要突出距离感，而主体又需要清晰地表现出来，因此，拍摄时焦距与光圈的控制比较重要，焦距过长会造成景深较浅的情况发生，光圈过大也是如此，并且在这两种状态下对焦时很容易跑焦，如果主体模糊，则画面就会失去远近对比的意义。

光圈: f/5	快门: 1/500s
焦距: 160mm	感光度: ISO 160
曝光补偿: -0.7EV	

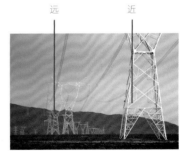

✤ 远处的电线塔和近处的形成明显的对比，电线塔的简洁刚强中带着美。

▶ 虚实对比

虚实对比是对比构图法中最常见的对比方法，就是用虚化的背景和前景来衬托清晰的主体，起到对比效果，引起欣赏者对主体的注意力。虚实对比需要摄影者掌握光圈知识，光圈越大，背景虚化的程度越高；当镜头光圈不足时，可以通过靠近主体或者拉远背景和主体之间的距离达到相同的效果。

| 光圈: f/36 | 快门: 1/2s |
| 焦距: 210mm | 感光度: ISO 50 |

虚　　实

❋ 前景中虚化的彩旗与画面中清晰的藏文形成明显的虚实对比，更突显了主题的醒目。

▶ 明暗对比

明暗对比主要是相机光影和曝光的调整以及控制，通过画面的明暗差异来强调主体的位置和重要性，只要拍摄者拥有正确的曝光条件，慎重选择测光点，使用明暗对比构图是非常好的选择。这样拍摄出的画面略带艺术气息，会吸引欣赏者的注意力。

| 光圈: f/13 | 快门: 1/320s |
| 焦距: 200mm | 感光度: ISO 200 |

明　　暗

❋ 黄昏时刻，一束阳光搭在屋檐的花纹上，强烈的明暗对比让画面有种艺术的神秘感。

▶ 动静对比

动静对比构图主要通过调节相机的快门速度或相机的自身移动来实现，通常是采用高速快门将运动主体"定住"，以动作姿态来表达动势；也可以采用慢速快门，让运动的物体在画面中留下运动轨迹。在体育摄影中，常采用"追随摄影"的方法来表现动感，具有动静对比的画面往往更有生气。

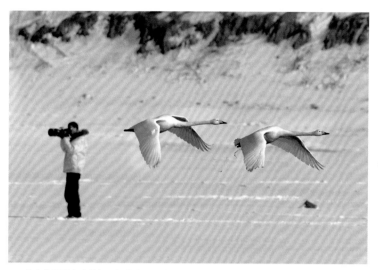

光圈: f/36	快门: 1/2s
焦距: 210mm	感光度: ISO 50

静　　　动

❋ 静态的摄影者主体与飞行的鸟儿形成对比，使得画面更具活力，非常耐看。

7.7　常用的构图方法

在构图学中，几何构图是最简单的构图，以线条、线条组合和形状的方式来刻画和定格景物的位置，用最简洁的构图形成最规律、最美观的画面。

▶ 黄金构图

黄金构图法则是摄影学中最受人青睐的构图法则，是由黄金分割点演变而来的，黄金分割是数学上的一种比例关系，据说黄金分割点是由古希腊学者毕达哥拉斯发现的一条自然规律，在一条直线上，一个点置于黄金分割点上具有艺术性、和谐性。这样具有美学价值的规律被应用于摄影构图，成为大家学习摄影必不可少的构图知识，其他许多构图形式也都是由黄金构图演变而来的。

黄金分割点约位于0.618:1处，是指分一线段为两个部分，使原来线段的长和较长的那部分线段的比为黄金分割。

下图四边形ABCD是一个正方形，取CD的中点G，以G为圆心、GF为半径画圆，与DC的延长线交于F点，延长AB，做直线FE垂直于AB的延长线，交于E点，如此便出现了一个矩形AEFD，而此时CF:DC=DC:AE=0.618:1，在线段DF上，C点被称为黄金分割点。

得出AEFD这个完美的矩形，连接对角线AF，从E点做垂直线与AF交于H点，这样就把矩形分成了3个部分，摄影时，在这3个区域安排画面中的不同平面，这种方式称为黄金构图。

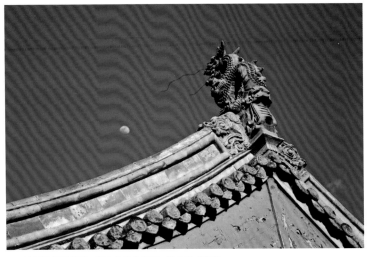

光圈：f/8	快门：1/125s
焦距：105mm	感光度：ISO 200
曝光补偿：-0.5EV	

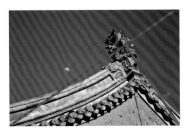

※ 使景物获得准确、经典的黄金排列，是非常必要的。

▶ 三分法

三分法构图是黄金构图法则演变的简化版本，即在构图时根据景物的不同将画面上下或者左右三等分。在拍摄一般风光画面时，天空与地面的交界线通常是非常自然的分界线，常见的分割方法有两种，一种是天际线位于画面的上半部分，也就是说天空与地面的比例是1:2；另一种是天际线位于画面的下半部分，这种分割方法符合人们的审美观，是最受摄影爱好者欢迎的构图法。

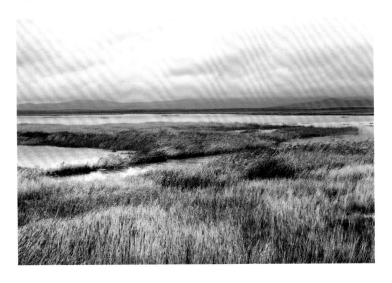

▶ 三角形构图法

三角形构图主要分为正三角形构图和倒三角形构图，也有斜三角构图。这种构图是以3个景物为视觉点连线形成三角形，还有一种解释是将景物放入三点成面的几何构成图形中。三角形构图具有稳定、均衡又不失灵活的特点。

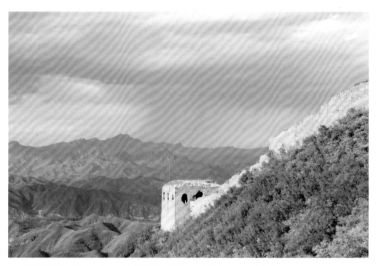

光圈：f/10　　快门：1/100s
焦距：70mm　　感光度：ISO 100

✳ 以三角形构图的方式拍摄山景能够表现出一种稳定、牢固的气势。

▶ 对角线构图法

　　对角线构图是一种反传统的构图方式，把画面的分割线安排在对角线上，能有效利用画面对角线的长度，让画面具有方向感和动感，从而达到突出主体的效果，更加吸引欣赏者的视线，让欣赏者的视线随着对角线的方向移动。对角线构图法常应用于风光摄影，例如拍摄山峰、山坡、河流、花卉等场景。

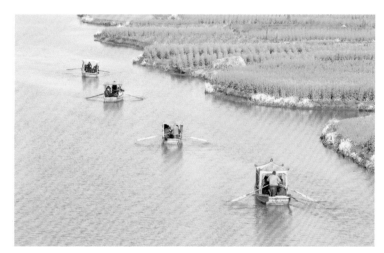

光圈：f/10　　快门：1/160s
焦距：200mm　　感光度：ISO 100

✳ 以对角线构图的主体为画面注入了生命力，画面简洁又不单调。

▶ 水平线构图法

　　水平线构图通常出现在风光摄影中，尤其是在拍摄水平如镜的湖面、辽阔美丽的草原、一望无际的大海时，水平线构图法利用水岸、天际将画面等分，使得画面具有平静、安宁的特点。

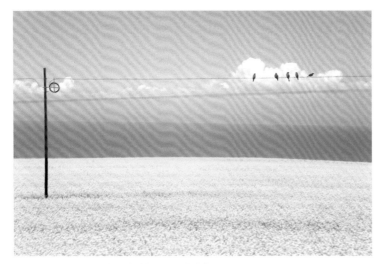

光圈: f/8	快门: 1/226s
焦距: 17mm	感光度: ISO 80

❉ 水平线构图通常会使画面简单干净、非常宁静。

▶ 对称式构图法

对称式构图是指在画面中有一定的对称线，使得画面中的景物具有左右或者上下对称的结构。这种构图法的关键在于将水平或者竖直对称线置于画面的中间，拍摄出的照片平衡对称，最常见的对称式构图是景物与水面的倒影、对称建筑物、特殊风格的物体，但是对称式构图具有呆板的缺点。

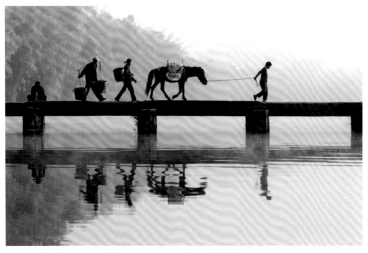

光圈: f/5	快门: 1/250s
焦距: 80mm	感光度: ISO 100

❉ 用对称式构图法拍摄出的画面给人一种协调、完美的感觉。

▶ 放射式构图法

放射式构图也称发散构图、扩散构图，它是以主体为中心、景物向四周扩散形成放射状的构图形式。这种构图方式可以引导欣赏者的目光到被摄主体上，通常用于需要突出主体且较复杂的场景，拍摄者在取景构图时要注意，有时候运用不当也会让画面产生令人压抑、局促的感觉。

| 光圈: f/4 | 快门: 1/500s |
| 焦距: 14mm | 感光度: ISO 500 |

❈　画面干净利落，运用仰拍使主体显得非常突出，高高耸立，极具视觉冲击力。

第

8

章

光影和色彩的艺术

拍摄者学会利用光影和色彩对画面进行构图，再结合之前讲述的各种技术和技巧，才能拍摄出完美的照片。

8.1　光线属性与照片画面的关系

▶ 直射光

直射光是指光线直接照射到被摄体上产生明暗反差强烈的受光面和阴影部分。直射光摄影比较容易表现景物的立体感，勾勒出被摄物的轮廓，雕刻出坚硬的造型，所以直射光也被称为硬光。

直射光摄影示意图

✦　利用直射光勾勒出主体的轮廓形态。

| 光圈：f/4 | 快门：1/640s |
| 焦距：125 mm | 感光度：ISO 100 |

▶ 散射光

散射光是由发光面积比较大的光源发出的光线，这种光不直接接触被摄对象，所以没有明显的高光亮部与弱光暗部，光线较柔和，也被称为软光。散射光的曝光过程是非常容易控制的，但也有一个问题，正是因为散射光太柔软，所以对被摄物体的轮廓和形体并没有明显的表现，这样画面的影调层次会欠佳，一般用来拍摄人物，会有唯美的视觉效果。

光圈：f/29	快门：1s
焦距：46mm	感光度：ISO 200
曝光补偿：-0.33EV	

散射光摄影示意图

✦　散光不会让画面产生明显的阴影，反映了景物的真实色彩和明暗。

▶ 反射光

反射光是指利用道具将光源直接发出的光线进行一次反射，然后才能照射到被摄体上的光，这种利用间接光的配光，与散光照明具有同样的效果。在摄影时给被摄物补光一般都是用反光板，通常情况下反射光要弱于直射光，但强于自然的散射光，使被摄主体获得的受光面比较柔和。反射闪光拍摄自然光线下的人像、静物，使主体人物背对光源，然后使用反光板反射对人物面部补光，能使反差降低，避免直射闪光所造成的明显的阴影。

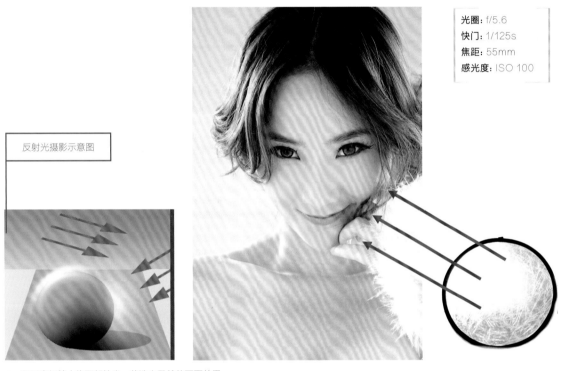

反射光摄影示意图

光圈：f/5.6
快门：1/125s
焦距：55mm
感光度：ISO 100

╈ 用反光板给人物面部补光，营造出柔美的画面效果。

8.2　光线的方向性与摄影

根据光源和相机镜头的方向，我们可以将光线分为顺光、斜射光、侧光和逆光，光线方向不同，则拍摄出的作品效果也不同。

▶ 顺光

顺光摄影是需要摄影者背对光源，光线顺着镜头的方向照亮被摄体，顺光拍摄操作起来比较简单，拍出成功的作品也是比较容易的，但是这样拍摄的物体全部暴露在光线中，而使得照片缺乏影调层次，尤其是在拍摄人物面部时，面部表情和纹理会失去细节导致照片不好看。

散射光摄影示意图

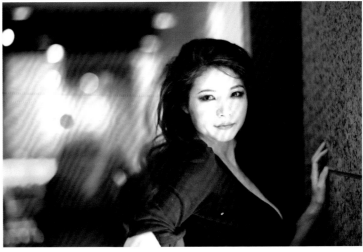

→　顺光下拍摄人像，人物面部受光太强而缺乏影调层次，面部泛白而失去细节。

光圈: f/1.8	快门: 1/30s
焦距: 85mm	感光度: ISO 100
曝光补偿: -0.7EV	

◉ 侧光

　　被摄对象左侧或右侧的光线被称为侧光，这种光线同景物、相机成90°左右的水平角度。这种光线下的景物影子修长且富有表现力，每一个细小的凹凸处都会产生明显的影子。采用侧光拍摄，可产生较强烈的造型效果。在人像摄影中，往往用侧光表现人物的特定情绪，人物脸部明亮部位与暗部位的光比以1:2或1:3为好。

侧光摄影示意图

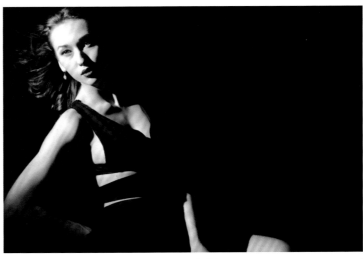

→　取了1:2的明暗比来侧光拍摄，再加上黑色的裙子，人物显得神秘而华贵。

光圈: f/4.5	快门: 1/200s
焦距: 85mm	感光度: ISO 1000

◉ 斜射光

　　斜射光也称前侧光，这种光线投射的方向与景物、相机成45°左右的水平角度，这类光照出现在上午九、十点和下午三、四点左右，这种光线比较符合人们日常生活中的视觉习

惯。在这种光线下，被照明的景物的投影落到斜侧面，有明显的明暗差别，可较好地表现景物的质感。45°侧光可使景物有丰富的影调，突出深度，产生立体感。

光圈: f/5.7	快门: 1/800s
焦距: 80mm	感光度: ISO 100

斜射光摄影示意图

✛　用斜射光拍摄树木，阴影投在斜后方的地上，显得很有立体感。

▶ 逆光

逆光是指从与相机相对方向射来的光线，也就是镜头迎着光线，这种状况极易造成被摄主体曝光不充分。如果掌握好，用逆光拍摄外景和远景，可使画面晶莹透亮、色彩清新、富有生气，被摄对象在明亮的背景前会呈现暗色的剪影，这种高反差影像，既简单又有表现力，会产生一种特殊效果，如果控制不好则会使拍摄失败。

光圈: f/5.6	快门: 1/1250s
焦距: 400mm	感光度: ISO 100

逆光摄影示意图

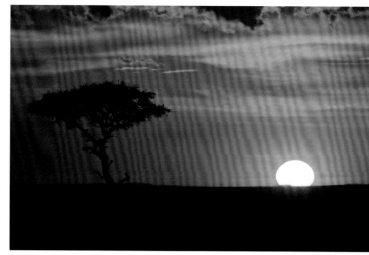

✧　逆光下的剪影作品可以传达神秘、深沉、悠远的意境。

▶ 顶光

　　顶光是指来自主体景物顶部的光线，与镜头朝向成90°左右，晴朗天气里正午的太阳通常可以看作是最常见的顶光光源，

在正常情况下，顶光不适合拍摄人像照片，因为拍摄时人物的头顶、前额、鼻头很亮，而下眼睑、颧骨下面、鼻子下面完全处

于阴影之中，这会造成一种反常、奇特的形态。因此，尽量避免使用这种光线拍摄人物。

光圈: f/11	快门: 1/250s
焦距: 50mm	感光度: ISO 200

顶光摄影示意图

✧　正午的太阳光直射在云海山间，拍摄出的光线效果非常好。

▶ 脚光

　　从被摄体下方射出的光线称为脚光。脚光的光影结构与顶光相反，能使被摄对象产生非正常

效果，属于反常光线，多用于表现特殊的效果。脚光也可作为修饰光使用，修饰人物的眼神、衣

服或头发，在拍摄玻璃柜、水池等对象时，脚光可以增强被摄体的立体感和空间感。

光圈：f/4	快门：1/30s
焦距：16mm	感光度：ISO 1600

逆光摄影示意图

❉　楼下有光束扫上去，营造出一种蓝色的情调，大楼显得高大挺拔，非常有立体感。

8.3　色彩的三属性

　　色彩的三属性是指色彩具有色相、明度和纯度3种属性，这3种属性是界定色彩感官识别的基础。

　　（1）色相：大家日常所称的色彩名即为色相，如洋红、深蓝、金黄等就是不同的色相。色相是色彩的首要特征，是区别各种不同色彩的最准确的标准，事实上，任何黑、白、灰以外的颜色都有色相的属性。

　　（2）饱和度：饱和度是指色彩的鲜艳程度，也称色彩的纯

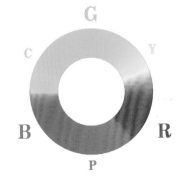

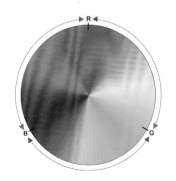

度。饱和度取决于该色中含色成分和消色成分（灰色）的比例。含色成分越大，饱和度越大；消

色成分越大，饱和度越小。饱和度越高，色彩越鲜艳，反之越发灰。

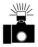

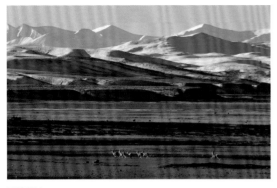

原始照片

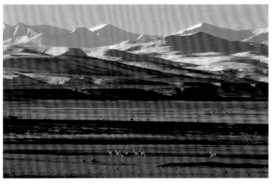

提高饱和度

⁑ 由上面两张照片可以看出，提高饱和度后色彩变得鲜艳了很多。

（3）明度：明度是指色彩的深浅、明暗，它取决于反射光的强度，任何色彩都存在明暗变化。其中，黄色明度最高，紫色明度最低，绿、红、蓝、橙的明度相近，为中间明度。另外，在同一色相的明度中还存在深浅的变化，如绿色由浅到深有粉绿、淡绿、翠绿等明度变化。

（4）纯度：纯度指色彩的饱和程度，光波越长越单纯，色相纯度越高，反之色相的纯度越低。色相的纯度显现在有彩色里。在孟塞尔颜色系统中，无纯度被设定为0，随着纯度的增加数值逐步增加。

色调中间是蓝色，往左加白纯度降低，明度变高；往右纯度变低但是明度也变低。

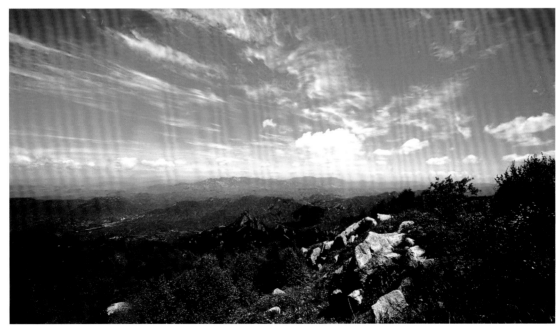

光圈: f/16	快门: 1/90s
焦距: 112mm	感光度: ISO 125
曝光补偿: +0.5EV	

⁑ 从画面上可以清晰地看到蓝色的纯度变化，靠近视线的蓝天纯度高，明度也高，越往远处，纯度和明度越低。

8.4 摄影中色彩之间的关系及组合

人们不仅发现、观察、创造、欣赏着绚丽的色彩世界，还不断深化着对色彩的认识和运用。在拍摄时，色彩的运用是一门重要的学问，通过色彩，可以传达不同的画面情感。自然界中的任何色彩都离不开太阳光线红、橙、黄、绿、青、蓝、紫7种光谱色彩的混合叠加。

▶ 相邻色

色彩的关系除了互补色以外，如果两种颜色在色轮上的位置相近，如红色与黄色、黄色与绿色、绿色与蓝色等，这种颜色关系称为相邻色。相邻色的特点是颜色相差不大，区分不明显，摄影时取相邻色搭配，会给欣赏者和谐、平稳的感觉。另外，使用相邻色搭配时要注意画面色彩层次的构造，因为相邻色看起来颜色非常相近，如红色与橙色，搭配在一起经常让人无法分辨，这样获得的摄影作品往往会缺乏层次，看起来乏味。因此使用相邻色搭配时，还应注意主体与环境的搭配问题，可以通过环境来映衬主体，从而使整个画面富有层次。

✣ 红色与黄色、黄色与绿色、绿色与青色、青色与蓝色等都是相邻色。

▶ 互补色

色彩的互补是指从色轮上来看，处于正对位置的两种颜色，两者相差180°左右，即通过圆心的直径两端的颜色。例如，绿色的互补色是粉红，蓝色的互补色是红色等。在摄影时采用互补色组合，会给欣赏者以非常强烈的情感，视觉冲击力很强，色彩区别明显、清晰。黑色与白色虽然在色轮上没有体现，但在通俗的说法中，也代表了两种摄影色调，并且为互补的关系，这两种色调的摄影作品能够表现出极为强烈的对比关系，视觉冲击力较强。

光圈：f/16	快门：1/250s
焦距：110mm	感光度：ISO 200
曝光补偿：-0.33EV	

✣ 选择蓝色和橙色两个互补色的照片具有很强的视觉对比，画面很有意境，也很耐看。

冷暖色

色轮右边半部分的颜色一般称为暖色调，左边半部分的颜色称为冷色调。色彩的冷暖感觉是人们在长期生活实践中通过联想形成的。

光圈: f/13	快门: 1/30s
焦距: 65mm	感光度: ISO 100
曝光补偿: +1EV	

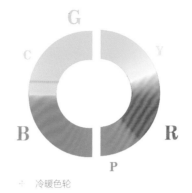

冷暖色轮

（1）暖色：人们见到红、红橙、橙、黄橙、红紫等色后，马上会联想到太阳、火焰、热血等，产生温暖、热烈、危险等感觉。暖色调在喜庆的场景居多，庆典、聚会、仪式等多用暖色系搭配，拍摄照片用暖色的光通常会产生唯美、温馨的效果。

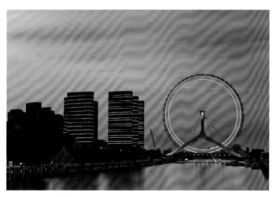

暖色系画面给人以温馨的感觉

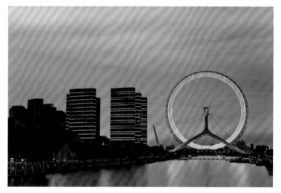

冷色系给人以冷清、理智、平静的感觉

（2）冷色：蓝、蓝紫、蓝绿等色则易让人联想到太空、冰雪、海洋等，产生寒冷、理智、平静等感觉，所以海、陆、空军的制服颜色都是采用这种色系，摄影作品采用这种色系的色彩可以表现出自然、清新的感觉。

8.5　不同色系传达不同的情感

不同的颜色可以表达不同的情感，在实际拍摄中我们一定要注意画面整体色彩的搭配和主色调的选择，下面介绍几种色彩所表达的情感。

红色系

红色的波长最长，穿透力较强，感知度较高。它易使人联想起太阳、火焰、热血、花卉等，产生温暖、兴奋、活泼、热情、积极、希望、忠诚、健康、充实、饱满、幸福等感觉，但有时也被认为是幼稚、原始、暴力、危险、卑俗的象征。红色历来是我国传统的喜庆色彩。

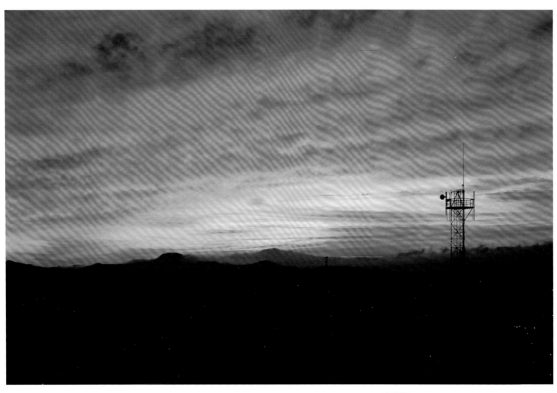

✧ 铺天盖地的霞光映红了云彩，满天都是火热的情调。

| 光圈: f/4.2 | 快门: 1/50s |
| 焦距: 30mm | 感光度: ISO 200 |

▶ 橙色系

　　橙与红同属暖色，具有红与黄之间的色性，它易使人联想起火焰、灯光、霞光、水果等，是最温暖、响亮的色彩，能够让人产生活泼、华丽、辉煌、跃动、炽热、温情、甜蜜、愉快、幸福等感觉，但也会让人产生疑惑、嫉妒、伪诈等消极感觉。

| 光圈: f/6.3 |
| 快门: 1/200s |
| 焦距: 105mm |
| 感光度: ISO 100 |

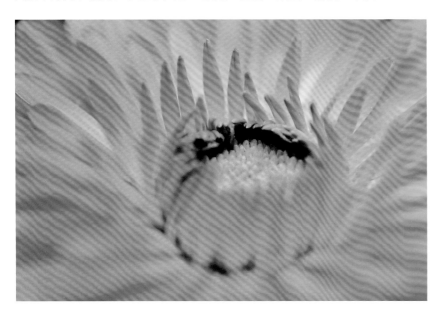

✧ 橙色的花瓣温馨而浪漫，表达出一种舒服的情感。

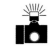

▶ 黄色系

绿色光混合可产生黄光，传达出明朗、豁然、健康的视觉效果，每年的金秋都是充满黄色调的季节，所以黄色给人留下了丰收的印象，象征着收获与成功。在中国，古代帝王御用品几乎都是黄色，黄色代表了地位尊贵、权势显赫。

> 光圈：f/10　　快门：1/250s
> 焦距：200mm　感光度：ISO 100

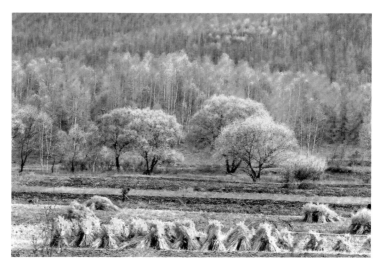

✛ 黄色代表了丰收，麦垛和树林都给人
　幸福的视觉感受。

▶ 绿色系

绿色代表了青春、健康、活泼、生气、发展。绿色是大自然的颜色，无论是春夏秋冬，绿色都有种朝气蓬勃的感觉，是春天希望的颜色，是夏天清新的气息，是秋天自然的过渡，是冬天生命的倔强。绿色的山峦、森林、草原都是风光摄影的画面。

> 光圈：f/11　　快门：1/350s
> 焦距：235mm　感光度：ISO 400
> 曝光补偿：+0.5EV

✛ 绿色的草原一望无垠，是希望的颜
　色，给欣赏者生机盎然的感觉。

▶ 蓝色系

蓝色是永恒的象征，说起蓝色，很多人的第一反应就是一片天、一片海。纯净的蓝色代表了深邃、冷静、理智、安详与广阔。蓝色代表忧郁，这是受了西方文化的影响，这个意象也被运用在文学作品或感性诉求的商业设计中，蓝色的神秘来自于大海与宇宙，深不可测。

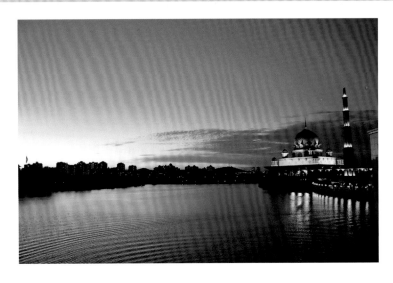

| 光圈: f/8.0 | 快门: 1/400s |
| 焦距: 16mm | 感光度: ISO 200 |

✦ 那海像是倒过来的蓝天，不知海本来是蓝色，还是天染蓝了海，给人神秘莫测的感觉。

▶ 紫色系

　　和西方国家不同，在中国传统文化里，紫色并非正色，而是由温暖的红色和冷静的蓝色组合而成，是极佳的刺激色。紫色代表权威、声望、神秘、高贵、脱俗，摄影作品中紫色较为少见，拍摄一些霓虹灯、花卉或者特殊效果下的朝阳和晚霞才能得到出这种色系的照片。

| 光圈: f/3.5 | 快门: 1/125s |
| 焦距: 90mm | 感光度: ISO 200 |

✦ 紫色的花卉可以表现出神秘、高贵的气质，让人迷恋。

▶ 黑白色系

　　黑白搭配以非常强烈的视觉冲击力出现在欣赏者的眼前，传达出一些复古的文艺渲染感，单纯的色彩搭配朴素、平淡，但能让欣赏者静下心来，将注意力集中到作品的内涵方面。

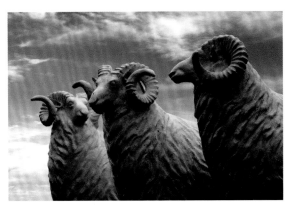

| 光圈: f/29 |
| 快门: 1/100s |
| 焦距: 95mm |
| 感光度: ISO 100 |
| 曝光补偿: -1.3EV |

✦ 黑白色的石雕画面传达出朴素、复古的视觉体验。

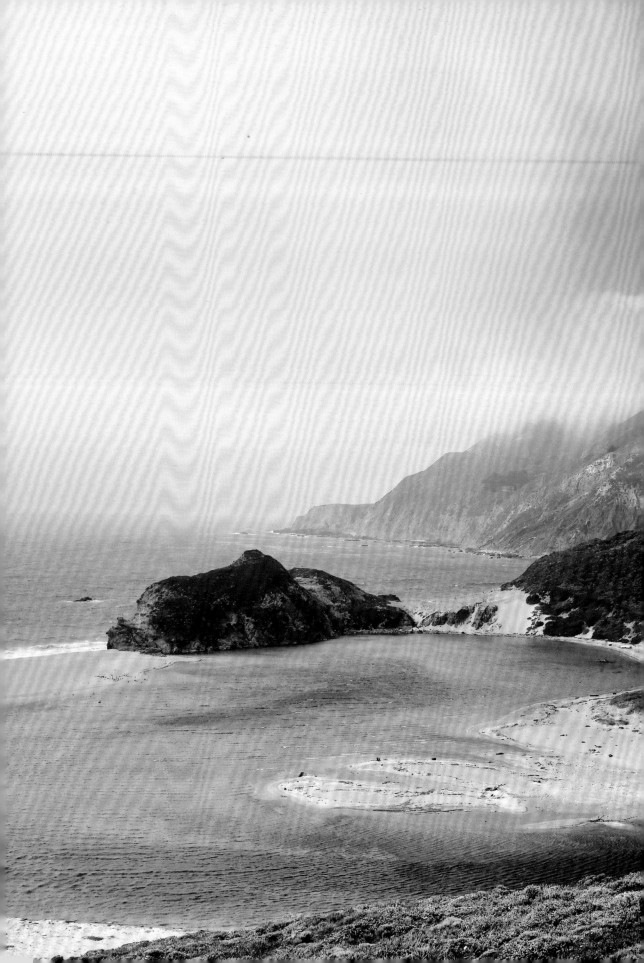

第9章

佳能EOS 6D必备附件的选购与应用

相机附件有摄影包、防潮箱、遮光罩、反光板、三脚架、滤镜、存储卡和闪光灯等，这些附件决定了照片的好坏，因此大家一定要认真选购。

9.1　摄影包

对于影友们来说，摄影包内的相机可以说像生命那样重要，而摄影包的好坏对相机的安全有直接影响，因此选择一个好的摄影包也是至关重要的。

市场上常见的摄影包有单肩包、双肩包和三角包3种类型。

▶ 单肩包

单肩包的空间相对于双肩包小一些，因为单肩携带容易压得人肩膀发酸，所以单肩包一般用于室内或者近程的摄影活动。单肩包一般可以携带一个相机，以及镜头、滤镜、快门线、电池等附件。单肩包的便携性最强，但容量非常有限。

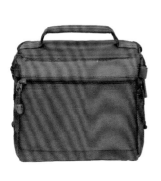

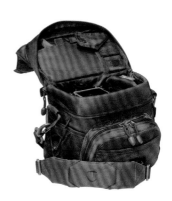

✢　单肩包样图

▶ 双肩包

双肩包的内部构造比较科学，不同的夹层或是隔断可以放置不同的器件，将器件放入后，大小合适、松紧适度，可以避免携带时的来回晃动，有效地保护了摄影器材，并且可以合理地减少携带体积。双肩包是非常便于携带相机的摄影包，包内空间较大，并且双肩能分担器材的重量，不至于太累，便于远行拍摄时使用。

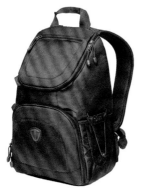

✢　双肩包样图

▶ 三角包

三角包又称为枪包，用于携带单机以及镜头布、滤镜等小配件。三角包体积较小，一般只能携带一个装了镜头的相机，但是便携性较好。这种摄影以便携性为主，外出拍摄时，可以将摄影包放到户外旅行背包中，以节省携带行李的空间。

※ 三角包样图

▶ 摄影包的防水设计

一般比较专业的摄影包都有防雨设计，具有较好的防雨、防水功能，这样可以避免在雨天或者是多水的环境弄湿摄影器材。专业摄影包的防雨罩一般置于包的夹层中，不用的时候收起便于携带，使用时从中拉出即可，非常方便，其重要性也不言而喻。

※ 专业的摄影包防雨罩

▶ 摄影包品牌的选购

市场上比较有名、质量好、价格又划算的摄影包有乐摄宝、国家地理、卡塔、天域、漂流木等。

乐摄宝的包抗撞击、耐磨、防水、不变形、防偷性能好，只是有几款包的背部散热不好，维修不是很方便，如果是国外代购的，基本上没法维修。

国家地理的包外观时尚、做工好、耐久度强、便携性好，但价格昂贵，如果用户想买价格低廉、性价比高的同风格摄影包可以考虑国产漂流木，其外观和国家地理的比较接近，500元左右就能买个不错的双肩背包。

卡塔是以色列军用包，是美国国家地理摄影包的代工厂家，天域是美国军用产品，两者的表面材料都是防弹尼龙，强度、耐磨度是国内品牌无法企

及的，购买时价格是首先要考虑的问题。

　　大家在选购摄影包时要注意以下几点：

- 摄影包面料多为尼龙和纯棉帆布两大类，帆布面料柔软时尚，尼龙便于防水、耐磨、强度较高。摄影包常用的面料规格有420D、600D、1200D、1680D。"D"表示材料的密度指数，数值越高，耐磨性、抗撕裂性越好，强度越大。

- **承载：**同尺寸的摄影包能装的东西越多越好，具体视自身器材的多少和用途而定，不要盲目追求大。

- **做工：**做工精良的摄影包缝纫应该是针眼小而不密、车线笔直、针脚均匀、无多余线头。

- **附件：**高级摄影包的扣具和拉链一般有厂家标识或商标，采用防水拉链，并配有防雨罩。

- **防盗：**好的摄影包还注重防盗性，如隐藏式拉链设计、卡口设计、拉链加上锁套等，尽量做到方便自己不方便别人。

9.2　防潮箱

　　DSLR数码单反相机是较昂贵的精密器材，春、夏、秋、冬不同的温度和湿度都会对它造成一定的影响。如果相机保存不当，会极大地缩短其使用寿命。数码相机机身及其镜头的最佳保存湿度是40%~45%，保存的最佳温度为20℃~30℃，并且要求无灰尘，条件比较苛刻。为了满足这些条件，防潮箱是最佳的选择。在我国东北、西北，特别是南方潮湿多雨的地区，防潮箱更是必不可少的器件。对于高端、专业的摄影器材，因为造价较高，并且更加精密，所以也应该准备一个防潮箱，当摄影器材不用时，应该放入防潮箱保存。防潮箱有简易型、专用型和电子防潮型等多种，用户可根据自己的实际情况来选择防潮箱。

▶ 简易防潮箱

　　简易防潮箱多为塑料材质的简单箱子，其密封性较好，对于要求不是很高的保存环境，这种防潮箱即可满足要求。

▶ 专用防潮箱

　　专用防潮箱一般是各摄影器材厂家生产的金属箱，专为摄影用户定制，密封性更好，造价也更高。

※　简易防潮箱

※　专用防潮箱

▶ 电子防潮箱

电子防潮箱通过控制湿度给摄影器材提供一个良好的保存环境，一般比室温低3℃~5℃，可以将相对湿度控制在40%，不仅干燥洁净，而且长时间不用也不会使镜头发霉，更不会由于潮湿造成电子元件出现故障。

❈　电子防潮箱

9.3　遮光罩

遮光罩是套在相机镜头前起保护镜头、防止光线干扰等作用的器件，有金属、硬壳塑料、软胶等多种材质。在采用逆光、侧光或闪光灯摄影时，能防止非成像光进入镜头，以产生雾霭；在采用顺光和侧光摄影时，可以避免周围的散射光进入镜头；在采用灯光摄影或夜间摄影时，可以避免周围的干扰光进入镜头，另外，还可以在一定程度上防止意外损伤镜头。遮光罩广泛用于逆光摄影，一般可以避免眩光。但是，如果光源距离过近，仍有可能发生眩光现象。眩光是否消除，大家从取景器中即可看到。

莲花形遮光罩　　　　圆筒形遮光罩

❈　镜头的焦距在一定程度上决定了遮光罩的形状，通常情况下，焦距较小的镜头使用莲花形遮光罩，长焦镜头使用圆筒形遮光罩。

9.4　反光板的四大种类

反光板作为拍摄中的辅助设备，其常见程度不亚于闪光灯，根据环境需要用好反光板，可以让平淡的画面变得更加饱满，体现出良好的影像光感、质感。同时，利用它适当改变画面中的光线，对于简洁画面成分、突出主体也有很好的作用。反光板主要用锡箔纸、白布、米菠萝等材料制成，主要有白色、银色、金色、黑色反光板和柔光板等类型。

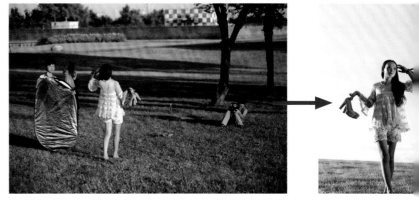

❈　左图用金色反光板给人物左侧补光，右图中人物的左侧有充足的金色光。

▶ 白色反光板

　　白色反光板反射的光线非常微妙，由于它的反光性能不是很强，所以其效果显得柔和、自然，当拍摄需要稍微加一点光的时候，使用这种反光板对阴影部位的细节进行补光。这种情况经常在使用类似窗户光照明时使用，可以让阴影部位的细节更多一点。

✛　白色反光板

▶ 银色反光板

　　当阴天的光线从被摄者头上方射过来，将银色反光板放在被摄者的脸下方，让它刚好在相机视野之外，把顶光反射到被摄者脸上，再加上银色反光板明亮如镜，能折射更为明亮的光，在被摄者眼睛里映现出大而明亮的光，所以银色反光板是最常用的一种反光板。

✛　银色反光板

▶ 金色反光板

　　在日光条件下使用金色反光板补光。与银色反光板一样，金色反光板像光滑的镜子似的反射光线，但是与冷调的银色反光板相反，金色反光板产生的光线色调较暖。金色反光板常用来作为主光，在明亮的阳光下拍摄逆光人像，并从侧面和稍高处把光线反射到被摄者的脸上。用这种反光板有两个作用：一是可以得到能照射到被摄者脸上的定向光线，并且能使被摄者脸上的曝光增加一挡；二是可以减少从背景到前景的曝光差别，这样不会使背景严重地曝光过度。

✛　金色反光板

▶ 黑色反光板

　　黑色反光板是与众不同的，因为从技术上讲它并不是反光板，而是"减光板"或称为"吸光板"。其他反光板是根据加光法工作的，目的是为景物增加光量，而黑色反光板则是运用减光法来减少光量。为什么要使用黑色反光板呢？因为种种原因使人们不得不常常用讨厌的顶光拍摄，采用这种光线拍出的人物常会有"浣熊眼"，通过把黑色反光板放在被摄者头上，可以减少顶光。

✛　黑色反光板

▶ 柔光板

在光线强烈，而又不想调换摄影角度损失背景的情况下，或光线柔和，要减少被摄物投影时可以使用柔光板。柔光板在光线与被摄物之间起到阻隔、减弱光线的作用，可以使光线柔和，降低反差。

＊　柔光板

9.5　三脚架和快门线

▶ 三脚架

三脚架的用途是固定相机，防止在拍摄过程中抖动，可以让拍摄的照片更加清晰。尤其是在拍摄光线比较暗的画面时，需要较长的曝光时间，手持拍摄肯定无法避免晃动，这时三脚架就是一个重要的配置，拍摄夜景、微距摄影、精确构图摄影都离不开三脚架。

从构造上来说，三脚架大体分为云台、中轴和脚管3个部分。

（1）**云台：**云台是三脚架顶部用来放置相机的器件，能用于变换相机拍摄的角度，并精确地定位相机，提供稳定的拍摄环境。云台的材质一般都是合金，高性能的云台是用比铝合金更耐腐蚀、更坚固的镁合金制造的，当然价格肯定比合金的要高。

（2）**中轴：**中轴调节拍摄水平线的高度，相对于脚管长度调节更加方便、容易，但是中轴最好只用来进行水平线的微调，过大幅度地调节会对架子的稳定性造成不良的影响。

（3）**脚管：**三脚架的脚管一般有三节，也有四节的，四节三脚架收起后比三节三脚架的体积更小，便于携带，但是做工复杂、废料，所以价格更高。

云台

中轴

脚管

▶ 三脚架的选购要点

大家在购买三脚架的时候要根据自己的携带空间、拍摄环境、拍摄用途、经济情况等进行选择。

从拍摄用途方面考虑，如果购买三脚架是为了旅游摄影，可以选择购买碳纤维和镁合金材质的三脚架，这种三脚架重量轻、材质坚固；如果定点摄影比较多，则应考虑稳定性等因素，不锈钢材质的三脚架即可满足要求，这种三脚架稳定性高，但不便于携带。小型三脚架大多是铝合金、镁合金和碳纤维3种类型。碳纤维、镁合金三脚架的重量较轻，材质坚固、可靠，耐用性强，深受广大摄影爱好者的喜爱。但这两种材质成本较高，价格会比同型号的铝合金三脚架要高。

金属三脚架

❖ 金属材质的三脚架，价格相对便宜，并且稳定性较好，但往往重量较大，不便于携带。

碳纤维三脚架

❖ 碳纤维三脚架的稳定性和便携性都相对较好，是外出旅行携带的首选三脚架，但这一类型的三脚架价格昂贵，大家需量力购买。

▶ 快门线

拍摄夜景时，即使使用三脚架了，在按下机身快门的时候，也难免会产生震动而影响拍摄，快门线可以解决这个问题，它以线控的方式控制相机拍摄，避免拍摄者直接接触相机表面而引起震动，只需要轻轻按下快门线上的快门，就可以在使用B快门LOCK功能、间隔时间摄影、计时摄影时轻松拍摄。

Canon EOS 6D支持RS-80N3快门线，80cm的线长，可以在使用超长焦镜头、微距摄影和B门曝光时防止相机震动，遥控开关操作起来就像快门按钮一样，允许半按和完全按下。它还拥有快门释放锁、B门模式等功能。

❖ 快门线 RS-80N3

光圈：f/6.3	快门：30s
焦距：60mm	感光度：ISO 200

❖ 对于这种精确构图、长时间曝光的场景，需要使用三脚架和快门线辅助拍摄才能拍出来。

9.6　滤镜的种类和选购

▶ 滤镜的种类

　　由于滤镜对于镜头所起的作用不同，因此滤镜也分为多种，例如有起保护作用的UV滤镜，也有起滤光作用的偏光滤镜等。

1. UV滤镜

　　UV（Ultra Violet Filter）滤镜有两个作用，其一是滤除光线中的紫外线；其二是保护镜头镜片不被擦刮、污损。

　　在日光照射很强的时间，光线中的紫外线成分较多，如果不带滤镜拍摄，可能会使拍出来的照片偏蓝，此时如果在镜头前加UV滤镜，则可以避免发生这样的情况。

　　在拍摄时，可能会遇到风沙、阴雨等天气，如果不给镜头加以保护，尘土或水汽可能进入镜头，造成擦刮或是污损，此时加一片UV滤镜，也可以有效地保护镜头。

❖ UV滤镜加装在镜头前可以防止紫外线损伤镜头内的化学镀膜，还可以防止风沙磨损最前端的光学镜片。

3. 减光滤镜

　　顾名思义，减光滤镜就是要减少进入镜头的光线，达到想要的摄影效果。减光滤镜一般是中性灰色滤镜，在光线过强的场景中，即使缩小光圈也无法获得更慢的快门效果时，可以通过加入减光滤镜来减少光线的进入量，从而获得更慢的快门效果。

2. 偏光滤镜

　　摄影者经常遇到照片色彩和饱和度不足、拍摄对象反光严重等问题，而这又不是拍摄技术以及相机本身所造成的，此时可能需要通过偏光滤镜进行调节。

光圈: f/1.4	快门: 1/160s
焦距: 35mm	感光度: ISO 500

❖ 使用偏光滤镜可以消除玻璃或者水面上的反光以及倒影，能够将玻璃后的景物拍摄得很清楚。

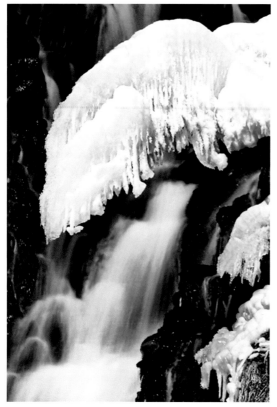
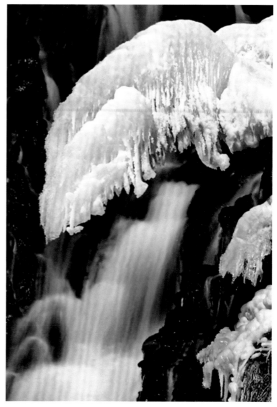

✤ 如果不使用减光滤镜，而使用1s的快门速度直接拍摄会发现曝光过度，所要的瀑布效果被破坏了。在镜头前加装一片减光滤镜后，则可以拍摄出很好的丝织瀑布水流效果。

光圈：f/20	快门：1s
焦距：45mm	感光度：ISO 100

4. 渐变滤镜

渐变滤镜是半边透明、半边为中灰的滤镜，在拍摄半边光线强度较高、半边光线较弱的场景时，需要使用这种渐变滤镜。例如，拍摄晴朗天气里的山川景观时，山的阴影比较暗，而山顶的天空部分亮度非常高，在这样明暗相差非常大的条件下，要想获得整体曝光非常准确的效果非常难，而使用渐变滤镜可以满足拍摄效果。在使用渐变滤镜时，可以根据所拍摄场景中明暗部分的位置旋转滤镜的角度，将灰色部分遮挡住画面中的亮部，透明部分对着画面中的暗部。

不加滤镜，近处　　　　　　加渐变滤镜　　　　　　再拍摄，曝光正常

✤ 天空曝光正常时，近处的山由于光线较暗而曝光不足，此时使用渐变滤镜将天空部分遮住，再用较慢的快门速度拍摄，最终可获得两部分都曝光正常的画面。近处山的阴影比较暗，远处的光线比较强，而远处的天空曝光正常，近处的树荫曝光不足，此时使用渐变滤镜将远处的强光部分用中灰区域遮住，再用慢速快门拍摄，最终可以获得两部分都曝光正常的画面。

▶ 滤镜的选购

滤镜的种类繁多，品牌也数不胜数，大家在选购滤镜时，应该从以下几个方面考虑：

（1）从功能方面考虑。滤镜的种类很多，摄影者应根据自己的需求选择相应的滤镜。例如，如果是想保护镜头、防止灰尘等进入镜头，或是要提高照片的清晰度，则选择UV滤镜；如果要增加画面的饱和度，使天空更蓝、草地更绿，或要消除非金属物体表面产生的眩光，则选择偏振滤镜；如果要减少进入相机的光线，则选择减光滤镜；如果拍摄夜景时，要使灯光的星芒更加璀璨，则选择星光滤镜。

（2）从品牌方面考虑。滤镜的品牌也有很多，比较受欢迎的滤镜品牌有佳能、肯高、保谷、B+W等。国产滤镜的价格相对便宜，但做工参差不齐，国产滤镜品牌有凤凰、大自然、吕氏、麦莎等，摄影者在选购时应看好质量。肯高滤镜的价格适中，用户群广泛，是一般摄影爱好者值得拥有的品牌。如果是摄影发烧友，那么可以选择高档的滤镜品牌，如B+W、天芬等。

凤凰滤镜

肯高滤镜

B+W滤镜

技巧点拨：

不同镜头使用的滤镜口径不同，摄影者应根据镜头的口径大小选购与镜头口径相匹配的滤镜。

9.7 单反文件传输伴侣

▶ 存储卡的选购和应用

数码相机存储照片数据的载体是存储卡，常见的存储卡有SD存储卡、SM存储卡、CF存储卡、记忆棒等。相对于传统相机的胶卷，数码相机的存储卡体积更小，照片存储量更大，并且使用比较方便，容量满后可以随时导入到计算机，然后重复使用。

Canon EOS 6D相机兼容SD存储卡、SDHC存储卡、SDXC存储卡。SD（Secure Digital）存储卡是由松下、东芝和SanDisk公司共同研发的一种全新的存储卡，主流容量在4~32GB。SDHC是"Secure Digital High Capacity"的缩写，即"高容量SD存储卡"，其特点是高容量，目前市面上已经出现128GB的SDHC存储卡。SDXC存储卡不仅拥有超高的容量，而且数据传输速度非常快，不过其价格也相对较高。目前，存储卡的品牌主要有闪迪、金士顿、爱国者等，摄影者可以根据自己的拍摄需要选购不同价位的存储卡。

用户在购买存储卡时，应注意查明各种存储卡与相机的兼容性，另外，许多用户会采用RAW格式储存照片，每张图片会占用较大的空间，一般是18MB左右或者更大，那么应该选用容量较大的存储卡，例如

8GB、16GB等的存储卡。经常摄像的用户还应注意，只有标注CLASS6、CLASS10读/写速度的存储卡才能流畅地支持全高清摄像功能。下面两种存储卡都是比较经济实惠适合用户使用的SDHC存储卡。

❖ 闪迪CLASS6 8GB存储卡

❖ 闪迪CLASS10 128GB存储卡

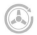

技巧点拨：

由于计算机和相机的格式存在一定的差异，建议摄影者最好在使用新存储卡或其他设备使用过的存储卡时首先对存储卡进行格式化，使之更适合相机的格式；在计算机上读取时不要对存储卡中的图像进行剪切、删除、编辑等操作，更不要和其他设备共用存储卡，以免存储卡的格式混乱，丢失图像。

▶ 读卡器的选购和应用

DSLR（Digital Single Lens Reflex Camera）的标准配件中包含一根USB数据传输线，可以将相机与计算机连接，用于将存储卡中的文件传输到计算机中，但是，有些相机和计算机的连接需要安装驱动程序，使用起来不太方便，如果用户需要经常在不同的计算机上传输文件，建议购买一个读卡器。

读卡器是一种专用设备，有插槽可以插入存储卡，有端口可以连接到计算机。把适合的存储卡插入插槽，在端口与计算机相连并安装所需的驱动程序之后，计算机将把存储卡当作一个可移动存储器，从而可以通过读卡器读/写存储卡。

市面上的读卡器有单一型读卡器和多合一读卡器两种类型，单一型读卡器价格便宜、体积小，但只能读取一种特定类型的存储卡。

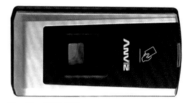

❖ 单一型读卡器

其实更多的读卡器具有多合一读卡功能，可以从数码相机常用的存储卡中读取数据，包括Compact Flash（CF存储卡）、MultiMedia Card（MMC存储卡）、Smart Media（SM存储卡，已停产）、Memory Stick（索尼记忆棒）等，功能更加强大。

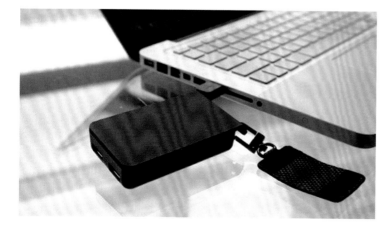

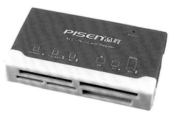

❖ 多合一读卡器

9.8 闪光灯

▶ 认识闪光灯

闪光灯能在很短的时间内发出很强的光线，是相机感光的配件，多用在光线较暗的场合提供瞬间照明，也用在光线较亮的场合给被拍摄对象局部补光。闪光灯外形小巧、使用安全、携带方便、性能稳定。

闪光灯大致可以分为内置闪光灯、外置闪光灯和手柄式闪光灯3种类型，根据类型不同，其功能和性能也不同。使用内置闪光灯会造成相机电量的大量消耗，而且内置闪光灯不支持闪光灯的各种高级功能；外置闪光灯一般位于相机机身顶部，一些高端的外置闪光灯还提供各种高级的功能；手柄式闪光灯常用于照相馆、影楼、婚纱摄影工作室等专业场所。

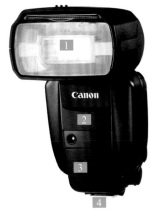

❖ 佳能SPEEDLITE 600EX-RT闪光灯

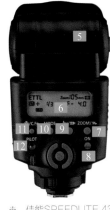

❖ 佳能SPEEDLITE 430EX II

1 **闪光灯灯头**：发射出闪光的位置。

2 **无线感应器**：用于感应相机与拍摄对象之间的距离。

3 **AF辅助光**：在光线不足时发射对焦辅助光，提升相机的对焦速度和对焦准确度。

4 **锁定转环**：用于将闪光灯固定在相机热靴并锁定。

5 **反射角度**：显示当前灯头的角度。

6 **液晶屏幕**：显示相机、闪光灯的当前信息，包括光圈、焦距、感光度等数据。

7 **变焦按钮**：当镜头焦距改变时，闪光范围也会随之变化，用户也可以根据拍摄情况手动设置合适的闪光范围。

8 **电源开关**：开启/关闭闪光灯电源。

9 **高速闪光/后帘同步按钮**：启动高速闪光功能以及用于后帘同步切换。

10 **模式按钮**：可切换闪光灯模式，包括自动、手动、TTL模式等。

11 **照片&功能设置按钮**：根据需要开启/关闭自定义对焦辅助、距离单位显示方式以及液晶屏幕照明等属性。

12 **充电指示/测试灯**：在充电时，显示为绿色，按下此按钮也可以测试闪光灯是否能正常闪光。

▶ 闪光灯的作用

闪光灯的主要作用是用于在光线不足的情况下照亮场景，获得正确曝光的影像，多数数码相机有自动闪光选项，当现场光线不足时，闪光灯会自动弹出、闪光。

很多时候我们使用闪光灯并不是因为光线不足以获得正确曝光，利用闪光灯，采用大光圈可以虚化背景；闪光照射前景正确曝光，突出前景，排除背景干扰；降低反差和调整色温等。

光圈: f/5.6　　快门: 1/100s
感光度: ISO 100

光圈: f/16　　快门: 1/100s
感光度: ISO 100

✥　两张图对比，左图的背景要比右图的模糊许多，就是利用闪光灯采用大光圈虚化背景的效果。

▶ 离机闪光

就闪光灯能够营造的光线效果来看，将外置闪光灯插在机顶热靴上拍摄的好处是可以腾出两手来拿相机，但这样拍摄出的人物面部死白、没有层次、眼睛像兔子、前额出现光斑等。

如果一定要这样使用闪光灯，在前面加一个罩子会好很多，或者把闪光灯灯头向上偏转通过屋顶反射，不过最好的办法是把外置闪光灯从机顶热靴上取下来，高高举起，从前上方向模特打光，就像在影室中拍人像时那样，这种方法称为离机闪光。

✥　开着闪光灯靠近拍摄，犀牛玩具曝光过度，很多细节都看不到了，而使用离机闪光，将闪光灯举起进行拍摄，曝光正常了很多，细节也清晰了起来。

光圈: f/14　　快门: 1/100s
焦距: 33mm　　感光度: ISO 100

离机闪光不仅可以营造一个好的光照环境，还可以改变和控制光线的方向，以无数种角度拍摄，很多光照效果都能满足。

❋ 将闪光灯摆放在不同的位置拍摄能控制光线的方向，从而拍出不一样的画面。左图是闪光灯在上方，将犀牛玩具的细节都表现了出来；右图是从左侧面进行闪光，犀牛玩具投影落在了右侧，这种角度的光线将犀牛的轮廓清晰地勾勒了出来，多了一种神秘感和厚重感。

光圈: f/14	快门: 1/100s
焦距: 33mm	感光度: ISO 100

▶ 闪光指数

闪光指数（Guide Number, GN）是反映闪光灯功率大小的指数之一，好的闪光灯应该输出稳定并可调、色温标准（一般为5500K左右，与日光相同）、回电速度快、可转向、可改变光照范围等。

闪光指数=闪光灯距被摄物距离×拍摄光圈（GN=D×F）

即拍摄光圈=闪光灯指数/闪光灯与被摄物距离（F=GN/D）

例子：使用指数GN =40的闪光灯全光输出作为主灯拍摄，感光度设定在ISO 100，拍摄距离为4m，则正确曝光的参考光圈系数为 40/4 =f/10。

光圈: f/3.2
快门: 1/800s
焦距: 200mm
拍摄距离: 15m
感光度: ISO 100

闪光灯SPEEDLITE 580EX Ⅱ T（GN指数58）拍摄

❋ 使用指数GN =60的闪光灯全光输出作为主灯拍摄，感光度设定在ISO 100，拍摄距离为15m，则正确曝光的参考光圈系数为58/18≈F3.2。

▶ 闪光灯的选购

选购闪光灯，关键在于确定自己需要一个什么类型的、具有多少功能的闪光灯。EOS 6D匹配的闪光灯型号有SPEEDLITE 600EX-RT、佳能SPEEDLITE 580EX II、佳能SPEEDLITE 430EX II、闪光灯SPEEDLITE 320EX、闪光灯SPEEDLITE 270EX II、闪光灯SPEEDLITE 90EX等。

1. 佳能SPEEDLITE 600EX-RT

佳能SPEEDLITE 600EX-RT是佳能的新款旗舰型产品，是SPEEDLITE 580EX II的升级产品。其最大闪光指数是60（ISO 100，以米为单位），闪光覆盖范围对应从广角端20mm到远摄端200mm的视角，在使用广角散光板时，可以覆盖到超广角约14mm。SPEEDLITE 600EX-RT所搭载的自动变焦功能可对所搭配的镜头焦距和相机图像感应器尺寸进行识别，大幅缩短了自动设置闪光覆盖范围的驱动时间。另外，它还搭载了配合高速快门的高速同步、调节闪光量的闪光曝光锁以及±3级的闪光曝光补偿等功能。

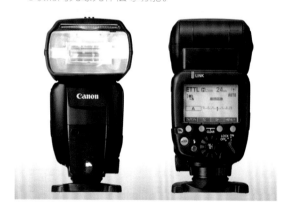

✧ 佳能SPEEDLITE 600EX-RT

佳能SPEEDLITE 600EX-RT的特点如下：

- 无线闪光传输除了有光学脉冲传输方式以外，还增加了无线电传输方式。
- 搭载了无线电传输方式。
- 支持利用无线电传输遥控快门释放时的联动拍摄功能。
- 闪光灯背面的操作面板使用可照明的点阵大型液晶显示屏（172×104点），功能类按

钮采用了背透型照明方式。

- 实现了和EOS-1D X相同级别的高防水、防尘性能。
- 配备了两种色彩滤镜，通过浓度不同的两种橙色滤镜，即使在钨丝灯下进行闪光摄影也可以控制背景颜色。

注：虽然具有一定的防水性能，但是如果在雨天拍摄，请尽量不要将本产品淋湿。

2. 佳能SPEEDLITE 580EX II

这盏闪光灯最大的闪光指数是58（105mm，ISO 100，单位为米），其体积增大、重量变重、用金属脚座、增加了新型热靴快锁结构，并且改良了电池盒盖。580EX II具有前后帘闪光同步、包围曝光闪光、两级手动调整闪光输出、高速同步闪光、频闪闪光等功能。

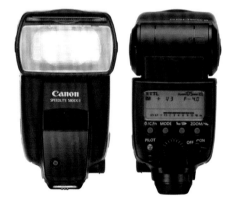

✧ 佳能SPEEDLITE 580EX II

佳能SPEEDLITE 580EX II的特点如下：

- 闪光范围覆盖14-105mm镜头焦距。
- 更短的回电时间。
- 无线多灯闪光控制。
- 全面专业的闪光，支持通过相机设置多种闪光功能。
- 新增外置测光感应器和PC端子、为数码单反相机而优化，根据相机感应器尺寸自动变焦控制，可对相机传递色温信息。
- 优异的防尘、防水性能，小巧轻便，操控性好。

3. 佳能SPEEDLITE 430EX II

SPEEDLITE 430EX II 的最大闪光指数是
43，该闪光灯采用了和580EX同样的电子回路系
统，大幅度降低了同类闪光灯回电时的高频声响，
适合演讲和其他安静场合的拍摄要求，对于资金
有限的6D用户而言可以考虑购买SPEEDLITE
430EX II。

佳能SPEEDLITE 430EX II的特点如下：

- 覆盖24-105mm镜头焦距，可扩展到
 14mm。
- 更短的回电时间（约3秒），更安静。
- 支持通过相机设置多种闪光功能。
- 更方便的快锁装置。
- 使用更可靠的金属触点，闪光更稳定。
- 可作为无线闪光控制系统的从属单元。

❈　佳能SPEEDLITE 430EX II

佳能EOS 6D配镜指南

镜头对于数码单反摄影具有举足轻重的影响力，照片画质与视觉的不同主要来源于镜头的光学品质以及焦距，丰富的镜头群是佳能数码的一大优势。

10.1 镜头分类常识

丰富的镜头群是佳能DSLR数码单反相机的一大优势，可以将不同的单反镜头分为很多种类，比较主流的分类方式有按照是否变焦分类和按照焦距长短分类。

▶ 定焦镜头和变焦镜头

变焦镜头是指在不更换镜头的前提下焦距可以变化的镜头，变焦镜头可以在拍摄时不更换镜头而采用不同的视角、距离进行多种照片风格的拍摄。定焦镜头是指焦距不发生变化的镜头，一般体积较大、重量较重。不同焦段的变焦镜头有不同的功能，一般焦距较短的焦段用于拍摄风光照片，长焦距焦段用于拍摄远处的鸟类、体育题材、舞台题材的照片。

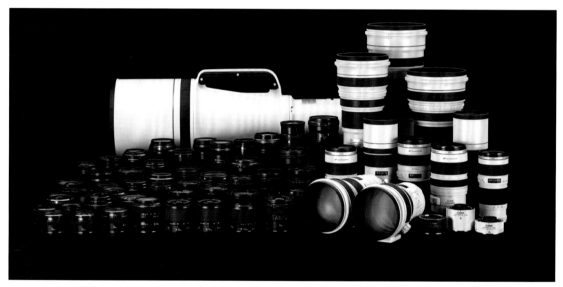

❋ 广角镜头、标准镜头和长焦镜头（望远镜头）

1. 广角镜头

广角镜头一般指焦距在50mm以下的镜头，常见的广角镜头有12-24mm、17-55mm等类型。广角镜头主要用于拍摄风光照片或其他大场景的照片。广角镜头的特点是，视角较大，焦距越短视角越大；景深较深，即照片画面中近处和远处的景物都能显示清楚；透视效果较好，即远处景物与近处景物在大小、清晰方面差别明显，符合物理的透视规律；照片边缘畸变严重，焦距越短这种畸变越严重。

2. 标准镜头

标准镜头一般指焦距在50mm左右的镜头，标准镜头大多为定焦镜头，其成像质量较好，由于之前已经介绍过定焦镜头的特点，这里不再赘述。

3. 长焦镜头

长焦镜头指焦距大于50mm的镜头，一般情况下焦距大于60mm的镜头可称为望远镜头，但随着技术的发展，当前我们所指的望远镜头的焦距一般在100mm以上。体育记者所用的望远镜头的焦距经常在400mm以上。望远镜头的特点是，景深较浅，除了拍摄的对焦点周围比较清晰外，主体后面的背景一般被虚化掉了；透视不符合物理规律，使用望远镜头，主体和远处的背景在照片画面中显示的距离较近，即空间压缩很厉害。

4.鱼眼镜头

鱼眼镜头的焦距非常短，一般在15mm以下。使用鱼眼镜头拍摄照片时被摄景物会产生严重的畸变，但摄影者正是利用鱼眼镜头的这种特征来拍摄特效场面。为使鱼眼镜头达到最大的摄影视角，这种镜头前镜片呈抛物状向镜头前部凸出，与鱼的眼睛颇为相似，"鱼眼镜头"因此而得名。鱼眼镜头属于超广角镜头中的一种特殊镜头，它的视角力求达到或超出人眼所能看到的范围，只是人眼看到的是标准、端正、无变形的景象，而鱼眼镜头拍摄的是带有严重畸变的画面。鱼眼镜头不单是名字特殊，其规格、外观也与众不同。在规格方面，它具有极短的焦距，如6mm、8mm等，可取得超过180°的辽阔视角。在外观上，它最前端的镜片具有极弯曲的弧度，使得用鱼眼镜头所拍摄的图像会有歪曲变形的特点。

在使用鱼眼镜头拍摄时，若水平线的位置在镜头中心点的下方，那么拍出来的水平线会变成向上弯曲；若水平线在镜头中心点的上方，则拍出来的水平线会变成向下弯曲，所以使用鱼眼镜头拍出来的图像，在视觉上会产生极大的震撼力。

▶ 镜头性能测试

MTF是英文单词Modulation Transfer Function的缩写，它是目前最精确的镜头性能测试方法，虽然这种方法无法测试镜头的边角失光和防眩光特性，但可以对镜头的解像力和对比度等进行测试并有一个直观的概念，因此，MTF图可以作为选择镜头时的一个重要的参考指标。MTF测试使用的是黑白渐变的线条标板，通过镜头翻拍进行测量，测量结果即反差还原状况，如果所得影像的反差和测试标板完全一样，则说明其MTF值为100%，如果反差为50%，则MTF值也为50%。其中，0值代表反差完全丧失，黑白线条被还原为单一的灰色。一组MTF会有4条线，即两条虚线和两条实线，每一条实线会有一条相应的虚线。

为了显示镜头在最大光圈和最佳光圈时的效果，通常一个MTF图会包含两组数据，也就是在镜头最大光圈和F8时的8条线。图表从左到右，代表从中心向边角的距离，单位是mm，最左边是镜头中心，最右边是镜头边缘，图表的纵轴表示镜头素质，黑色的4条线代表镜头在最大光圈时的MTF值，蓝色的4条线代表光圈在F8时的MTF值。从粗线可看出镜头的对比度数值，细线则倾向于代表解像力数值。实线和虚线的区别为，实线表示的是镜头纬向同心圆的相关数值，虚线表示的是镜头经向放射线的相关数值。对于镜头来说，MTF曲线"越平越好，越高越好"，越平说明镜头边缘和中心成像越一致，越高说明解像力和对比度越好。

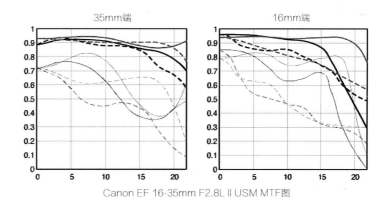

Canon EF 16-35mm F2.8L II USM MTF图

空间频率值	最大光圈		F8	
	纬向	经向	纬向	经向
10 PL/M	——	- - - - -	——	- - - - -
30 PL/M	——	- - - - - - - -	——	- - - - - - - -

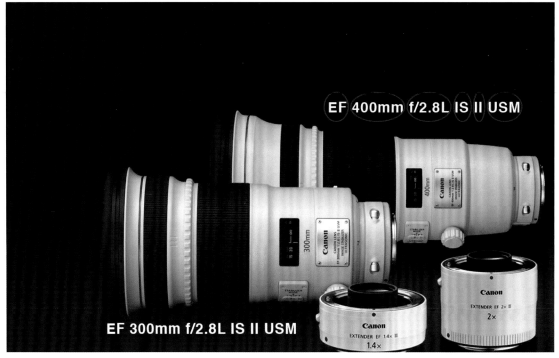

※ 佳能镜头名称解读

- **EF**：Electronic Focus电子对焦，佳能EOS相机的卡口名称，也是佳能原厂镜头的系列名称，其能够应用在全画幅和APS画幅的佳能单反上。
- **400mm**：表示镜头焦距为定焦400mm，变焦镜头为一个焦距的范围，如70-200mm。
- **f/2.8L**：表示镜头的最大光圈为2.8，L表示Luxury，有奢华、豪华的意思，红圈镜头多有这个标志；有的镜头

f后为一个范围，如f3.5-5.6，表示变焦镜头在不同焦距时的最大光圈是可变的、非恒定的，在f3.5-5.6这一范围内。
- **IS**：表示镜头内采用了防抖装置。
- **II**：表示该镜头为2代镜头。
- **USM**：表示镜头内置了超声波马达，对焦更加迅速。

　　数码单反相机的镜头一般都以数字与英文结合的方式进行型号和性能标识，除以上介绍的镜头标识以外，还有许多其他镜头标识，摄影用户应该能够了解英文标识所代表的意义，佳能镜头标识的详细速查表如下。

序号	镜头标识	描　　述
1	AFD	Arc-Form Drive弧形马达，早期的EF镜头都搭载AFD马达，对焦速度不如USM马达，对焦声音也比后者大
2	AL	Aspherical非球面镜片，其作用是减少镜片的数量，在降低重量和减小体积的同时，能提供更好的光学性能。非球面镜片一般用来解决广角和变焦镜头中的眩光和边缘变形等问题。另外，在长焦镜头中也能提高光学素质
3	DO	Multi-Layer Diffractive Optical Element多层衍射光学镜片，佳能于2000年首次将其应用到镜头上，它同时具有萤石和非球面镜片的特性，能有效抑制色散和校正球面以及其他像差，目前主要用在长焦镜头领域，共有3支镜头，即EF 400mm F4 DO IS USM、EF70-300mm F4.5-5.6 DO IS USM、EF800mm F5.6 DO IS USM
4	EF	Electronic Focus电子对焦，佳能EOS相机的卡口名称，也是佳能原厂镜头的系列名称，其能够应用在全画幅和APS画幅的佳能单反上
5	EF-S	APS-C画幅数码单反相机专用的电子卡口，它是佳能专门为其APS-C画幅数码单反相机设计的电子镜头，只能够应用在APS-C画幅的佳能DSLR上，其显著的特点是在接口处有一个白色方形用于对准机身卡位

（续）

序号	镜头标识	描　　述
6	EMD	Electronic-Magnetic Diaphragm电磁光圈，所有EF镜头的电磁光圈控制元件，是变形步进马达和光圈叶片的一体化组件，用数字信号控制，灵敏度和精确度都很高
7	Float	浮动功能，英文全称为Floating System，它是佳能的一种镜头设计方法。在近距离拍摄时，采取浮动设计的镜片会对近距离的像差进行补偿，以获得更优良的图像品质
8	FL	Fluorite萤石，一种氟化钙晶体，具有极低的色散，其控制色差的能力比UD超低色散镜片还要好
9	FP	Focus Preset焦点预置，此功能可以让镜头记忆一定的对焦距离，设置距离以后，镜头便能自动回复到所设置的对焦距离，此对焦回复功能甚至在手动对焦模式下也有效
10	FTM	Full-time Manual Focusing全时手动对焦，拥有全时手动的佳能镜头，可以在AF（自动对焦）状态下手动调整镜头焦点
11	IS	Image Stabilizer影像稳定器，即镜头防抖系统。佳能的第一支防抖镜头是在1995年发布的EF 75-300mm F4-5.6 IS USM，它也是世界上首款防抖镜头
12	L	Luxury豪华，佳能高档专业镜头的标志，也是众多摄影爱好者为它不惜"倾家荡产"的镜头，其标志为镜头前端的红色标线
13	MM	Micro-Motor微型马达，这是传统的带传动轴的马达，比较费电，不支持全时手动对焦，多用于廉价的低档镜头
14	SF	Soft Focus柔焦
15	S-UD	Super Ultra-low Dispersion高性能超低色散镜片，其光学性能接近萤石镜片，一片S-UD镜片的作用与一片萤石镜片的作用相当
16	T-E	Tilt Shift Lens移轴镜头，移轴镜头主要用在建筑、风景和商业摄影领域
17	UD	Ultra-low Dispersion超低色散镜片，两片UD一起使用与用一片萤石镜片的效果相近
18	USM	Ultra Sonic Motor 超声波马达，它分环形超声波马达（Ring-USM）和微型超声波马达（Micro-USM）两种类型。目前，USM超声波马达在佳能镜头上得到了广泛的应用，即使是最低端的业余镜头
19	SWC	亚波长结构镀膜，这是一种采用不同于普通蒸气镀膜原理来防止光线反射的全新镀膜技术，其对镜头特别是广角镜头，在抑制鬼影和眩光方面有着非常重要的意义

10.2　定焦与变焦镜头的特点及实拍技巧

　　定焦镜头是指焦距固定的镜头，其镜头不可伸缩。在使用时，如果确定了拍摄距离，拍摄的视角就固定了，要改变视角画面，就需要拍摄者移动位置，这也是定焦镜头最为明显的劣势。但是，定焦镜头也有很多优点。其一，定焦镜头都比变焦镜头的成像质量好，这是镜头的设计所决定的，变焦镜头由于要考虑所有焦段都要有相对好的成像，因此要牺牲局部利益让整体有一个相对好的表现。所以，定焦镜头的光学品质与变焦镜头相比有很好的优势，特别是在同样的焦距和拍摄条件下更为明显。其二，定焦镜头一般都拥有更大的光圈，在弱光拍摄环境下尤为有用，并且能够获得更浅的景深效果。其三，定焦镜头一般都比涵盖相应焦段的变焦镜头体积要小，重量更轻，更便于携带。最后，使用定焦镜头可以锻炼拍摄者的镜头感，让拍摄者对镜头运用自如。

※　佳能50mm定焦镜头，镜头上只标识了一个焦距数值，代表此镜头为定焦，无法进行变焦操作。

与定焦镜头相对的是变焦镜头，变焦镜头可以通过调节焦距调整被摄景物的画面视角，不用拍摄者移动位置，取景范围可以从广角到长焦任意调整，可以让我们的摄影作品有多样性，使用时不用经常更换镜头即可拉远拉近，非常方便。现在，变焦镜头的光学品质越来越高，而且可以

※ 转动变焦镜头的变焦环，即可改变镜头焦距，拍摄出视角多样化的摄影作品。

选择的变焦镜头涵盖了从超广角镜头到超望远镜头的各种焦段。虽然变焦镜头与定焦镜头相比，所拍摄的画面质量会有所欠缺，但随着技术的发展，当前许多变焦镜头的画质已经逐渐逼近了定焦镜头，可以拍摄出画质绝佳的摄影作品。

10.3　不同焦段镜头的特点及实拍技巧

▶ 广角镜头的特点及实拍技巧

所谓广角镜头是指镜头焦距在50mm以下的镜头，最常见的就是35mm、28mm焦距的镜头，若是焦距在28mm以下，如15mm、17mm的镜头，我们则称为超广角镜头。不管是广角镜头，还是超广角镜头，其取景视角都很大，所以能够比一般镜头涵盖更多的拍摄范围，进而呈现出不同于一般镜头的宽阔效果。

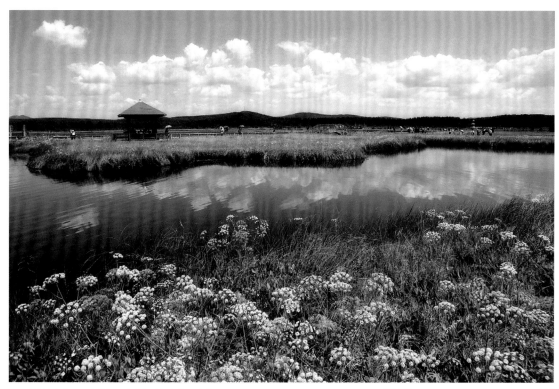

※ 广角镜头使用最多的场景为拍摄大视角的风光作品。

光圈: f/7.1	快门: 1/800s
焦距: 17mm	感光度: ISO 200

▶ 标准镜头的特点及实拍技巧

标准镜头是指拍摄视野与人用一只眼睛所看到的视野范围相近的镜头。通常情况下，全画幅机型的标准镜头焦距为50mm左右，APS画幅镜头的实际标准焦距为40-45mm。标准镜头和人眼的视角相似，透视效果自然，拍摄的画面会有一种平淡的亲切感，

所以标准镜头给人以比较纪实的画面效果，它适合拍摄普通的风景照、人物照，以及平时生活中的抓拍或比较写实的场景，比较难拍出生动活泼的照片。标准镜头的成像质量较佳，对于细节的表现也比较好，并且具有对焦准确、快速等优点。

光圈: f/3.5	快门: 1/200s
焦距: 50mm	感光度: ISO 200

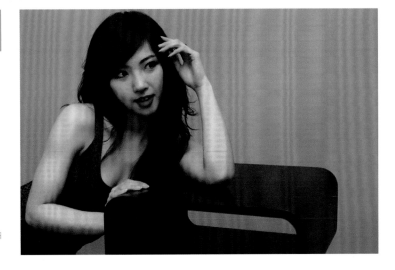

※ 标准定焦镜头的画质极佳，常用于拍摄人像等对画质要求较高的题材。

▶ 长焦镜头的特点及实拍技巧

对于全画幅数码单反相机来说，长焦镜头通常是指焦距为80-400mm的镜头。80-300mm焦距的摄影镜头为普通远摄镜头，300mm以上焦距的镜头为超远摄镜头。一般来说，长焦镜头的视角在20°以内，焦距长，视角小，在同样的距离上能拍出比标准镜头更大的影像。

长焦镜头的特点是，镜头视角小，因此视野范

围相对狭窄；能把远处的景物拉近，使其充满画面，具有"望远"的功能，从而使景物的远近感消失；缩短了景深，把被摄体聚焦点前后的清晰范围限制在一定尺度内，可以更加有效地虚化背景，突出对焦主体；长焦镜头因为镜筒比较长，所以重量较重，价格也相对昂贵；由于景深比较小，在实际使用中比较难以对准焦距，适合专业摄影师使用。

光圈: f/2.8	快门: 1/1000s
焦距: 400mm	感光度: ISO 800
曝光补偿: −0.3EV	

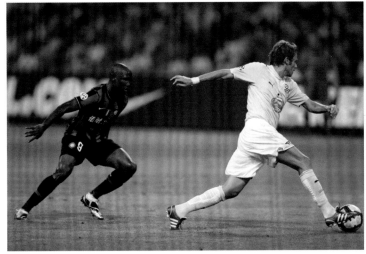

※ 长焦镜头体积较大、重量较重，常用于拍摄远处的景物，在体育比赛时使用较多。

10.4　最为经典的10支镜头

▶ Canon EF 16-35mm f/2.8L II USM

1．规格

- 焦距：16-35mm。
- 视角：108°10'-63°。
- 最大光圈：全程恒定f/2.8。
- 光圈叶片：9片圆形光圈。
- 镜头内部结构：12组16片。
- 最近对焦距离：28mm。
- 最大放大率：0.22倍。
- 滤镜口径：82mm。
- 镜头尺寸：88.5×111.6mm。
- 重量：635g。

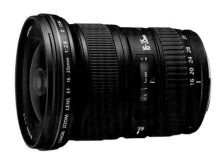

2．镜头结构

○UD超低色散镜片　●非球面镜片

3．MTF图

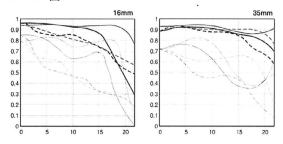

4．镜头特色

　　该镜头是Canon EF 16-35mm f/2.8L USM镜头的全面升级。该镜头使用了两片UD超低色散镜片以及3片非球面镜片，优化的镜片镀膜和镜片位置能有效抑制鬼影和眩光；圆形光圈带来了出色的焦外成像；环形超声波马达、高速CPU和优化的自动对焦算法使对焦安静、快速、准确，实现了全时手动对焦功能。其镜身具有出色的防水、防尘性能，光学系统全部采用无铅玻璃，并且装配了新开发的82mm口径保护滤镜。

光圈：f/2.8	快门：1/2000s
焦距：30mm	感光度：ISO 50

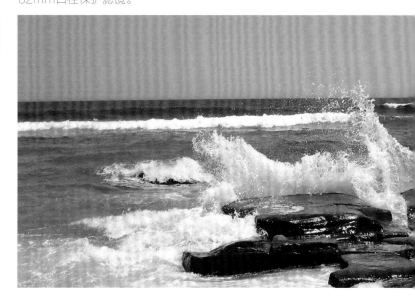

※　使用具有出色的防水、防尘性能的 Canon EF 16-35mm f/2.8L USM 拍摄岩石激起千层浪的画面。

▶ Canon EF 24-70mm f/2.8L USM

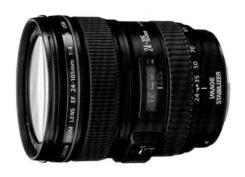

2．镜头结构

● UD超低色散镜片　　● 非球面镜片

1．规格

- 焦距：24-70mm。
- 视角：84°-34°。
- 最大光圈：全程恒定f/2.8。
- 最小光圈：f/22。
- 最近对焦距离：38cm。
- 镜头内部结构：13组16片。
- 最大放大率：0.29倍。
- 滤镜口径：77mm。
- 镜头尺寸：83.2×123.5mm。
- 重量：950g。

3．MTF图

4．镜头特色

该镜头是Canon EF 28-70mm f/2.8L USM镜头的全面升级，是特别为适应数码单反相机设计制造的，同样也适用于传统相机。该镜头使用了一片UD超低色散镜片、两片非球面镜片和优化的镜头镀膜，在全焦距范围内均可达到极高的成像质量和更快的自动对焦速度，并具有良好的防尘、防水性能。其紫边现象控制得相当不错，广角端的桶形畸变和暗角相当轻微，中央部位全焦段成像锐利，只有广角端周边成像稍柔，在光圈收至f/8之后表现良好。

光圈：f/8	快门：1/80s
焦距：56mm	感光度：ISO 50
曝光补偿：-0.7EV	

※ Canon EF 24-70mm f/2.8L USM
在光圈收至f/8之后暗角情况改善了
很多。

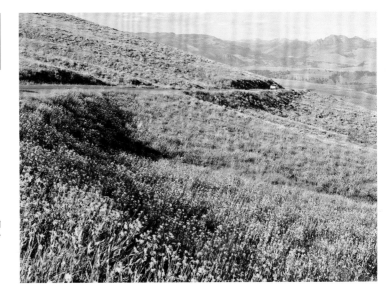

▶ Canon EF 70-200mm f/2.8L II IS USM

1. 规格

- 焦距：70-200mm 视角：34°-12°。
- 最大光圈：全程恒定f/2.8。
- 最小光圈：f/32。
- 最近对焦距离：120cm。
- 镜头内部结构：19组23片。
- 最大放大率：0.21倍。
- 滤镜口径：77 mm。
- 镜头尺寸：89×199mm。
- 重量：1490g。

2. 镜头结构

○ UD超低色散镜片 ● 萤石镜片

3. MTF图

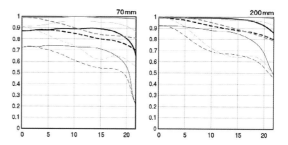

4. 镜头特色

　　该镜头是Canon EF 70-200mm f/2.8L IS USM镜头的升级。该镜头使用了一片昂贵的萤石镜片及5片超低色散镜片，大幅度提高了光学性能。其耐用性和坚固性得到了一定的提升，全新手抖补偿技术的采用实现了换算为快门速度约4级的手抖补偿效果。通过特殊镜片的复合使用，能够对一般镜片很难完全补偿的色像差进行很好的补偿，实现了全变焦区域的高画质。此外，其对焦群采用了UD超低色散镜片，能够对对焦时产生的倍率色像差进行有效补偿，优化的镜片结构及超级光谱镀膜将眩光和鬼影的产生控制在很小的范围之内。

| 光圈: f/2.8 | 快门: 1/50s |
| 焦距: 135mm | 感光度: ISO 100 |

※ 用全新手抖补偿技术的Canon EF 70-200mm f/2.8L IS USM拍摄舞台表演。

▶ **Canon EF 14mm f/2.8L II USM**

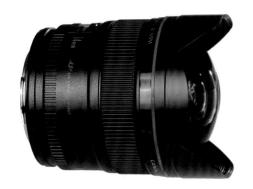

1. 规格
- 焦距：14mm。
- 视角：114°。
- 最大光圈：f/2.8。
- 最近对焦距离：20cm。
- 镜头内部结构：11组14片。
- 最大放大率：0.15倍。
- 滤镜口径：后插式明胶滤镜。
- 镜头尺寸：80×94mm。
- 重量：645g。

2. 镜头结构

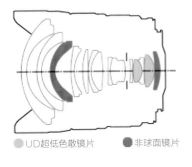

● UD超低色散镜片　　● 非球面镜片

3. MTF图

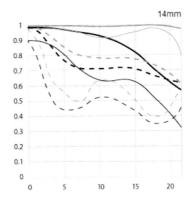

4. 镜头特色

该镜头是佳能L系列超广角定焦镜头，具有优异的光学素质，自动对焦速度更快，超广角镜头易出现的变形，边角暗角等现象都得到了有效改善。通过优化配置镜片位置和采用优化的镜片镀膜，鬼影和眩光也得到有效抑制。该镜头采用圆形光圈，带来出色的背景虚化效果，可全时手动对焦，并具有出色的防水、防尘性能。该镜头采用11组14片的光学结构，其中包括两片UD超低色散镜片和两片非球面镜片。这款镜头有很大的超焦距范围和景深表现力，镜头像场的对角线视角达114°，是目前135单反相机使用的视角最广、焦距最短的校正歪曲像差镜头。高精度的非球面透镜使像场边缘影像的畸变校正近于完美，该镜头对超广角光学系统近摄调焦时易产生的像散差有极好的校正，最近拍摄距离达0.25m（放大率0.1）时，仍有清晰锐利的高像素。而且，在超广角镜头像场中，因相机抖动造成的对影像清晰度的影响变小，有利于在各种光效环境中手持相机灵活地拍摄出清晰的影像，尽显超广角影像效果强烈的摄影特色。该镜头采用电磁光圈，控制AE曝光精确，具有环形超声波马达AF/调焦系统，自动调焦灵敏、静声。另外，它设有便捷的手动调焦环，可以全时手动校正焦点，控制景深效果。

▶ Canon EF 35mm f/1.4L USM

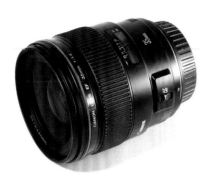

1. 规格

- 焦距：35mm。
- 视角：63°。
- 最大光圈：f/1.4。
- 最近对焦距离：30cm。
- 镜头内部结构：9组11片。
- 最大放大率：0.18倍。
- 滤镜口径：72mm。
- 镜头尺寸：79×86mm
- 重量：580g

2. 镜头结构

● 非球面镜片

3. MTF图

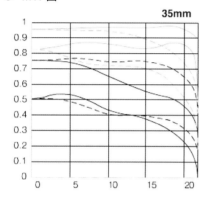

4. 镜头特色

　　该镜头是佳能L镜头系列中的一支具有f/1.4光圈的广角镜头，镜头中包含一片非球面透镜，可以校正像差，浮动系统可以在整个对焦范围内保证很高的成像质量，后对焦和环形超声波马达令对焦更快、更安静，还可以进行全时手动对焦。其做工秉承佳能L系列镜头一贯的优良传统，虽然不像手动机时代的镜头般全副金属装备，但金属骨架外包裹的部分塑料部件给人的感觉更细腻、更柔和，操作感也更加出色。为了保证足够的通光量，EF 35mm f/1.4L的后组也非常大，从后面看出去，通透的镜片非常诱人。该镜头在最大光圈时，成像稍柔，但在收缩光圈至f/8以后，镜头的解像力非常出色，并且中心和边缘的解像力差别不大。该镜头有极强的光线描写能力，是弱光摄影的能手。

光圈：f/1.4
快门：1/500s
焦距：35mm
感光度：ISO 400

※ 在傍晚的室内用Canon EF 35mm f/1.4L拍摄小猫咪，极强的光线描写能力让画面曝光正常。

▶ Canon EF 50mm f/1.2L USM

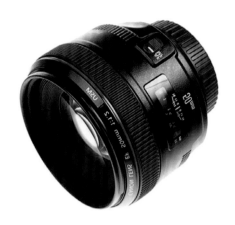

1.规格

- 焦距：50mm。
- 视角：46°。
- 最大光圈：f/1.2。
- 最近对焦距离：45cm。
- 镜头内部结构：6组8片。
- 最大放大率：0.15倍。
- 滤镜口径：72mm。
- 镜头尺寸：65.5×85.8mm。
- 重量：580g。

2.镜头结构

● 非球面镜片

3.MTF图

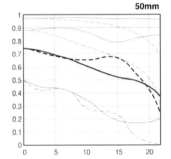

4.镜头特色

　　该镜头是佳能L镜头系列中的一支具有f/1.2超大光圈的标准镜头，镜头中包含一片非球面透镜，可以校正像差，f/1.2的大光圈是佳能现行红圈镜头中的最大光圈，其实佳能早在1989年，就已经发布EF 50mm f/1.0L USM，凭借f/1.0大光圈的显赫规格，在市场上曾经轰动一时，虽然这支镜头现已停产，但仍然被人们津津乐道。但是，由于制造f/1.0大光圈需要相当高的技术，品质极难控制和统一，经常出现失光严重及解像力下降的情况，同时成本高昂，市场反应不太好，因此，EF 50mm f/1.2L USM的推出相当令人期待。该镜头的做工秉承了佳能L系镜头一贯的优良传统，在f/1.2的最大光圈下成像锐利，只是边角有2~3挡的失光，但这并不影响作为标准镜头对于人像和纪实领域的驾驭。特别是当光圈缩小2~3挡之后，中央和边缘均能达到很高级别的清晰解像，同时，色彩饱和度很高，有一种油润感，焦外成像柔和而不失绚丽。该镜头有极强的弱光描写能力，在弱光纪实摄影和人像摄影中可以大显身手。

光圈：f/1.2
快门：1/200s
焦距：50mm
感光度：ISO 100

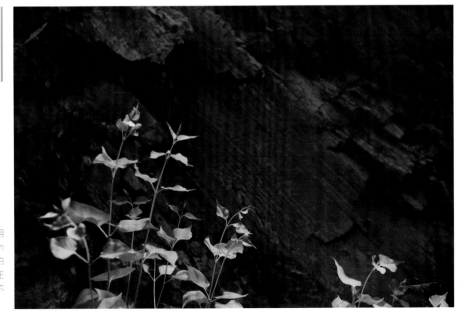

※ 在弱光环境下使用Canon EF 50mm f/1.2L USM拍摄，焦内曝光正常，焦外柔和而不失绚丽。

▶ Canon EF 85mm f/1.2L II USM

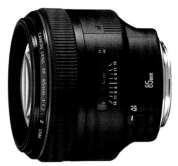

1．规格
- 焦距：85mm。
- 视角：28.5°。
- 最大光圈：f/1.2。
- 最近对焦距离：95cm。
- 镜头内部结构：7组8片。

- 最大放大率：0.11倍。
- 滤镜口径：72mm。
- 镜头尺寸：84×91.5mm。
- 重量：1025g。

2．镜头结构

● 非球面镜片

3．MTF图

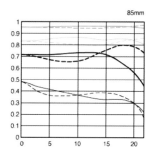

4．镜头特色

该镜头是佳能L镜头系列中的一支具有f/1.2超大光圈的标准镜头，俗称"大眼睛"，号称婚纱和人像摄影镜皇。该镜头做工扎实、手感颇佳，重达1025g，配上84mm的镜身直径，在手里拿着很有分量，质感颇显档次。作为EF 85mm f/1.2L的升级版，EF 85mm f/1.2L II USM显著提高了对焦精度和对焦速度，这对于超大光圈的极浅景深来说有着至关重要的意义。第一代的EF 85mm f/1.2L镜头，由于问世于1989年，对焦速度较慢一直被人诟病。而EF 85mm f/1.2L II USM装备了最新的USM环形超声波马达和进一步改进的对焦算法，对焦速度和精度都有了显著的提高。该镜头在光圈开到最大f/1.2时，中央成像异常锐利，缩小2~3挡光圈后，边缘成像也非常锐利，整体表现不愧"婚纱和人像摄影"镜皇之名。其焦外柔和，堪称完美，同时表现出艳丽油润的色彩，无须后期处理，即可得到色彩饱和、结像清晰的人像佳作。

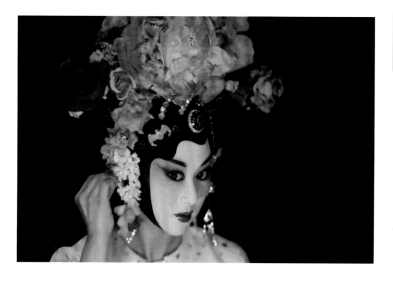

光圈：f/1.2	快门：1/800s
焦距：85mm	感光度：ISO 640
曝光补偿：−0.3EV	

✤ 使用Canon EF 85mm f/1.2L II USM拍摄人像，不需要经过后期处理也可以色彩饱和到令人惊叹。

▶ Canon EF 135mm f/2L USM

4. 镜头特色

Canon EF 135mm f/2L USM镜头做工精细，采用8组10片的镜头结构，并加入了两片UD超低色散镜片，成像表现优异。其750g的重量，非常有平衡感，是拍摄室内体育、舞台人像非常实用的镜头，在人像方面也有不俗的表现。该镜头焦内成像如刀片般锐利，焦外成像如牛奶般柔和，尤其难得的是，在最大光圈f/2.0时，焦内成像依然清晰、锐利，边角的成像也不像广角或标准镜头那样容易产生暗角失光现象，对焦快速、准确。该镜头的价格只有EF 85 mm f/1.2L II USM镜头的一半，但是焦段较长，基本能够达到EF 85mm f/1.2L II USM的焦外虚化效果，只是油润感稍显浅薄，但后期稍加处理即可达到顶级效果，因此具有非常高的性价比，是摄影者值得拥有的一支佳能L级红圈镜头。

1. 规格

- 焦距：135mm。
- 视角：18°。
- 最大光圈：f/2.0。
- 最近对焦距离：90cm。
- 镜头内部结构：8组10片。
- 最大放大率：0.19倍。
- 滤镜口径：72mm。
- 镜头尺寸：82.5×112mm。
- 重量：750g。

2. 镜头结构

● UD超低色散镜片

3. MTF图

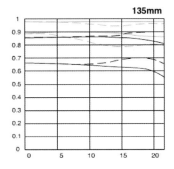

光圈：f/2	快门：1/1600s
焦距：135mm	感光度：ISO 100
曝光补偿：−0.3EV	

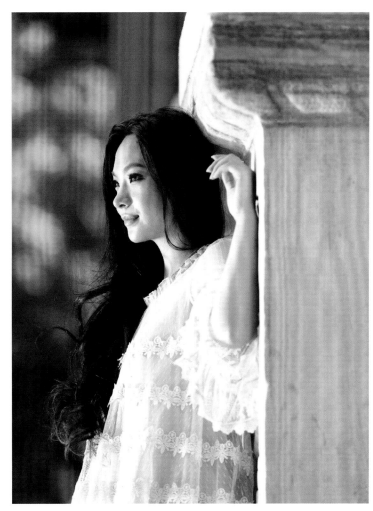

※ 使用Canon EF 135mm f/2L II USM拍摄人像，焦内成像如刀片般锐利，焦外成像如牛奶般柔和。

▶ Canon EF 200mm f/2L IS USM

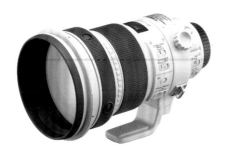

1. 规格

- 焦距：200mm。
- 视角：12°。
- 最大光圈：f/2.0。
- 最近对焦距离：190cm。
- 镜头内部结构：12组17片。
- 最大放大率：0.12倍。
- 滤镜口径：52mm（插入型）。
- 镜头尺寸：208×128mm。
- 重量：2520g。

2. 镜头结构

● UD超低色散镜片　　● 萤石镜片

3. MTF图

4. 镜头特色

　　Canon EF 200mm f/2L IS USM镜头是佳能L级红圈大光圈远摄定焦镜头，其最人光圈为f/2.0，被广泛应用于舞台、人像、体育、生态等摄影领域，可以满足专业摄影师对大光圈、高速度定焦镜头的需求。该镜头的主要部件采用镁合金材

光圈：f/2
快门：1/1000s
焦距：200mm
感光度：ISO 100
曝光补偿：−0.3EV

※ Canon EF 200mm f/2L IS USM镜头焦内成像拥有高解像度，焦外成像柔和而迷人。

料制造，在保证坚固的同时照顾了重量，有一定的便携性能，同时具有良好的密封性，防水、防尘性能非常出色。该镜头采用12组17片的结构，拥有一片昂贵的萤石镜片和两片UD超低色散镜片，对色差现象有很好的校正功能，出色地校正了畸变和色差；优化的镜片镀膜设计和镜片排列位置，确保将拍摄画面的眩光和鬼影降低到最小程度，在拥有极高解像度的前提下，同时具

有适度的反差和色彩；圆形光圈的采用使其焦外成像柔和而迷人。同时，为了提高镜头的应用领域，在第一代EF 200mm f/1.8L USM的基础上，配备了先进的IS光学影像稳定器，实现了相当于提高约5挡快门速度的防抖效果，并具有两种防抖方式的切换。为了保证对焦速度，EF 200mm f/2L IS USM在使用最先进的USM超声波马达的基础上，又在镜身上设置了"焦点预

设"按钮，这在舞台和体育摄影中具有极大的优势。这样就可以固定自己的机位并将焦点对准目标，按下"焦点预设"按钮，镜头便记录下此位置的对焦状态。此后，可以进行其他拍摄，而当移动目标进入此前预设的对焦范围内时，只要转动前端的播放环，镜头便会在不到1s的时间内迅速准确地聚焦预设目标，从而轻松捕捉到精彩的瞬间，极大地提高了拍摄成功率。

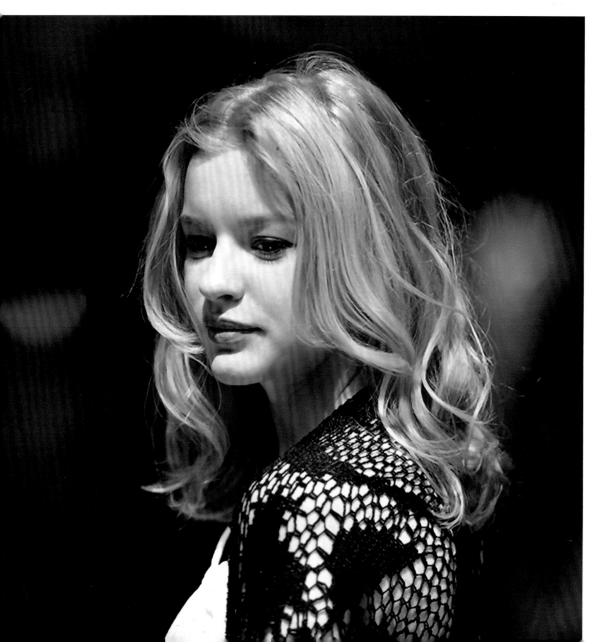

▶ Canon EF 300mm f/2.8L IS USM

1. 规格

- 焦距：300mm。
- 视角：8.3°。
- 最大光圈：f/2.8。
- 最近对焦距离：250cm。
- 镜头内部结构：13组17片。

- 最大放大率：0.13倍。
- 滤镜口径：52mm（插入型）。
- 镜头尺寸：252×128mm。
- 重量：2550g

2. 镜头结构

　UD超低色散镜片　　萤石镜片

3. MTF图

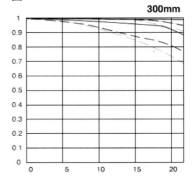

4. 镜头特色

　　Canon EF 300mm f/2.8L IS USM镜头是佳能L级红圈大光圈远摄定焦镜头，最大光圈为f/2.8，在业界被称为"每个摄影人一生都应该拥有的镜头"之一，可见其魅力所在。该镜头被广泛地应用于舞台、体育、生态、风光等摄影领域，特别是在野生动物摄影和室外体育摄影方面具有不错的优势，这得益于其清晰、锐利的图像和柔美的焦外虚化。该镜头的主要部件采用镁合金材料制造，在保证坚固的同时照顾了重量，有一定的便携性，重量仅比Canon EF 200mm f/2L IS USM重30g，同时加入了IS防抖功能，因此在极端条件下可以手持拍摄，具有很高的灵活性。该镜头采用13组17片的结构，拥有一片昂贵的萤石镜片和两片UD超低色散镜片，从根本上解决了色散干扰问题，呈现出高水准的画质，不管是对阴影部分还是高光部分的还原都很出色。该镜头的成像和Canon EF 200mm f/2L IS USM相比可称为"双雄"，解像力非常出色，拍摄动物可以纤毫毕现，同时使用圆形光圈，背景虚化得益于大光圈和长焦距的共同作用而如丝般润滑，柔美异常。

光圈：f/2.8	快门：1/4000s
焦距：300mm	感光度：ISO 100

※　使用Canon EF 300mm f/2.8L IS USM镜头抓到体育运动场上精彩的一幕。

10.5　高性价比的6支EF全画幅镜头

▶ Canon EF 17-40mm f/4L USM

1. 规格

- 焦距：17-40mm。
- 视角：104°－57.5°。
- 最大光圈：全程恒定f/4。
- 光圈叶片：7片。
- 镜头内部结构：9组12片。

- 最近对焦距离：28cm。
- 最大放大率：0.24倍。
- 滤镜口径：77mm。
- 镜头尺寸：83.5×96.8 mm。
- 重量：475g。

2. 镜头结构

UD超低色散镜片　　非球面镜片

3. MTF图

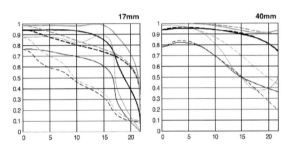

4. 镜头特色

　　Canon EF 17-40mm f/4L USM作为佳能最廉价的两支L级镜头之一，也是佳能f/4变焦"三剑客"之一，一直以来都以极佳的成像质量和超高的性价比，成为全幅EOS单反相机的超值广角变焦镜头的首选。Canon EF 17-40mm f/4L USM使用环形超声波马达驱动，该镜头使用了一片UD超低色散镜片以及3片非球面镜片，成像素质十分出色。在镜头卡口处具有橡胶圈，具有优异的防尘、防潮性能。该镜头在色散、抗眩光和畸变3个方面都做得比较好，同时价格公道，被摄友们誉为"佳能必买最佳性价比镜头"之一。

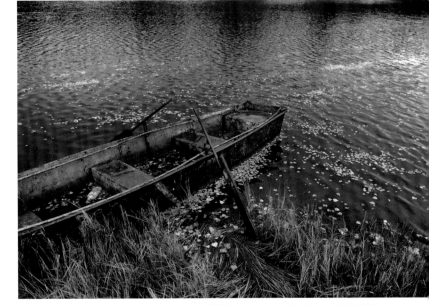

※　使用Canon EF 17-40mm f/4L USM拍摄风光，成像素质非常出色。

| 光圈：f/4 | 快门：1/40s |
| 焦距：28mm | 感光度：ISO 100 |

▶ Canon EF 24-105mm f/4L IS USM

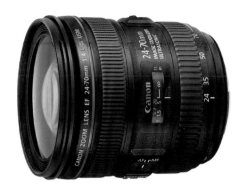

1．规格

- 焦距：24-105mm。
- 视角：23.3°-84°。
- 最大光圈：全程恒定f/4。
- 最小光圈：f/22。
- 最近对焦距离：45cm。

- 镜头内部结构：13组18片。
- 最大放大率：0.2倍。
- 滤镜口径：77mm。
- 镜头尺寸：83.5×107mm。
- 重量：670g。

2．镜头结构

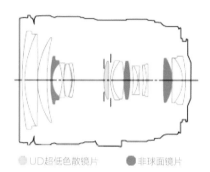

UD超低色散镜片　　非球面镜片

3．MTF图

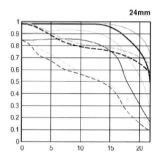

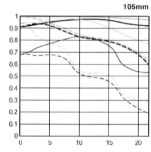

4．镜头特色

该镜头也是佳能f/4变焦"三剑客"之一，有着相当不错的性价比。该镜头使用了一片UD超低色散镜片和3片非球面镜片，可有效降低色散的发生，实现了全变焦区域的高画质。其全新手抖补偿技术的采用实现了换算为快门速度约3级的手抖补偿效果，同时具有三脚架侦测功能，可判断是否使用三脚架进行拍摄，避免了开启防抖后使用三脚架的误操作，这对于其他品牌的防抖技术来讲是一个很方便的设计。其优化的镜片结构及超级光谱镀膜将眩光和鬼影的产生控制在很小的范围内。另外，该镜头采用外变焦、内对焦设计，环形USM马达驱动和全新的AF算法让自动对焦快速而宁静，并支持全程手动对焦。

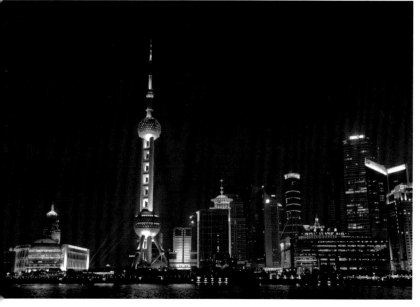

光圈：f/4	快门：1/10s
焦距：40mm	感光度：ISO 1600

※ 使用Canon EF 24-105mm f/4L IS USM拍摄夜景，克服了由于手持拍摄时的抖动造成的照片模糊。

▶ Canon EF 70-200mm f/4L IS USM

1. 规格

- 焦距：70-200mm。
- 视角：12°-34°。
- 最大光圈：全程恒定f/4。
- 最小光圈：f/32。
- 最近对焦距离：120cm。
- 镜头内部结构：15组20片。
- 最大放大率：0.21倍。
- 滤镜口径：67mm。
- 镜头尺寸：76×172mm。
- 重量：760g。

2. 镜头结构

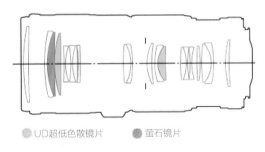

● UD超低色散镜片　　● 萤石镜片

3. MTF图

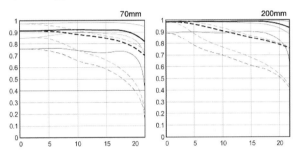

4. 镜头特色

　　该镜头也是佳能f/4变焦"三剑客"之一，被摄友们亲切地称为"爱死小小白"。该镜头使用了一片昂贵的萤石镜片和两片UD超低色散镜片，可有效降低色散的发生，实现了全变焦区域的高画质，同时具有相当高的锐度，全焦段在f/4最大光圈时即具有很高的锐度，光圈缩小至f/5.6即可达到中心跟边缘的画质基本一致，无明显暗角。IS手抖补偿技术的采用实现了换算为快门速度约3级的手抖补偿效果，同时具有三脚架侦测功能，可判断是否使用三脚架进行拍摄，避免了开启防抖后使用三脚架的误操作。其760g的镜身重量很适合手动拍摄，但是由于没有脚架环，在使用三脚架时不是很方便，最好选配一个脚架环。另外，其环形USM马达驱动和全新的AF算法让自动对焦快速而宁静，并支持全程手动对焦。

光圈：f/5.6	快门：1/50s
焦距：85mm	感光度：ISO 100
曝光补偿：-0.7EV	

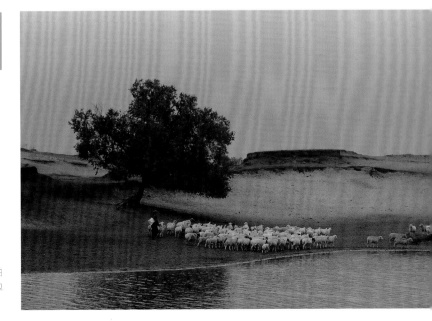

※ 使用EF 70-200mm f/4L IS USM拍摄风光，将光圈调至f/5.6，中心和边缘的画质基本一致，无明显暗角。

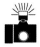

▶ Canon EF 50mm f/1.8 II

1. 规格

- 焦距：50mm。
- 视角：46°。
- 最大光圈：f/1.8。
- 最近对焦距离：45cm。
- 镜头内部结构：5组6片。

- 最大放大率：0.15倍。
- 滤镜口径：52mm。
- 镜头尺寸：68.2×41mm。
- 重量：130g。

2. 镜头结构

3. MTF图

4. 镜头特色

　　该镜头是佳能所有镜头中最为廉价的一款，号称"小痰盂"。但廉价并不意味着质量低劣，与标准变焦的镜头相比，该镜头拥有f/1.8的大光圈，可以实现相当不错的焦外虚化效果，虽然在成像油润度和焦外柔美度上稍逊于佳能标准镜头EF 50mm f/1.4和EF 50mm f/1.2L USM，但价格仅相当于EF 50mm f/1.4的1/4和EF 50mm f/1.2L USM的1/14。其光圈叶片为5片，无法拍摄出接近圆形的焦外虚化效果，同时内部仅有微型马达，不具备超声波马达，没有办法实现全程手动对焦。其镜片仅使用了普通光学镜片，萤石镜片、UD超低色散镜片和非球面镜片与它无缘，因此在防眩光、防色散等方面与两个"老大哥"有一定的差距，特别是在逆光拍摄时尤为突出。这款镜头为塑料镜身，坚固度有些差距，但是镜头重量仅为130g，便携性非常好。也正因为该镜头所具有的"价廉、轻巧、大光圈"三大优势，所以它的不足之处似乎是可以容忍的。

| 光圈：f/1.8 | 快门：1/4000s |
| 焦距：50mm | 感光度：ISO 100 |

※ 使用Canon EF 50mm f/1.8 II拍摄小猫咪活动嘴巴的一幕，焦外虚化效果使嘴巴更加突显。

▶ Canon EF 85mm f/1.8 USM

1．规格

- 焦距：85mm。
- 视角：28.5°。
- 最大光圈：f/1.8。
- 最近对焦距离：85cm。
- 镜头内部结构：7组9片。

- 最大放大率：0.13倍。
- 滤镜口径：58mm。
- 镜头尺寸：75×71.5mm。
- 重量：425g。

3．MTF图

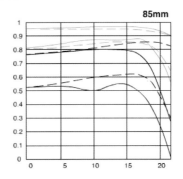

2．镜头结构

4．镜头特色

该镜头是佳能所有镜头中最为廉价的一款人像镜头，价格仅为佳能人像镜皇"大眼睛"EF 85mm f/1.2L II USM的1/6，但廉价并不意味着质量低劣。与涵盖该焦段的变焦镜头Canon EF 70-200mm f/2.8L II IS USM和EF 70-200mm f/4L IS USM相比，该镜头拥有f/1.8的大光圈，可以实现相当不错的焦外虚化效果，虽然在成像油润度和焦外柔美度上稍逊于EF 85mm f/1.2L II USM，且色彩偏淡，有比较明显的紫边现象，但是在光圈全开的情况下就会有相当不错的锐度。对于人像摄影师来讲，该镜头能够应付大多数的拍摄情况。同时在保证镜头重量轻便的前提下，其选用了具有辅助调焦系统的全时手动调焦功能。从材质上来讲，该镜头虽然并未采用萤石镜片、UD超低色散镜片和非球面镜片等高端镜片，但是却取得了相当不错的画质，是一款性价比很高的人像镜头。

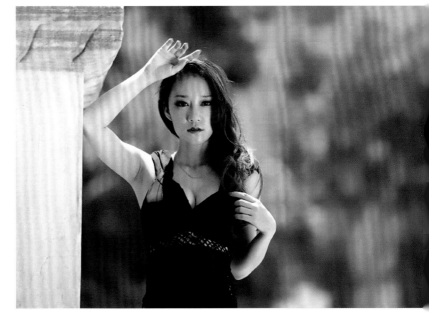

※ 使用Canon EF 85mm f/1.8 USM相当不错的焦外虚化效果突出人物。

光圈：f/1.8	快门：1/1250s
焦距：85mm	感光度：ISO 100

▶ Canon EF 300mm f/4L IS USM

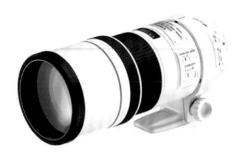

1. 规格

- 焦距：300mm。
- 视角：8.3°。
- 最大光圈：f/4。
- 最近对焦距离：150cm。
- 镜头内部结构：11组15片。

- 最大放大率：0.24倍。
- 滤镜口径：77mm。
- 镜头尺寸：90×221mm。
- 重量：1190g。

2. 镜头结构

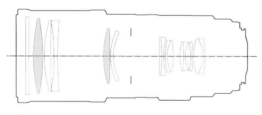

● UD超低色散镜片

3. MTF图

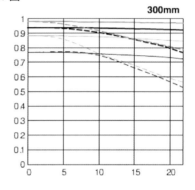

4. 镜头特色

　　该镜头是佳能所有镜头中公认的高性能L级红圈镜头之一，在全开光圈f/4时，即可获得焦内十分清晰锐利、焦外虚化柔和自然的图像，这得益于UD超低色散镜片的选用和镜头镜片的有效组合。该镜头的主要部件采用镁合金材料制造，在保证坚固的同时照顾了重量，重量仅为1190g，比佳能大一级光圈的"同门师兄"EF 300mm f/2.8L USM的2550g大大降低，有着相当不错的便携性能，同时加入了IS防抖功能，是佳能L级红圈镜头中第一款加入这一技术的长焦距镜头，拥有相当于快门2挡的防抖功能，因此，在极端条件下可以手持拍摄，具有很高的灵活性。防抖功能分为两挡，1挡为全方位防抖功能，用于手持拍摄；2挡为水平方向防抖功能，非常有利于追随拍摄。

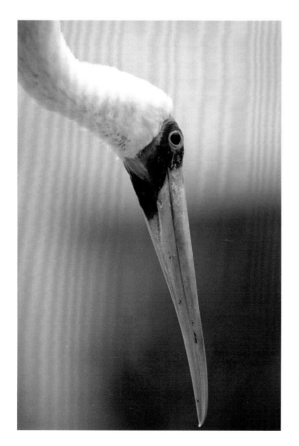

光圈：f/4	快门：1/200s
焦距：300mm	感光度：ISO 160

※ 使用Canon EF 300mm f/2.8L USM拍摄水鸟又长又尖的嘴巴。

10.6　特殊用途、特殊魅力的6支佳能镜头

▶ Canon EF 15mm f/2.8 鱼眼

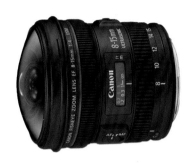

2. 镜头结构

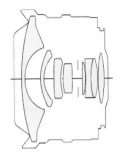

3. MTF图

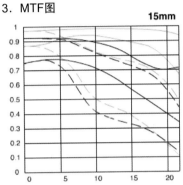

1. 规格

- 焦距：15mm。
- 视角：180°。
- 最大光圈：f/2.8。
- 最近对焦距离：20cm。
- 镜头内部结构：7组8片。

- 最大放大率：0.14倍。
- 滤镜口径：后置明胶滤镜。
- 镜头尺寸：73×62.2mm。
- 重量：330g。

4. 镜头特色

　　该镜头具有180°的视角，能够把镜头前面的所有事物尽收眼底，特别是20cm的最近对焦距离，几乎可以贴着被摄体拍摄，绝对给人以另类和震撼的感觉。其做工精细，金属质感很好，虽然很轻，但是拿在手上丝毫不会感觉轻飘。它虽然不是超声波USM对焦，但是对焦迅速，只是对焦有些噪音。另外，它的色彩还原好，清晰度极高，特别是中心，在光圈全开的情况下有不错的锐度，降低2~3挡光圈后，边缘成像显著提高。由于其前组镜片弧度很大，因此大家要注意不要划伤，同时在使用大光圈时要注意景深，这种弧形的景深有些怪异，需要不断适应。在使用鱼眼镜头时，因为视角非常大，画面中明暗对比的元素较多，所以在进行摄影时，一定要选择中等明暗的位置作为测光点。

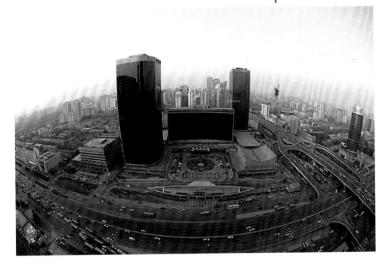

光圈：f/2.8	快门：1/400s
焦距：15mm	感光度：ISO 400
曝光补偿：-0.7EV	

※　在使用鱼眼镜头时，因为视角非常大，画面中明暗对比的元素较多，所以在进行摄影时，一定要选择中等明暗的位置作为测光点。

▶ Canon EF 100mm f/2.8L IS USM 微距

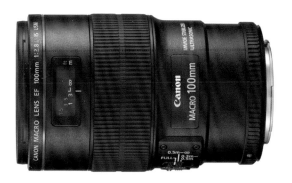

1. 规格

- 焦距：100mm。
- 视角：24°。
- 最大光圈：f/2.8。
- 最近对焦距离：30cm。
- 镜头内部结构：12组15片。
- 最大放大率：1倍。
- 滤镜口径：67mm。
- 镜头尺寸：77.7×123mm。
- 重量：625g。

2. 镜头结构

● UD超低色散镜片

4. 镜头特色

　　Canon EF 100mm f/2.8L IS USM号称《新百微》，是佳能《老百微》EF 100mm f/2.8 USM的升级版本，其最大的亮点是搭载了能够在微距摄影时发挥出良好效果的双重IS影像稳定器的中远摄微距镜头。它是以《老百微》为基础，对其光学性能加以进一步改善而成的，加上防水、防尘结构的导入，使此款镜头最终成为L级红圈镜头。其双重IS影像稳定器能够对在微距摄影等近距离拍摄时产生很大影响的《平移抖动》（垂直于光轴方

3. MTF图

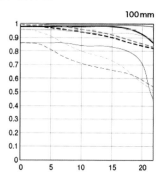

向的抖动）进行补偿，并能够与一般情况下发生的《倾斜抖动》配合发挥很高的手抖补偿效果。因此，《新百微》能够在通常的拍摄距离下实现约相当于4级快门速度的手抖补偿效果，而在普通的手抖补偿机构很难发挥效果的微距摄影时，也能够发挥出良好效果。当放大倍率为0.5时，能够获得相当于约3级快门速度的手抖补偿效果；当放大倍率为等倍（1倍）时，能够获得相当于约2级快门速度的手抖补偿效果。该镜头的内部结构为12组15片，其中包含了一片对色像差有良好补偿效果的UD超低色散镜片，优化的镜片位置和镀膜可以有效地抑制鬼影和眩光的产生。为了保证能够得到美丽的虚化效果，该镜头采用了圆形光圈。镜头的最大放大倍率为1倍，最近对焦距离为30cm，并且搭载了能够迅速、宁静地进行对焦的环形超声波马达，可实现全时手动对焦。

✣ 使用Canon EF 100mm f/2.8L IS USM拍摄蜘蛛，蜘蛛网清晰可见。

光圈：f/2.8	快门：1/800s
焦距：100mm	感光度：ISO 100

▶ Canon EF 400mm f/2.8L IS USM

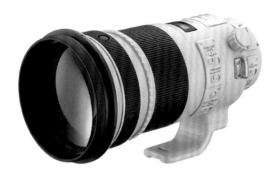

1. 规格

- 焦距：400mm。
- 视角：6.2°。
- 最大光圈：f/2.8。
- 最近对焦距离：300cm。
- 镜头内部结构：13组17片。
- 最大放大率：0.15倍。
- 滤镜口径：52mm（插入式）。
- 镜头尺寸：163×349mm。
- 重量：5370g。

2. 镜头结构

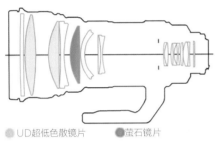

●UD超低色散镜片　　●萤石镜片

3. MTF图

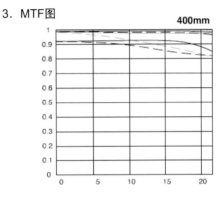

4. 镜头特色

　　佳能EF 400mm f/2.8L IS USM镜头是佳能L级红圈大光圈远摄定焦镜头，最大光圈为f/2.8，被广泛应用于舞台、风光、体育、生态等摄影领域，特别是在生态摄影和赛车摄影方面具有很大的优势，这得益于其清晰、锐利的图像和柔美的焦外虚化。该镜头采用13组17片的结构，拥有一片昂贵的萤石镜片和两片UD超低色散镜片，从根本上解决了色散干扰问题，呈现出高水准的画质，不管是对阴影部分还是高光部分的还原都很出色，圆形光圈的应用，使得焦外高光点异常绚丽，极具画龙点睛之效果。该镜头的主要部件采用镁合金材料制造，同时加入了IS防抖功能，使该镜头成为重量超过5kg的超级"大炮"，在三脚架上的平衡感相当不错。

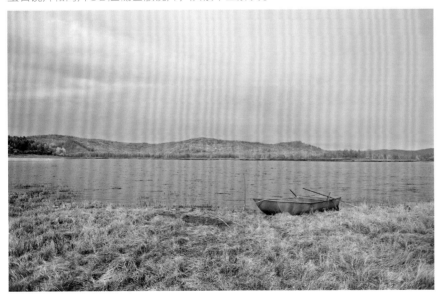

光圈：f/2.8
快门：1/1600s
焦距：400mm
感光度：ISO 100

❉　使用f/2.8大光圈超远距离地定格绝美画面。

▶ Canon EF 600mm f/4L IS USM

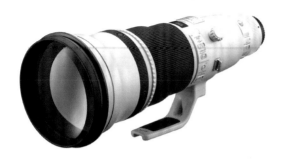

1．规格

- 焦距：600mm。
- 视角：4.2°。
- 最大光圈：f/4。
- 最近对焦距离：550cm。
- 镜头内部结构：13组17片。
- 最大放大率：0.12倍。
- 滤镜口径：52mm（插入式）。
- 镜头尺寸：168×456mm。
- 重量：5360g。

2．镜头结构

● UD超低色散镜片　　● 萤石镜片

3．MTF图

4．镜头特色

　　Canon EF 600mm f/4L IS USM镜头是佳能L级红圈大光圈远摄定焦镜头，最大光圈为f/4，被广泛应用于天文、风光、体育、生态、赛车等摄影领域。该镜头采用13组17片的结构，拥有一片昂贵的萤石镜片和两片UD超低色散镜片，解决了色散干扰问题，可提供较高的解像力及反差。新设计的内对焦系统可以近摄到5.5m。配合EF 2×II增倍镜可把焦距变为1200mm，同时实现自动对焦操作。该镜头的主要部件采用防尘、防水结构的镁合金材料制造，使该镜头成为重量超过5kg的超级大炮，在三脚架上的平衡感相当不错。

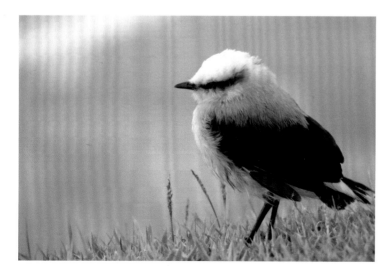

| 光圈：f/4 | 快门：1/125s |
| 焦距：600mm | 感光度：ISO 100 |

❖ 使用Canon EF 600mm f/4L IS USM镜头拍摄，解像力相当出色，拍摄动物可以纤毫毕现。

Canon

IMAGE STABILIZER

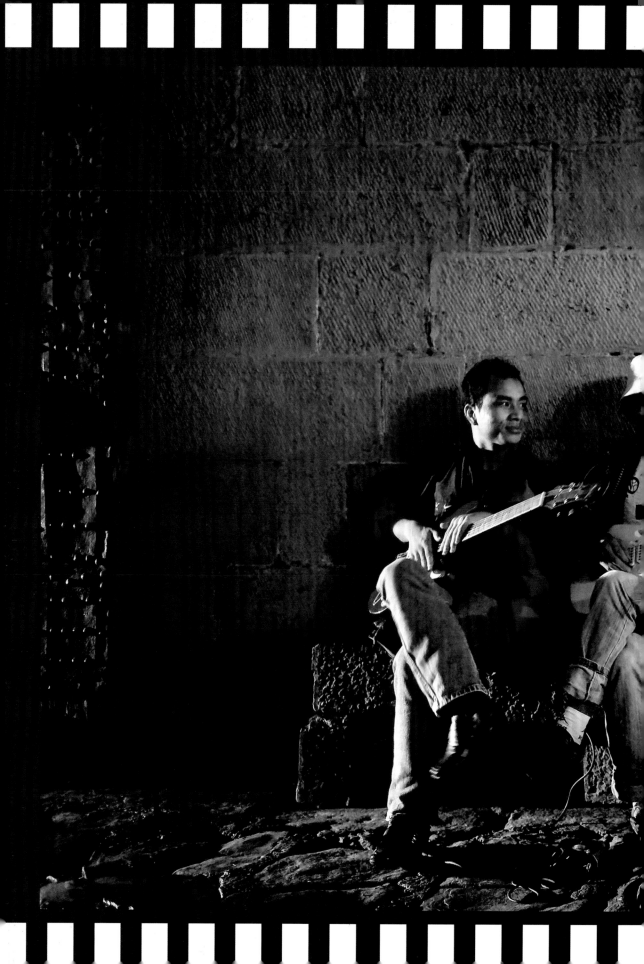

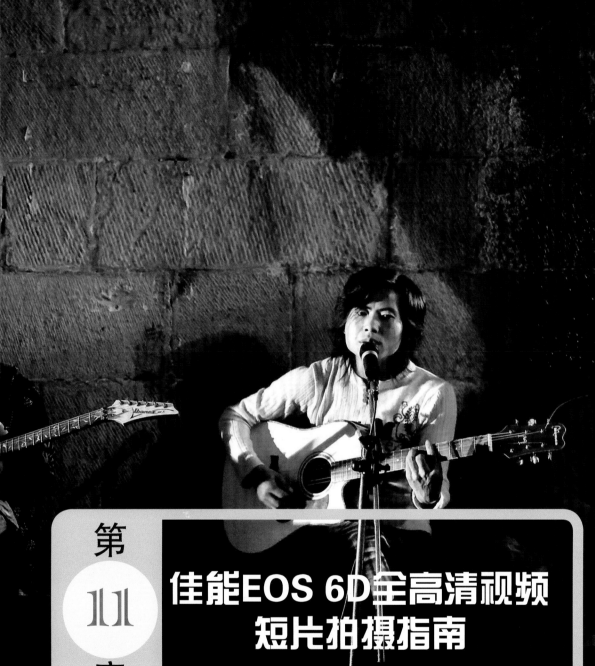

佳能EOS 6D全高清视频短片拍摄指南

使用EOS 6D除了可以拍摄充分发挥全画幅CMOS图像感应器高画
质、高清晰、高感光度特性的1920×1080像素全高清画质外，还可拍摄
高清和标清画质短片。

11.1　EOS 6D视频拍摄菜单设置

▶ 视频制式

　　视频制式又称电视制式、电视广播制式等，可以简单地理解为用来实现电视图像或声音信号所采用的一种技术标准。视频制式不同，其帧频、分辨率、信号带宽、载频、色彩空间的转换关系等不尽相同，且不同的视频制式不能相互兼容。在帧频（fps）上，NTSC制式主要为30fps和60fps，PAL制式主要为25fps和50fps；在分辨率上，PAL制式主要使用720×576，NTSC制式主要使用720×480，PAL制式稍占有优势。在传输时，如果相机的视频制式与电视机的视频制式不符，则不能正确显示图像，因此用户在拍摄和传输视频时，务必要选择正确的视频制式。

　　EOS 6D有NTSC和PAL两种视频制式可以选择，由于中国大陆地区采用的是PAL制式，在中国大陆市场上买到的正式进口的DV产品也都是PAL制式，因此，笔者建议用户在中国大陆地区选择使用PAL制式。

※　选择"视频制式"菜单选项进入，然后选择需要的视频格式。

▶ 显示网格线

　　显示网格线主要有两个方面的功能，一是辅助构图，将水平和竖直分为三等分的辅助线，特别方便在对画面进行三分法构图时进行对照；二是方便摄影者对所拍摄景物的竖直线和水平线进行对照，开启辅助线之后，可以保证所拍摄画面水平或竖直。

　　Canon EOS 6D有多种网格线显示功能，用户在需要时可以使用此功能。

※　设置为"3x3+╫"或"6x4▦"时可以显示网格线，以帮助用户将相机保持在垂直或水平方向；设置为"3x3+对角✳"时，与对角线一同显示网格线，以帮助用户将交叉部分与被摄体对齐并获得更加均衡的构图。

▶ 拍摄短片尺寸和记录时间设置

　　Canon EOS 6D提供了1920×1080　30p/25p/24p三种全高清，1280×720 60p/50p两种高清、640×480 30p/25p两种标清短片记录尺寸，使画面的品质更高，机身也支持HDMI输出，以方便连

接HDTV播放。一个短片剪辑的最长录制时间约为29分59秒。如果短片的拍摄时间达到29分59秒，短片拍摄会自动停止。此时，用户可以通过按下START/STOP重新开始拍摄短片（开始录制新的短片文件）。

短片记录尺寸			总计录制时间（大约）			文件尺寸（大约）
			4GB存储卡	8GB存储卡	16GB存储卡	
1920	⌜30⌝ ⌜25⌝ ⌜24⌝	IPB	16分钟	32分钟	1小时4分钟	235MB/分钟
	⌜30⌝ ⌜25⌝ ⌜24⌝	ALL-I	5分钟	11分钟	22分钟	685MB/分钟
1280	⌜60⌝ ⌜50⌝	IPB	18分钟	37分钟	1小时14分钟	205MB/分钟
	⌜60⌝ ⌜50⌝	ALL-I	6分钟	12分钟	25分钟	610MB/分钟
640	⌜30⌝ ⌜25⌝	IPB	48分钟	1小时37分钟	3小时14分钟	78MB/分钟

短片记录尺寸
1920x1080　30fps　60:00
高压缩(IPB)

※ 使用"　2：短片记录尺寸"，可以设定短片的图像尺寸、每秒帧频和压缩方法。帧频根据"　3：视频制式"设置自动切换。

关于超过4GB的短片文件，有以下几个特点：

- 即使拍摄的短片超过4GB，也可不间断地继续拍摄。
- 在短片拍摄期间，当短片的文件尺寸即将达到4GB的大约30s前，短片拍摄图像中显示的已拍摄时间或时间码会开始闪烁。如果继续拍摄直到短片的文件尺寸超过4GB，将会自动创建新的短片文件，并且已拍摄时间或时间码将停止闪烁。
- 在回放短片时，需要单独播放各短片文件，无法自动连续地回放短片文件。短片回放结束后，请选择下一个要播放的短片。

▶ 短片录音功能

用户可以在拍摄短片的同时使用内置单声道麦克风或市面上有售的立体声麦克风录制声音，还可以自由调节录音电平，用"　2：录音"设定录音功能。

1．录音·录音电平

（1）**自动**：录音音量将会自动调节，自动电平控制将根据音量电平自动工作。

（2）**手动**：适用于高级用户，可将录音音量电平调节为64等级之一。选择"录音电平"并

在转动速控转盘的同时注视电平计调节录音音量电平,一边注视峰值指示（3s）一边进行调节，以使电平计某些时候点亮右侧表示最大量的"12"（-12 dB）标记。如果电平计超过"0"，声音将会失真。

（3）**关闭**：将不会记录声音。

2．风声抑制/衰减器

当设为"启用"时，该功能用于降低户外录音时的风噪声，

此功能只对内置麦克风有效。注意，设置为"启用"时也会降低低音域的声音，所以没有风时请将此功能设为"关闭"，这比设为"启用"时记录的声音更自然。

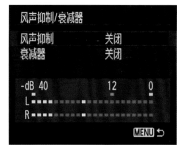

（1）**风声抑制**：启用后可以降低风的噪声，不过此功能只对内置麦克风生效，且同时会降低低音域的声音，所以在没有风时建议用户将此功能设为关闭，这样能比启用时记录更自然的声音。

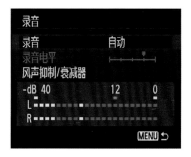

（2）衰减器：在拍摄前即使将"录音"设定为"自动"或"手动"，如果有非常大的声音，仍然可能会导致声音失真。在这种情况下，建议将其设为"启用"。

▶ 设定时间码

时间码是自动记录的时间基准，用于在短片拍摄期间同步视频和音频，时间码以小时、分钟、秒钟和帧等单位记录信息。该信息主要在短片编辑期间使用，使用"▣2：时间码"能够设定时间码。

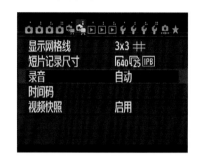

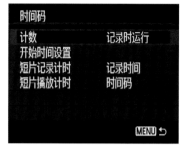

▶ 实时显示拍摄

实时显示拍摄是指可以在相机的液晶监视器上观看图像的同时进行拍摄，这一功能很像卡片相机的拍摄方式，可以让摄影者在不方便靠近取景器时观看到所要拍摄的画面。它不仅适用于初学者熟悉相机的各种功能，还能在摄影者眼睛难以靠近取景器时观察所要拍摄的画面，以便在其上进行构图，启用实时显示拍摄

的方法如下：

（1）将"实时显示拍摄"菜单选项设置为"启用"。

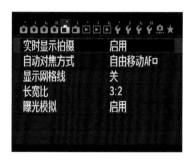

（2）将"实时显示/短片拍摄"开关对准实时显示拍摄，然后按下START/STOP（开始/停止）按钮，这时相机液晶屏上会显示所要拍摄的场景。

11.2 拍摄视频

使用EOS 6D拍摄视频的方法非常简单，只需要两个简单的步骤就可以启动拍摄功能。

（1）转动外圈键到"短片拍摄"位置，开启LCD进行构图、取景、对焦等准备工作。

（2）按下START/STOP按钮开始（结束）拍摄。

短片拍摄

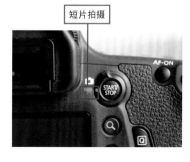

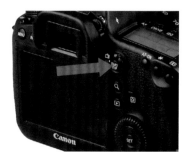

▶ 自动曝光拍摄

自动曝光拍摄模式是摄影者最常用的拍摄方式，摄影者将电源开关置于 **'📹** 后，当将拍摄模式设定为自动曝光模式时，将会进行自动曝光控制以适合场景的当前亮度拍出对焦准确、画面清晰的短片。

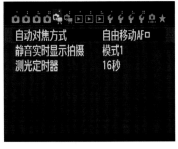

※ 设置自动对焦方式。

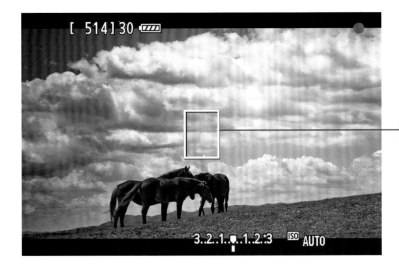

自动对焦点

※ 按下START/STOP按钮，图像将会实时显示在液晶监视器上，并显示自动对焦点。

▶ 手动曝光拍摄

手动曝光拍摄模式是针对特殊需求的用户设定的，当摄影者拍摄短片较为熟练后，也可以选择此模式。

（1）将模式转盘设定为M模式，将"实时显示/短片拍摄"开关设定为 **'📹**。

（2）设置ISO感光度、快门速度和光圈值。按下ISO按钮，会在液晶监视器上出现ISO感光度设置屏幕，转动主拨盘设定ISO感光度，半按快门按钮并查看曝光量指示标尺。如果要设置快门速度，转动主拨盘，可设定的快门速度取决于帧频。如果要设置光圈值，转动速控转盘，如果无法设定，将LOCK▶开关置于左侧，然后转动主拨盘或速控转盘。

快门速度

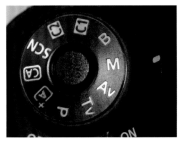

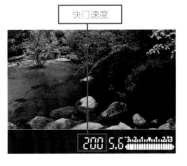

※ 如图所示，将模式转盘设为M模式。　　※ 转动主拨盘设置快门速度。

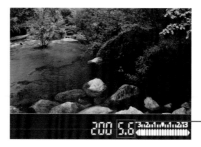

光圈值

✤ 旋转速控转盘设置光圈值。

▶ 拍摄静止图像

在拍摄短片时，还可以通过完全按下快门按钮拍摄静止的图像。

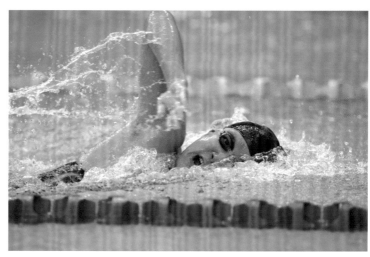

✤ 按下快门拍摄静止图像。

小知识补充：

功　能	设　置
图像记录画质	与［■1:图像画质］中的设置相同。 当短片记录尺寸为［1920×1080］或［1280×720］时，长宽比将为16:9；当尺寸为［640×480］时，长宽比将为4:3
ISO感光度	使用自动曝光拍摄时，ISO 100-12800。 使用手动曝光拍摄时，请参阅"手动曝光期间的ISO感光度"
曝光设置	使用自动曝光摄影时，自动设定快门速度和光圈值。 使用手动曝光时，手动设定快门速度和光圈值

- 如果设定了高光色调优先，ISO感光度范围将从ISO 200开始
- 如果在短片拍摄期间拍摄静止图像，短片将记录约1s的静止时刻。
- 所拍摄的静止图像将被记录在存储卡上，当实时显示图像时，短片拍摄将自动恢复。
- 短片和静止图像将作为独立的文件记录在存储卡上。

11.3 拍摄视频快照

▶ 视频快照

使用视频快照功能可以多次拍摄2、4、8s长度的短片,并将其归纳到一个视频文件(视频快照作品集)中,是很特别的功能。视频快照可以说是照片抓拍的视频版,并且不需要专业的视频编辑知识。在播放时,大家可

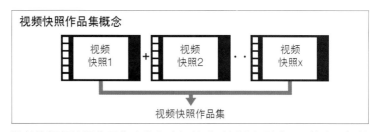

以替换视频快照作品集中的各个短片或对其进行删除,尽情享受轻松浏览和制作视频快照作品集的乐趣。

▶ 设定视频快照拍摄的持续时间

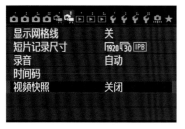

❋ 选择"视频快照",在" 2"设置页下选择"视频快照",然后按下SET键,选择"启用"选项。

❋ 按下SET键。

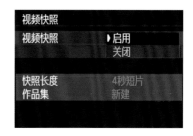

▶ 视频快照作品集的设置

(1)选择"作品集设置"。

(3)选择快照长度。

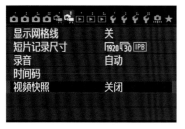

❋ 选择"作品集设置",然后按下SET键。如果想要继续现有作品集的拍摄,前往"添加到现有作品集"。

(2)创建新作品集。

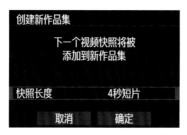

❋ 按上、下方向键选择快照的长度,然后按下SET键。

(4)确定设置。

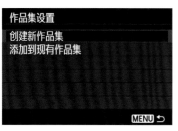

❋ 选择"创建新作品集",然后按下SET键。

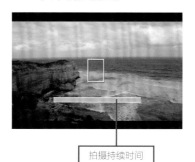

拍摄持续时间

- 单击"确定"按钮,然后按下SET键。
- 按MEUN按钮退出菜单并返回短片拍摄屏幕,会出现指示快照长度的蓝条,进入"创建视频快照作品集"。

▶ 创建视频快照作品集

（1）拍摄第一个视频快照。

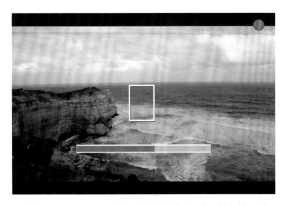

❖ 按START/STOP按钮，然后进行拍摄，指示拍摄持续时间的蓝条会逐渐缩短。经过设定的拍摄持续时间后，拍摄自动停止。液晶监视器关闭，并且数据处理指示灯停止闪烁，此时会出现确认屏幕。

（3）继续拍摄更多视频快照。

❖ 重复"作为视频快照作品集保存"步骤，拍摄下一个视频快照，按左右键选择，添加到作品集，然后按下SET键。如果要创建另一个视频快照作品集，选择作为新作品集保存，然后确认。

（2）作为视频快照作品集保存。

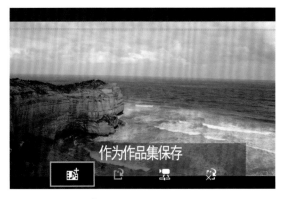

❖ 按左右键选择，作为作品集保存，然后按下SET键，短片剪辑将作为视频快照作品集的第一个视频快照保存。

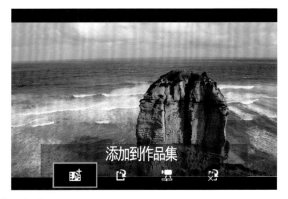

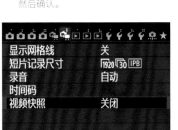

回放面板功能介绍表：

功　能	描　述
作为作品集保存	短片剪辑将作为视频快照作品集的第一个视频快照保存
添加到作品集	所拍摄的视频快照将被添加到之前刚记录的作品集中
作为新作品集保存	创建新的视频快照作品集并且将短片剪辑作为第一个视频快照保存，新作品集将是一个与之前记录的作品集不同的文件
回放视频快照	将播放刚拍摄的视频快照
不保存到作品集 删除而不保存到作品集	如果想要删除拍摄的视频快照，不将其保存到作品集，单击"确定"

显示网格线　　　　关
短片记录尺寸　　　1920 30 IPB
录音　　　　　　　自动
时间码
视频快照　　　　　关闭

11.4　回放短片

在回放拍摄的影片时，按相机上的回放按钮显示存储卡中存储的照片和影片，选定后，按SET键进入播放，再次按SET键会暂停短片的播放，播放时转动相机的主拨盘可以调整音量。

※　短片回放截图。

▶ 播放作品集

（1）回放图像。

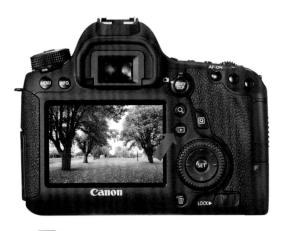

※　按 ▶ 按钮显示图像。

（2）选择回放的短片。

※　转动速控转盘选择要播放的短片，单张图像左上方显示的 SET 🎞 表示短片。如果短片是视频快照，会显示 SET 📹。

（3）显示缩略图。

※　可以按INFO.按钮显示拍摄信息。在索引显示中，缩略图左边的孔眼表示短片。由于无法在索引显示中播放短片，请按SET键切换到单张图像显示状态。

（4）在单张图像显示时将在屏幕底部出现短片回放面板。

※　短片回放面板

（5）回放短片。选择 ▶（播放），按SET键开始播放短片。通过按SET键可以暂停短片的回放，即使在短片回放期间，也可以通过转动速控拨盘调节音量。

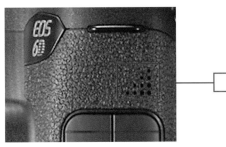

扬声器

短片回放面板参考图：

功能	回放说明
▶ 播放	通过按<SET>，可以播放或暂停刚拍摄的视频快照
◄◄ 首帧	显示作品集的第一个视频快照的第一个场景
◄ 快退*	每次按下<SET>，视频快照会向后退几秒
◄Ⅱ 上一帧	每次按下<SET>，会显示前一帧。如果按住<SET>，将快倒短片
Ⅱ▶ 下一帧	每次按下<SET>，会逐帧播放短片。如果按住<SET>，将快进短片
▶Ⅰ 快进*	每次按下<SET>，视频快照会向前进几秒
▶▶ 末帧	显示作品集的最后一个视频快照的最后一个场景
▬▬▬▬	回放位置
mm' ss"	回放时间（分：秒）
◢◢◢◢ 音量	可以通过转动<◯>拨盘调节内置扬声器的音量
MENU ↩	按<MENU>按钮可返回上一个屏幕

▶ 编辑短片的第一个和最后一个场景

对于短片拍摄，为了便于编辑和播放，一般将想要拍摄内容的前后数秒一起记录下来，因此容易产生不必要的记录，EOS 6D能够在相机内以1s为单位删除短片的第一个场景和最后一个场景。编辑后的短片可以作为新文件保存，通过删除多余的内容，提高了拍摄后用ImageBrower EX等软件进行编辑的工作效率。

（1）在短片回放屏幕上选择✂图标。

（2）指定要删除的部分。

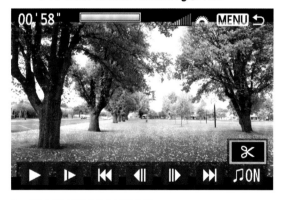

※ 将在屏幕底部显示短片编辑面板。

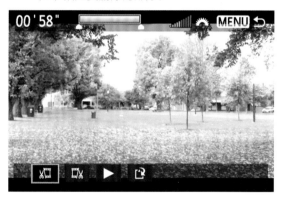

※ 选择✂▯（删除首段）或▯✂（删除末段），然后按SET键。按左右键（快进）或转动速控转盘（逐帧）指定想要删除场景的位置。在屏幕上方的条上，可以看到将要删除哪个部分（以橙色显示）和删除多少。决定要删除的部分后，按STE键。

（3）查看编辑的短片。

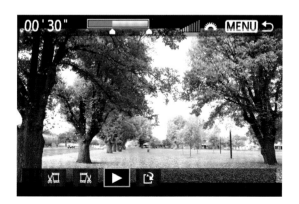

※ 选择▶并按SET键以回放编辑的短片，如果要改变编辑，返回步骤2，最后按MENU按钮，在确认屏幕上选择"确认"取消编辑。

▶ 使用电视机观看拍摄的高清短片

在电视机上观看拍摄的影片时，要依据电视机是否为高清电视而不同。在连接相机与电视机之前，应该先将相机与电视机关闭，以防止损害到相机存储设备，待完全接好连接端子后，再打开相机，将Canon EOS 6D相机的开关置于ON上，然后再

打开电视机。如果是高清电视，则需要单独购买HDMI连接线HTC-100，该连接线连接相机的HDMI OUT端子，连接高清电视机的HDMI IN端口；如果不是高清电视机，可以直接使用相机的数据线（AV连接线）进行连接，连接相机的A/V OUT/

DIGITAL端子，连接电视机的视频输入端口。

无论是高清电视还是非高清电视，在播放影片时，都需要打开相机电源，然后按回放按钮，在相机上操作播放影片，在电视机上可以调整影片的音量等。

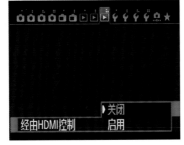

※ 在连接高清电视时，需要开启经由HDMI控制功能，在连接对应接口后按图像回放按钮即可播放。

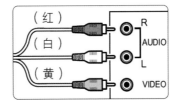

※ 在非高清电视机上观看时，要注意插头的对应，端子针头要插实、插紧。

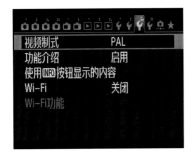

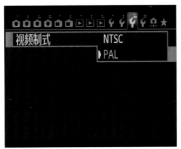

※ 中国大陆的视频制式为PAL，如果录制的影片制式为NTSC则无法在电视机上播放，需要在拍摄之前将视频制式设为PAL，1920×1080 25fps、1280×720 50fps、640×480 25fps 都属于PAL制式。

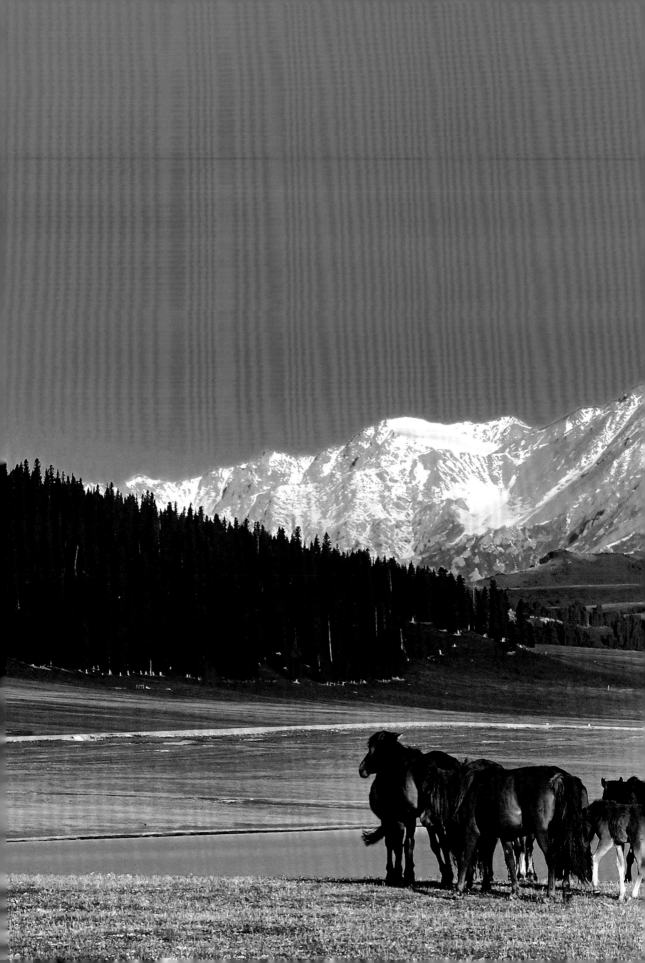

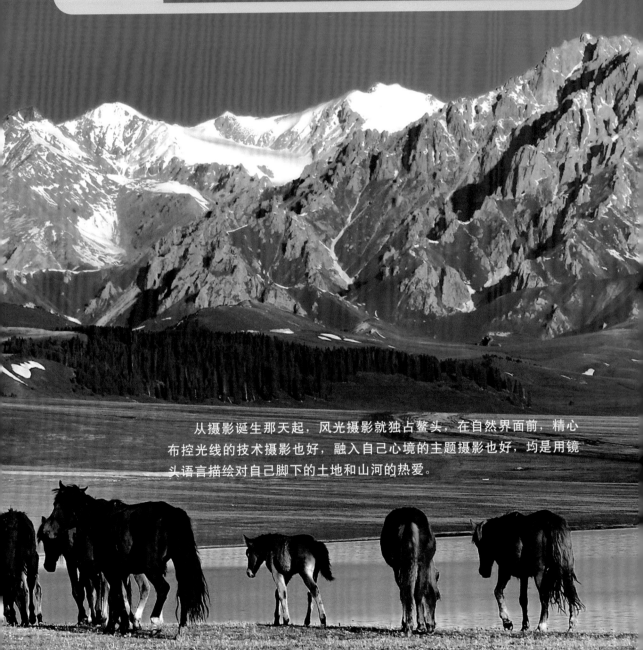

第12章
实拍精技——风光摄影

从摄影诞生那天起，风光摄影就独占鳌头，在自然界面前，精心布控光线的技术摄影也好，融入自己心境的主题摄影也好，均是用镜头语言描绘对自己脚下的土地和山河的热爱。

12.1　EOS 6D风光摄影设置

在进行风光摄影时，为了使所拍摄照片的色彩更加出众，画质更加细腻，摄影者可以在拍摄之前对相机的照片风格进行设定。在选择照片风格时，可以选择风光模式，并适当提高锐度和反差，这样画面中的各种风景就会显得更加清晰、明快。

照片风格	风光
长时间曝光降噪功能	OFF
高ISO感光度降噪功能	▪▪▌
高光色调优先	OFF
除尘数据	
多重曝光	关闭
HDR模式	关闭HDR

照片风格	◐.◑.♨.◑
⚏A 自动	3, 0, 0, 0
⚏S 标准	3, 0, 0, 0
⚏P 人像	2, 0, 0, 0
⚏L 风光	4, 0, 0, 0
⚏N 中性	0, 0, 0, 0
⚏ 可靠设置	0, 0, 0, 0
INFO. 详细设置	SET OK

详细设置	⚏L 风光
◐ 锐度	0 ┼┼┼┼┼▼┼┼┼ 7
◑ 反差	▬┼┼┼┼▼┼┼┼┼
♨ 饱和度	▬┼┼┼┼▼┼┼┼┼
◑ 色调	▬┼┼┼┼▼┼┼┼┼
默认设置	MENU ↰

→ 将照片风格设定为风光，并适当提高锐度和反差。

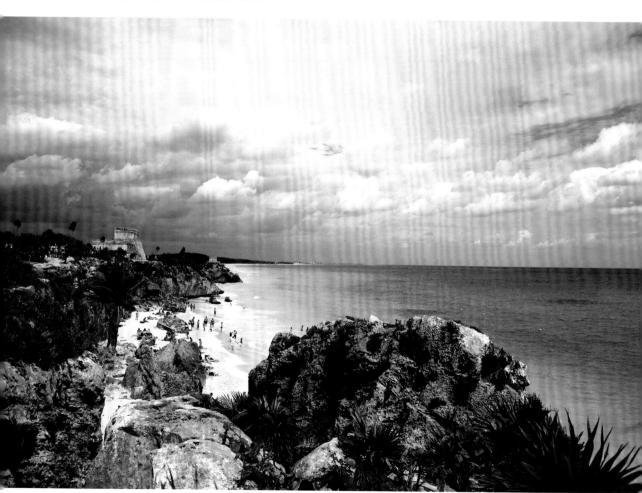

→ 在拍摄风光画面时，摄影者可以适当地提高画面的锐度和反差，使照片更加透彻明净。

光圈: f/1.4	快门: 1/160s
焦距: 35mm	感光度: ISO 500

12.2　EOS 6D风光摄影配套附件

▶ 使用广角镜头拍出透视效果

在使用EOD 6D拍摄风光题材时，我们要注意镜头的选择和使用，在拍摄时如果想让整个场景都处于对焦范围，则需要使用广角镜头，广角镜头可以把山势连绵起伏的情景表现得淋漓尽致，也能强调画面的透视效果，并且善于表现景物的远近感，以增强画面的感染力。

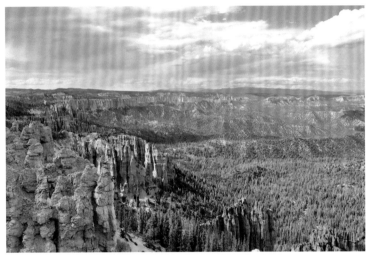

✧ 采用广角镜头和小光圈能够获得大景深的照片，透视效果很强，景物很有远近感。

Canon EF 16-35mm f/2.8L II

光圈: f/9	快门: 1/100s
焦距: 30mm	感光度: ISO 100
曝光补偿: −0.7EV	

▶ 使用长焦镜头拍出纵深感

长焦镜头用于突出主题，拉近远方的景象。在拍摄山峰时，可以将山峰的外形线条刻画得更加突显，产生一种高大纵深的效果。

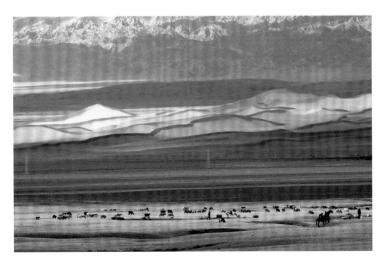

✧ 利用长焦镜头拍摄远处的风光，线条刻画得更加突显。

Canon EF 70-200mm f/4L IS

光圈: f/13	快门: 1/125s
焦距: 190mm	感光度: ISO 100
曝光补偿: −0.7EV	

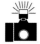

加装滤镜优化摄影

摄影时，并不是说拿上相机就足够了，要让拍摄的照片更加漂亮，合适的滤镜是必不可少的。一般情况下，外出摄影应该携带UV滤镜、偏光滤镜和渐变滤镜。使用UV滤镜可以保护镜头；

使用偏光滤镜可以消除反光，获得更蓝的天空和更通透的画面效果；使用渐变滤镜则可以更方便地拍摄出大反差的场景。

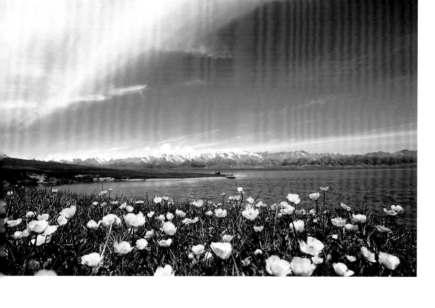

| 光圈：f/11 | 快门：1/200s |
| 焦距：35mm | 感光度：ISO 200 |

※ 使用偏光滤镜拍摄风光，有效地滤除了空气中水汽反射的光线，使画面更通透，天空也显得更蓝。

12.3　EOS 6D风光摄影技术讲解

使用点测光锁定构图拍摄落日剪影

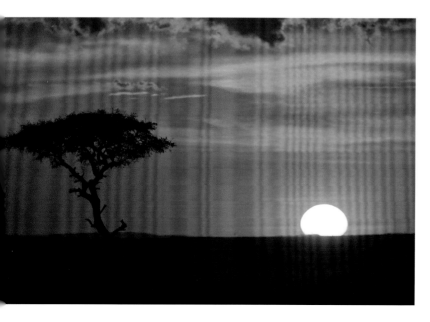

日落时，还有一种比较常见的拍摄方式，那就是拍摄剪影。在拍摄这类场景时，我们可以使用EOS 6D对着画面中较亮的天空或云层上较亮的点进行对焦，以点测光进行测光，在锁定测光后重新构图拍摄，这样画面中较暗的部分就会形成剪影，显得别有意境。

| 光圈：f/5.6 | 快门：1/1250s |
| 焦距：400mm | 感光度：ISO 100 |

※ 等待最佳时机，使用点测光对景物进行测光，拍摄落日下孤树的剪影。

▶ 通过手动对焦拍摄广阔的草原

草原风光是风光摄影中非常有代表性的照片，对焦点的选择尤为重要，正对亮度高或者反差低的景物，相机的自动对焦会出现无法合焦的情况。此时，使用EOS 6D手动调整对焦点，将自动对焦点选择在亮度适中、反差大的景物上，相机就可以很快地完成对焦。

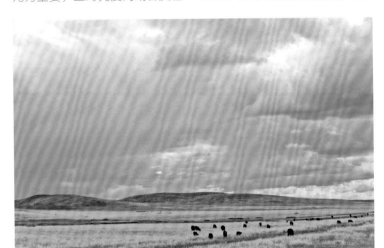

光圈: f/7.1	快门: 1/250s
焦距: 70mm	感光度: ISO 100

✦ 这类反差较小的草原风光使用EOS 6D手动对焦拍摄能够很快地准确对焦。

▶ 设定照片风格拍摄西部风光的粗犷

北方雨水稀少，因此多戈壁、沙漠等自然景观，使用EOS 6D拍摄这类题材的作品，应该注意表现出苍劲有力的线条和质感。选择照片风格调整色彩倾向、色调、反差、锐度等，可以增加照片的饱和度、对比度，以及改变蓝色与黄色的色彩倾向。

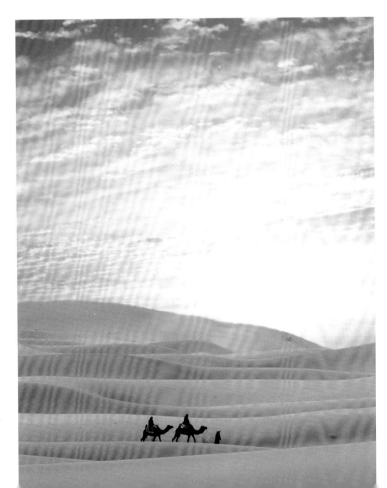

光圈: f/9	快门: 1/250s
焦距: 35mm	感光度: ISO 100

✦ 选择照片风格进行自定义设定，锐度、反差、饱和度、色调等都要进行设定。

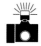
▶ 使用完美构图拍摄江南风光的婉约

拍摄者使用EOS 6D表现江南婉约的风光，主要可以通过两个方面。其一是表现江南古镇的水乡特色，可选择居高临下的角度拍摄，选择水面上数量较少的木船作为主体进行拍摄，船只的位置可按一般的黄金构图法将其放置在构图点上，再选择两岸的植物或建筑物进行构图。例如船、水、河边建筑三者进行组合，会具有美感。

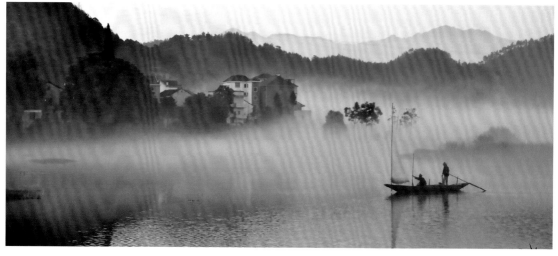

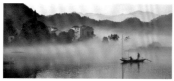

✢ 拍摄江南小景，将船只放在黄金构图点上，画面构图完美，也将江南的梦幻之感表现了出来。

光圈: f/13	快门: 1/15s
焦距: 42mm	感光度: ISO 200
曝光补偿: - 0.3EV	

其二是表现山间梯田，这是非常有特色的景致，云南元阳的梯田以其历史悠久、气势宏大、云雾缭绕、仿若人间仙境而闻名中外，吸引了众多的中外摄影爱好者和游客前来拍摄观光。元阳梯田多数都在元阳至绿春公路两旁，元阳老县城往绿春方向5km就是土锅寨梯田，在公路的左边，早晨拍摄最好；由土锅寨前行11km到猛品梯田，在公路右侧，下午、黄昏拍摄效果最好。通常使用三分法、对角线构图、斜线构图、曲线构图、灵活构图等构图方法进行拍摄。

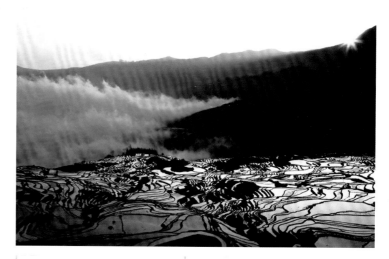

光圈: f/11	快门: 1/80s
焦距: 150mm	感光度: ISO 100
曝光补偿: - 1.0EV	

✢ 使用三分法拍摄云南元阳的梯田美景，云雾缭绕，仿佛置身于仙境一般。

12.4　风光摄影通用技巧

▶ 前景和背景让画面有深度

前面我们介绍了前景和背景在画面中的作用，前景和背景在风光摄影中起到使画面具有立体感和纵深感的作用，所以前景的选择决定了这幅作品的成败，摄影者要抓住欣赏者的视线去寻找美的前景。

| 光圈: f/9 | 快门: 1/160s |
| 焦距: 24mm | 感光度: ISO 100 |

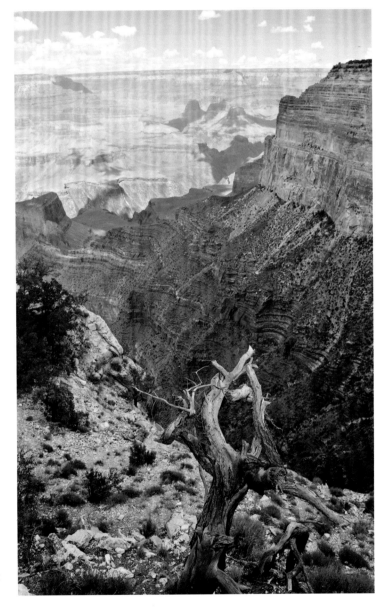

十　前景的枯木和背景天际将画面的立体感和纵深感表现得淋漓尽致。

▶ 地平线要平稳

风光画面中往往会有天地相融的美景，地平线会是分割画面重要的界限，因此地平线的平稳非常重要。在拍摄风光时，大家要根据天空和大地（海洋）的景观特点，有倾向性地选择需要表现的对象，合理地调整地平线的位置。注意，拍摄时选择的地平线一定要平，这样才能使照片符合人类视觉及美学方面的要求，才能够和谐、平衡。

光圈: f/11　　快门: 1/160s
焦距: 24mm　　感光度: ISO 100

✳ 拍摄地平线一定要平，这样才能保证
画面平稳，看起来舒服、美观。

▶ 在黄金时间拍摄

　　黄昏和黎明是一天中光线最好的时候，可以说是拍摄的"黄金"时间，这时也是拍摄风景的最佳时段。在拍摄风光照片时，如果摄影者在中午拍摄，会发现所拍摄的画面中经常会因为光比太大而造成部分区域曝光不足或曝光过度，而在日出、日落的时候拍摄风光照片就可以很好地避免这个问题，并且画面会带有一种暖洋洋的色调，给人以很舒服的感觉。

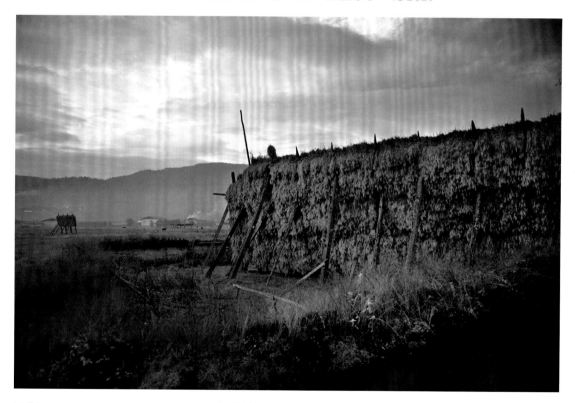

光圈: f/3.2　　快门: 1/200s
焦距: 24mm　　感光度: ISO 100

✳ 摄影师选择了黄昏时刻拍摄，画面色彩带着暖意，看起来很舒服。

▶ 画以深远为贵

人们常说"画以深远为贵"，也就是说，风光摄影应重视对空间感的表现，注重地面上景物与景物之间的空间距离感。在摄影实践中，对空间的感受与透视规律有关，因此利用透视上的变化可以增强画面空间感。透视现象有线条透视和影调透视之分。

从线条透视表现出画面的空间感有4种方法，第1种方法是近距离拍摄，此时画面上的景物近大远小的对比感强，空间感强；第2种方法是以短焦镜头夸张前景影像，形成远近大小的强烈对比，使空间深度感强；第3种方法是以低视角拍摄，前景突出高

大，后景相对缩小，能够很好地表现出空间深度；第4种方法是从斜侧方向拍摄，使景物的某一个面表现得很大，而另一面表现得较小，大小对比，显示出空间深度感。如果景物空间距离小，可用广角镜头。

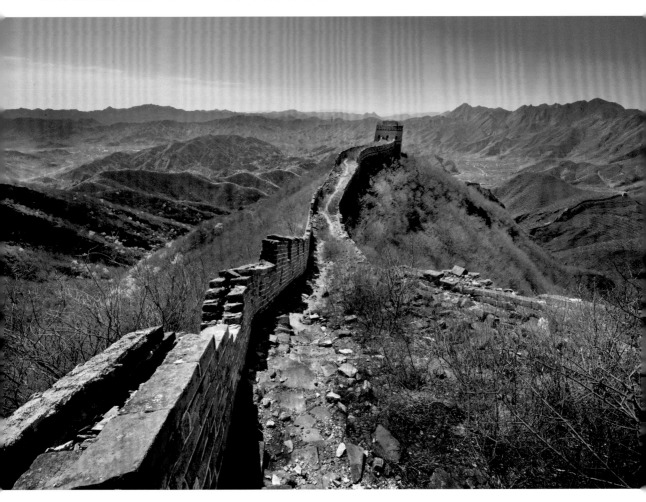

✚ 使用斜侧方向拍摄长城，线条朝远处延伸，将欣赏者的视线带向了远处的烽火台，这样的拍摄手法做到了引人入胜。

光圈: f/22	快门: 1/200s
焦距: 18mm	感光度: ISO 320

空气并不是完全纯净的，它含有雾气、蒸汽、灰尘等，因此，近距离的景物影调深、轮廓清晰、反差大，远距离的景物影

调明亮、轮廓模糊、反差小。这种近清晰、远模糊的空气透视现象，为拍摄的画面提供了深度空间感。用户可以通过5种方法获

得不同的影调效果：方法一，逆光拍摄，加强影调透视；方法二，利用云雾天气拍摄，产生远淡近浓的透视效果；方法三，用

树木、篱笆、岩石等增添前景趣味，使画面具有深度感；方法四，开大光圈使清晰的景物衬托于模糊背景前，将前后景物区分开来，增强空间透视感；方法五，黑白摄影用蓝滤镜加强透视感。

光圈: f/16	快门: 1/13s
焦距: 22mm	感光度: ISO 100

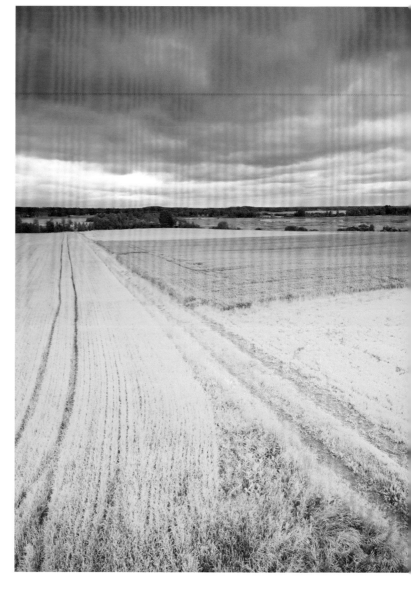

摄影师选择了用天空的云雾产生远淡近浓的效果来表现画面的深远。

12.5　山景拍摄技巧

拍摄山景首先要进行设备准备，配备一支广角镜头和一支长焦镜头是最好的，此外，还要准备性能良好的三脚架、能防雨水的双肩包以及电量充足的电池，其次是知识准备，拍摄者要充分了解所拍摄地点的气候、环境等，最后要了解和掌握一些拍摄山景的技巧。

▶ 利用斜射光表现画面层次

当光线斜射时，画面中总会产生比较浓重的阴影，对于画面中的明暗差异，拍摄者可以适当调节以增加画面的层次，使画面拥有更强的立体感。不过这种拍摄不容易控制曝光，因此，拍摄者在拍摄时要注意对曝光补偿的调整。

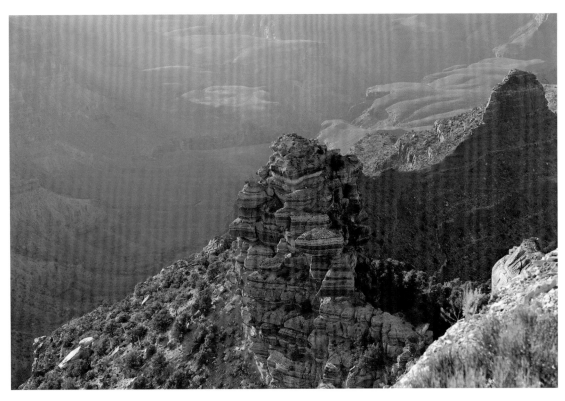

✛ 利用斜射光增加画面的层次，眼前的这座山显得更有立体感。

| 光圈: f/5 | 快门: 1/200s |
| 焦距: 48mm | 感光度: ISO 100 |

▶ 利用太阳表现山脊的线条

拍摄山景时，拍摄者可以将山与太阳结合起来，这样不仅能增加山的气势，还能增强画面的整体色彩，并利用逆光拍摄的环境使山脊的线条更加突出。拍摄时，可以对着画面中较亮的天空或云层上较亮的点进行对焦，以点测光或中央重点平均测光模式进行测光，这样山体在画面中就会显得较暗，以形成剪影效果，突显山脊的线条。

| 光圈: f/13 | 快门: 1/180s |
| 焦距: 55mm | 感光度: ISO 400 |

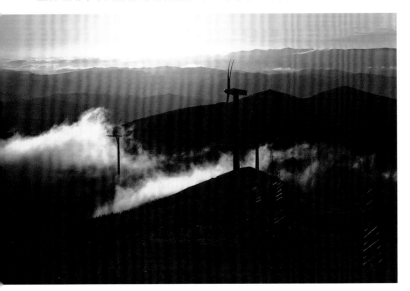

✛ 逆光下的山脊线条突出，山脉形成剪影，在绚丽的落日下形成壮丽的景观。

▶ 了解气候再拍摄山间云海

对摄影爱好者来说，山间云海的拍摄是不能错过的，要拍摄云海，就要关注温度变化。一般情况下，温度在10~18℃这个范围时，蒸汽的变化最为剧烈，这个温度正好在春秋两季，所以拍摄云海最好仕春秋两季去拍摄。另外，拍摄者还需要关注风力的大小，当风力过大（超过三级）时，云海、容易被吹散，就有可能拍不到了。

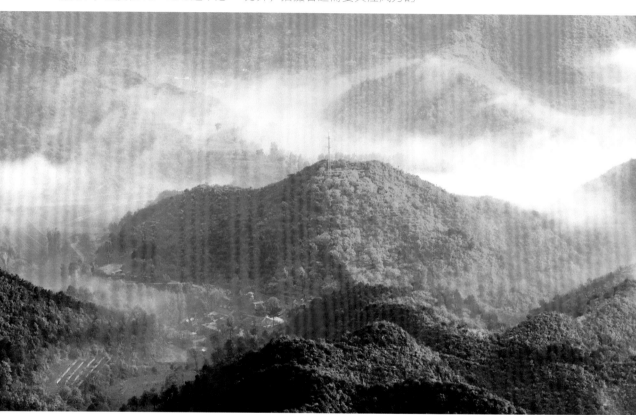

✛ 云雾缭绕的群山，神秘而梦幻，坐落在山间的人家，仿佛置身于仙境。

| 光圈: f/13 | 快门: 1/50s |
| 焦距: 100mm | 感光度: ISO 100 |

12.6 水景拍摄技巧

光线决定了水景拍摄的成败，强光直射时并不适合拍摄水景，较好的光影效果是在阳光入射点比较低的时候，或者在天空有一定的散射光的时间段去拍摄，而光线的角度也决定了水景拍摄的效果。

▶ 怎样拍出剔透的水花

湖光山色是自然界的美丽景观，水景拍摄在风光摄影中占有重要的地位，在拍摄时，拍摄者一定要注意对曝光时间的控制。

高速快门适合拍摄浪花飞溅的水流，可以清晰地表现出浪花飞溅时水滴的质感，如果选择逆光的角度来拍摄，还能使其显得晶莹剔透，这通常需要快于1/500s的快门速度，大多数拍摄者在拍摄时通常用高速快门来表现"海浪击石"、"浪花飞溅"等主题。

光圈: f/2.8　　快门: 1/2000s
焦距: 38mm　　感光度: ISO 50

✛ 利用高速快门凝结水花飞溅的瞬间画
面，有利于表现出浪花晶莹剔透的感
觉，质感很强。

▶ 怎样拍出丝质的水雾

　　拍摄水景时，水流表现的动态或静态感觉主要取决于曝光时间的长短，短时间曝光拍摄的多异水流的瞬间，长时间曝光则可以拍摄出水流的轨迹，将水流描绘成顺滑的白色丝线。当然，因为曝光时间较长，通常要求拍摄环境的光线要尽量暗一些，以免画面曝光过度。

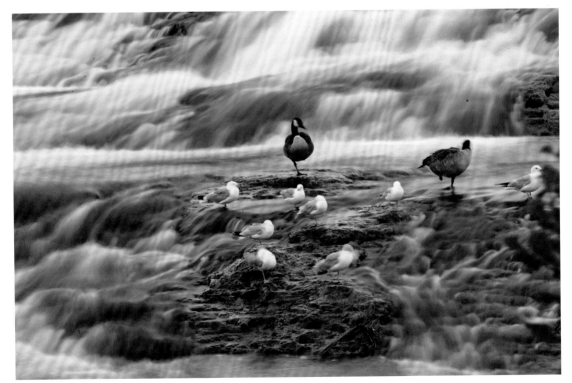

光圈: f/2.8　　快门: 2s
焦距: 200mm　　感光度: ISO 50
曝光补偿: -0.3EV

✛ 因为曝光时间较长，担心曝光过度，所以使用ISO 50，同时减少了曝光补偿，拍摄
出曝光正常的丝质水雾。

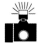

▶ 怎样拍出完美的海景

海洋是非常纯粹的蓝色，与天空的颜色相同，这样容易造成色彩层次模糊、不明显的感觉，因此，拍摄者应捕捉一些与蓝色有较大差异的构图元素进行画面调节，比如划过海面的帆船、天空中的白云等，它们都能很好地调和画面的色彩。当然，还可以利用大海尽头与天际相交的连接线，使用水平线、三分法、五分法等形式进行构图，将线条置于画面顶部的一些特殊分割点上，这样既能使海面景观占据画面的大部分区域，还可以搭配一定比例的蓝天和白云，丰富构图元素，给观看者以和谐、平整、稳定的感觉。

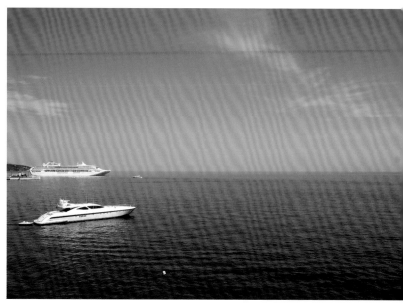

❖ 蓝天、白云层次模糊不清，此刻出现的游艇调和了画面的色彩。

光圈：f/9	快门：1/500s
焦距：18mm	感光度：ISO 200

▶ 利用倒影拍摄湖泊

有时我们行走在水边，当水面比较平静时，会发现水中会倒映出周围环绕着的山体、林木、建筑等风光，显得非常优美、自然。这时我们拍摄照片可以将实景与倒影相结合，并结合光影的变化，拍出生动而又富有创意的照片。

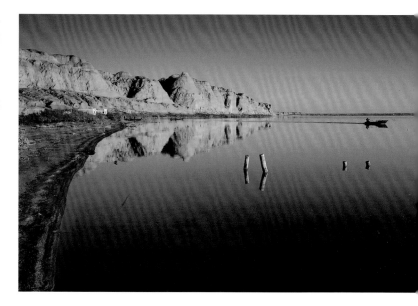

光圈：f/13	快门：1/80s
焦距：14mm	感光度：ISO 200
曝光补偿：-0.3EV	

❖ 利用湖面的倒影使拍摄出的景色更具渲染力。

12.7 林木拍摄技巧

▶ 构图是基础

林木拍摄也是风光摄影的一个重要题材，而拍摄林木首先要选好主体，一个没有主体的画面是没有灵魂的，其次构图也是极为重要的，拍摄林木的构图方式主要有垂直构图法、放射性构图法和三分法等。一幅照片的好坏是与构图密切相关的，林木拍摄也一样。

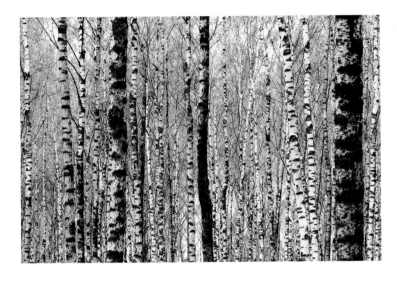

光圈: f/8	快门: 1/100s
焦距: 48mm	感光度: ISO 200

✢ 这张林木照片采用了典型的垂直构图法，树木显得高大、耸立。

▶ 光影是调剂

在林间拍摄时，色彩通常会比较单一，这时可以利用光线的变化，增加画面的层次。在拍摄时，我们可以选择较暗的背景并靠近拍摄，以增强画面间的反差，同时模糊背景，使观看者不会因背景过于清晰而分散注意力。

光圈: f/5	快门: 1/25s
焦距: 14mm	感光度: ISO 100

✢ 茂密的森林需要较好的光影、色彩或形体效果才能够达到引人入胜的效果。

12.8　建筑物拍摄技巧

▶ 表现古典建筑的气势

古典建筑是建筑的精髓所在，之所以能够长期屹立，一方面说明建筑本身的科学性，另一方面显示出其深厚的文化内涵和美学价值。为了突显古典建筑的厚重感，可以使用广角镜头进行仰拍，如果加入有气势的云，则会增加照片的感染力。

| 光圈: f/8 | 快门: 1/750s |
| 焦距: 12mm | 感光度: ISO 100 |

✧ 对宫殿进行仰拍，再加上蓝天、白云，形成壮观、令人肃然起敬的画面。

古典建筑往往和园林相辅相成，与其说建筑是园林的点缀，倒不如说是追求一种情景交融的建筑和园林的"天人合一"。因此，拍摄园林古典建筑，要注意其意境美，以景入画、寓情于景。

| 光圈: f/6.3 | 快门: 1/400s |
| 焦距: 65mm | 感光度: ISO 100 |

✧ 古典建筑和园林相结合，情景交融，让欣赏者感觉心旷神怡。

▶ 拍出建筑的细节之美

相比于外形的雄伟壮观，古典建筑往往更注意细节，石雕、木雕、砖雕等各种雕刻，飞檐、斗拱、廊柱等各种结构，无不体现出古典建筑的细节之美。拍摄者要善于抓住这些细节，并辅之以恰当的光影，任何一个独特的视角和细节，都有可能造就一张精彩的照片，所需要的只是善于发现的眼睛。

光圈: f/6.3	快门: 1/60s
焦距: 100mm	感光度: ISO 100
曝光补偿: +0.3EV	

✤ 摄影师拍摄到古典建筑的屋檐，可以清晰地看到青瓦、石雕和门廊上的彩绘，非常精美，拍摄这样的照片需要有一双发现美的眼睛。

▶ 拍摄现代建筑的技术特色

我们已经习惯了生活在钢筋混凝土的现代建筑中，其实现代建筑也别有韵味，现在科技发达、技术先进，建筑物设计得美轮美奂。拍好现代建筑物要保证画面垂直、不变形，还要体现出建筑物的内涵，这样才算是一张完美的照片。

光圈: f/8	快门: 1/16s
焦距: 16mm	感光度: ISO 1000
曝光补偿: -1EV	

✤ 摄影师垂直向下拍摄旋转楼梯，近大远小的透视关系明确，彰显出现代建筑的技术特色。

12.9 夜景拍摄五步骤

夜景拍摄第一步：寻找合适的拍摄地点和拍摄角度

拍摄夜景时，为达到预期效果，尽量找一个视野开阔、景色能够一览无余的地方进行拍摄。

角度的选择对表现主题、突出主体的特点很有影响，因此，角度要视拍摄对象而定。一般情况

下，拍摄城市的魅丽夜景采用高角度俯拍较好，表现建筑物的高大雄伟可以用低角度仰拍。

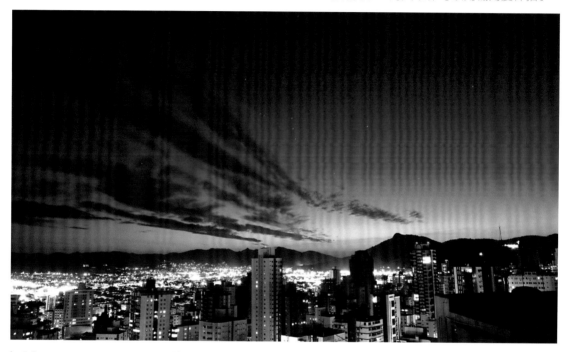

光圈: f/6.3	快门: 30s
焦距: 18mm	感光度: ISO 100

找一个位置高的地方进行俯拍才能拍到这样的夜景。

夜景拍摄第二步：使用三脚架

拍摄夜景需要较长时间的曝光，稍有晃动就会造成画面模糊，因此需要使用三脚架固定相机，除此之外为避免微小的震动，可以将相机设定为自拍模式或者使用快门线来控制相机的拍摄，得到更加清晰的画面。

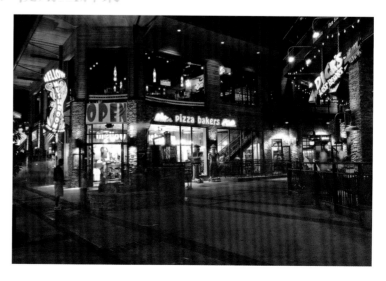

光圈: f/22	快门: 15s
焦距: 31mm	感光度: ISO 100
曝光补偿: +0.3EV	

✛ 拍摄夜晚街景，曝光时间较长，使用三脚架进行拍摄可以保证画面清晰。

▶ 夜景拍摄第三步：使用遮光罩和滤镜

夜晚光源的种类比较多，很容易出现光斑现象，如果加装遮光罩来避免杂光进入镜头，就可以提高图像的质量，还可以使用滤镜来调和光线、保护镜头，不同种类的滤镜拍摄出的夜景效果也不同。

光圈: f/4	快门: 4s
焦距: 50mm	感光度: ISO 100

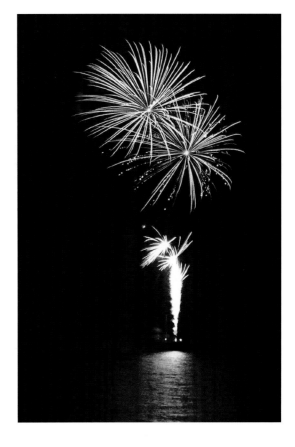

✛ 拍摄夜晚的烟花，使用遮光罩避免杂光进入镜头，画面干净、美艳。

▶ 夜景拍摄第四步：准确地测光

夜景大面积的昏暗区域和星星点点的明亮区域，使得测光变得非常难，所以我们应该根据拍摄对象、表现内容的不同选择相应的测光模式。建议摄影者选择亮度均匀适中的局部作为测光依据，并且使用点测光、局部测光模式。

光圈: f/13	快门: 20s
焦距: 24mm	感光度: ISO 200

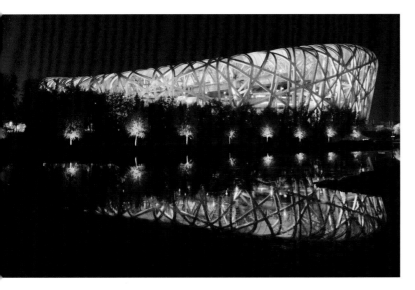

✛ 选择点测光对湖边的树测光，然后进行拍摄。

▶ 夜景拍摄第五步：白平衡的设定

街道上由白炽灯、荧光灯等不同色温的光源混合照明会影响画面色调，所以拍摄夜景白平衡的设定是非常重要的环节，如果想拍出色调理想、真实的夜景，最好改为手动设定白平衡，也可以利用相机的白平衡包围曝光功能。

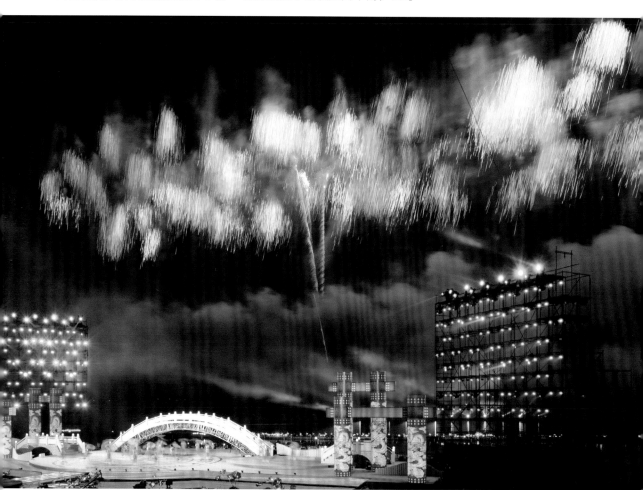

✦ 手动设定白平衡后拍摄夜景，拍摄出来的照片色彩真实。

光圈：f/22	快门：2s
焦距：27mm	感光度：ISO 100
曝光补偿：-0.3EV	

12.10 春夏秋冬四季图欣赏

▶ 满城春色映朝阳

春天是万物复苏的季节，花红柳绿、山明水秀的自然环境为摄影爱好者提供了绝佳的拍摄条件，因此摄影者在春季摄影一定要注意捕捉春的信息，展现春天的生机与活力。早春景致画面应简洁纯净，可以结合朝阳来拍摄单独的景物；晚春色彩繁多，可以考虑拍摄繁盛的花丛，突显春

天姹紫嫣红的丰富色彩。

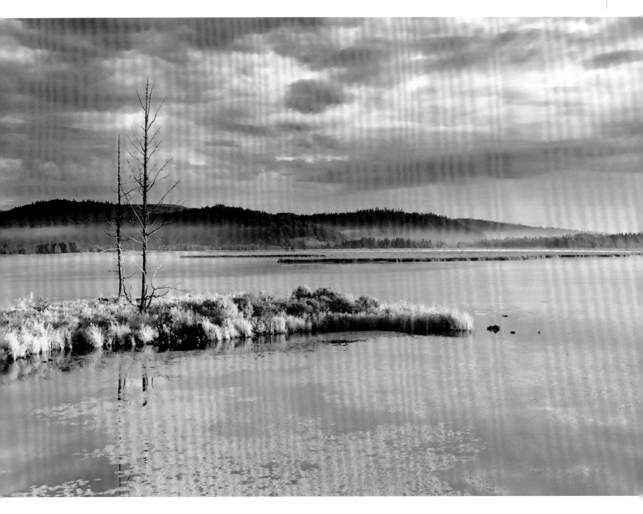

✥ 在早上拍摄春江，朝阳的霞光铺满了江面，印染了嫩绿的丛林，非常有春的气息。

光圈: f/22
快门: 1/3s
焦距: 35mm
感光度: ISO 200
曝光补偿: 05.EV

▶ 绿树阴浓夏日长

夏季是一个繁盛浓郁的季节，树木生长旺盛、枝繁叶茂，到处都是绿色，因此色彩稍显单一，虽然能够拍摄出很多风景，却很难拍摄出极为优美的照片，而且夏季阳光照射强烈，会在景物上形成比较强烈的反差，使得曝光难以控制。摄影者在夏季摄影一定要注意景物的搭配和光影、色彩的协调，增加景物的层次，拍摄时间选择在上午10点前或下午3点后为宜。

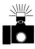

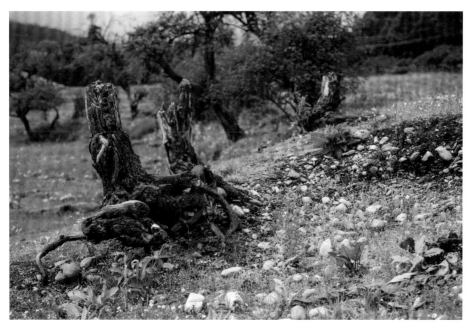

下午拍摄户外浓郁的盛夏风景，被砍伐的树桩让画面生动起来，地上黄色的、蓝色的花朵点缀着绿色的草地，色彩也变得协调了。

光圈：f/4	快门：1/640s
焦距：80mm	感光度：ISO 100

▶ 秋阴不散霜飞晚

　　秋天是收获的季节，以红、黄为主色调，色彩丰富而又艳丽，再配上蓝天、白云，仿佛一幅优美的自然画卷，而且秋高气爽的天气使得空气中的尘埃较少，环境干净通透，很容易拍摄出优美的画面。可以说秋天是极为适合拍摄的季节，无论是一草一木，还是染黄披彩的山川，都非常具有感召力。

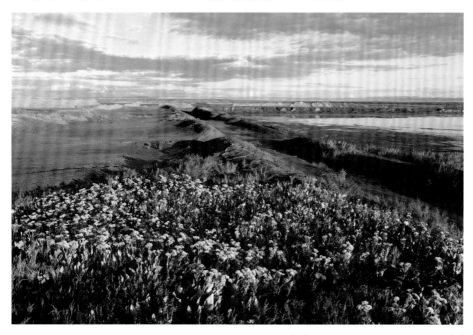

秋天的气息非常浓重，丰富而艳丽，在晚霞的照映下形成优美的自然画卷。

光圈：f/13	快门：1/80s
焦距：32mm	感光度：ISO 100

▶ 银装素裹雪飞扬

冬天的景色以雪景最为美丽，天地间白茫茫的一片，给人以纯净、寂寥之感，可以说是一种非常难得的美景。摄影者在进行拍摄时，要注意景物的取舍，适当地增加一些点缀，如建筑物、树木、岩石等，作为画面的色彩爆发点和兴趣中心，使得画面不是那么单调，还可以用来调节画面的层次。

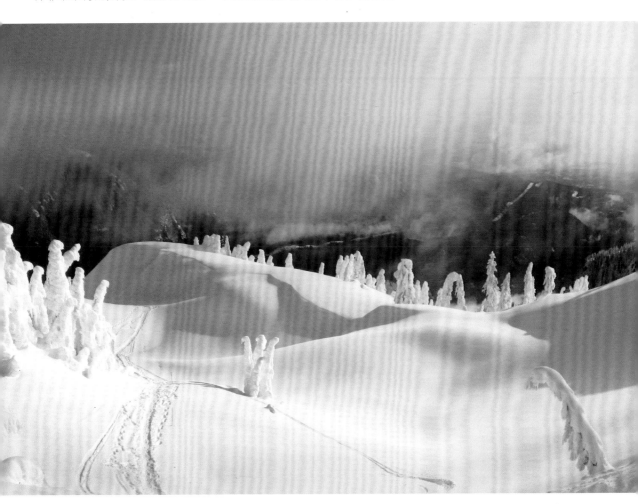

✣ 白雪皑皑的山上，就连小树也是银装素裹，远处云雾缭绕的美景将画面变成了童话。

光圈：f/20	快门：1/13s
焦距：18mm	感光度：ISO 100

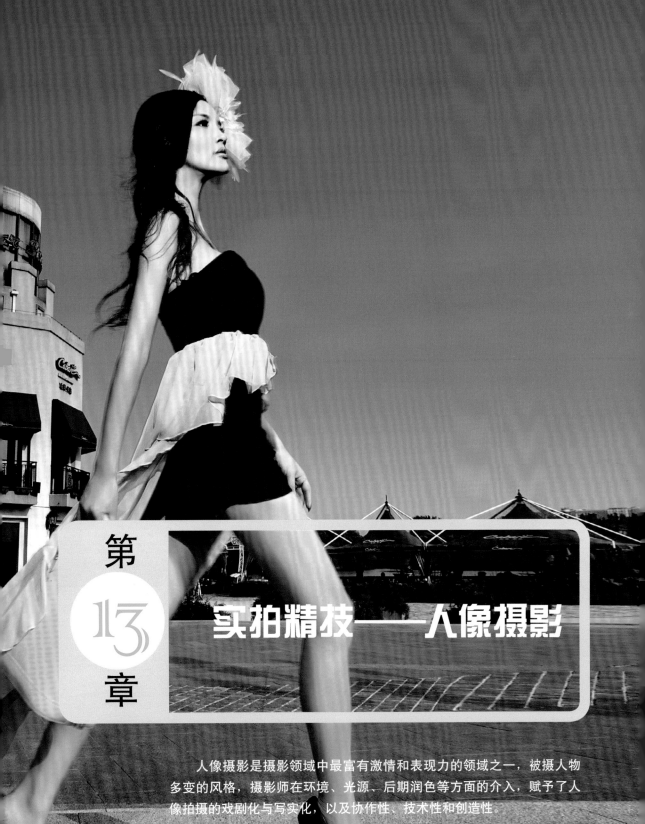

第13章

实拍精技——人像摄影

人像摄影是摄影领域中最富有激情和表现力的领域之一，被摄人物多变的风格，摄影师在环境、光源、后期润色等方面的介入，赋予了人像拍摄的戏剧化与写实化，以及协作性、技术性和创造性。

13.1　EOS 6D人像摄影设置

使用佳能EOS 6D拍摄人像，在光线比较复杂的场合适合使用Av（光圈优先）模式，在光线比较单一的场合建议使用M（手动）模式，如果拍摄者经验比较丰富，对光线的判断比较准确，也可以使用M模式。在菜单设置中将照片风格设定为人像风格，降低锐度以柔和人像。

✥ 选择人像风格进入，降低锐度。

✥ 降低锐度拍摄人像，人物面部柔和、自然美观。

| 光圈: f/4 | 快门: 1/250s |
| 焦距: 180mm | 感光度: ISO 100 |

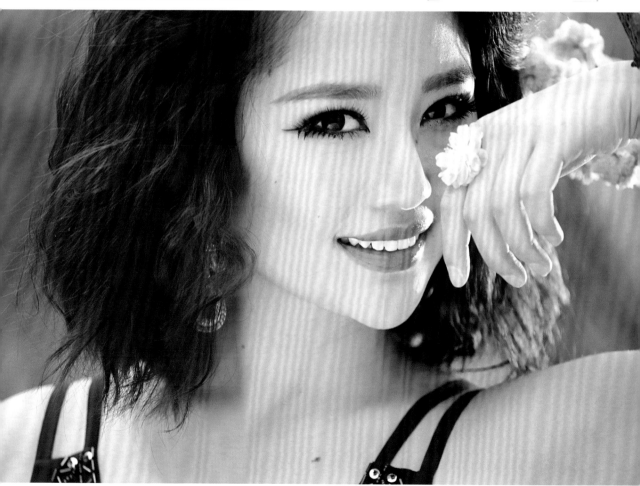

13.2　人像摄影器材的选择

▶ 用定焦镜头拍摄人像

人像摄影对人物的肤色、肤质、衣物的纹理等都有非常苛刻的要求，因此对画质的要求很高，从镜头方面来看，定焦镜头出色的画质无疑是人像摄影的首选。变焦镜头虽然方便，但光圈有限，而定焦镜头光圈更大，能让背景得到更好的虚化、较小的畸变、锐利的成像、柔美的焦外、较强的暗光适应能力，等等。常见的人像镜头有35mm、50mm、85mm、135mm、200mm等定焦镜头，其中，85mm定焦镜头是拍摄人像的黄金焦段，更是专业人像摄影者的首选。

光圈: f/2	快门: 1/3200s
焦距: 85mm	感光度: ISO 100
曝光补偿: +0.3EV	

✣ 图为采用85mm定焦镜头拍摄雪中的美女，可以看到该图像的人物面部非常细腻，而对焦点外的毛绒袖口、帽子、大衣等细节也比较清晰，无论是焦内、焦外都有较好的画质表现。

▶ 用长焦镜头拍摄人像

长焦镜头由于焦距长和透视等原因，很容易造成背景虚化和压缩效果，即使被摄者背后有许多凌乱的东西妨碍拍摄，长焦镜头也可以通过变换角度有效地避免不希望出现的背景。在等效焦距超过200mm的情况下，长焦镜头可以营造出浅景深效果，将背景虚化成抽象图案，进而突出被摄者的美态。不过，大家在选择长焦镜头时应注意避免焦段过长，否则可能会使被摄者的脸部平坦，缺少立体感，从而引起观者的审美疲劳。

＋ 本图使用200mm的焦段拍摄，可以发现画面中主体人物与背景之间的距离明显被压缩，背景虚化程度很高。

光圈：f/4	快门：1/160s
焦距：200mm	感光度：ISO 320

▶ 用广角镜头拍摄人像

镜头焦距的差异会让照片的气氛发生变化，在使用广角镜头时，由于它有着近大远小的特性，容易使人物的形体发生扭曲，产生畸变，但若转变思维，利用广角的畸变特性，则会产生意想不到的好效果。在使用广角镜头进行人像创作时，首先要注意选择有限的背景构成元素，避免背景环境的杂乱无章，其次要合理地控制广角镜头带来的变形，适当地夸张可以突出和美化人物的肢体，但要做到驾轻就熟才能拍出大气、富有感染力的作品。

光圈: f/13　　快门: 1/80s
焦距: 24mm　　感光度: ISO 100

✧ 使用广角镜头拍摄人像，画面夸张的
　透视形式是很大的亮点，视觉效果
　较好。

▶ 用闪光灯为人物补光

　　除了要选择一支好镜头外，在拍摄人像时，我们还要注意场景中光线的分布。如果光线较弱或反差较大，可能需要采用一些手段进行补光，通常可以采用闪光灯，这样能够对人物进行较好的补光。

不进行任何补光措施

使用闪光灯对车模面部进行补光

光圈: f/4　　快门: 1/100s
焦距: 68mm　　感光度: ISO 200

✧ 使用闪光灯进行补光后，人物面部获得了充足的曝光。

▶ 用反光板为人物补光

　　闪光灯的光线太硬，有时我们在用闪光灯对被摄者进行补光时，会发现拍出的画面显得比较生硬，甚至周围会有比较浓重的阴影，给人一种不协调的感觉，这时就需要采用其他方法进行补光了。如果周围有光源但不是很均匀，可以使用反光板对被摄者进行均匀、柔和的补光，这样拍摄出的画面就比较柔和、自然了。

逆光拍摄，不采用任何补光措施

逆光拍摄，使用银色反光板对人物进行补光

÷　上图中的人像由于是逆光拍摄，人物面部的曝光不足，所以拍摄时选择使用反光板进行补光，使整个人物都清晰地表现出来。

光圈: f/2.8	快门: 1/100s
焦距: 45mm	感光度: ISO 200

13.3　通用的拍摄技巧

▶ 对眼睛对焦是关键

眼睛承载着被摄者的神韵，因此，摄影者在拍摄人像时针对眼部精确对焦显得非常重要，如果没有对眼部进行对焦或合焦失败，那么整张照片就会失去神韵，显得生硬、呆板。不管从哪个角度拍摄，也不管被摄者摆出什么造型，摄影者都必须对其眼部进行精确的合焦，以拍摄出被摄者的神采。Canon EOS 6D 拥有11点中央十字形自动对焦感应器，在大多数场景中都能迅速而准确地进行对焦，但要注意的是，在使用大光圈浅景深拍摄时，相机稍有抖动就会使合焦位置发生偏移，造成眼部失焦，因此，建议摄影者最好采用三脚架等工具进行拍摄。

✤　拍摄人像，正常情况下的首要原则是对人物的眼睛对焦，使眼睛成为画面的兴趣中心，否则画面就会构图失败。

| 光圈: f/20 | 快门: 1/125s |
| 焦距: 45mm | 感光度: ISO 400 |

▶ 侧开角度拍人像更唯美

我们常见的正面人像是20世纪七八十年代的人像照片，那纯粹是为了留念，如今摄影讲究艺术性，正面拍摄人物经常会拍到一些呆滞的表情，所以在拍摄人物时最好侧开一定的角度，15°、30°、45°等均可，具体情况可根据模特的面部轮廓来定，展现被摄人物最迷人的一面是拍摄的最终目标。

| 光圈: f/1.8 | 快门: 1/500s |
| 焦距: 50mm | 感光度: ISO 200 |

✤ 模特侧开一定的角度看向镜头，再加上似有似无地抚摸头发，整幅画面看起来唯美而自然。

▶ 靠近拍摄效果会更佳

很多时候人像摄影无法达到预期的效果，原因在于拍摄的人物在画面上太小，以至于其面容和表情不能成为照片上一目了然的表现中心，解决的办法就是靠近拍摄。例如，在个人写真摄影中，模特是绝对的主体，如果不靠近拍摄，往往会使画面空洞乏力、无法表现人物形象，而挪动脚步，靠近拍摄，问题便会迎刃而解。

| 光圈: f/2.2 | 快门: 1/64s |
| 焦距: 50mm | 感光度: ISO 160 |

✤ 靠近模特拍摄，其面部细节清晰地展现在画面上，人物形象非常显眼。

▶ 切记不要切割关节

摄影爱好者要注意在拍摄人像时，不要从人物的关节处进行切割，如果必须从手臂或者腿部剪切，也应尽量跳过关节处。也就是说，不要让画面的底部从肘部、腰部或膝盖处进行切割，画面的两端也不要从手腕或者肘部进行切割。例如在拍摄半身像时，可以选择在膝盖以下或者以上进行切割，这样的切割一般都能符合观者的欣赏标准。

❖ 左图中美女的右手没有拍进画面，构图不完整，看起来很不舒服，而右图自然了很多。

| 光圈: f/3.2 | 快门: 1/160s |
| 焦距: 110mm | 感光度: ISO 200 |

13.4　人像摄影用光技巧

▶ 用斜射光勾勒人物轮廓

斜射光是最常用的外景人像拍摄用光，在斜射光下拍摄时，光线从左侧或右侧射向被摄人物，并利用侧光形成的光影来安排画面的构图，能较好地表现人物的立体感和面部表情，还可以勾勒人物面部的轮廓线条。斜射光对于表现被摄人物的外部形态特征和环境气氛以及形成很好的影调与色调结构具有十分重要的作用。掌握斜射光的应用，塑造个性的人物形象，能有效地传达作品的主题与拍摄者的情感。

| 光圈: f/4 | 快门: 1/60s |
| 焦距: 62mm | 感光度: ISO 800 |

✛ 斜射光将美女妖娆的身姿勾勒了出来，画面明暗层次丰富，立体感极强。

▶ 用侧光拍摄人物表现鲜明个性

　　侧光人像常常给人带来黑暗与光明的强烈对比，具有较强的视觉冲击力。将被摄者面向光线的一面沐浴在强光之中，而背光的一面掩埋进黑暗之中，阴影深重而强烈，一般适合用来表现人物性格鲜明的形象。但是，侧光也并不十分适合拍摄人像照片，因为光线会在人物面部的中线鼻梁位置形成受光面高亮而背光面为阴影的较大反差，除特殊题材表现人物性格外，会丑化人物形象。

| 光圈: f/10 | 快门: 1/125s |
| 焦距: 42mm | 感光度: ISO 100 |

❈ 拍摄这类个性人像，使用侧光让人物面部出现明显的光照分界线是最适合的。

▶ 用逆光拍摄人像增强渲染力

逆光是一种具有艺术魅力和较强表现力的光线，它能使画面产生完全不同于我们肉眼在现场所见到的实际光线的艺术效果。逆光人像通常包括两种情况，一种是利用逆光来表现拍摄主体的明暗反差，可以形成轮廓鲜明、线条强劲的造型效果的剪影；另一种是逆光人像的人物部分曝光正常，主要通过在逆光拍摄时配合闪光灯、反光板等辅助光源，使人物部分正常曝光，增强逆光人像的艺术表现力。

光圈：f/2.8　　快门：1/160s
焦距：40mm　　感光度：ISO 100

✤ 这是一张非常典型的逆光摄影，这样
的光线让画面具有梦幻的效果，不过
要注意给人物面部进行一定的补光。

13.5　人像摄影常见构图

▶ 选择横幅还是竖幅构图

拍摄照片时选择横画幅还是
竖画幅，要看拍摄内容和主题氛
围的表达，一般来说，当画面中
有比较明显的横向线条时，我们
选择横画幅；当画面中有比较明
显的竖向线条时，我们选择竖画

幅，这样符合人们的视觉规律，并保持画面的稳定性。在采用横画幅时，能够让人的视线横向延伸，突出画面的广阔及人物主体在环境中的表现，或用周围的环境烘托人物；在采用竖画幅时，能够让人的视线纵向延伸，往往用来表现人物主体的高大、挺拔、庄严等。

光圈：f/3.2	快门：1/125s
焦距：85mm	感光度：ISO 250

✤ 使用竖幅构图，人物显得高挑、挺拔。

光圈：f/3.2	快门：1/125s
焦距：85mm	感光度：ISO 250

✤ 使用横幅构图，表现出人物所处的环境，并且比竖幅构图更具纵深感。

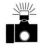

▶ 三分法人像构图

三分法构图是将画面的横向和纵向平均分成三份，将画面中重点表现的对象安排在三分线的交汇处，主体对象会被突出表现，也符合视觉舒适的原则。人像摄影中所指的三分法构图，是把拍摄主体或其特定部位（如眼睛、脸庞等）放在三分线交汇处或附近，从而突出人物形象，达到良好的视觉效果。三分法构图对于横画幅和竖画幅都适用，按照三分法安排主体和陪体，照片会显得紧凑、有力。

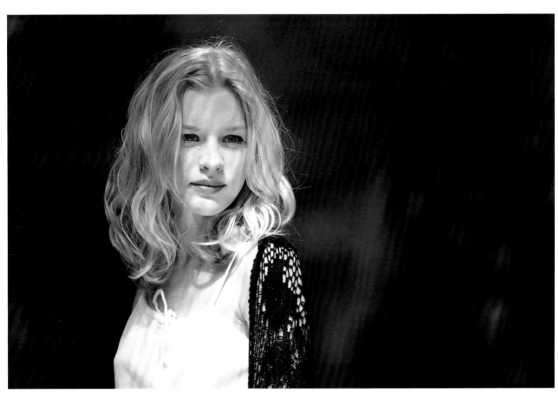

✤　眼睛是传达画面信息的重心，将其放在三分线处，画面看起来非常自然、协调。

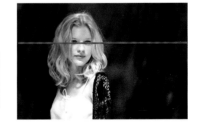

光圈: f/2	快门: 1/320s
焦距: 200mm	感光度: ISO 100
曝光补偿: −0.3EV	

▶ 对角线人像构图

对角线构图一般需要被摄者的身姿和摄影者的取景角度相结合，把主体安排在对角线上，能有效利用画面对角线的长度，同时也能使陪体与主体发生直接关系。由于人本身具有直立性，摄影者通常采用竖幅的形式，然后利用模特身体的前倾或后斜来形成对角线构图。对角线构图形式在一定程度上避免了人物的呆板，给画面赋予了更多的动态因素，使画面更加活泼，同时也容易产生线条的汇聚趋势，吸引人的视线，达到突出主体的效果。

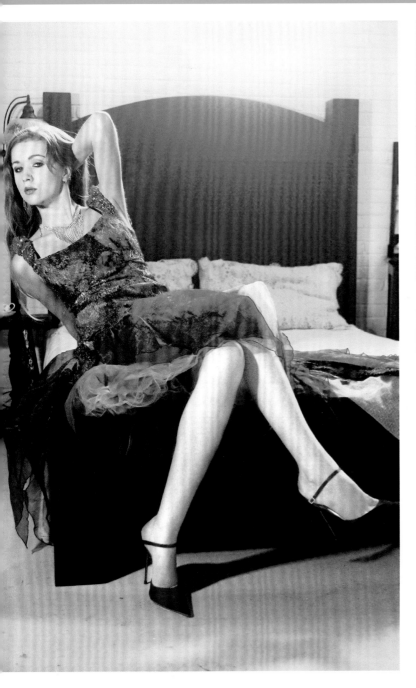

光圈：f/2.8	快门：1/30s
焦距：34mm	感光度：ISO 800

❈ 模特调整身姿斜坐在床尾同样实现了
对角线构图，将其魅惑的一面展现给
欣赏者。

▶ S形人像构图

　　S形构图优美而富有节奏变化，是人像摄影艺术创作中运用较多的构图形式，尤其是在拍摄女性模特时，S形构图能够充分表现女性的柔美身姿，是最有吸引力的构图形式。在具体的摄影实践中，S形构图一般包括两种情况：利用环境元素构成S形和利用模特肢体的变化构成S形曲线。例如在拍摄一女性模特时，摄影者可以充分利用和挖掘模特自身的优势，扬长避短，通过指导模特身姿变化结合模特自身的形体，形成S形构图，把模特最柔美、最富有表现力的一面定格在相框中。

| 光圈: f/4 | 快门: 1/200s |
| 焦距: 81mm | 感光度: ISO 200 |

✛ 这张照片集对角线构图和S形构图于一
　身，构图完美到无可挑剔。

13.6　人像摄影实拍技法讲解

▶ 怎样拍摄性感火辣的美女

性感火辣的美女写真要展现
出美女曼妙的身姿，那么如何才
能做到性感和火辣呢？拍摄这类
人像时又该注意什么？首先要提
供一个私密的室内空间，以保证
模特的隐私，其次，服装、灯光效

果和模特的表现力是极为重要的，摄影师需要给模特一些姿势建议，寻找她最完美、性感的一面，尽量将女人潜在的魅力和浓郁的女人味表现出来，这样才能刺激欣赏者的想象力。

光圈：f/16	快门：1/60s
焦距：52mm	感光度：ISO 100

✤ 迷离的眼神、性感的双唇和S形勾人的身姿将美女的性感和火辣展现无余。

▶ 怎样拍摄车模

　　拍摄车展模特，首先要熟悉场地，以及时间安排及展台，其次要准备好一切拍摄器材，然后注意色温、光线、曝光等问题，最后寻找合适的模特、良好的角度。建议使用中央重点平均测光对人物面部亮度进行局部区域测光，使用大光圈虚化背景而突出主体人物。

光圈：f/4	快门：1/100s
焦距：70mm	感光度：ISO 400

✤ 使用中央重点平均测光和大光圈，虚化背景而突出主体人物。

▶ 怎样拍摄姐妹写真

姐妹写真通常以色彩协调统一、动作亲密无间为基础进行拍摄，所以协调统一的服装或者道具是不可或缺的物品，摄影师需要与模特交流沟通，调动其情绪，让她们进入拍摄状态，做出亲密的动作，流露出自然的表情和幸福的眼神。

光圈: f/4
快门: 1/200s
焦距: 184mm
感光度: ISO 200

❋ 白色的吊带、浅蓝色的牛仔裤和黑色的高跟鞋，统一的着装和亲昵的搂抱都为照片加了不少分，一眼看过去，画面中的两个女孩无疑是一对无话不谈的好姐妹。

▶ 怎样拍摄小清新邻家女孩

拍摄小清新邻家女孩主要通过拍摄女孩温馨、闲适的样子，表达出清新、亮丽的视觉效果。

笔者建议使用点测光、光圈优先模式、光圈值为f/2~f/5.6，感光度为ISO 100。另外，为了保证

画质良好，使用反光板对人物面部进行补光。

光圈：f/2.8
快门：1/320s
焦距：66mm
感光度：ISO 100

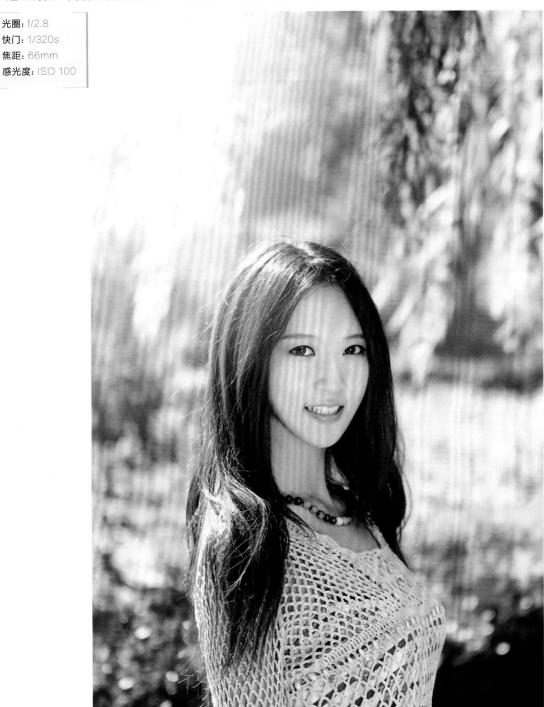

※ 摄影师选择了户外有绿草和柳树的环境，使用点测光、f/2.8光圈和ISO 100感光度进行拍摄，拍摄出的照片画质极佳，效果清新动人，非常成功。

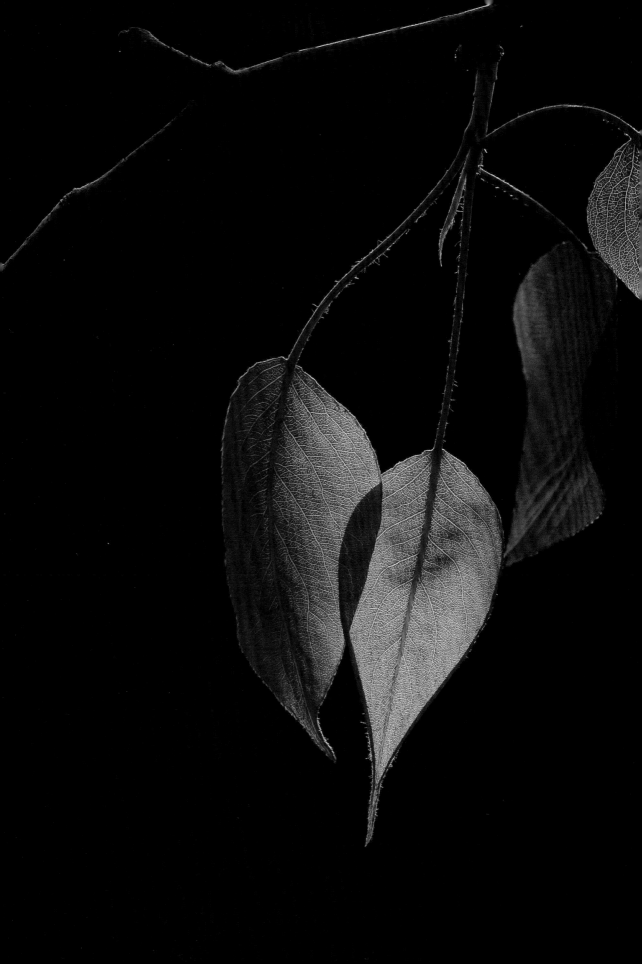

第
14
章

实拍精技——主题摄影

　　风光摄影和人像摄影是摄影的两大重要题材，在摄影中占据重要的
位置，但在日常生活中，我们接触的更多的是其他一些主题类摄影，例
如舞台、花卉、商品摄影等。

14.1　微距摄影

▶ 微距摄影的器材选择——镜头

适合进行微距摄影的镜头会涵盖标准（50-60mm）、中距（90-105mm）及长距（180、200mm等）几个类别，微距镜头的用户一般较为严格，而制造商也相当重视微距镜头，所以大部分微距镜头的质量都较好，用户可放心购买，只要量力而行即可。

如果要在户外拍摄自然生态，建议选择中焦镜头和长焦镜头。因为进行微距摄影时，如果采用短焦镜头，可能镜头距离主体会很接近，这样一些小动物容易被吓走，而且距离很近时，三脚架及身体会很容易碰到所拍摄的花草或者小动物而引起抖动，造成拍摄的画面模糊。因此，建议使用中、长焦镜头将相机拉远一些拍摄，而在拍摄一些非常敏感的小动物时，中、短焦镜头是无法进行拍摄的，此时只有长焦镜头能够完成拍摄。

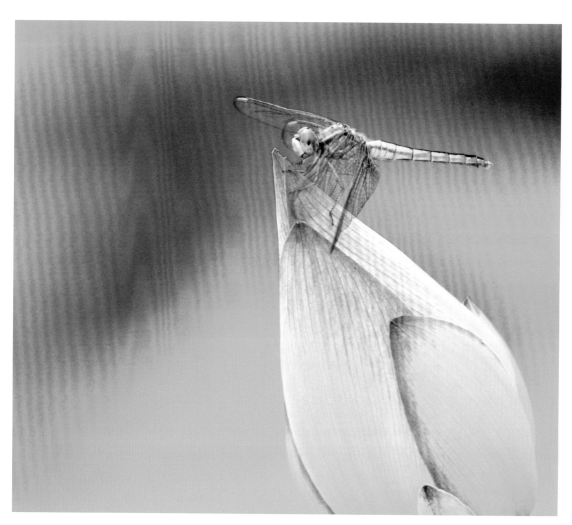

※　本照片为使用佳能200mm微距镜头拍摄的，利用长焦镜头拉进画面才能做到完美拍摄。

光圈: f/5.6	快门: 1/125s
焦距: 200mm	感光度: ISO 200

虽然微距镜头大部分为定焦，但并不是说没有变焦微距镜头，只是变焦微距镜头比较少。

变焦镜头一般不能提供1:1的放大率，但较好的可达到1:1.3左右，整体效果还可以。变焦镜头

在拍摄生态环境时有很大的灵活性，如预算许可绝对值得。

▶ 微距摄影的器材选择——三脚架

三脚架的用途是固定摄影机，防止拍摄过程中的抖动，可以让拍摄的照片更加清晰。尤其

是在拍摄光线比较暗的画面时，需要较长的曝光时间，手持拍摄肯定无法避免晃动，这时候三脚

架就是一个重要的配置，拍摄夜景、微距摄影、精确构图摄影都离不开三脚架。

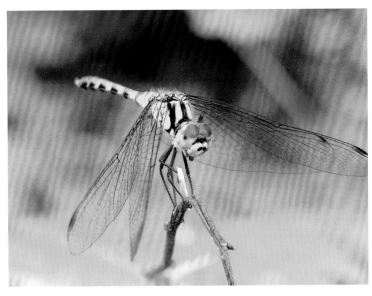

※　使用三脚架固定相机拍摄并没有产生抖动现象，拍摄到清晰的画面。

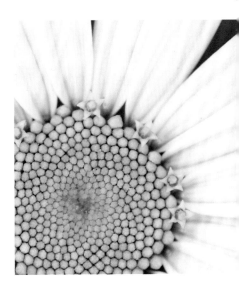

三脚架

| 光圈: f/4.8 | 快门: 1/48s |
| 焦距: 33mm | 感光度: ISO 50 |

▶ 微距摄影的器材选择——遮光罩

遮光罩是另外一个大家经常使用的微距摄影附件，它多用于室外有眩光的场合下，采用遮光罩辅助摄影，可以提高摄影的影像品质。在非常近的拍摄条件下，或是配合微距闪光灯进行微距摄影时，则不能使用遮光罩。

| 光圈: f/5.6 | 快门: 1/160s |
| 焦距: 105mm | 感光度: ISO 200 |

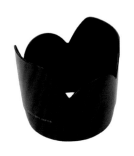

※　在室外进行微距摄影，采用遮光罩以避免周围的干扰光进入镜头。

▶ 微距摄影的器材选择——闪光灯

在进行微距摄影时，良好的光线是拍摄能否成功的一个重要条件。闪光灯也是微距摄影中较常用到的附件，使用单反相机机顶的内置闪光灯进行微距摄影并不是很好的选择，因为机顶闪光灯的光线过于单一，并且容易形成强光照射点，使得被摄对象正对相机镜头的部位过亮而损失大量的细节。辅助微距摄影的照明系统需要采用非常专业的闪光灯，专业的闪光系统具有通过多角度、不同亮度进行补光的特性，每个闪光灯都具有专属的放置区域，从而拍出平衡、均匀的效果。

环形闪光灯，多用于拍摄微距。

光圈: f/4.2	快门: 1/320s
焦距: 100mm	感光度: ISO 100

✳ 利用环形闪光灯微距摄影时，主体的各个角度都不会形成阴影。

▶ 微距摄影必备技巧——表现微观世界的质感

拍摄微观世界，主要是为了表现被摄对象的细节表现力，如果换一种说法，对于大部分的被摄体来说，也就是表现其质感。对于微距摄影，质感是非常重要的一项评价标准，也就是说，如果你表现外观，就不要用微距了，如果表现对象的细节，基本上必须用微距。对于表现微距摄影对象的质感，良好的稳定性、有层次的影调、清晰的对焦这几个因素是非常重要的，说得简单一点就是，使用三脚架，用斜射光、侧光等（最好均为柔光）光源进行微距摄影会拍摄到相对较好的微距质感。

光圈: f/2.8	快门: 1/50s
焦距: 16mm	感光度: ISO 100

❋ 使用三脚架保证相机的稳定性，在清
 晰地对焦下拍摄到花瓣纹理清晰，很
 有质感，仿佛触手可及。

▶ 微距摄影必备技巧——要合理运用光线和角度

微距摄影表现的是被摄对象
微观世界内的部分画面，色彩、
结果等往往会显得相对单调。在
进行微距摄影时，大家应该注意
调整拍摄的光线和角度，使得拍
摄出来的效果能够有更多的变化
和画面深度。现代的光学技术已
经能够帮助摄影者使拍摄的微距
画面的影调过渡和暗部层次都有
很好的再现，所以最后的关键就
是摄影者能够利用侧光、逆光或
是人工光线等条件来进行影调调
整。如果采用顺光进行微距拍
摄，能够拍出清晰的画面，但整
体感觉死板、不耐看。

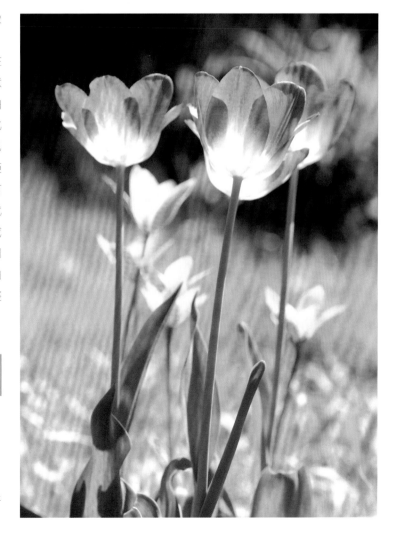

光圈: f/5.6	快门: 1/350s
焦距: 90mm	感光度: ISO 100

❋ 柔和的光线铺在花瓣上，明暗层次丰
 富，花朵仿佛变得透明了。

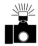
▶ 微距摄影必备技巧——微距摄影的构图很重要

微距摄影画面中的被摄体，往往是某一部位或是某一单独对象的表现力最强，也就是最为清晰，色彩等表现也最好。如何安排对焦点的位置，以及如何选择镜头与被摄体之间的角度，是微距摄影中非常重要的知识。对于体积较大的微距拍摄对象，可以运用常见的黄金构图法则、对角线构图形式等，以获得较好的画面效果。

光圈：f/3.2	快门：1/500s
焦距：155mm	感光度：ISO 200
曝光补偿：-0.7EV	

✤ 利用对角线构图拍摄小蜻蜓，为平淡的画面增添了许多活力。

14.2　商品摄影

商品摄影是商业摄影的一部分，即通过摄影手段把商品的优点和卖点充分甚至是夸张地表现出来，让消费者看到摄影图片产生购买欲，从而达到商业上的宣传效果。

▶ 商品摄影道具清单

如果只是拍摄网店商品，对于摄影环境及道具的要求并不是特别高。用户能够找到专业的影棚拍摄最好，如果找不到专业影棚，花几百元钱购置一些简单的棚拍道具，就能够拍出很好的效果，之后放在淘宝等网店上就足够了。

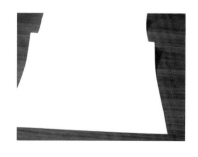

背景布（可以使白色的无反光纸）

聚光灯两个

柔光罩1~2个

（1）背景布：如果有专业的背景布最好，如果预算不够，可以购买反光率低的白色棉纸。使

EOS 6D需要购买闪光灯

三脚架

用时，可以放在椅子上，如果铺在桌子上，最好构成一定的弧度。但大家要注意，不要让背景布有折痕。

（2）聚光灯：质量不必特别好，能够调整发光强度的一般聚光灯即可，例如最高功率为500瓦，也可以调整为250瓦。另外，需要购买两个聚光灯，一个作为主灯，一个作为辅助灯。

（3）柔光罩：可以加在聚光灯之前，让光线变得柔和。

（4）闪光灯：EOS 5D Mark III没有内置闪光灯，需要单独购买一个外接闪光灯。

（5）三脚架：为防止费心拍摄的照片模糊，所以准备一个钢质三脚架是有必要的。

▶ 商品摄影要先学会布光

自然光和人造光都可以用来拍摄商品，自然光拍摄出的效果非常不错，但光线难以控制，不容易用其表现商品和静物的质感和色彩；人造光是商品和静物拍摄时主要使用的光源，它的光线强度稳定，并且摄影者能根据需要调节光源的位置和灯光的照射角度。一般有两种布光技巧，一种是使用45°侧顶光做主光塑造被摄主体，另一种是将照射角度高一些的辅助光安排在相机附近，降低拍摄对象的投影，但要注意光线强度不能比主光强。

在拍摄商品之前，需要先寻找一处没有窗户光的室内环境，如果有小窗户，需要用黑布遮挡起来。然后准备一张方桌或一把木质椅子，按照图示进行补光即可。

※　需要说明的是，右边的主光也可以加柔光罩，但灯泡的发光功率要高于左边辅助灯的功率。

| 光圈: f/5.6 | 快门: 1/30s |
| 焦距: 74 mm | 感光度: ISO 800 |

※　利用柔光罩布光拍摄，光线比较柔和，画面会让人感觉非常舒适。

光圈: f/2.8　　快门: 1/12s
焦距: 40mm　　感光度: ISO 200
曝光补偿: +0.3EV

❀ 主光与辅助光存在一定的光比，这样
　　能够营造出更加立体的画面效果。

▶ 商品摄影布局——三角形构图

　　三角形构图是静物拍摄最常用的一种方式，它所表现的画面具有稳定性和庄严的感觉。在使用三角形构图时，大家要注意主次关系一般形成不等边三角形，这样显得既稳定又不呆板。

光圈: f/8　　快门: 1/250s
焦距: 40mm　　感光度: ISO 100

❀ 3个小沙发使用不等边三角形构图进行拍摄，画面温馨，效果稳定。

▶ 商品摄影布局——对角线构图

　　使用对角线构图法，通常是直接把商品放在对角线上，由于主体的倾斜，这种透视可以引导人们的视线前进到画面尽头，增加了画面的纵深感，加强了画面的冲击力度，给人以强烈的动感。

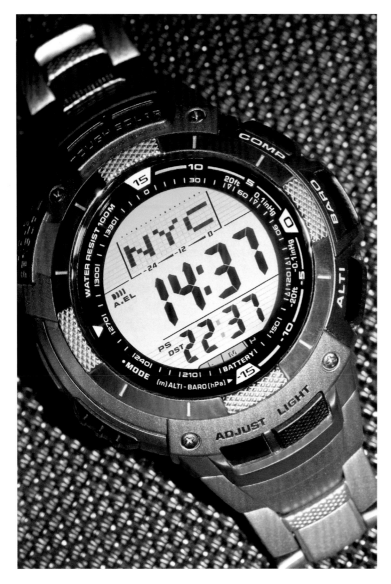

| 光圈: f/16 | 快门: 1/250s |
| 焦距: 105mm | 感光度: ISO 100 |

❋ 采用对角线构图法拍摄手表，突出主体，视觉冲击力较强。

▶ 商品摄影技巧——虚实表现

商品摄影的基本目的就是要把产品的形态结构、材料质感、产品特点等介绍给消费者，其中，质感的表现尤为重要，质感的好坏会直接影响消费者的购买欲望，所以大家在拍摄时要注重商品纹理细节和基本结构的表达。在拍摄时不要把产品的全貌展现给消费者，因为全貌的拍摄只会让商品显得平淡无奇，视觉冲击力小，所以选择开放式构图使消费者有更多的想象空间，增加要去了解产品的欲望，这样才能起到很好的宣传效果。

| 光圈: f/8 | 快门: 1/200s |
| 焦距: 150mm | 感光度: ISO 100 |

❋ 摄影师靠近拍摄了鞋的一部分，强烈的质感引发了欣赏者想要触摸的欲望。

▶ 商品摄影技巧——曝光控制

在光线不是很好，或者在晚上拍照时，很多人都会用到"曝光"功能，笔者建议不要把曝光补偿调得太高，否则拍出米看似很亮、效果很好，但是商品的颜色会失真，而且在Photoshop中难以处理得和实物一致。

光圈: f/5.6	快门: 1/40s
焦距: 135mm	感光度: ISO 200
曝光补偿: +1.0EV	

✳ 左图的小鞋子拍出来虽然明亮可爱，但颜色失真了；右图虽然光线较暗，但表现了实物真实的颜色。

光圈: f/5.6	快门: 1/40s
焦距: 135mm	感光度: ISO 200
曝光补偿: 0EV	

14.3　儿童摄影

▶ 儿童摄影技巧——一定不要用闪光灯

从医学角度来讲，婴儿在出生后到三岁前，视觉神经系统还没有发育完全，强光会对发育造成不良影响。所以在拍摄婴儿时，大家要尽量避免使用闪光灯，最好用自然光拍摄。对于拍摄大一点的孩子，必要时可以用闪光灯，但最好以反射补光或在闪光灯前加柔光片，以避免强光对孩子的成长造成不良影响。

技巧点拨:

在给儿童拍摄时，运用自然光是最理想的选择。自然光更加真实，对儿童情绪的影响也会降到最低，不会引起儿童情绪的巨大变化，但是当自然光比较混乱时，则需要我们进行白平衡测试，这样才能准确地还原场景色彩；有时，自然光条件下的拍摄效果会显得过于平淡，我们还可以使用略高的色温，使画面更偏向红色，以突显儿童的生机和活力。

※ 对准儿童拍摄时严禁使用闪光灯，以免对儿童造成伤害，特别是像本画面中大小的儿童。

| 光圈: f/4 | 快门: 1/60s |
| 焦距: 126mm | 感光度: ISO 100 |

▶ 儿童摄影技巧——调动儿童的情绪

儿童不是成人，更不是专业模特，其情绪容易受到周围的影响，因此，在儿童摄影中调动孩子的情绪显得很重要。摄影师在拍摄之前可以先与其进行接触、沟通，在孩子心目中树立一个友好的形象。在与孩子熟悉之后，可以通过转移孩子注意力的方式调动孩子的情绪，也可以通过与孩子进行互动游戏引导孩子的动作。同时把握儿童的心理特点，利用儿童的好奇心心理与好模仿心理，对孩子进行合理的引导，一旦孩子做出合适的动作与反应，摄影师所需要做的就是及时抓拍。

| 光圈: f/5 | 快门: 1/125s |
| 焦距: 80mm | 感光度: ISO 640 |

※ 调动儿童情绪后，用相机记录下儿童阳光的笑容。

▶ 儿童摄影技巧——追踪抓拍儿童

　　儿童摄影相对于其他内容的人像摄影无疑需要更多的耐心，因为儿童往往非常好动，要想让他们长久地保持一个姿势是很困难的事，即使勉强保持也会烦躁不安、神情不自然，因此，需要在摄影时刻准备好手中的相机，追踪抓拍儿童。在拍摄时，如果儿童一直在动，需要用足够快的快门，这样才能抓拍到他的动作，此时建议使用快门优先模式配合点测光，以确保快门够快和测光准确，否则可能会造成画面模糊，也错过了拍摄孩子最美好的瞬间。

| 光圈：f/5.6 | 快门：1/640s |
| 焦距：52mm | 感光度：ISO 200 |

＊ 本画面采用较快的快门速度，抓拍到儿童偷玩妈妈手机的瞬间，显得非常活泼可爱。

14.4 体育运动

▶ 体育摄影器材很关键

在体育摄影中，由于大多数情况都是远程拍摄，因此长焦超望远镜头是必需的选择。不同的体育运动需要不同的长焦镜头，例如，对于篮球运动，可能100-300mm焦距的镜头就足够拍摄基本动作了，而400-600mm的镜头更适合拍摄足球运动。镜头的对焦速度也是一个关键因素，光圈越大，越可以使用较快的快门速度，以捕捉运动员的动作，也能更好地虚化背景，使拍摄对象清晰可见。

光圈：f/2.8	快门：1/800s
焦距：400mm	感光度：ISO 500

※ 摄影师选择400mm焦距的镜头来拍摄足球运动员在场上的瞬间，获得了很好的拍摄效果。

▶ 体育摄影技巧——适当的快门提前量

在进行体育摄影时，大家经常会发生对焦完成时目标已经发生移动的情况，这时就需要我们提高快门提前量了。所谓提前量，就是当抓拍被摄体的某一快速变动的动作时，要在动作的高潮和精彩瞬间出现之前的一刹那间按动快门。这需要拍摄者进行反复大量的实践才能做到，提前量稍稍偏大或偏小，都可能导致错过拍摄精彩瞬间。

光圈：f/3.2	快门：1/1000s
焦距：400mm	感光度：ISO 100

※ 在拍摄小范围内高速运动的主体人物时，有预见性地提前按下快门，抓拍一瞬间的精彩。

▶ 体育摄影技巧——"守株待兔"抓拍

"守株待兔"抓拍就是大家常用的等待拍摄。根据要拍摄画面与拍摄点的距离、环境的光线情况、要拍摄对象的大致运动速度，摄影者可进行相机的预先设定，然后等待被摄对象进入取景器的画面。被摄对象进入取景器的画面后，直接按下快门即可获得令人满意的照片。

※ 利用"守株待兔"法拍到的运动主体。

光圈: f/3.2	快门: 1/1250s
焦距: 400mm	感光度: ISO 200
曝光补偿: -0.3EV	

▶ 体育摄影技巧——追踪拍摄

采用追踪方法拍摄时，要使运动的主体时刻保持在取景范围内，并且对主体连续对焦，相机镜头必须追随着主体转动，这样运动的主体对于相机来说就如同静止的一样，而静止的背景对于相机来说则变为了运动状态。根据主体运动的速度设定中慢快门，则在最终拍摄的画面中，运动主体是清晰的，但背景却因为相机的转动而变为运动模糊状态。

✤ 追踪拍摄可以用来拍这种冲击力非常强、效果非常有特色的体育比赛作品。

光圈: f/7.1	快门: 1/30s
焦距: 200mm	感光度: ISO 100

14.5 舞台摄影

▶ 舞台摄影技巧——舞台人物表现力的突出

舞台表演的主体就是表演的人物，所以在拍摄以舞台为主题的作品时，我们应该把人物确立为拍摄的主体，以记录和表现人物为主，缺少人物的舞台摄影就缺少了灵魂，画面缺少了活力再美的照片也失去了价值，所以一切舞台摄影都应该围绕人物来进行拍摄。

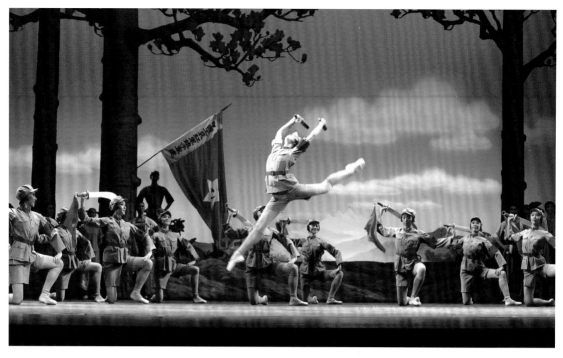

※ 演员一跃而起被定格在画面上，是整幅画面最精彩的一幕，吸引了欣赏者的视线。

光圈: f/5	快门: 1/160s
焦距: 70mm	感光度: ISO 500
曝光补偿: -1.0EV	

▶ 舞台摄影技巧——拍摄位置的选择

在拍摄前位置的选择至关重要，因为在开场后位置一般是不可以随便变动的。在座位的选择上我们应考虑想要拍摄的画面效果是什么，正常的拍摄一般以侧面位置为好，因为正中位置拍摄，前后人物容易重叠，且不容易拍摄到演员进出场的画面。如需要拍摄大场面全景，可坐在楼上第一排，或爬上舞台一侧的灯光调动工作台上来俯拍。另外，更重要的一点是，应该在舞台剧刚开始时就测定好最亮时和最暗时的曝光组合范围，防止在剧情高潮部分因曝光问题影响拍摄。

光圈: f/2	快门: 1/500s
焦距: 85mm	感光度: ISO 1600
曝光补偿: +0.3EV	

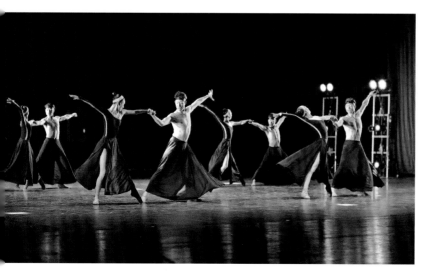

※ 选择合适的机位能够避免舞台人物前后的重叠，在画面中将演员的精彩表演都拍摄出来。

▶ 舞台摄影技巧——感光度的控制

舞台摄影包括的范围很广，有戏剧、舞蹈、音乐、曲艺、杂技等多方面内容，舞台演出的形式又是丰富多样、风格各异。所以在拍摄前，大家要熟悉各种艺术的特点，以便于拍摄到理想的画面。舞台摄影照明主要来自舞台灯光，光线较暗而且变化大。另外，各个剧场的灯光亮度不同，在拍摄时一定要掌握好合适的曝光，可以使用闪光灯，但使用时要考虑现场的情况，可能会影响现场的观众和破坏舞台的现场灯光气氛，此时可以调高感光度，要注意感光度太高会产生很多噪点，从而影响画质。

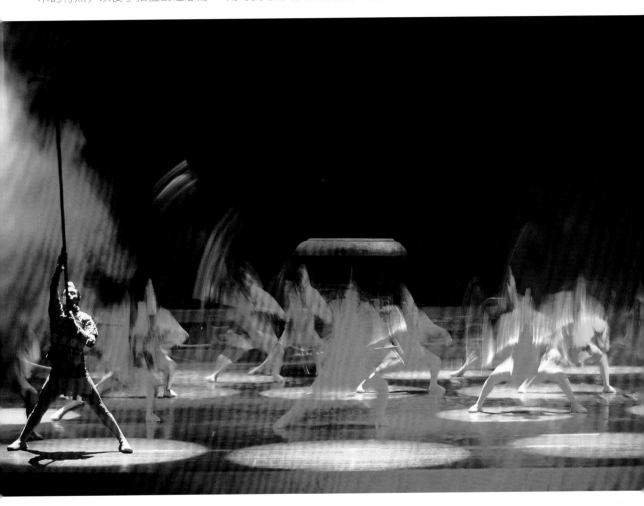

※ 提前设定合理的快门速度，表现动静结合的场景，视觉效果很好。

光圈: f/2.8	快门: 1/4s
焦距: 70mm	感光度: ISO 100
曝光补偿: +0.3EV	

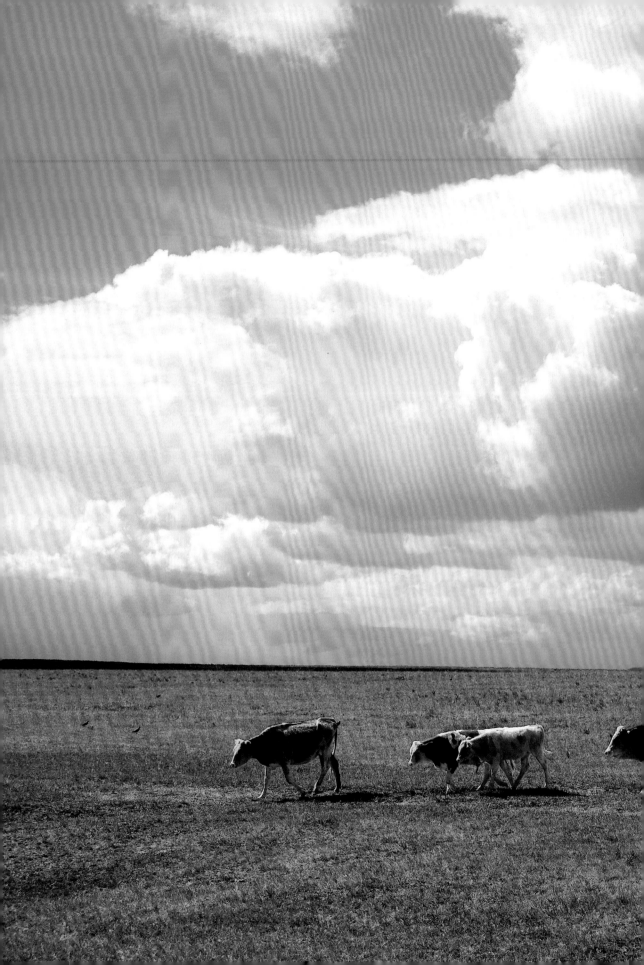

第
15
章

照片后期处理

对于一些平淡的照片需要经过简单的后期处理，才能丰富起来，本
章主要介绍照片的明暗、色彩、清晰度等处理方法。

15.1　Camera Raw

针对ＲＡＷ格式文件的处理，佳能公司有Canon Digital PhotoProfessional等软件，另外还可以使用SILKYPIX、Apple Aperture等其他软件。此外，Adobe公司开发的Photoshop中也集成了可以进行ＲＡＷ格式照片处理的增效工具Camera Raw，这款增效工具使用非常简便，并且功能强大，用户群很广。利用Camera Raw工具，可以对佳能单反相机所拍摄的CR2格式文件进行处理。

许多初级用户可能使用了很久Photoshop，却从未使用过Camera Raw，其实你需要使用特定的方法将其打开，下面介绍打开Camera Raw的3种方法。

▶ 启动Camera Raw的第1种方法

打开Photoshop，然后执行"文件—打开为"菜单命令，弹出"打开为"对话框。

在"打开为"对话框中选中要打开的照片，然后在对话框底部的"打开为"下拉列表中选择Camera Raw选项。接着单击"打开"按钮，打开Camera Raw的工作界面，选择需要的图片，单击"确定"按钮。

显示JPG格式

▶ 启动Camera Raw的第2种方法

打开Photoshop，执行"文件—在Mini Bridge中浏览"菜单命令，打开Br窗口，并切换到要处理照片所在的目录。在主界面中选中要打开的照片，然后执行"文件—在Camera Raw中打开"菜单命令，即可打开Camera Raw的工作界面。

▶ 启动Camera Raw的第3种方法

如果照片为CR2格式，
则可以直接在Photoshop的
Camera Raw中打开，具体操
作为把CR2格式的照片直接拖入
Photoshop主界面。

显示CR2格式

15.2　Camera Raw主要功能介绍

▶ Camera Raw增效工具界面

Camera Raw工具的功能十分强大，并且调整的程度非常细腻，下面介绍Camera Raw工具界面中
的几个主要的功能模块。

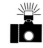

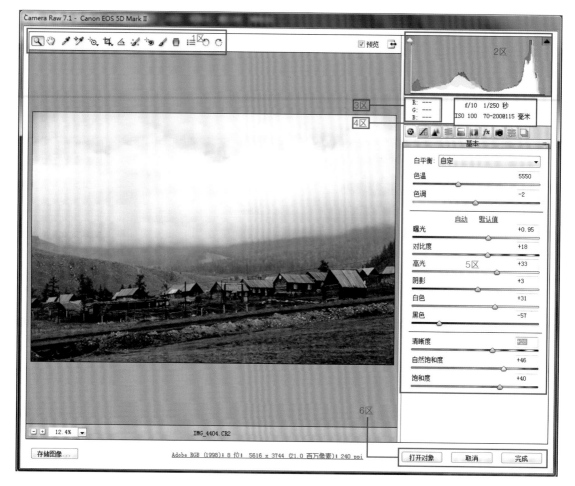

（1）1区：本区为简单操作的工具区，有放大/缩小、拖动、吸管、裁剪、去红眼等工具，类似于Photoshop主界面中的工具箱，但工具的种类要少一些。

（2）2区：显示所打开照片的R、G、B及白色色阶，通过这一区域可以观察照片中红、绿、蓝和白色的分布情况。

（3）3区：将鼠标定位于照片中的某个点上，本区内会显示这一点上的R、G、B色彩信息。

（4）4区：本区显示照片拍摄时的参数，包括光圈F、曝光时间、ISO、焦距4项主要信息。

（5）5区：本区为Camera Raw工具中最为重要的部分，是基本调整区。对于照片的主要调整，都是通过本区的各个选项卡中的项目进行的。

（6）6区：控制Camera Raw中图片的打开、关闭等操作。

▶ Camera Raw增效工具功能详解

1."基本"选项卡

在"基本"选项卡中，具有照片最基本、也是最重要的一些参数设定，通过调整这些参数设定，可改变照片的整体效果。其主要的调整方式是拖动各参数下方的滑块，通过左右移动滑块，调整不同的参数。"基本"选项卡中的曝光、亮度、对比度、饱和度等调整选项，由于之前已经介绍，这里不再赘述。

将JPEG格式的照片在Camera Raw中打开后，在"白平衡"下拉列表中只有两个选项，如果是RAW格式的照片在Camera Raw中打开，则会有相机设定的多种白平衡模式，用户可以从中挑选效果最好的照片。

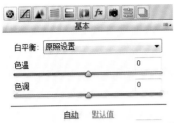

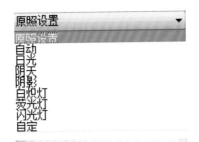

原照设置

自动

日光

阴天

阴影

白炽灯

荧光灯

闪光灯

自定

�֍ 在"基本"选项卡中，还有多种功能，笔者感觉最好用的是"曝光"、"填充亮光"和"黑色"3个选项。但应该注意，"填充亮光"和"黑色"这两个选项应该一起使用。

2."色调曲线"选项卡

　　在"色调曲线"选项卡中有"参数"和"点"两个子选项卡，其中，"参数"选项卡是主要的工作界面，该界面的设计比较科学，使用时比较精准，在底部有"高光"、"亮调"、"暗调"和"阴影"几个调整项，左右拖动这些滑块，可以发现上面的曲线也会发生变化，进而可以在预览窗口中看到正在进行调整的照片的变化。在曲线的横坐标轴上还有3个滑块，拖动中间的滑块，可以针对下部项目的调整进行微调。"点"子选项卡中的曲线调整功能类似于Photoshop中的曲线调整，直接在坐标图中拖动曲线上的点即可，但这种调整方式相对来说不够精准。

4. "HSL/灰度"选项卡

对于"HSL/灰度"选项卡，笔者感觉是非常好用的一系列调整项目，在普通的Photoshop处理中很多难以调和的色彩饱和度等问题，在这个选项卡中都可以精准地进行调整，并且绝对会让你得到满意的效果。该选项卡中包含"色相"、"饱和度"、"明亮度"3个子选项卡，其中有很多更细的项目可以调整。

5. "分离色调"选项卡

"分离色调"选项卡其实就是色相/饱和度调整的加强版，它抛开整体效果的色相/饱和度调整，将照片分为明、暗两部分，分别调整对应明部和暗部的色相/饱和度，处理功能较强。

3. "细节"选项卡

"细节"选项卡中主要有"锐化"和"减少杂色"两个功能，由于之前介绍过锐化的相关知识，这里不再赘述；对于"减少杂色"区域，"明亮度"和"颜色"并不是针对照片的明暗和整体色调进行调整，而主要是针对照片中的细节部位进行一些微调。

6. "镜头校正"选项卡

该选项卡中的参数主要用于调整因为相机镜头造成的色差和镜头晕影。利用"镜头晕影"和"裁剪后晕影"，还可以将原本正常的照片制作出许多特殊的效果。

在此面板中调整控件时，为了使预览更精确，请将预览大小缩放到100%或更大。

15.3 实战——利用Camera Raw综合处理照片

　　一些照片由于拍摄时进光量较少而显得有些曝光不足，原本美丽的画面变得黑压压一片，阴郁而毫无美感，这种情况可以通过Photoshop进行处理，只需要打开图片的RAW格式做以下简单处理即可让照片"复活"。

Step 01 选择"文件—打开为"菜单命令，在弹出的对话框中选择需要调节的图片，将利用Camera Raw工具打开要处理的照片。

Step 02 调整"高光"和"白色"值，以调整照片的整体亮度。

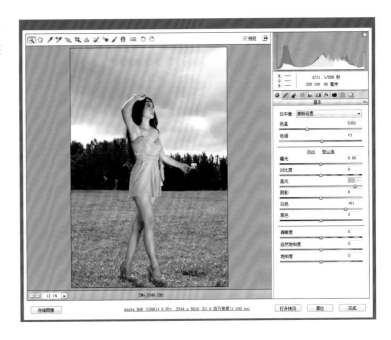

Step 03 调整"清晰度"和"饱和度"两
个调整项，使照片的明暗层次更加
明显。

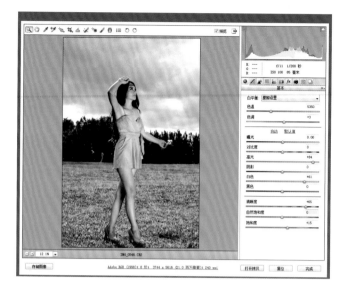

Step 04 切换到"细节"选项卡，对照片
进行锐化处理。经过锐化后，人物
和风景将更加清晰，白云也会更有
质感。

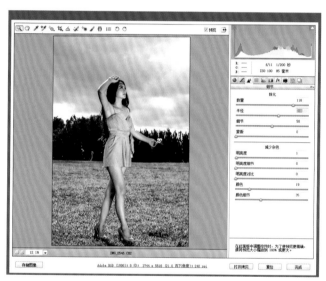

Step 05 到此为止，照片中的主体效果已
经非常好了，但仔细观看会发现草
地、树木的表现不是很清晰，切换
到"HSL/灰度"选项卡进行调整。

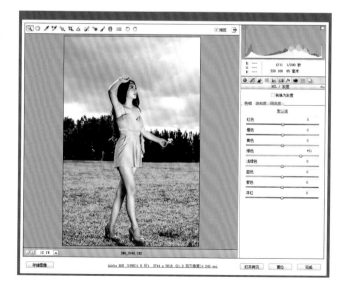

Step **06** 对比照片处理前后的效果，如果比较满意，将照片保存即可。

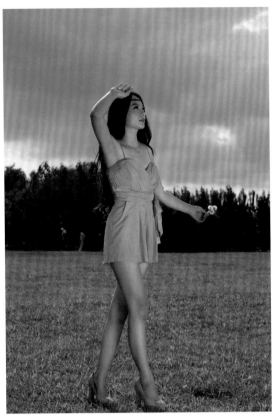

原照片

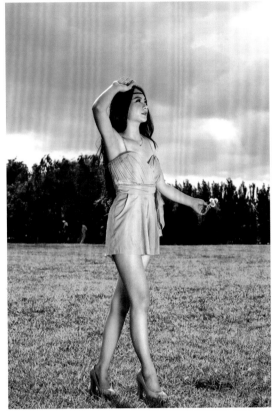

处理后的效果

✤ 将两张照片进行对比，可以看到处理后的照片明显要比处理前光鲜、亮丽了许多。

15.4 后期处理——基础技法

▶ 调整照片明暗——亮度/对比度

人眼在看世界时，会有明暗的感觉，这种明暗的差异称为对比，而用数码相机拍摄的画面，这种明暗的对比会被弱化，经常是灰蒙蒙的，区别不是很明显，并且是偏灰或是偏亮。此时需要使用软件进行调整，使画面更加接近于人眼所看的效果。使用"亮度/对比度"命令，不能调整画面局部的亮度和对比度，只能对整体画面的效果进行调整，并且可能会造成照片像素的损失。

Step **01** 启动Photoshop，执行"文件—打开"菜单命令，打开要处理的照片；或者用鼠标按住要处理的照片，拖动到Photoshop中。可

以发现所打开的照片亮度偏低，并且对比度不是很突出，需要进行调整。

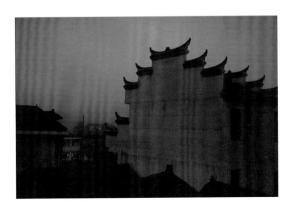

Step 02 执行《图像—调整—亮度/对比度》菜单命令，弹出《亮度/对比度》对话框。

Step 03 分别拖动亮度和对比度的滑块，并随时查看照片的变化效果，最终调整到合适的位置，然后单击《确定》按钮完成调整。接着执行《文件—存储为》菜单命令，将调整好的照片保存。

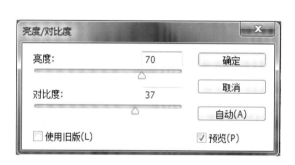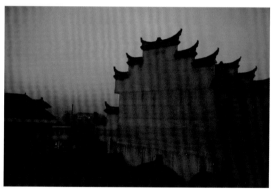

Step 04 观察处理前后效果的对比。

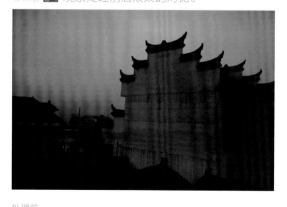

处理前　　　　　　　　　处理后

✦ 处理前照片灰蒙蒙的，处理后整个照片明亮、透彻了起来。

▶ 调整照片明暗——色阶

　　有时，我们拍摄的照片比较暗，且明暗对比不够强烈，照片显得灰蒙蒙的，这时可以利用Photoshop软件进行调整。使用《亮度/对比度》命令，不能调整画面局部的亮度和对比度，只能对画面的整体效果进行调整，并且可能会造成照片像素的损失，所以建议使用《色阶》和《曲线》命令

来进行调整。

　　亮度/对比度调整会造成画面像素损失的情况发生，并且主要靠人的感觉，有时会产生偏差，因此处理效果不尽如人意。其实，对于处理画面明暗和对比度的问题，可以通过色阶调整很好地解决。在前面我们曾经介绍过直方图的概念，其实色阶调整的核心就是直方图调整，共有3种方法可以利用色阶来调整画面的明暗状态，下面分别进行介绍。

方法一：调整直方图

Step **01** 在Photoshop中打开要处理的照片，执行"图像—调整—色阶"菜单命令，弹出"色阶"对话框。

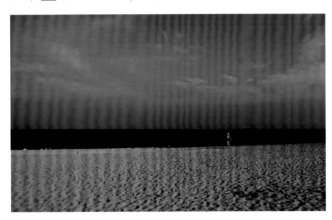 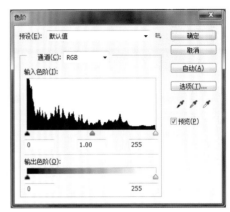

　　之前介绍过，对于一个直方图来说，横坐标代表画面从暗部到亮部，纵坐标代表画面明或暗的程度，纵坐标值越大，代表暗部越暗或亮部越亮。观察本照片发现暗部不够暗，亮部也不够亮，观察"色阶"对话框中的直方图也可以看到，横轴上的最暗部和最亮部细节几乎都为零，也就是说暗部与亮部细节都不存在，几乎完全损失掉了。

Step **02** 向右拖动直方图下面的黑色三角滑块到有像素的位置，向左拖动直方图下面的白色三角滑块到有像素的区域，这时在Photoshop界面中可以看到照片发生了变化，单击"确定"按钮，返回Photoshop主界面，然后将照片保存。

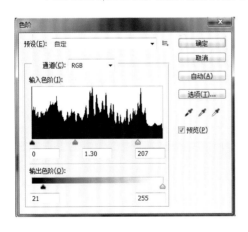 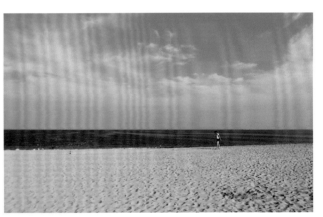

　　现在观察照片可以发现，画面的亮部和暗部都变得非常明显，并且照片整体效果变得非常完美了。

方法二：自动调整色阶

　　重新打开未处理的照片，打开"色阶"对话框，发现照片色阶有问题，直接单击"自动"按钮，可以发现照片被直接处理的明暗非常合理，非常简单。要注意，在使用这种方法时，有时候虽然画面明暗色阶正常了，但色温可能会发生变化，本照片利用自动色阶进行处理后色温即发生了变化。

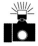
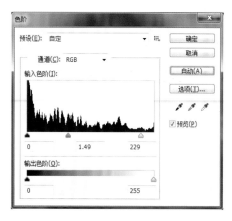

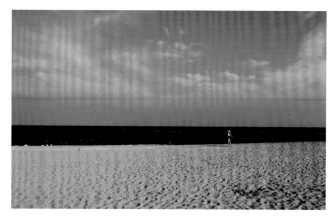

对于大部分照片来说，使用自动色阶是比较快速、准确的，色温也不会发生变化。

方法三：定"黑场"和"白场"调整色阶

Step 01 按住Alt键，此时发现"确定"按钮下面的"取消"按钮变为了"复位"按钮，单击该按钮，即可使照片返回未进行色阶调整的状态，松开Alt键，"复位"按钮又变回"取消"按钮。或者重新打开这幅照片，重新打开"色阶"对话框。

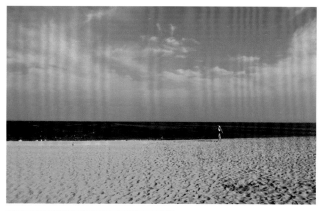

Step 02 在"色阶"对话框右侧有3个吸管工具，选择黑色吸管工具，在未处理的画面中找到最黑的部位吸一下，确定画面最黑的位置，即定"黑场"；选择白色吸管工具，在画面中找到最白的部位吸一下，确定画面最白的位置，即定"白场"。画面的黑、白场确定后，即可完成色阶的调整。

❋ 3种方法最终效果对比：第一张照片色彩较浅，有风轻云淡的感觉；第二张的色彩比较饱和；第三张的色彩不淡不浓，对于3张照片大家可根据喜好选择。

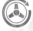

经验总结：

- 打开一幅照片，如果发现画面有灰蒙蒙的感觉，直接按Ctrl+Shit+L组合键（自动色阶的快捷键），即可自动调整色阶，大多数时候能够获得非常完美的效果，快速简单。

- 利用色阶对画面的明暗进行

调整非常准确，并且几乎没有任何像素损失，能够相对准确地还原现场的光线情况与画面明暗。

- 如果对进行色阶调整后的照片的整体效果不满意，可以调整直方图底部中间的灰色滑块，改变画面整体的基调。

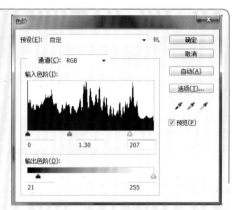

▶ 调整照片明暗——曲线

亮度/对比度调整和色阶调整都能改变整体画面的明暗程度，但却无法准确地调整局部区域，利用"曲线"命令可以实现对画面局部明暗程度的调整。这在要突出表现明暗反差较大的照片中的某些重点位置时非常有效，例如，只突出绚丽的晚霞效果而不影响地面景物，类似的应用还有很多，摄影者要熟练掌握"曲线"命令的使用。

Step 01 运行Photoshop，打开要处理的照片。然后执行"图像—调整—曲线"菜单命令，弹出"曲线"对话框，观察照片，发现其亮度不足。

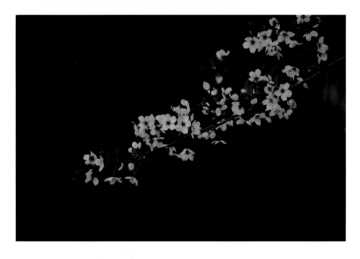 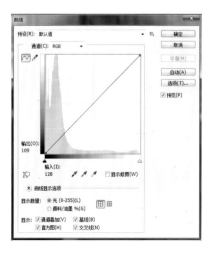

Step **02** 在曲线的中间单击鼠标打点，则曲线分为左下与右上两段，其中，左下段代表照片中的暗部区域，右上段代表了照片中的亮部区域。分别上下拖动这两条线段，使之变为S形曲线，向上拖动代表使对应区域变亮，向下拖动则代表变暗。

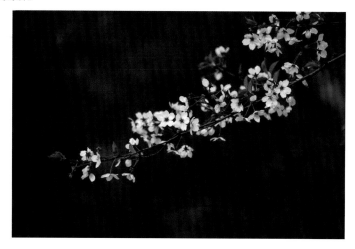

❋　从调整效果来看，曲线也具有亮度/对比度调整功能。观察调整后的照片可以发现，地表的背景太暗了，应该亮一些，而花枝则无调整的必要。

注：在"曲线"对话框中，中间的部分也是一个直方图，并且有横、纵两个坐标轴。其中，横坐标为输入，也就是照片调整之前的画面明暗分布；纵坐标为输出，即照片调整之后的画面明暗分布。如果向下拖动曲线，横坐标不变，纵坐标变小了，对应在纵坐标上的灰度条将变得更暗；如果向上拖动曲线，横坐标仍然不变，纵坐标变大了，对应在纵坐标上的灰度条将变亮。

❋　顺着红色箭头的方向可以看到，灰度条逐渐由黑变白，代表照片中由黑到白的过渡。另外，横坐标中点左侧可以看作是照片中的暗部，右侧可以看作是照片的亮部。

Step **03** 选中曲线的左下半段，向上拖动使其变亮，与对角线基本重合即可恢复到原照片的亮度，然后观察调整后的照片效果。

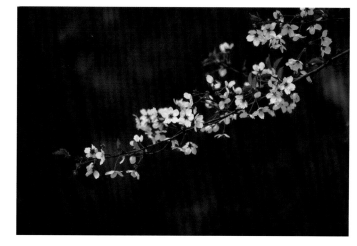

Step **04** 如果对亮部的色彩层次感不是很满意，可以在〝曲线〞对话框上部的〝通道〞下拉列表中选择〝红〞、〝绿〞、〝蓝〞选项进行单独调整。

 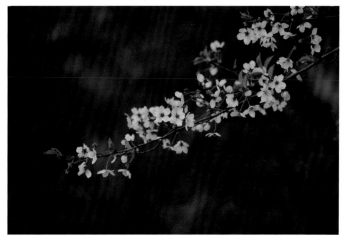

Step **05** 观察处理前后的效果对比。

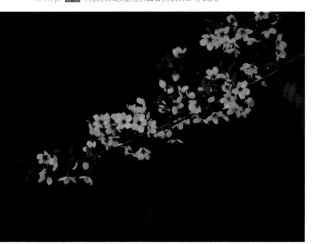 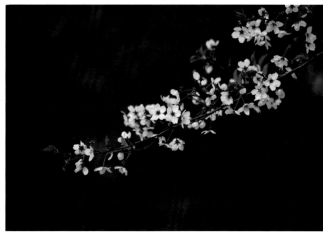

处理前 处理后

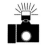

▶ 调整照片色彩——色相/饱和度

如果要调整照片的色彩，"色相/饱和度"堪称是最完美的调整命令。"色相/饱和度"命令不仅可以调整画面的整体色调，也可以对局部色彩进行调整，还可以调整某种单独的（如红、橙、黄、绿等）色调。下面看一个利用"色相/饱和度"控制照片色彩的实例。

Step 01 打开要进行调整的照片，执行"图像—调整—色相/饱和度"菜单命令，弹出"色相/饱和度"对话框。

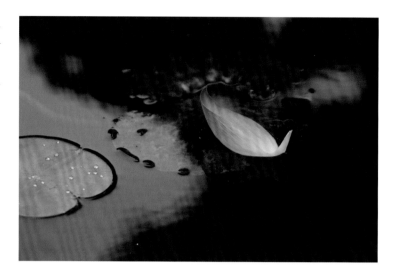

Step 02 拖动"饱和度"下面的三角形滑块，向右侧拖动为提高画面的整体饱和度，使画面的色彩更加浓艳，然后单击"确定"按钮，返回主界面。

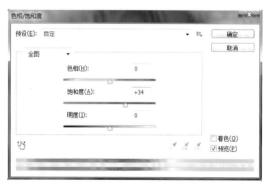

Step 03 调整到此步之后，我们会发现图中花瓣的颜色有些偏淡，这时需要我们单独调整花瓣的色彩饱和度。再次打开"色相/饱和度"对话框，在"全图"下拉列表中选择"洋红"通道，稍微增加洋红的色彩饱和度，然后观察效果。

Step 04 稍微增加绿色的色彩饱和度，然后观察效果。

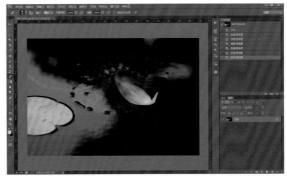

Step 05 对比前后效果，如果对
照片非常满意，执行《文
件—存储为》菜单命令，
将照片保存。

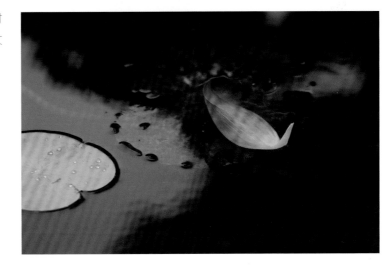

Step 06 观察处理前后的效果对比。

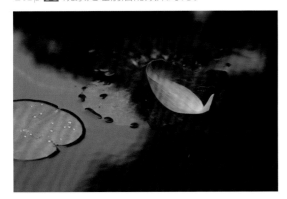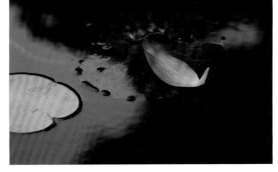

处理前 处理后

 技巧点拨：

通过"色相/饱和度"调整，用户可以对照
片画面的整体色彩进行调整，也可以单独对某种
颜色进行调整。常见的例子有对花卉照片进行处
理，将绿色的叶片都处理为灰色，而只保留花朵
的色彩等。

▶ 降噪虚化照片——模糊滤镜

与锐化滤镜相反，模糊滤镜可以使图像中过于清晰或对比度过于强烈的区域产生模糊效果。它通过调整线条和部分像素边缘的像素，使画面效果变得非常柔和。对于噪点过多的照片画面，使用模糊滤镜能够起到很好的去噪效果。摄影者使用模糊滤镜最多的情况是对拍摄的夜景照片进行降噪处理，以及对人像照片的面部进行模糊，使皮肤看起来光滑、白皙。下面通过实例来介绍模糊滤镜的应用方法。

Step 01 运行Photoshop，打开要进行降噪的照片，执行"滤镜—模糊—表面模糊"菜单命令，弹出"表面模糊"对话框。大家可以发现，在人物后面的背景中有很多噪点，这是由于光线不足或ISO感光度过高引起的。

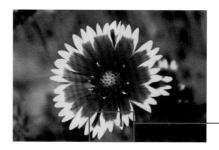

Step 02 向右拖动半径和阈值参数下面的滑块，将半径设置为5，将阈值参数设定为18，这时观察画面效果，发现背景中的噪点被消除了。

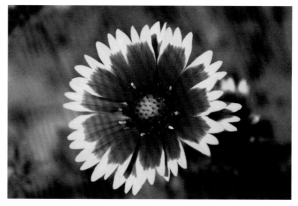

Step 03 局部放大照片，观察处理前后效果的对比。

✢ 经过模糊滤镜处理，照片的噪点情况改善了许多。

经验总结：

- 模糊滤镜中共有11种模糊效果，最常用的是表面模糊、高斯模糊、动感模糊与镜头模糊。其中，表面模糊用于去噪点，高斯模糊、镜头模糊多用于调整画面景深，并且高斯模糊可以做出运动模糊的效果。

- 使用模糊滤镜会使画面中的所有对象损失细节，要想发挥出模糊滤镜更强大的效果，需要借助图层、蒙版、通道等功能。

▶ 锐利清晰照片——锐化滤镜

虽然使用单反相机拍摄，但有时候拍摄的照片仍然不够清晰，这时可以通过滤镜工具中的锐化滤镜来调整，使画面显得锐利、清晰。由此可见，所谓锐化就是通过调整照片中像素与像素之间的明暗与色彩对比度，使照片更加清晰一些。锐化工具是摄影爱好者使用频率最高的滤镜，大多数照片经过适当的锐化处理，画质会变得更加出色。下面通过具体实例来进行介绍。

Step **01** 运行Photoshop，打开一幅照片，执行"滤镜—锐化—USM锐化"菜单命令，弹出"USM锐化"对话框。

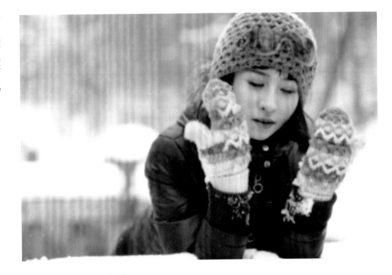

"USM锐化"对话框中有数量、半径和阈值3个参数。

- 数量：用于控制锐化的强度，百分比越大锐化的程度越高。
- 半径：用于指定锐化的半径，是指所锐化像素周边多大范围内的像素会产生影响，图像的分辨率越高，半径应越大。
- 阈值：指相邻像素之间的比较值，决定了像素的色调必须与周边区域的像素相差多少才被视为边缘像素，进而使用USM滤镜对其进行锐化。
- 从整体上看，数量越大，锐化效果越明显；半径越大，锐化效果越明显，但非常粗糙；阈值越小，锐化效果越明显。

Step **02** 放大照片后观察人像的面部及头发部位，发现清晰度不够，因此在"USM锐化"对话框中拖动锐化的数量百分比，并随时观察锐化的效果，本照片锐化至340%左右清晰度与照片的整体效果都比较好。

Step **03** 放大照片，观察人物面部锐化前后的细节。锐化结束后，单击〝确定〞按钮，将照片保存即可。

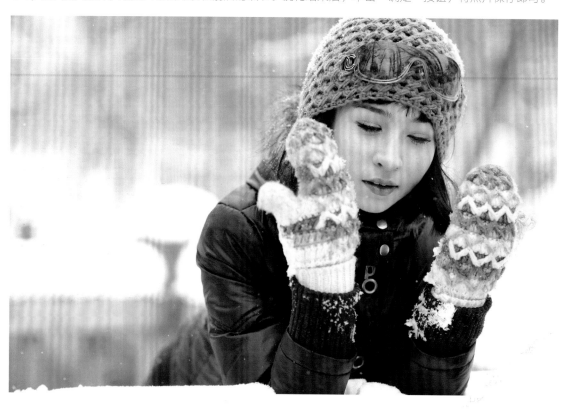

Step **04** 观察处理前后效果的对比。

处理前

处理后

经验总结：

- 除〝USM锐化〞之外，在锐化滤镜中还有〝进一步锐化〞、〝锐化〞、〝锐化边缘〞、〝智能锐化〞等工具，但使用最多的还是〝USM锐化〞，

各种锐化工具的使用方法大致相同，读者可以自行尝试。

- 锐化强度越高，照片效果越明显，但并不是强度越高越好，锐化要适度，否则会使画面失真。

调整突出主体——图层覆盖

　　图层是数码照片后期处理中非常简单、但又极为重要的概念。将数码照片在Photoshop中打开，会生成一个图层，这个图层即代表这张照片。在该软件主界面的右下角能够看到名为"背景"的图层缩略图，选中这个图层，然后右击，在弹出的快捷菜单中选择"复制图层"可复制该图层。

　　下面看具体的图层应用实例。

Step 01 运行Photoshop，打开要处理的照片，并按Ctrl+J组合键复制一个新图层。

　　这些新复制的图层是叠加在原图层上面的，并且与原图层完全一样，这样用户就可以应用图层的各种功能了，可以对复制的图层进行化、模糊、色彩、明暗等调整，而不影响原来的图层。

Step 02 观察照片后发现主体人物身后的背景中还有陪衬人物，但这些陪衬人物的亮度过高，影响了主体人物的突出效果。现在选中新复制的"图层1"，然后执行"图像—调整—亮度/对比度"菜单命令，使所复制图层的亮度降低。此时观察照片画面，发现主体人物与陪衬人物都变暗了。

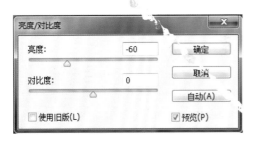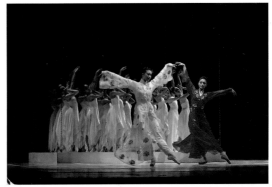

Step 03 由于调整的目的是让陪衬人物变暗，而让主体人物变亮。下面使用橡皮擦工具，在"图层1"中对主体人物进行擦拭，注意，橡皮擦工具的样式要选择第一项"柔边缘"。

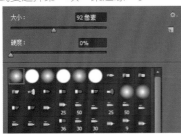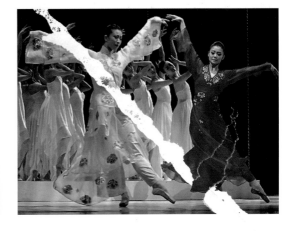

Step **04** 擦拭后发现，主体人物变亮了，背景和陪
衬人物变暗了。

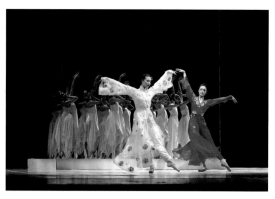

Step **05** 现在，陪衬人物仍然很清晰，这也会分散欣赏者的注意力，此时可以对"图层1"进行模糊处
理，执行"滤镜—模糊—高斯模糊"（或"镜头模糊"）菜单命令，使陪衬人物变得非常模糊即可完
成调整，然后将处理后的照片保存。

✤　对"图层1"进行模糊处理，将半径设为5.5像素。

Step **06** 观察处理前后效果的对比。

处理前　　　　　　　　　　　　　　　　　　处理后

✤　观察处理前后效果的对比，发现处理后主体人物更加突显，更引人注意。

15.5 人像照片处理——进阶技法

接下来的处理方法是采用以上技法为基础来丰富处理人像，只要用户掌握好基础技法，那么下面的进阶技法就比较容易掌握了。

▶ 修补瑕疵

由于数码单反相机的高画质表现，拍摄人物照片时面部的任何细节都会呈现出来，这样一些皱纹、痘痘等就会影响人物面部的美感，利用Photoshop主界面左侧工具箱中的污点修复画笔工具、修复画笔工具、修补工具和红眼工具可以对人物面部进行很好的修饰，使人物的皮肤看起来光滑、细腻。

Step **01** 打开要处理的人像照片，放大观察，可以看到在人物的面部有碍眼的小黑痣。

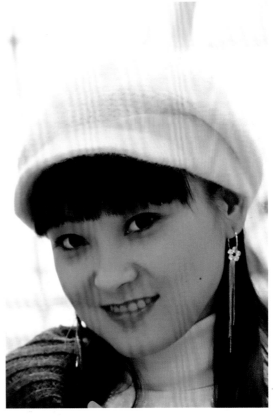

Step **02** 在Photoshop界面左侧的工具箱中单击 ✎ 按钮，弹出工具选项，选择"污点修复画笔工具"，然后在上方设置笔触大小到刚好能圈住人物面部的小黑痣。

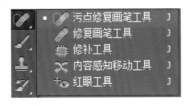
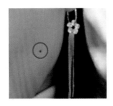

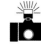
Step **03** 单击人物脸上的小黑痘，此时
会发现小黑痘消失了，并且看不出
痕迹。然后用这样的方法找到人物
脸部所有的小黑痘，使其消失，即
可完成修复。

Step **04** 观察处理前后效果的对比。

处理前

处理后

技巧点拨：

在这组修饰工具中，修复画笔工具和修补工
具也具有同样的作用，但操作方法有所不同。修
补工具是通过手动画出痘痘的范围来建立选区，
再按这个区域向没有痘痘的临近区域拖动，然后

释放鼠标，将痘痘消除掉；修复画笔工具是按住
Alt键单击痘痘周围的区域，然后单击痘痘，将其
消除掉；红眼工具则用于消除夜晚使用闪光灯拍
摄时在人物眼睛里产生的红眼问题。

▶ 小清新照片的处理技巧

清新淡雅的照片很受人们的喜欢，本例使用"亮度/对比度"、"色相/饱和度"、"色阶"等处理方法
得到小清新的视觉效果。

Step **01** 打开要处理的人像照片，按Ctrl+J组合键复制图层，此时图层区多了一个"图层1"。

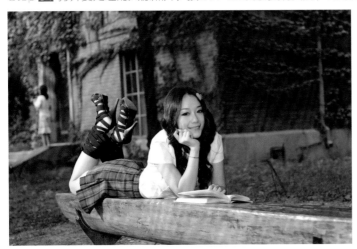

Step **02** 选择"图层1"，执行"图像—调整—亮度/对比度"菜单命令，将亮度数值调至20，并复制图
　　　　层，得到"图层1副本"。

✦ 亮度：20

Step **03** 选择"图层1副本"，执行"图像—调整—色相/饱和度"菜单命令，将色相调至+3，将饱和度调
　　　　为+38。

✦ 色相：+3，饱和度：+38

Step **04** 执行"图像—调整—色阶"菜单命令，调整输出色阶为0、1.09、246，输出色阶为30、254。

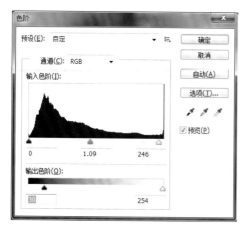

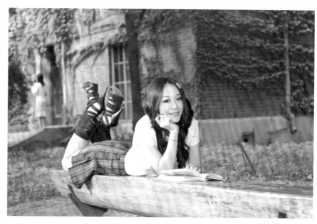

❖ 输出色阶：0、1.09、246，输出色阶：30、254。

Step **05** 使用橡皮擦工具 ，将"图层1副本"中美女的面部、手以及胳膊擦掉，使其显露出"图层1"中白净的肌肤，再将"图层1"中美女的衣服擦回到原图的曝光正常。

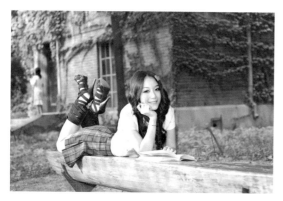

擦掉"图层1副本"中美女的面部、手以及胳膊

擦掉"图层1"中美女的衣服

Step **06** 观察处理前后效果的对比。

处理前

处理后

❖ 可见，处理后的照片变得清新、亮丽了起来，充满了阳光和希望的感觉。

▶ 制造唯美意境

　　并不是每次拍摄时都能遇到光束，从而拍出炫光梦幻的意境来，喜欢唯美风格照片的朋友可以在后期通过Photoshop来营造这种意境，只需要下面5个步骤，平凡的照片便会焕然一新。

Step **01** 打开需要处理的人像照片，复制图层，得到〝图层1〞。

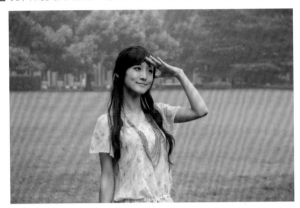

Step **02** 执行〝图像—调整—曲线〞菜单命令，或者按Ctrl+M组合键进行调整。

 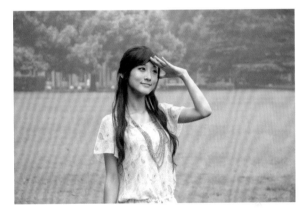

❖　曲线调整，输出：158，输入：136

Step **03** 按Ctrl+U组合键进入〝色相/饱和度〞调整。

❖　色相：-18，饱和度：+36

Step **04** 执行"滤镜—渲染—镜头光晕"菜单命令，选择镜头光晕的种类、位置，并调节大小。

✤ 将光晕拖至照片右上角，选择"50-300毫米变焦"，设置亮度为163%。

Step **05** 执行"图像—调整—色彩平衡"菜单命令，或者按Ctrl+B组合键，观察处理后的效果，如果感到满意，保存即可。

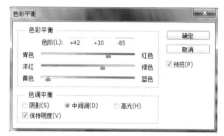

✤ 青色：+42，洋红：+30，黄色：-85

Step **06** 观察处理前后效果的对比。

处理前

处理后